根與路

臺灣北管與日本清樂
的比較研究

Roots and Routes: A Comparison of Beiguan in Taiwan and Shingaku in Japan

李婧慧
Lee Ching-huei

著

國立臺北藝術大學
Taipei National University of the Arts

遠流出版公司

摘要

本書為筆者博士論文 "Roots and Routes: A Comparison of *Beiguan* in Taiwan and *Shingaku* in Japan"（2007）的中譯與修訂版，以音樂的傳播和移植於不同地區社會的比較為中心，以 1960 年代以前臺灣的北管及日本的清樂（指傳到日本的清代中國音樂）兩種具密切關係與高度相似的樂種為例，探討當音樂移植於不同的地區社會，被不同的民族所繼承時，如何被賦予不同的角色與意義，而這種角色與意義的變遷又如何反過來影響音樂的保存與發展。

北管與清樂均與中國東南沿海一帶所流傳的民間音樂及戲曲有淵源關係。大約三百年前（清代）渡海來臺的移民們帶來北管，隨著移民們的落地生根，音樂也流傳於此族群、語言、宗教與習俗均與其原鄉相同的新土地。而另一方，清代中國東南方的民間音樂，於十九世紀初經由中國商人帶到日本長崎，後來傳播到日本各地——亦即被移植到一個語言與民族截然不同的地方，主要流傳於日本文人及中上家庭之間，後來普及於常民百姓。當北管與清樂植根於不同的地區，在不同的社會背景下發展時，雖然都作為一種社會地位的象徵，然而因為社會因素、人們的品味與性格的不同，也就賦予音樂不同的角色與意義。北管在臺灣漢族社會生活方面扮演相當重要的角色，其聲音為人們所熟悉，並且作為地方象徵的音樂；清樂則以來自一個先進文化且具異國風的條件，被用於個人的修養與品味。於是當音樂在所屬社會的角色轉變，被賦予不同的意義時，其音樂的實踐、曲目範圍、所反映的社會

氣質，以及在現代化與西樂衝擊下音樂的保存與傳承等，在在都受到影響。

上述音樂的角色與意義的變遷與影響等問題中，筆者對於音樂角色與意義的再定義（resignification）──亦即社會成員與音樂從事者如何積極於移植外地傳來的樂種，並且認同為我群音樂的過程──深感興趣。基於北管與清樂的比較研究是一個尚未被深入探討，尚無專門著作發表的新領域，筆者深信透過北管與清樂的比較研究，不但有助於更深入瞭解這兩個樂種的內容與來龍去脈，更重要地，在音樂的角色與意義的比較研究，提供吾人對於音樂、人與地方三方面之間的互動關係有更深更廣的瞭解。

關鍵字：北管、清樂、明清樂、月琴、音樂的角色與意義、再定義、
　　　　音樂的移植

Abstract

This work is translated and revised from the author's dissertation "Roots and Routes: A Comparison of *Beiguan* in Taiwan and *Shingaku* in Japan" (2007). It examines how music travels and roots in different societies. By comparing the musical texts and contexts of *beiguan* (北管 , *pak-koán* in Taiwanese) in Taiwan and *shingaku* (清楽 , lit. Qing music) in Japan before the 1960s, it addresses how the roles and meanings of music changed when the music was transplanted into different societies and how these changes in turn affected the maintenance of the musics in their respective new homes.

Beiguan and *shingaku* originated from similar sources, folk music and theater genres from south-east coastal area of China, but were transplanted to different lands. *Beiguan* was brought to Taiwan by immigrants and spread in a new land where people, religion, customs and language were similar to its original land while *shingaku*, originally a kind of folk music in Qing China, was brought to Nagasaki via trade routes and spread in Japan, a foreign land where the people and language were different from its original land. When *beiguan* and *shingaku* relocated in different places with various contexts, although they both symbolized upper class taste in their societies, due to divergences of social factors and people's tastes and characters, their roles and meanings were varied: *beiguan* played an important role in communal life and became the sound that marked the boundaries of places and

groups while *shingaku*, an exotic music from an "advanced" culture, was mainly a music genre for individual's taste and cultivation. The changes of roles and meanings eventually effected changes in performing styles, size of repertoire, social ethos of the music, and impacted the preservation of the musics when they confronted impacts from Westernization or modernization.

In this study, I am interested in understanding the resignification of music as people and musicians are actively establishing roots for an imported music that they intend to claim as their own. I believe that the comparison of musical texts of *beiguan* and *shingaku* helps us to gain an insightful understanding of the two music genres. Furthermore, the comparison of the roles and meanings of *beiguan* and *shingaku* provides specific ethnographic data for a broader examination of the relationship among music, place, and people.

Key words: beiguan, pak-kóan, shingaku, minshingaku, gekkin, yueqin, role and meaning of music, resignification, transplantation of music

誌謝

　　回顧學習與研究之路，充滿 神的恩典，得以在許多師長、親友和學生的指導、支持與協助之下，以喜樂和感恩之心完成本書。

　　回想 1995 年傳統音樂學系成立時，我一邊協助北管大師們的教學，一邊和學生們一起學習。起初抱著「身為臺灣人，須認識臺灣音樂」之心，隨著知識與經驗的累積，深被北管音樂之美吸引。我懷念當時引領我認識北管音樂精髓的故葉美景先生、故王宋來先生、故賴木松先生、故江金樹先生，以及林水金先生等，感謝他們與諸世代北管先輩音樂家們為臺灣，也為我們，留下古典音樂文化。而我有幸在傳音系學習與成長，感謝馬水龍教授和呂錘寬教授的支持與鼓勵。

　　2003 年我到夏威夷大學攻讀博士學位，感謝夏大提供民族音樂學獎學金（2003-5）、國立臺北藝術大學的經費補助（2003-4），以及音樂學院與傳統音樂學系的最大支持，讓我得以專心就學與研究。在夏大，承蒙指導教授 Dr. Frederick Lau 具啟發性且耐心地帶領我鑽研音樂文化的理論與分析，Dr. Ricardo Trimillos、Dr. Byong Won Lee、Dr. David Hanlon 與 Dr. Fred Blake 的親切指導，以及名譽教授 Professor Barbara Smith 給予我溫暖的支持、鼓勵，甚至在百忙中逐字校閱我的博士論文，提出許多寶貴意見，師恩難忘。此外，與同窗好友 Teri, Sunhee, Priscilla, Charlotte, Will 等一起加油、度過那段壓力破表的生活，令我懷念與感恩。

　　留學期間感謝傳音系同仁們的支持與鼓勵，尤其林珀姬老師、潘汝端老

師與李秀琴老師分擔教學工作，摯友溫秋菊老師不住地加油打氣，邦恩莎老師幫我修改英文報告，蘇芳玉小姐、王玉玲小姐與沈大為先生經常在我趕報告時被我叨擾，緊急為我寄送資料，在此深深致上謝意。

清樂調查研究方面，2006 與 2009 年兩度訪問長崎明清樂保存會，感謝會長山野誠之教授夫婦、山田慶子女士，以及諸位會員們的盛情接待、與我分享清樂之美並提供寶貴資訊。2009 年 11 月我特地到東京聆聽坂田進一先生的演奏會「江戶の文人音樂」，受到熱誠接待，並親聆坂田先生、明清樂器研究者稻見惠七先生和明治大學加藤徹先生的演奏與研究心得，心存感恩。稻見先生更帶我探訪清樂家鏑木溪庵之墓與紀念碑，當我站在雕刻有月琴線條的墓碑前緬懷大師時，內心充滿感激與踏實感。感謝清樂家們的努力，流傳下來一百多種譜本，讓後世研究者有所依據。

在譜本收集方面，我先後得到長崎縣立圖書館鄉土課、長崎歷史文化博物館資料閱覽室、東京國立國會圖書館、上野學園大學日本音樂史研究所、關西大學圖書館、京都大學附屬圖書館，和國立傳統藝術中心臺灣音樂館等的親切服務與協助，在此深致謝意。當我看到清樂譜本中，用草書寫的序、跋與題詩時，雖如天書卻直覺當中必有文章，感謝張清治教授為我解讀這些「天書」，對於深度理解月琴與清樂家有莫大助益，尤以老師對於清樂家將月琴比擬為古琴的反應，引起我注意日本文人挪用琴的隱喻加諸於月琴的現象，打開了一個相當有趣的研究面向。此外，潘月嬌女士與韓李慧嫻醫師在我留學期間對我無微不至地照顧，韓醫師並教我清樂家姓名的讀音，增野亞子女士及陳貞竹女士幫忙收集資料和日文草書的翻譯，韓國鐄教授提供有聲資料，故郭長揚教授對我在夏大的進修給予莫大的支持與鼓勵，都是我要深致謝意的。

北管方面，感謝林水金老師的長期指導和與我分享精彩的北管生活，林英一先生與林喜美女士分享作為北管先生子女的特殊經歷，同時感謝接受我訪問的故王洋一先生、張天培先生、詹文贊先生與許文漢先生。感謝計畫助理林蕙芸的辛勞，並長期協助訪問林水金老師與提供訪談結果，也謝謝莊雅如小姐、賴瑋君小姐與劉怡秀小姐幫忙收集資料。

最重要的是，感謝我的家人，尤其外子的全力支持，不但擔當家務，還幫我處理電腦的疑難雜症，婆婆和母親不時為我祈禱，姊夫和姊姊擔當照顧母親的責任，女兒和兒子的貼心。感謝家人的愛，支撐著我的研究與教學工作。

本書是 97 年度國科會學術性專書寫作計畫的成果，計畫編號 NSC97-2420-H-119-001，感謝國科會的經費補助。最後，謝謝本校卓越計畫出版大系的補助出版、兩位匿名審查委員的寶貴意見，以及出版組張啟豐老師、何秉修先生、文編謝依均小姐與美編（上承文化、遠流出版公司）的大力協助。

本書的照片 / 圖片承蒙東京國立國會圖書館、上野學園大學日本音樂史研究所、長崎歷史文化博物館、京都大學附屬圖書館、國立臺北藝術大學傳統音樂學系、呂錘寬教授、蕭成家先生與林蕙芸女士惠予協助拍攝或提供，特此致謝。

【目錄】

圖表目錄

圖片目錄

譜例目錄

凡例

名稱用法

　　本書以「譜本」或「樂譜」泛稱清樂的樂譜，包括印刷出版的「刊本」與手抄的「寫本」（抄本）。印刷出版者以「刊本」統稱之，但實際上包括求版與翻刻，其鑄版方式又有活字版或刻版等。除求版或翻刻版註於附錄一的清樂譜本一覽表之外，文中不再一一註明；至於鑄版方式，限於筆者能力，本書中暫無法註明。

　　至於節拍的描述，「板」表示每小節的第一拍，「拍」則同一般用法，表示小節中的每一拍。

符號

1. 〈 〉：樂曲名稱，包括套曲與單曲。
2. 《 》：譜本名稱或書名。
3. 【 】：唱腔／曲牌名稱。
4. ()：前文之補充說明。
5. []：於引用文獻時，[] 內為筆者訂正或增加的文字，[…] 表示中間有省略。
6. 「 」：專有名詞、術語或強調之用法。「 」內如為引文，則用標楷體。又因日本清樂中也有以「北管」為標題之抄本或樂曲，因此書中屬於日本清樂之「北管」加引號，而屬臺灣的北管二字則不加符號。

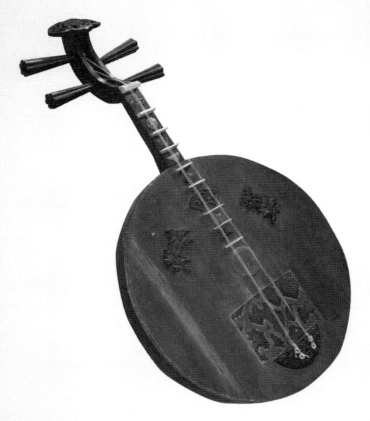

根與路

臺灣北管與日本清樂的比較研究

的比較研究

Roots and Routes: A Comparison of Beiguan in Taiwan and Shingaku in Japan

Lee Ching-huei

李婧慧

著

前　言

　　本書為筆者博士論文 "Roots and Routes: A Comparison of Beiguan in Taiwan and Shingaku in Japan"（2007）的中譯與修訂版，[1] 主要討論音樂的移動與植根於不同的地區社會，從臺灣的北管與日本的清樂（指清代傳到日本的中國音樂）的文本及其社會文化脈絡的比較，探討音樂於社會中所扮演的角色與意義，[2] 闡述當音樂移植於不同的社會時，其角色與意義如何被改變，而改變的角色與意義，又如何反過來影響樂種在其新地方的發展與保存規模。文中的「根」與「路」的概念，借自 James Clifford（1997）關於旅行與翻譯的文化研究一書，原用以討論移民與離散（diaspora）中，人們於新故鄉的重新定位與新家的建立；然而這樣的概念不僅用於在人身上所發生的移動路徑，也適用於音樂及文化等的空間改變。

　　北管[3]是臺灣傳統音樂主要樂種之一，原隨福建來臺的移民大約於十八世紀起陸續傳入臺灣，並且隨著移民的落地生根而深植於臺灣漢族社會，成為臺灣的代表性音樂傳統之一。然而如同其名──北管之「北」，意味著它在福建流傳時的外地音樂血統（詳見第一章）。北管包括歌樂與器樂，普遍流傳於臺灣各地。長久以來，「北管」一詞在臺灣已被普遍使用，到底於何時

[1] 本書之中譯與修訂版係國科會學術性專書寫作計畫的成果，計畫名稱：「臺灣北管與日本清樂的比較研究」，編號：NSC 97-2420-H-119 -001。

[2] 本書所用「意義」一詞，除了如 Meyer 所說的「所指意義」（referential meanings），指涉音樂背後的概念、行動、情感與性格等（1956: 1-3）之外，主要用在音樂的文化意涵與社會脈絡層面，指音樂、地方（及社會）、人（表演者、使用者與聽眾）三方的互動中，所能觀察、理解與詮釋的思維意念與現象。

[3] 「管」可有多種解釋，包括管子、管樂器、樂調，以及樂派或樂種；在此作為「樂種」解釋；而「北」指地理方位，也作為風格用語──北 ê，指高亢熱鬧的風格。

何地起被稱為「北管」，尚未有明確答案。

「清樂」一詞之「清」指清代（1644-1911），就字義來說，「清樂」即「清代（中國）音樂」。雖然在清初已有中國音樂傳入日本的文獻記錄，[4] 然而在當時並未形成傳承系統或廣為流傳。本書所討論的日本清樂，是指十九世紀初中國東南沿海一帶的民間音樂，藉貿易之路傳到長崎（坪川辰雄 1895：10；林謙三 1957：177；浜一衛 1966：3），初流傳於文人雅士與中上層社會家庭，後普及於常民百姓，並且廣傳至東京、大阪、京都及其他日本各地城鄉的一種異國樂種。其內容包括傳自中國的民間樂曲、填上日語或長崎方言歌詞之歌曲、清樂家的新作，以及部分吸收自明樂的樂曲等。清樂在「清日戰爭」（1894-1895，即甲午戰爭，日本稱為日清戰爭）之前頗為流行，可比擬今日西洋音樂之盛況，後因戰爭而被定義為敵國音樂及戰敗國音樂，終究敵不過西洋音樂之衝擊而衰微。

中國音樂史上雖然也有名為「清樂」之樂種，然而在時空上與日本的清樂無關，而且在清代中國，並無範圍及內容與日本之清樂相當而名為「清樂」之樂種者，[5] 因此日本清樂是在日本形成的一個異國風樂種的名稱。此外，王維也指出中國沒有「明清樂」、「明樂」的概念，至於雖有「清樂」一詞，但與日本的「清樂」所指涉者相異（2000：2-3）。因此本書所討論的「清樂」乃日本之用詞，它不僅指出這種音樂來源之時空，「清」指清代、清國，同時指一種源自於中國，然後在日本形成傳承體系與流派的樂種，時間始於

[4] 參見岡島冠山《唐話纂要》（1718）卷五之「小曲」，及無名氏《唐音和解》（1716）中之「音曲笛譜」。

[5] 雖然魏晉至隋唐時期的「清商樂」簡稱「清樂」，但時間點不同；而二十世紀源自潮州漢劇器樂曲牌的「漢樂」中，有一種以箏、琵琶、椰胡等三件絃樂器的合奏，稱為「清樂」（俗稱「三件頭」）（見「漢樂」，於《中國音樂大百科・音樂舞蹈卷》，北京：中國大百科全書出版社，1989：257），然其規模與時間也不同於日本的清樂。又，清代宮廷音樂中也有一種「清樂」，主要用於宴會，部分樂曲用於冊尊典禮和除夕、上元日上燈。清官書皆列為朝會樂，也可以看作是典禮用音樂，所用樂器包括雲鑼、笛、管、笙、杖鼓、手鼓、拍板等（見萬依 1985：19），與日本清樂的樂器並不完全相同。

十九世紀初。

　　然而，在此之前傳入日本的中國音樂，並未有名為「清樂」者；那麼「清樂」一詞，何時開始被用來指涉傳入日本的中國音樂？考察清樂譜本中，目前所見最早出版的是 1832 年（序）葛生龜齡的《花月琴譜》，其目錄稱所收錄的曲譜為「月琴曲譜」及「清朝新聲秘曲」，尚未見「清樂」之名；而目前所知最早題有「清樂」二字的譜本為 1837 年河間八平治（愈泰和）的抄本《清樂曲譜》（即《清朝俗歌譯》，見中村重嘉 1942b: 61 與本書附錄一之 002）。然而，金琴江之第一代弟子荷塘一圭（1794-1831）與曾谷長春曾經以「清樂」之名傳到江戶（今東京）（平野健次 1983: 2465），因此「清樂」一詞之見用，可能早於 1831 年。此外宇田川榕庵（Udagawa Yōan 1798-1846）寫有〈清樂考〉，[6] 惜年代待考。綜合上述的說法，可推測至少在 1830 年代初期甚至更早，已用「清樂」一詞來指稱傳入長崎的中國音樂。[7]

　　本書所探討之「清樂」係指十九世紀初，由來自江浙的金琴江、江芸閣、沈萍香，來自福建的林德健，與來自廣東的沈星南等人帶至日本並傳播發展之中國音樂，其中以金琴江和林德健為兩個主要傳承系統。如同北管，清樂也包括歌樂與器樂，所用的樂器以月琴最為流行。

我的學習之旅：明清樂─北管─北管與清樂的比較

　　1991 年春，當我有機會申請赴大阪國立民族學博物館進修（1991/10-1992/08）時，我請教許常惠教授（1929-2001）關於研習主題，他給我的建

[6] 見林謙三 1957: 179，但未註出版年代。
[7] 感謝夏威夷大學名譽教授 Barbara Smith 的指導，提醒筆者釐清「清樂」一詞所指涉的時空。

議是「明清樂」。雖然我的碩士論文《詩經曲譜研究》（1982）中，包含了《魏氏樂譜》的〈關雎〉，屬於明樂的範圍，實際上並未深入研究明樂，對於清樂更是陌生。記得初到民族學博物館時，我試著尋找關於明清樂的資料，努力閱讀辭書百科的相關詞條，總覺得不得其門而入，終因能力與知識之不足而放棄明清樂的研究，轉而以亞洲音樂為研習範圍。

1995 年國立藝術學院（今國立臺北藝術大學）成立傳統音樂學系，我加入了教學行列，協助北管藝師們[8]的教學兼學習。我開始對北管的來源感到好奇：它的起源情形如何？如何在臺灣落地生根與發展？如此龐大的樂種，包括牌子、絃譜、戲曲與細曲，是怎麼樣形成的？這四種樂曲是同時，還是先後分別傳入臺灣？來自同一地區或不同地區？為何被稱為「北管」？何時開始被稱為北管？我對這些問題充滿好奇，但思忖與其只在臺灣的北管領域中探索這些問題，不如擴大視野，從日本及東南亞的一些華人移民或貿易足跡所到之地，搜尋一些與中國南方民間音樂相關的樂種，也許可以找到一些蛛絲馬跡，發展新的研究管道與領域。

於是大約十七世紀起從福建、廣東到臺灣、東南亞與日本等地的移民與貿易路線，引發了我研究海外中國音樂的動機，[9]與構築「北管尋親記」之夢。

[8] 當時任教於傳統音樂系的北管藝師們，包括：
故葉美景先生（1905-2002），1995 至 2002 教授戲曲。
故王宋來先生（1910-2000），1995 至 2000 教授細曲。
故賴木松先生（1918-1999），1997 至 1999 教授牌子。
故江金樹先生（1934-1998），1995 至 1998 教授絃譜。
林水金先生（1918~），1995 起指導戲曲與牌子，直到 2005 年因健康因素卸下教學重任。

[9] 在此補充引發此動機的一個具體關鍵：記得故江金樹老師在傳統音樂系初教提絃時（1995/10/18），他拿起提絃，說：「提絃喔，恁不好講殼子絃，…咱在學的人…要講提絃…」當時我心理暗暗不解，我只聽過「殼子絃」，未曾聽過「提絃」，難道是江老師有不同的稱法？感謝舞蹈系的 Dr. Sal Murgiyanto，有一回放假回印尼前留給我一片岡棒克鑼鈀（gambang kromong，見下註）的 CD（"Music of Indonesia 3--Music from the Outskirt of Jakarta: Gambang Kromong", Smithsonian/Folkways CD SF 40057），封面上的三支絃子和三位華人演奏者頗吸引我的目光。當我打開 CD 解說，讀到其中一支絃子的名稱 "tehyan" 時大吃一驚，這不就是江老師說的「提絃」！我終於相信江老師的話，並且對於追尋海外與北管相關樂

我推測那些隨福建與廣東的移民和貿易而流傳至海外的中國音樂，可能與北管有某種程度的淵源關係，即使後來混合了移民所在新家鄉的音樂，仍有可能檢驗分析出與北管相同的音樂元素。我思考著如果比較北管與海外相關樂種，例如日本的清樂、琉球御座樂、越南順化（Hue）的宮廷音樂及爪哇的岡棒克鑼鈔（gambang kromong）[10]等之音樂要素，極有可能找到一些有助於北管研究的線索與樣本，以了解北管的淵源與傳入臺灣後的發展軌跡。偶然間從樂譜對照中發現北管與日本清樂之間有一些共同的曲目與音樂要素，從北管與清樂的比較進入，我再度回到了當初許老師建議的明清樂領域，但以清樂為範圍。由於在傳統音樂系邊教邊學已十多年，熟悉北管工尺譜和一些樂曲，得以充滿自信地悠游於北管與清樂的樂譜刊本／抄本間。

事實上在 2002 年之前，我對於清樂與北管的關係還沒有什麼概念，對於清樂也不甚了解，上面所提只是我的「北管尋親記」的一些想法。還記得初次看到波多野太郎（1976）中的清樂曲譜（工尺譜）時，[11]心中非常驚奇與興奮。當翻到〈將軍令〉時，因熟悉北管絃譜〈將軍令〉的曲譜，竟可以唱唸清樂〈將軍令〉的工尺譜，二者的曲譜幾乎完全相同（參見附錄四）。後來又發現清樂戲曲〈雷神洞〉與北管新路戲曲〈雷神洞〉的高度重疊性（參見附錄三與五），於是我開始比較北管與清樂的〈雷神洞〉，包括本事、唱腔、曲辭與道白之發音、音階、記譜法與譜字讀音、定絃、樂器和音樂術語等，

種的夢想，更具信心。

[10] 岡棒克鑼鈔是一種混合中國與印尼樂器，並且經常加入歐洲樂器的合奏，包括器樂與歌樂，取其中的樂器 gambang（木琴）及 kromong（套鑼）而命名，其曲調可能是在十七及十八世紀初由福建人帶至巴達維亞（Batavia，今雅加達），當然也包括三支二絃擦奏式樂器（由小至大，分別稱為 kongahyan, tehyan, 與 sukong）與笛子；這種合奏至少在 1743 年已發展成熟（同上註，Yampolsky 1991 CD 解說）。

[11] 在我寄贈楊桂香《民歌〔茉莉花〕研究》（張繼光著，臺北：文史哲，2000）之後，感謝楊桂香回贈波多野太郎的《月琴音樂史略暨家藏曲譜提要》（1976）。

將二者之異同歸納整理。[12] 在比較過程中，感謝北管藝師林水金先生（1918～）試以清樂〈雷神洞〉的總講唱唸，並訂正當中曲辭的訛誤，呂錘寬教授也提供意見，此外莊雅如與林蕙芸[13]發現清樂〈雷神洞〉當中的一句，與故葉美景先生指導她們的版本相似。這些寶貴意見與支持，帶給我莫大的鼓勵。

初步的比較結果，鼓舞我繼續深入比較北管與清樂。雖然對於北管已有基礎，然而清樂方面還有待努力。我開始大量收集清樂譜本與相關資料，先後於 2003 年 2 月和 7 月兩度赴長崎縣立圖書館鄉土資料研究室查閱、收集清樂譜本和相關資料（清樂譜本後來移轉長崎歷史文化博物館資料閱覽室），並於 2006 年 7 月與 9 月到東京國會圖書館與上野學園大學日本音樂資料室收集譜本資料。此外同年 8 月再度到長崎，除了繼續收集資料之外，首度訪問「長崎明清樂保存會」，也為該會會員介紹北管音樂。感謝擔任會長的長崎大學名譽教授山野誠之與會員們的熱誠接待，並協助問卷調查，以及後續會長夫婦親切耐心地接受我叨擾一整天，詳細解答明清樂相關問題，並討論關於清樂與北管的比較，使我獲益良多。三次造訪長崎的經驗，使我認識了作為日本現代化開端的長崎，其異國風的兩大特色：中華與荷蘭，及其融入長崎生活的情形。特別是第三次的實地調查，不但親聆清樂合奏，更親眼見到明清樂保存會收藏的珍貴樂器，其中古樸典雅、琴柱間裝飾玉飾的月琴，使我在讚歎之餘，對於月琴的刻板印象大為改觀。2009 年 2 月，在國科會計畫[14]補助下，筆者與研究助理林蕙芸再度訪問長崎，與明清樂保存會交流，

[12] 初步比較結果於 2003/02/01 以「清樂における戲劇性—雷神洞を例として」（關於清樂的戲劇性—以雷神洞為例）為題，與楊桂香共同於「東洋音樂學會東日本支部第 2 回定例研究會」發表，筆者發表子題為「清樂の〈趙匡胤打雷神洞〉と北管新路戲曲〈雷神洞〉の比較」。此後筆者獨立從事北管與清樂的比較研究。

[13] 兩位均主修北管，先後於 1999 及 2002 年畢業於國立臺北藝術大學傳統音樂學系，並且先後隨故葉美景先生學習北管新路戲曲〈雷神洞〉。詳參第三章第一節。

[14] 見注 1。

蕙芸與保存會諸位一起合奏〈將軍令〉和其他樂曲，並且演奏北管的【平板】等曲調。此行除了到長崎歷史文化博物館之外，也到大阪關西大學圖書館、東京國會圖書館、以及上野學園大學日本音樂史研究所等地，繼續蒐集清樂譜本與文獻。其中上野學園大學日本音樂史研究所的收藏極為豐富，所長福島和夫教授對於樂譜等之蒐集與保存極為重視並投下莫大心力，令人敬佩；而他對於研究者的慷慨與熱心協助，是對研究者最大的支持與鼓勵。

2010 年 11 月 8 日我專程到東京聆聽「坂田進一演奏會──江戶の文人音樂」，其中有清樂曲目〈金線花〉、〈萬壽寺宴〉、〈月宮殿〉、〈沙窓〉（紗窓）、〈九連環〉等的演奏。演奏會後的慶功宴首次與明清樂器修復專家稻見惠七先生見面，他給我清樂家鏑木溪庵之墓的照片，墓石上的月琴圖樣清晰可見，隔天更帶我探訪鏑木溪庵之墓及紀念碑，使我感到一種做夢也想不到的機緣與研究清樂的踏實感。稻見先生更與我分享一本我判斷是「盜版」的《清風雅譜》，印證了清樂譜本市場之興盛。我也受到坂田古典音樂研究所坂田進一先生之盛情邀請，參觀他的豐富藏書／譜，看到一些之前未看過的清樂譜本／版本，更開闊我的清樂眼界。

從研讀清樂譜本與資料，及與北管的比較中，我的興趣逐漸跨越了單純的音樂文本比較，而注意到音樂的社會文化脈絡，尤其是音樂的境外傳播、異地受容與傳衍等問題。我好奇於誰在彈／唱清樂？日本人如何接受與看待它？它在日本社會的角色與功能又如何？於是我的目光從北管與清樂的音樂文本比較，轉移到二者的社會文化脈絡的比較。藉著在夏威夷大學就學期間於民族音樂學和其他學科領域的學習經驗與訓練，我開始探討音樂的角色與意義的變遷：當相同系統的音樂（中國東南沿海一帶的民間音樂），被不同的攜帶者（移民 vs. 貿易商），分別帶到兩個不同的地方（臺灣 vs. 日本），

其音樂原來的角色與意義，會發生什麼樣的變化？換句話說，北管被福建移民帶到臺灣，而落地生根於一個語言、宗教、習俗與族群等均和原鄉大致相同的新故鄉；清樂則被來往於長崎與中國東南沿海的中國貿易商帶到長崎，移植於一個語言、宗教及民族等均與原鄉不同的異邦，音樂的角色與意義因而被新社會文化改變或塑造。值得注意的是，北管及清樂與其實踐者和社會之間的互動十分多樣化，亦即音樂的空間改變，不只影響到角色與意義的改變，也會影響到該樂種的保存、變化與興衰。然而這樣的比較研究案例，在「離散」的研究中極為特殊。

文獻探討

一、北管與清樂的比較方面

北管與清樂的比較研究是一個尚未被全面探討的新領域；目前為止，專門比較的論文只有張繼光（2006b, 2011），以及筆者的博士論文（Lee 2007），即本書之英文原作。張繼光（2006b）比較清樂歌曲與北管細曲中的曲牌，於曲牌連綴形式的比較有很大的突破。他指出北管細曲中的小牌連綴方式與清樂〈翠賽英〉、〈三國志〉的聯套方式（【碧波玉】──【桐城歌】──【雙蝶翠】）相同，而且這種連綴方式僅見於北管與清樂，不但少見於歷代文獻，也未見於中國地方戲曲與曲藝。這個發現，對於北管與清樂的關聯具重大意義。另外就曲調牌名來說，他列舉了〈九連環〉等 23 首同名或別名相同者，包括〈流水〉（同上，9-10），然而其中僅少數曲調相同或相似，而且清樂的「流水」為標題名稱，不是唱腔名稱，不同於北管古路戲曲唱腔的【流水】；反而清樂的〈二凡〉可對應於北管戲曲唱腔【流水】（或稱【二

凡】）。至於「清樂與北管的交流」一節（11-12），雖然清樂譜中的〈算命曲〉、〈八板起頭譜〉等數首樂曲可以在臺灣的北管中找到相同的曲目，但清樂譜本中的「北管」類樂曲畢竟屬於清樂，其「北管」一詞與臺灣的北管指涉不同。[15] 後來（2011）他比較臺灣音樂館藏以「北管」為題之清樂抄本與廣東音樂，提出二者間具高度關聯性，是關於這批抄本的突破性研究成果。張繼光另有探討明清小曲與北管細曲等的著作（1999, 2000, 2002, 2006a），主要從曲調源流與發展切入探討，以個別曲牌為對象，追溯及考察它在明清俗曲、北管及清樂之傳播與流變，兼論其他樂種。此外，潘汝端在她的北管細曲小牌研究專書（2006）中，除了分析其旋律與曲辭的基本結構之外，也引用張繼光（2002）的說法，確認了北管細曲小牌及其連綴，與清樂的曲牌連綴的相關性。莊雅如（2003）討論北管幼（細）曲曲文溯源與曲種，包括北管與清樂相關曲目的曲調及歌詞之比較，認為清樂與北管密切相關。

然而上述關於北管與清樂比較的著作不僅數量極少，比較的範圍也僅著眼於部分音樂文本，以曲牌及其連綴、曲名、曲調與曲辭等之比較為主，對於樂器、展演實踐、記譜法，以及社會文化脈絡等方面的比較，尚未見有研究著述發表。為了加深對於北管與清樂的了解，以利比較研究的進行，關於此二樂種和相關理論的文獻與著述，都是本研究的重要參考資料。茲分別探討於下：

二、北管方面

北管方面，就清領（1683-1895）與日治時期（1895-1945）的相關文獻來看，蔡曼容（1987）提供這兩個時期有關臺灣音樂文獻資料之分類目錄與

[15] 詳參第三章第一節。關於國立傳統藝術中心臺灣音樂館（前國立臺灣傳統藝術總處籌備處臺灣音樂中心）藏之以「北管」為題抄本，筆者歸類為清樂抄本（2007: 222），並指出清樂「北管」的不同指涉（2011b）。

摘要，對研究者很有幫助。就臺灣音樂與戲劇之發展來看，這些文獻內容固然具參考價值，然由於傳統社會的書寫者多屬知識階層，或非本地人，對於臺灣民間音樂文化多半不屑一顧或缺乏認識，加上書寫者的背景與記錄角度等因素，以致這兩個時期與北管相關的史料，在數量、內容與詳實度等都有其限制（參見洪惟助等 1996: 31；沈冬 2002；邱慧玲 2008: 67-70）。在清代臺灣戲曲的研究成果方面，張啟豐（2004）整理分析清代各類戲曲史料文獻，探討並釐清各階段的戲曲活動內容和類型，及其與臺灣的社會開發、歲時節慶、社會規約，及常民與士紳生活之關係。日治時期的臺灣戲劇研究方面，邱坤良的專書（1992）對於北管著墨甚多，並且探討戲曲與地方社會生活之關係（1978, 1979, 1980 等），包括從歷史上蘭陽地區的西皮福路[16]之爭，來探討北管戲曲與地方勢力的互動關係（1979），他提出「戲曲表演在農業社會具有多方面的功能，不僅娛神娛人，也是處理人際關係的重要媒體。」（同上，152）而且，「民間自行組織的劇團由分裂、對立而和解，所象徵的實際上也就是文化融合的一個過程。」（同上）此外，簡秀珍（2005）以在地人的身份，調查研究清代、日治時期至 1960 年代蘭陽地區的北管戲曲與社會，提供對早期臺灣東北部北管生態的了解。

　　日治時期與北管相關的日文文獻方面，片岡巖（1986/1921）記錄了臺灣的生活習俗、宗教與文化，其中第四集第一章「臺灣的音樂」的北管樂一節，可能是最早介紹臺灣北管樂的文獻。伊能嘉矩三大冊的《台灣文化志》（1928），涵蓋歷史、文化與社會諸面向，其中上卷以歷史沿革為主軸，在分類械鬥的部分，介紹西皮福路之爭於附錄。中卷以各類設施為主，附帶介紹演戲及其社會功能（207-211）。山根勇藏的《臺灣民族性百談》

[16] 一般亦寫為「福祿」，但基於音樂類別的指涉，本書用「福路」。

（1995/1930）從民族性的角度，描述臺灣人的性格、對音樂戲曲的愛好，和相關的音樂戲曲，其中對於西皮福路之爭與軒園相拼等的記錄，值得參考，然而對於南北管的刻板定論：「北曲即北管，南曲即南管」（同上，23）卻過於粗糙。

　　近二十多年來北管前輩學者們以及所指導的學位論文已有豐碩的研究成果：第一本北管專書是王振義的《臺灣的北管》（1982），內容包括北管的傳入、派別與樂團組織、社會背景、記譜法，以及戲曲（以扮仙戲為主）等。事隔近十八年才誕生第二本專書，呂錘寬的《北管音樂概論》（2000），全方位介紹北管的音樂與人文背景，探討其歷史淵源、生態、音樂理論，及其實踐與藝術性之分析；2005 與 2007 呂錘寬繼續在《臺灣傳統音樂：歌樂篇》與《臺灣傳統音樂：器樂篇》中分別以一章介紹北管的歌樂與器樂。去年他更在《北管音樂概論》的基礎下（2011: 8），擴充內容與深度，出版《北管音樂》（2011）一書，嚴謹而全面地介紹北管音樂。此書在中國音樂外傳的研究方面，從音樂語彙、樂隊與樂器、及曲辭切入，深度比較北管與琉球御座樂。[17]

　　除了上述專書之外，本書也參考了數篇關於北管研究的學位論文：徐亞湘（1993）研究臺灣表演藝術主要的樂神信仰；蘇玲瑤（1996）運用社會學的觀點，從勅桃（thit-thô）的概念切入，以新竹市北管館閣振樂軒為調查對象，觀察北管子弟團的表演與其社會脈絡；陳孝慈（2000）研究彰化市歷史悠久的北管館閣梨春園，包括所保存的文物與音樂，兼及北管及館閣與地方社會及信仰的關係；江月照（2001）則以單一戲齣（北管古路與新路戲曲〈雷

[17] 2011: 99-114；在此之前已討論北管細曲與琉球御座樂的關係於《北管細曲賞析》（2001b: 39-47）中，2011 擴充至戲曲及音樂名詞，是目前為止北管與御座樂比較最深入的探討。

神洞〉）為研究對象。

　　除此之外，人類學者林美容基於曲館（館閣）在民間信仰中的重要性及其社會意涵，調查中部地區的曲館（與武館），其研究成果（1992, 1995, 1997, 1998），特別是北管音樂、曲館、地方廟宇三者之間的互動關係，有助於了解北管在臺灣漢族社會之角色與意義。至於英文的北管著述，目前為止只有李炳惠（Li Ping-hui 1991, 1996）以北管鼓吹類音樂為研究範圍，以及筆者博士論文（Lee 2007）之部分章節。[18]

三、清樂方面

　　至於清樂的文獻與著述，十九世紀末西方學者的日本音樂著述中，例如 Du Bois（1891）、Knott（1891），及 Piggott（1909/1893: 4, 140-142）等，已有關於月琴的來源、構造及使用音階等之簡短介紹。而 Malm 的著作（1975）是目前西方學者中唯一以英文發表，探討江戶（1600-1868）與明治（1868-1912）時期，流傳於日本的中國音樂之論文。文中討論了明樂與清樂的來源、在日本的接納吸收、對日本音樂的影響，以及與長崎社會的關係等，指出清樂曲的一些標題，例如「松山」和「竹林」等，反映出十九世紀明清樂實踐者的生活觀（同上，164-165）。儘管他也提到清樂〈雷神洞〉與京劇的關係，但就工尺譜字讀音及戲劇本事的摘段（雷神洞 vs. 送京娘）方面，筆者認為尚有辨證的空間。

　　臺灣的清樂研究，除了前述北管與清樂的比較研究之外，最早介紹明清樂的文章，可能是故許常惠教授發表於民生報（1988/12/28-29）的〈日本明清樂的源流〉（見 2000/1994: 16-19），文中簡要介紹明樂與清樂的歷史、樂

[18] 第一、四章全部及第三、六章的部分內容。

曲、樂器與樂譜等，以駁斥民生報同月 18 日關於日本長唄與南管音樂交流的錯誤報導，並且提出日本明清樂與南管無關，而清樂與中國清代民間音樂、明樂，以及宋至明的中國詩樂有關係等結論（同上，19）。

　　清樂的著述方面，十九世紀末的日文清樂相關著述包括：坪川辰雄的〈清樂〉（1895），是一篇早期介紹清樂的文章，提供珍貴的記錄；散見於《音樂雜誌》（1890-1898）中的清樂相關文章與報導，也是了解清樂家、清樂活動與發展等的必要參考資料。二十世紀日本學者的研究中，著名的漢學家波多野太郎致力蒐集與保存譜本，並且撰寫 53 種譜本的提要附目錄，連同《清朝俗歌譯》、《月琴詞譜》及《清樂曲牌雅譜》等三種譜本的影本，集結成冊出版（1976），對於清樂的研究很有貢獻。此書原名《月琴音樂史略暨家藏曲譜提要》，由橫濱市立大學出版，隔年在臺灣改以《日本月琴音樂曲譜》為書名翻印出版（東方文化書局，1977）。波多野氏收藏的清樂譜本，現藏於上野學園大學日本音樂史研究所。

　　在綜合性的清樂研究與介紹方面，著名的漢學家浜一衛對於中國戲曲和明清樂等涉獵頗深，其〈明清樂覺え書──清樂〉（一）、（二）（1966, 1967），是清樂研究的重要參考資料。平野健次於《音樂大事典》（平凡社）中的明清樂條文（1983）是認識明樂與清樂的歷史、樂器、樂譜、樂曲與傳承等的基本資料。中西啟與塚原ヒロ子的專書（1991），對於清樂在長崎的流傳情形，提供了在地人的研究成果，並附部分樂曲的譯譜（五線譜）。山野誠之於明清樂的相關研究（1990, 1991a, b），包括了明清樂的受容與傳承的綜合研究（1991b），以及清樂譜本刊印的研究（1991a）等，後者特別提到譜本多次出版的複雜情形，及譜本出版、收錄樂曲與演出次數的統計分析，以數據佐證清樂的興衰。塚原康子（1996）研究十九世紀日本對於西洋音

樂的接納與融合，並以江戶後期至明治時期明清樂的音樂活動作為對照（見265-314, 322-328, 570-620），大篇幅地探討明清樂，不論在明樂與清樂的歷史溯源、傳承、流布與發展、於文人階層的社會生活與清樂的衰退等，都有深入的討論，並且從音樂活動的形成過程和受容條件等面向，比較明清樂與洋樂在日本的受容情形（324-328）。她雖然贊同多數學者們對於清日戰爭造成清樂衰退的主張（如林謙三 1957；吉川英史 1965；Malm 1975；平野健次 1983 等），但也提出質疑，認為除了清日戰爭之外，清樂之不敵洋樂的異質性，亦即清樂在曲目內容與制度上融入日本音樂，逐漸失去外來音樂的異質性等，是必須考慮的因素。關於清樂的衰退，浜一衛有不同的見解，他引藤田德太郎的說法，認為明治二十年代（1887-1896）起走唱藝人於街頭表演〈法界節〉[19]，破壞了清樂的上品形象，導致清樂一路衰退到清日戰爭發生，清樂便難以翻身了（1967: 6，另見中西啟與塚原ヒロ子 1991: 88）。

　　至於個別面向的研究或比較，樂器方面有伊福部昭（1971, 1972, 2002）；樂曲方面則有廣井榮子（1982）從〈九連環〉的流傳與演變，來看明清樂在日本的流傳與興衰；楊桂香討論〈茉莉花〉與〈九連環〉的曲調來源，與被日本吸收的情形（2002a, 2002b）；山野誠之探討清樂曲〈金線花〉的音韻（2005）；朴春麗（2006）主要比較清樂與明清俗曲。在洋樂與明清樂於日本的受容比較方面，除了塚原康子（1996）之外，另有大貫紀子（1988）從明樂與清樂的傳入日本、傳承、普及與變質到衰退，來比較明治時期洋樂的移植、普及與發展。

　　此外，王維（2000）釐清明清樂及相關名稱之指涉範圍，並從華僑歷史

[19] 〈法界節〉是〈九連環〉的在地化版本。「法界」（hōkai）讀起來與「不開」（hukai）音相近，因此「法界」兩字可能來自〈九連還〉歌詞中的「不開」。「節」是曲調的意思。

與社會，以及日本社會等面向來探討明清樂的傳承與變遷；佐佐木隆爾的研究報告（1999, 2005）從清樂的傳入及曲辭等，來探討日本民眾意識與音樂感性的形成；鍋本由德（2003）則以《月琴詞譜》收錄的〈詠阮詩錄〉中，日本文人儒者所題的漢文詩詞，來分析日本文人的審美趣味。最近的研究發表則有中尾友香梨（2007, 2008a, 2008b, 2010）對於江戶時期的文人儒者與清樂的互動，貢獻更進一步的研究成果；加藤徹（2009）受到田仲一成的影響，從藝能於不同階層的傳播途徑（routes），包括統治階層的儀禮路線、知識階層的文人路線，以及常民階層的娛樂表演路線等，來探討清樂於日本的傳播和吸收，並以〈九連環〉作為考察對象。[20]

　　中國學者的清樂研究方面，張前（1999）分唐代篇、明清篇與近代篇探討歷史上中日之音樂交流，其中明清篇包括明樂、清樂與琴樂傳入日本之研究，清樂部分主要參考日文文獻著述，除了歷史、清樂家、音樂文本、音樂活動、樂器與演奏，及清樂的變質與衰退等的介紹之外，另探討〈九連環〉與〈茉莉花〉的傳承與變化。可惜文中所引日文書目均譯為中文，未提供原文標題。鄭錦揚的日本清樂專書（2003a），從興衰、作品與傳播三個面向來討論清樂；但他所界定的日本清樂，廣義指涉清初以來傳到日本的中國音樂，包括唐人歌曲、琴樂與中國民間音樂等，與本書所定義的，具傳承體系、作為樂種的清樂，指涉的範圍不一。[21] 此外，徐元勇（2002a）以明清俗曲的研究為主，兼及與日本明清樂的比較，他另撰文（2002b）介紹清樂曲譜。

　　綜合來看，上述清樂之著作多半從作者的立場來敘述或討論，並以音樂文本、溯源及發展為主要焦點，兼及與日本社會之互動。雖有從詩文與書信

[20] 加藤徹且有個人研究明清樂的網站（http://www.geocities.jp/cato1963/singaku.html），其中「明清樂資料庫」包括個人的研究與蒐集之資料，和以 Midi 製作的多首明清樂曲旋律音檔，內容十分豐富。
[21] 詳見本書第二章第二節。

（見蔡毅 2005）來討論者，一般來說，較少從日本清樂實踐者的角度，提供發言平臺，更鮮少從清樂譜本的序、跋、題詩與插畫等第一手資料，來考察清樂家們對於清樂及月琴的愛戀心聲，和對清樂的認同與態度等。因此本書除了考察清樂譜本之樂譜與樂器圖外，尚從譜本之序、跋、題詩、插畫，甚至版權頁、廣告頁等資料，解析清樂家對於清樂的意念，並據以詮釋清樂於日本社會的角色與意義。

四、相關理論與案例研究

　　除了北管與清樂文獻及前人著述之外，本書也從下列人類學與民族音樂學的相關理論著作中得到啟發。首先是人類學者 James Clifford 關於「根」（roots）與「路」（routes）（1997）的理論，本書借用這兩個概念作為比較北管與清樂的切入點。有別於前輩人類學者，例如 Bronislaw Malinowsky 和 Margaret Mead 等在特定範圍內作定點田野調查研究，Clifford 認為當今已不再有被隔絕的區域或文化。數世紀以來，人人都在移動，因此田野調查也必須因應這種移動狀態（參見同上，1-8）。他提出「定居與旅行」（dwelling and traveling）、「根與路」（roots and routes）（同上，6, 251）的論點，對於離散[22] 與移民的研究具啟發性。雖然他所指涉的對象是人，正如他提出每個人都是旅行者的主張（同上），他的理論亦適用於研究被人類帶著旅行 / 移動的音樂。霍布斯邦（Eric Hobsbawm）於 1983 年提出的「被發明的傳統」[23] 也對本研究有所啟發。他假設「『創發傳統』在本質上是種形式化和儀式化

[22] 關於離散，一般多引用 Tötölian（1991）的定義：「離散是一種跨國的典型社會」，「此詞原用來指猶太人、希臘人、亞美尼亞人的離散異域，如今也與更廣義的移民、流放、難民、海外工作、流亡團體、海外團體、族群團體等同義。」（ "Diasporas are the exemplary communities of the transnational moment"；and "the term that once described Jewish, Greek, and Armenian dispersion now shares meaning with a larger semantic domain that includes words like immigrant, expatriate, refugee, guest-worker, exile community, overseas community, ethnic community." ）（Tötölian 1991，轉引自 Clifford 1997: 245。）

[23] 霍布斯邦著，陳思仁等譯，2002。

的程序，這個程序只藉由反覆運作，賦予其相關歷史過往的特徵。」[24] 雖然他對於被發明的傳統的界定，牽連到社會或政治實體之廣度與深度條件，其理論對於本書第五章關於日本文人的生活模式的理解與分析上，有一定程度的啟發。

關於音樂與地方及社會團體的互動關係，Stokes（1994）討論音樂與地方，強調音樂是一個社會空間的標誌，且能改變此空間（同上，4）。Blacking（1995）則提出「聲音群」（sound group）的定義與理論，係指「擁有共同音樂語言，以及對於音樂與其功用有共同想法的一群人。」[25] 這種聲音群可以和語言文化的分布一致，或者可以跨越語言的分布，甚至分布於不同洲（同上，232）。筆者借用這個理論，來觀察與詮釋北管的西皮福路之爭及軒園之爭所顯示的跨越地域之派系聯盟現象。此外，趙維平（2004）分析第八、九世紀日本對於中國音樂的接納並吸收融合的情形，他提出「這種無視中國文化的性格、內容，一并將其高級化、上品化、儀式化的接納方式是日本八、九世紀接納外來文化的典型特徵。」（同上，81）這種情形亦見於十九世紀日本對於月琴（及清樂）的接納與吸收。

關於離散與移民的研究，數篇案例研究包括 James Clifford（1997）、Slobin（2003）與 Um（2005）等，其分析策略與見解，提供本書於考察分析音樂移動之視野與多元研究策略的參考。Clifford（1997）主張當代的離散實際情形，無法獨立於民族國家、全球資本主義及後殖民主義之外；他認為「離散的論述顯明或結合根與路，來建構 Gilroy（1987）所說的一種替代的公共領域、共同體意識的形式，及對外時空的認同，以便帶著一種差異，居

[24] 中譯引自同上，頁 14。

[25] "A 'sound group' is a group of people who share a common musical language, together with common ideas about music and its uses."（1995: 232）

於其間。」[26] 而從「根」與「路」的視角切入研究離鄉或移位（displacement），也就成為本書主要的研究策略。Slobin（2003）則將離散的議題置於民族音樂學領域，並且強調音樂在離散研究的價值（同上，285）。Um（2005）則針對亞洲的離散議題，舉出關於離散的詳細定義，並且細膩地討論關於亞洲的離散、認同與表演之觀點。

　　雖然臺灣的漢族移民社會與一般離散研究案例大不相同，數篇討論不同地區的離散案例，對本文的研究也有所啟發：Lau 運用不同卻彼此相關的角度，切入研究曼谷、新加坡及檀香山的華人社會與音樂：於〈操演認同——當代曼谷泰華的音樂表達〉（2001）一文中，Lau 視音樂為調查認同的建構，及中國性（Chineseness）理念的一個場域；〈檀香山的中國清明節研究〉一文（2004）則分析華人如何透過儀式與音樂，與地主社會（夏威夷）及其他族群互動，並立足於社會中心而發聲；至於〈中國性的轉形——新加坡中國音樂社團的形象改變〉（2005）主要考察新加坡中國音樂社團、政府政策與社會脈絡之間的互動，來討論中國性的轉變。此外，Bohlman（1989）考察再度移民（返回以色列）定居的西化（德國）猶太人及其音樂之變遷，亦即從中歐帶來的西方藝術音樂，當它轉變成以色列境內的一種民間音樂時，已成為以國境內德國猶太人社會的象徵。Lipsitz（1994）的研究指出嘻哈（hip hop）音樂及美國非裔音樂已標識出一個空間，為受壓迫的族群發聲。Romero（2001）探討音樂與舞蹈在秘魯滿塔羅山谷（Mantaro Valley）所扮演的角色，並且提出音樂的角色不僅為團結人心，還是族群的榮耀。總之，上述相關理論與離散案例分析等著述，提供本書不同的視野與詮釋之參考。

[26] "Diaspora discourse articulates, or bends together, both roots and routes to construct what Gilroy (1987) describes as alternate public spheres, forms of community consciousness and solidarity that maintain identifications outside the national time/space in order to live inside, with a difference." (1997: 251)

研究方法與資料

關於比較方法的運用，如同 Seeger 所提，雖然跨越時間與空間的比較會有誇張化的風險，然而無疑地，在人類學與民族音樂學領域，比較研究仍然是用來深度了解被比較的個別案例的必要手法（2004/1987: 62）。這正是本書比較研究的目的——透過北管與清樂的文本及社會文化脈絡的比較，以深入了解北管與清樂之音樂文本、歷史、社會與文化脈絡。事實上在中國很難找到像北管這樣與清樂高度同質性的樂種，小泉文夫也建議，清樂研究材料的收集，必須調查保存於臺灣的中國傳統音樂（1985: 77），雖然他可能對北管不熟悉，而僅提出京劇。事實上北管與清樂的比較研究是必要且相當重要的策略，以透析這兩個樂種的歷史淵源，並追尋其發展與變遷之軌跡。除了比較方法之外，本書上篇（第一～三章）從民族音樂學的角度，探討北管與清樂的音樂要素；下篇（第四～六章）分析前輩學者的調查訪問報告，並輔以實地調查訪問，以加深對音樂、人與地方之互動的了解。此外在分析與詮釋音樂於社會及生活中之角色與意義上，本書借用 Clifford 關於「根」與「路」的概念（1997）、Stokes 關於音樂建構地方的理論（1994），以及 Blacking 關於「聲音群」（sound group，本書或譯為「聲音聯盟」）的主張（1995），作為參考。

至於研究分析所依據的資料，北管抄本與清樂譜本（包括印刷出版的刊本及手抄本）是本書的第一手資料；另外相關之文獻史料、前人著作、報章雜誌報導、訪問調查報告及影音資料等，也是本書的重要參考資料來源。此外，在第四章北管的社會文化脈絡方面，特以臺灣俗諺來突顯音樂與社會的關係；第五章的清樂與日本文人階層社會生活，則以譜本中之序、跋、題詩、插畫、廣告等，作為分析與詮釋之依據。從這些第一手資料，本研究企圖建

立一個讓北管與清樂參與者發聲的平臺，凸顯音樂、人與地方的互動關係。

研究目的、意義、範圍與章節安排

一、研究目的

　　為了更深入了解北管的歷史淵源與發展軌跡，本研究選用一個與北管具同源關係的樂種「清樂」作為對照，與北管互為比較，以搜尋北管傳入臺灣前的各種可能線索及其原貌。此比較研究不單針對音樂內容，也衍生出另外的討論：當北管與清樂這兩個重疊性相當高的樂種，被移植於不同的土壤時——北管之於臺灣，清樂之於日本——它們各自於所屬社會的角色與意義產生變化，而且這種角色與意義的變化，又反過來影響該樂種的內部改變、曲目範圍的維持，以及遭逢新「他者」的衝擊程度與對應效果。因此本研究的另一個目的是，對於音樂的角色與意義的再定義（resignification），亦即分析並比較社會成員與音樂參與者如何積極地移植外地傳來的樂種，並且認同為自我的音樂的過程，有助於吾人對於音樂、人與地方三方面之間的關係有更深更廣的了解。

二、研究意義

　　本書係開拓性的研究，其比較結果不但有助於對北管與清樂的來龍去脈有更深入的理解，音樂文本方面的比較結論更可以支持兩樂種間，其保存資源相互利用之可能性與價值。例如清樂的復原方面：清樂於二十世紀初期已衰微，1978 年長崎縣指定為無形文化財，近年來在長崎明清樂保存會的努力下，已復原二十首以上；本研究音樂文本比較之結論，顯示北管的活傳統得以提供清樂復原的參照資料。此外日本保存了超過百種的清樂譜本，這些譜

本及相關文獻，不但提供北管音樂及其歷史淵源等研究之寶貴資料，有助於了解十九世紀前後的中國北管（參見張繼光 2006: 28），也打開了一個比較相關樂種的突破性的研究面向。

再者，本書之案例，即傳自相同淵源的兩個樂種，分別被移植於不同的民族社會的情形，於民族音樂學領域甚少被拿來比較與研究，尤其北管隨移民傳入臺灣，以及清樂之透過貿易路線傳至日本，被日本人所傳承與發展的例子，均與一般「離散」主題的境外音樂傳播研究案例大不相同。因此，本研究的過程與結果，不僅提供了音樂傳播相關研究一些特殊的資料，並有助於吾人對於音樂、人與地方三方面的關係與互動有更深更廣的理解。

北管與清樂的比較研究是一個既新且範圍廣泛的研究領域，非個人能力所能完成，其中清樂的研究在國內更屬起步階段，但其範圍極廣且保存之曲譜資料相當豐富，對於具北管音樂背景的研究者來說，有相當程度之研究與參考價值。因此筆者期待本書的出版，一方面能提供關於清樂的必要參考資料，另一方面拋磚引玉，讓更多的學者投入北管與清樂的比較研究，在各面向有更豐碩的研究成果。

三、研究範圍與章節安排

本研究包括音樂文本及社會文化脈絡兩個層面的比較：首先回溯北管與清樂的同源關係，比較其音樂要素之同與異，探討它們於流傳到不同地區之後在音樂方面所產生的變遷，再來聚焦於北管於臺灣漢族社會，以及清樂於日本社會所扮演的角色與意義。基於民族音樂學關於音樂聲音作為人類社會經驗的記號與象徵的基本方針（Blacking 1995, Merriam 1964, Nettl 1983），本書旨在揭露北管 / 清樂與所屬社會之互動關係，並提供其民族誌資料。

　　章節安排方面，因本書係筆者博士論文的中譯與修訂，原內容針對英語讀者而寫，北管的概要介紹（第一章）有其必要，但對於臺灣的許多讀者來說，北管已不陌生，學界也有相當完整與嚴謹的北管音樂著作出版 [27] 可供參考，中文版於上篇保留北管與清樂各設一章，分別介紹，但內容略有調整。以保持原章節架構之完整，並幫助理解第三章北管與清樂的音樂文本比較。下篇三章內容的安排模式則相同。

　　本書除了前言與結論之外分為上下兩篇，各有三章。上篇（第一～三章）專注於音樂文本的比較，第一章與第二章分別介紹臺灣的北管與日本的清樂；第三章則比較這兩個樂種的音樂溯源與要素，後者包括曲目內容、唱腔系統及其安排、表演方式、劇本、使用語言，以及音階和記譜法等一般性音樂要素。從這兩個樂種之間的種種相似性，可以看出二者之間的同源關係。

　　下篇（第四～六章）是北管與清樂的社會文化脈絡的比較，包括移植路線與媒介、歷史與社會背景等，以及這些脈絡對樂種所產生的各種影響。第四章從移民的歷史地理背景與路線追溯北管傳入臺灣的情形，分析北管如何被移民們帶到一個同文同種的新故鄉，具備了「落地生根」的優勢，不僅保持原來的傳統，而且賦予新的社會意義。本章以歷史上北管館閣之間的競技與拼鬥，如西皮福路之爭與軒園相拼為例，探討北管如何成為臺灣漢族社會地位與地方之音樂象徵，而不同派別的北管音樂如何成為一種辨認地方或社區的聲音記號，甚至跨越了地理疆界，結合不同地區的同派音樂而成為一種如前述的聲音聯盟。第五章則從中國東南沿海與日本長崎之間的貿易路線，追溯清樂的傳播。討論的議題包括：清樂如何被移植於日本、被吸收與同化，最後融入日本音樂的巨流，以及清日戰爭前後，清樂於日本的角色與意義之

[27] 例如呂錘寬 2011 等。

變遷，還有日本文人如何運用清樂建構一個屬於日本的文人音樂模式等。第六章則從前面兩章的分析，來比較與詮釋北管及清樂於所屬社會所扮演的角色與意義。本章論及一、當音樂的角色改變——例如北管之於臺灣漢族社會生活，對照於清樂之於個人修養——影響所及，其樂種曲目及樂隊編制亦隨之改變；二、當音樂被移植且生根於不同的土壤，其表演實際與傳承方式亦有所改變；三、於面對新「他者」傳入的衝擊有不同的反應，連帶影響到樂種的生命。

由於北管與清樂的比較研究領域剛起步而範圍廣泛，因此將時間點定於十九世紀初（清末）到 1960 年代，當清樂已衰微，而北管也面臨現代化的衝擊時為止；比較的對象為北管與清樂。文中所論之清樂，以金琴江及林德健兩人於長崎所傳授的清樂及其傳承體系為主，儘管也論及日本常民百姓學習清樂，本書所討論的清樂從事者圍繞在日本文人及中上階層家庭；其他與清樂相關的歌曲或舞蹈，如唐人歌、唐人踊，歌曲〈九連環〉之不同變化，以及遊女所奏唱的中國歌曲等不在本書研究範圍。至於北管，則以業餘性北管館閣及子弟為探討之焦點。

研究困難與解決之道

清樂與北管的比較研究涉及領域除了兩樂種的個別研究之外，與明清俗曲及戲曲也有密切關係；此外中國福建、浙江與廣東等地之地方戲曲與音樂調查亦與清樂與北管的研究相關。如此廣泛之範圍，需要投注更多的人力與時間，因此本書必須設定北管與清樂的範圍及時間點，如上述。至於相關之中國明清俗曲、戲曲及民間音樂等，則待將來繼續研究。

　　此外，許多清樂樂譜未記節拍，除了少數曲目有後來的簡譜或有聲資料可供參考之外，其他曲譜難以解讀，造成清樂與北管在曲譜比較方面之困難。目前的解決之道，包括：一、尋求北管藝師的協助，例如林水金先生曾經從北管的經驗解譯清樂戲曲〈雷神洞〉曲譜；二、參考同刊本但不同收藏之樂譜，企圖找尋樂譜上使用者個人的註記，以利解譯清樂曲譜，然而後者有待理想資料之搜集齊全；三、清樂樂曲數量超過 200 首，短時間內無法一一分析解譯，這一點有賴更多的時間與人力來解決。在譜本的文字解讀方面，許多譜本的序與跋等用草書書寫，其中漢字草書部分，感謝張清治教授的指導，大部分已可解讀；日文草書的部分，遠超筆者能力所能及，有待專家的解讀。

　　筆者深信清樂及其與北管的比較研究成果，有助於吾人對於臺灣北管音樂更深層的認識。謹以此書拋磚引玉，期待更多的先進與朋友們的投入與指導。

北管與清樂的溯源與文本比較

　　北管是臺灣傳統音樂中主要的樂種之一，大約三百年前陸陸續續[*]隨著福建移民（以漳州為主）[**]傳入臺灣；清樂（「清」指「清代」）是流傳於日本的一種外來音樂，原傳自中國東南沿海福建、浙江一帶的民間音樂，於十九世紀初透過貿易的媒介，傳入長崎（坪川辰雄 1895: 10；林謙三 1957: 177；浜一衛 1966: 3）（圖 1.1）。

　　這兩個樂種都傳自清代（1644-1911）中國，原傳地有重疊之處——即中國東南沿海以福建為主的地區。它們彼此間的關係如何？是否源自同一系統的音樂？有何相同和相異之處？雖然因為被移植到不同地方後各自發展，它們之間的確有一些相異點，然而二者之間在音樂文本方面，則有相當程度的一致性：例如樂種與曲目、音樂的實踐、曲牌與唱腔、記譜法、樂調、調音、樂器、劇本本事與曲辭、戲曲與歌曲中使用的語言，以及專有名詞與術語等。

　　本篇以音樂文本和歷史地理背景的探討為主；第一章以北管為範圍，第二章介紹清樂，第三章則比較這兩個樂種的音樂文本與歷史地理背景。

[*] 王振義 1982: 2；另據故北管藝師王宋來的說法，細曲大約於兩百年前傳入。
[**] 參見呂錘寬 2000: 7, 2011: 21。

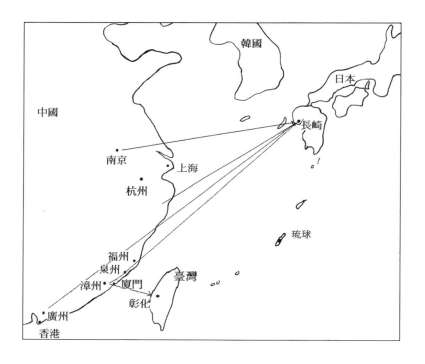

圖 1.1 北管與清樂的傳播路線

第一章

臺灣的北管音樂

　　北管音樂與南管音樂同為臺灣漢族傳統音樂中最重要的樂種；約三百年前傳入臺灣之後，已在臺灣落地生根，是「臺灣化漢族音樂」之一種（呂錘寬 1996a: 11），為臺灣漢族社會生活所不可或缺。

　　從功能性來看臺灣漢族傳統音樂的分類，可分為儀式性音樂、民俗性音樂與藝術性音樂（同上，2005a: 4）；儀式性音樂包括道教音樂、佛教音樂，以及各種宗教與儀式所用的音樂；民俗性音樂包括民歌和各種民俗節慶場合的音樂；至於藝術性音樂，以漢族傳統音樂來說，南管、北管與戲曲類音樂等屬之（同上，4-5）。

　　北管的「北」指涉地理方位與語言的來源——可能傳自福建以北，使用官話（或稱為正音）唱唸，是一種十八世紀或更早通行於官方與知識階層的語言。北管音樂的範圍很廣，是臺灣傳統音樂類別中規模最大者，包括鼓吹樂的「牌子」、絲竹樂的「絃譜」、戲劇類的「戲曲」，及藝術性歌曲「細曲」。本章從北管音樂的歷史與社會脈絡開始追溯，之後概要介紹其音樂文本與實踐。

第一節 北管歷史背景初探

　　雖然如前述，北管傳自福建，主要在漳州，從其戲曲與細曲所使用的語言——稱為「正音」或「官話」——並非福建本地語言來看，它在福建就是

一種外地傳入的樂種。那麼，北管到底起源於何處？源自那一種音樂／戲曲種類？其原貌與後來的發展如何？何時／如何傳入福建，然後再傳到臺灣？

首先，北管在傳入福建之前的流傳地未有定論，今日在中國已不見和目前臺灣所保存的北管之範圍與內容相同的樂種，[1] 亦未見「北管」一詞出現於二十世紀以前有關臺灣的文獻當中，雖然日治時期文獻資料中有一些關於北管的不同說法，[2] 王振義則認為，廣義來說，北管傳自福建以北的地方（1982: 1）。近年來北管戲曲的研究，更進一步提出在地理上，可溯源至浙江、廣東，或更遠的山西或陝西，以及歷史上可溯自明代（1368-1644）西秦腔的說法。[3]

同樣地，北管於何時傳入臺灣亦未有定論，文獻上無法找到明確的記錄，[4] 學者們也有不同的主張：一說北管在清乾隆（1735-1795）與嘉慶（1796-1820）年間傳入臺灣，[5] 王振義則認為在更早的荷鄭時期（1624-1683）臺灣已有北管音樂存在，而且是過去「三百多年間陸續傳來的」（1982: 2）。所幸現存歷史文物，包括寺廟中保存的碑文、歷史遺跡，以及歷史悠久的北管館閣（曲館）所保存的先賢圖與文物等，提供了一些早期北管流傳於臺灣的線索。例如臺中市南屯萬和宮的北管館閣景樂軒，其先輩圖[6]上面寫有「乾隆六年建

1　例如呂錘寬提到依福建的戲曲普查，「該省並無與北管古路戲曲相關的資料」（2004b: 42）。儘管今福建泉州惠安仍可找到原傳自江淮地區及廣東等地的民間音樂，稱為「北管」，其曲目類似臺灣北管的小曲與絲竹合奏曲目，依其內容和傳入時間（在 1870 年代後期）比臺灣的北管更晚，可知臺灣的北管並非傳自惠安（參見張繼光 2004: 190；另見劉春曙與王耀華 1986: 323-325；黃嘉輝 2004）。

2　例如連橫《臺灣通史》（1918）中提到「亂彈」傳自江南；鈴木清一郎則指出北管原傳自安徽，並且流傳於長江以北（1995/1934: 433）。

3　見流沙 1991；蔡振家 2000；呂錘寬 2004a, b。又，「西秦」之「秦」是陝西省的簡稱。

4　另見林鶴宜 2003: 81。雖然一些清代文獻中提到臺灣人喜歡看戲劇，但這些資料只指出清代臺灣已有戲劇演出活動，並未提供劇種名稱（參見蔡曼容 1987）。這種情形肇因於當時知識分子看輕戲曲類藝術，忽視了對常民生活中戲劇活動的關照，也不了解戲曲（詳參呂訴上 1961: 163；洪惟助等 1996: 31；沈冬 1998 及 2002；張啟豐 2004: 6-7）。

5　例如邱坤良 1992: 151；林鶴宜 2003: 81 等。

6　記載已逝歷代先生與樂員名錄。景樂軒的先輩圖照片見呂錘寬 1996a: 83。

置」，可知該館成立於 1740 年，而且可以理解在此之前，北管已傳入臺灣。相關的文物，包括泉州通淮關帝廟內石壁，其上碑文的記錄，與 1816 年於臺南的一場北管戲曲《臨江會》的演出有關（張啟豐 2004: 181-183）；彰化市北管館閣梨春園門上的匾額，據其題字，[7] 可推算出梨春園成立於 1811 年。考察上述文物所提供的線索，以及歷史悠久的北管館閣成立經過，可知大約三百年之前北管已傳入臺灣，十九世紀初已有演戲記錄，並且在十九世紀下半葉達到鼎盛。[8] 當然，從臺灣的歷史發展也可以得到一些佐證，例如鹿港的開港（1784）對於北管戲曲的傳入具重大意義（林鶴宜 2003: 81），使北管音樂得以在彰化及鄰近的臺中縣市生根與興盛，繼以彰化、臺中為中心，向其他地區擴散。雖然北管流傳於全臺各地的漢族社會，然而其中以彰化、臺中、臺北與宜蘭的北管館閣密度較高（呂錘寬 2000: 42）。

關於北管樂曲系統的形成與淵源，其曲目的來源可能分別與南曲、北曲、崑曲、明清小曲（俗曲）和明清時期的戲曲有關；[9] 換句話說，北管的每一類樂曲有其個別的歷史背景（呂錘寬 2000: 7），因此關於歷史淵源的討論，將依北管各樂曲種類分別論之，詳見本章第三節。

第二節 北管於臺灣漢族社會

儘管清領時期（1683-1895）北管於臺灣的流傳情形缺乏詳細記載，如前述在十九世紀下半葉已達到鼎盛，到了日治時期（1895-1945）更從當時的報

[7] 「昭和庚午年荔月下浣為祝梨春園於嘉慶辛未歲創立百二十週年記念」；昭和庚午為 1930，嘉慶辛未為 1811。

[8] 參見王振義 1982: 1-2；呂鈺秀 2003: 80-81；林鶴宜 2003: 81-82 等。

[9] 詳參張繼光 2006a；呂錘寬 2011: 76-99。

紙等資料，可知北管是當時臺灣最流行的音樂戲曲種類。[10] 這樣的盛況卻因
1937 年日本殖民政府「皇民化」政策下的「禁鼓樂」（禁止各種傳統音樂戲
曲的演出活動），造成北管於 1937 年至 1945 年二次大戰結束之間的短暫衰
微，戰後又再度興盛，達到另一高峰。然而此波盛況僅維持到 1960 年代，70
年代開始，北管面臨現代化生活形態改變與新興娛樂媒體（例如電視）的衝
擊，加上歌子戲的競爭，盛況不再。[11]

　　北管在臺灣是一個規模龐大且具多功能的樂種，「是一項音樂藝術，也
是一種社會文化現象」（呂錘寬 2000: 7），其內容與性質涵蓋古典（藝術性）
音樂、民俗音樂與儀式音樂等，適用於臺灣漢族社會的各種場合，滿足各類
公眾場合或私領域活動之音樂需求。因此不論宗教儀式、戲劇後場、節慶、
陣頭踩街、婚喪喜慶與各種祝賀，例如新居落成、公司店舖開幕等場合，或
館閣成員的文化教養、休閒娛樂，與排場活動等，都是北管得以展現的空間
與舞臺。北管各類音樂中，尤以屬鼓吹樂的牌子最廣為人知，是臺灣漢族社
會生活中，最常聽到的一種音樂。關於北管音樂及其館閣組織在臺灣漢族社
會所扮演的角色，將於第四章進一步討論。

　　雖然北管音樂傳自中國，然而經三百年來長久的傳承，已落地生根，深
植於臺灣，成為「臺灣的特有樂種」（呂錘寬 1996b: 157）。其音樂傳統、
樂器、展演實踐，以及與社會生活的關係，均完整地保存於臺灣。不僅如此，
在長期植根於臺灣的過程中，呂錘寬指出其音樂組成已經有了臺灣人的藝術
創作成分，包括：一、北管牌子中的「家族式曲牌」（2011: 120）現象，例

[10]　《臺灣日日新報》1911/08/13；另見劉美枝 2000；林鶴宜 2003: 127。
[11]　參見廖秀紜 2000: 2-15；林鶴宜 2003: 209-211。

如各種【風入松】；[12] 二、牌子的「三條宮」[13] 形式；三、「掛弄」，即牌子演奏中插入裝飾奏的短小樂句，不斷地反覆；四、加聲辭「啊」或「咿」的唱唸法[14] 等，這些特色並未見於中國其它音樂類型（1997: 104-107; 2011: 120-121），正突顯出北管的在地化現象。

第三節 樂曲種類、內容及其溯源

北管音樂的範圍可從廣義與狹義兩方面來說；後者保存於較具歷史與規模的北管館閣中，包括歌樂類的戲曲與細曲，與器樂類的牌子與絃譜。廣義的北管音樂系統，除上述四種樂曲之外，尚有布袋戲、傀儡戲、歌子戲與道教儀式等的後場音樂，以及陣頭踩街的鼓吹類音樂等。[15] 其中，只有狹義的四種北管樂曲種類與日本清樂具有對應的音樂元素與曲目等，因此本書以狹義的北管音樂為比較與討論的對象。[16]

一、牌子

牌子（pai⁵-chi² 或拼為 pai⁵-tsi²）是一種鼓吹樂：以「鼓介」，即鑼鼓樂，包括鼓（小鼓加叩子、通鼓）、鑼（大鑼、鑼、響盞）、鈔（即鈸，包括大鈔與小鈔）等的合奏，伴奏「吹」（嗩吶）的曲牌，有時只有鑼鼓樂。牌子的歷史淵源，從〈十牌〉、〈倒旗〉和〈大報〉等套曲來看，可溯自北曲（呂

[12] 呂錘寬提出八個具家族現象的曲牌，其中最大的是【風入松】，至少包括十種不同的變體。詳見 1997: 105；2011: 120- 121。

[13] 「三條宮」是北管牌子的一種樂曲形式，包括「母身」、「清」、「讚」三節。

[14] 關於加聲辭的唱唸法，詳見本章第七節。

[15] 關於道教儀式後場中的北管音樂，詳見呂錘寬 1994；關於北管的陣頭音樂，詳見黃琬茹 2000 及潘汝端 2001。

[16] 關於北管各樂曲種類之介紹，詳見呂錘寬 2000, 2001b, 2004a, 2011，以及潘汝端 2001；本節僅簡要介紹。

錘寬 2000: 11-12）；而從牌子與扮仙戲的曲調名稱、曲調與聯套方式的比較，可知與元明時期文人音樂中的歌曲具有共同的淵源（同上，10-13）。為何鼓吹類音樂曲目的來源，竟與歌樂有關？按牌子分古路與新路兩類，其中古路牌子多「掛辭」，是有曲辭可唱的，只因嗩吶吹奏時音量往往蓋過歌唱，今多不唱。[17] 牌子多用在陣頭踩街，或作為北管及漢族傳統社會中的演出活動的開場節目，包括儀式、慶典或戲曲等，嗩吶莊嚴高亢且具穿透力的聲音，正滿足了臺灣漢族傳統社會節慶熱鬧氣氛的需求，宣告節慶並吸引人們參與。

如同京戲的鑼鼓經，使用擬聲字記寫節奏與音響，作為學習媒介或備忘用，北管人[18] 也用鑼鼓等聲音的擬聲字，來記誦各種鼓介的節奏型和音響。值得注意的是，北管人稱這種以擬聲字記誦節奏型的「鑼鼓經」為「鼓詩」，並且用計算花朵的單位名稱「蕊」來計算鼓詩，從中可以看出北管人對北管鼓吹樂之美的認同。

二、絃譜（譜）

絃譜，或「譜」（hian⁵-a²-phoo² 或 phoo²），是絲類（即絃樂器，包括撥奏式與擦奏式）與竹類樂器（主要是品，笛子）的合奏。這種絲竹合奏亦用於伴奏細曲和戲曲。樂器編制頗有彈性，提絃[19] 是其領奏樂器。

三、戲曲

北管戲曲（hi³-khek⁴）依實踐者身份，又有「亂彈戲」、「子弟戲」之稱：

[17] 傳統上在學習時也唱「牌子辭」（曲辭）。以北管藝師林水金於國立臺北藝術大學傳統音樂系的教學順序為例，學生初學一首牌子時，先隨老師唸工尺譜，接著唱唸牌子辭，然後才加入鼓介的練習，操作鑼、鼓、鈔等樂器，為所唱的牌子曲伴奏，或為吹（嗩吶）伴奏。

[18] 傳統音樂界極少使用「音樂家」或「演奏者」等名稱；「北管人」係稱北管參與者。

[19] 參見第六節樂器與樂隊。提絃，就樂器構造而言，亦稱為殼子絃，就樂器角色而言，提絃的「提」，正顯示出其領奏的地位。

職業戲班所演出的北管戲又稱為「亂彈戲」，而業餘子弟所演出的北管戲亦稱「子弟戲」。[20]北管戲曲包括扮仙戲、古路戲（或福路戲），及新路戲（或西皮戲）等：扮仙戲即扮演神仙的戲劇，是一種儀式劇，用以祝福地方與民眾；古路戲與新路戲之「古」與「新」，指傳入臺灣的時間先後，二者之原傳系統與所用唱腔也不相同。

　　關於北管戲曲的來源探討，由於各有不同的淵源背景，謹依扮仙戲、古路戲及新路戲等分別討論之。扮仙戲包括崑腔、梆子腔與南詞等唱腔系統；其中崑腔劇目的〈天官賜福〉、〈卸甲〉等與崑曲有關，所用的聯套曲牌相同，曲調僅略有差異。[21]至於古路戲的唱腔來源，據呂錘寬的研究，【平板】及【緊中慢】與浦江亂彈（浙江地方戲曲之一）有較密切的關係，而【流水】（【二凡】）與廣東西秦戲有關；[22]這種來源不一的情形，正如林鶴宜對於曲牌形成規則與曲目發展成熟度考察所發現的，主張北管古路戲曲是中國歷史上數種戲曲聲腔（包括崑山腔、弋陽腔與梆子腔等）的混合，流傳到廣東與福建，經過定型與發展後，再傳到臺灣（2003: 85）。而北管新路戲與京劇的相似性和同源關係亦值得重視，從它們的劇本、展演實踐與唱腔（西皮與二黃）的比較，[23]可清楚地看出它們的同源關係，具有共同的音樂與戲劇要素。然而北管新路戲曲在臺灣的流傳，基本上仍保持其質樸原貌，京劇卻已經過繁複的發展過程，而趨於華麗。

[20] 「子弟」意指良家子弟；關於「子弟」，詳見第四章第四節之二。

[21] 呂錘寬 2005a: 164-165。又關於北管扮仙戲《天官賜福》與崑曲《賜福》的比較，詳參洪惟助、高嘉穗、孫致文 1998。

[22] 2011: 88-92。按廣東西秦戲可能從陝西或山西省輾轉傳到廣東。參見孟瑤的一段說明：「西秦戲是很古老的劇種，盛行於海豐、陸豐一帶 [⋯] 可能是早期的皮黃腔留在廣東的痕跡，格調十分古樸，腔調有正線（早期的二黃腔）、西皮、二黃、及少數的崑曲和福建調。很像秦腔、漢調、徽調的揉合。」（1976: 643-644）又，流沙提出廣東西秦戲與浙江的浦江亂彈均源自明代的西秦腔（1991: 139）。

[23] 關於北管新路戲曲與京劇之唱腔比較，詳見王一德 1991。

北管戲曲伴奏的後場樂隊編制較大，由鼓吹樂隊（bu^2-peng5 或武場）與絲竹樂隊（bun^5-peng5 或文場）組合而成，其旋律領奏樂器因戲曲種類而異：扮仙戲使用較多的鼓吹樂合奏，其中的梆子腔系統以噠子（小嗩吶）領奏；古路戲以提絃領奏；新路戲則以吊鬼子（京胡）領奏。

北管戲曲的展演形式有兩種：粉墨登場的「棚頂」或「上棚」，與清唱 / 奏的「排場」。其中棚頂演戲的傳統，在日治時期及二次戰後的二十多年間盛極一時，現已少見上棚登場；排場的展演形式，省卻了戲劇方面的表演，以及粉墨登場的繁複與負擔，實施較易，因此一些館閣仍維持著排場的北管音樂生活傳統。

四、細曲

細曲（iu^3-khek4），顧名思義，指細膩雅緻的樂曲，是一種具藝術性的歌曲，要求細緻的演唱技藝與表現。一般為獨唱，以絲竹樂隊伴奏，唱者邊唱邊搖板，在前奏或間奏亦搖板，以制樂節。細曲的演唱，常以絃譜曲目作為前奏或間奏。

細曲的曲目淵源，從其標題、曲辭與曲調觀察，可上溯至明清時期的戲曲、崑曲、福建傳統音樂（呂錘寬 2001b: 18-39），以及明清俗曲（張繼光 2002；洪惟助 2006；潘汝端 2006）。雖然明清俗曲主要是明清時期常民百姓的休閒娛樂音樂，其流傳發展的過程中，知識分子亦參與其中，對於藝術性的提昇，有一定的貢獻（張繼光 1993）。再者，從一些細曲曲辭所顯現出來的文彩，得以窺見其與明清時期文人歌曲傳統之間的關係（呂錘寬 2000: 14-15）。

第四節 記譜法

北管音樂以首調系統的工尺譜[24]記譜。工尺譜可上溯自宋代（960-1279）的俗字譜，[25]於明代發展成熟，並且廣泛用於各種樂種與戲曲，一直到二十世紀前期。雖然現在工尺譜並不普遍，但仍使用於臺灣的一些傳統音樂，例如北管與南管。

工尺譜運用廣泛，其譜式、譜字與符號因樂種而有異，於記載曲調的詳細或綱要性也有差別。[26]北管所使用的工尺譜較為單純，一般只記骨譜（基本旋律），並不詳記曲調與節拍，因而音樂實踐者有了詮釋與加花（裝飾旋律）的彈性空間，其加花往往因個人技藝及音樂趣味而異。由於這種工尺譜主要功能在於備忘，其綱要性的記譜一方面給予實踐者即興發揮的可能，另一方面在教學時，高度仰賴口傳心授的傳承方式。

北管音樂基本上使用五聲音階，也用七聲音階（增加乙、凡兩音）。所用譜字及其讀音之羅馬拼音，以及相對應之西洋唱名如表 1.1。

表 1.1 北管工尺譜的譜字

譜字	低音域			中音域（基本音域）							高音域		
	合	士	乙	上	ㄨ	工	凡	六	五	乙	仕	仅	仜
羅馬拼音	hoo	su	yi	siang	chhe	kong	huan	liu	wu	yi	siang	chhe	kong
西洋唱名	sol	la	si	do	re	mi	fa	sol	la	si	do	re	mi

[24] 以首調記譜之工尺譜記寫的音高可變；相對地，固定調記譜的工尺譜記錄絕對音高。

[25] Pian 2003/1967；楊蔭瀏主張源自唐讌樂半字譜（1981: 258）。然俗字譜與讌樂半字譜之譜式與譜字均與今通行之工尺譜不同。與工尺譜有相同譜字的樂譜，為元代（1279-1368）熊朋來的《瑟譜》。

[26] 舉例來說，崑曲的工尺譜比北管工尺譜還要複雜；而南管與北管工尺譜的譜字、譜式也不盡相同。除了記載音高與節拍之外，南管工尺譜還記有琵琶演奏法。

綱要性記譜方式提供了個別詮釋與再創作（Yung 1985）的彈性空間，且譜字中「合」與「六」、「士」與「五」可以互換。換句話說，「合」字可以演奏低音域或高八度的 "sol"，取決於演奏者個人的審美判斷，「士」和「五」的情形亦相同。

至於表示節拍的「板撩符號」，基本上有四種，記於譜字之右：一、「。」：板，相當於每小節的第一拍；二、「、」：撩，相當於每小節第一拍以外的各拍；三、「凵」：板後，記於板位上，表示前一音的延長；四、「ㄥ」：撩後，記於撩位上，表示前一音的延長。然而抄本中常見只有點「板」而省略「撩」的情形，顯示出北管工尺譜的簡略與彈性的特色，其音樂實踐有賴演奏者的經驗與詮釋。

除了自由節拍之外，北管音樂使用的拍法包括：一、「疊板」：每小節一拍；二、「一撩」：即一板一撩之省略，每小節有兩拍；三、「三撩」：一板三撩之省略，每小節有四拍。然而，上述拍法並未另註拍子記號於樂譜上，加上前述只點板而省略撩的情形，難以判斷拍法，尤其一撩與三撩之分。因此在音樂實踐方面，北管音樂的知識、經驗與詮釋能力是不可缺的。

第五節 曲牌與唱腔

曲牌體與板腔體是中國地方戲曲與說唱音樂中，廣泛使用的兩種曲辭／曲調構成系統，北管也不例外。在北管的四個樂曲種類中，其曲調與曲辭的形成，包括曲牌體與板腔體，部分來自民間曲調。

曲牌體係連結數個曲牌以歌詠一段故事，其曲牌的來源不乏源自元明時期的南曲、北曲，以及民歌等。北管樂曲的曲牌體主要見用於牌子、部分的

扮仙戲唱腔，和細曲中的一種套曲形式「大小牌」（包括大牌與小牌）等。其中大牌的牌名在長久的流傳過程中散失大半（呂錘寬 1999a: 17），部分牌名見於南北曲，曲調卻不相同（同上，2011: 81）；小牌則主要來自明清俗曲（見張繼光 2002；潘汝端 2006）的曲牌化，基本上包括四個曲牌，按照一定的順序連綴：【劈破玉】[27]、【桐城歌】、【數落】[28]、【雙疊翠】。此外，另有曲牌【銀柳絲】，[29] 亦見於明清俗曲，常用於細曲的單曲曲目中。

　　板腔體係以板式變化作為曲調主要形成方式，廣泛運用於各種地方戲及說唱音樂。「板」指節拍，「腔」指曲調。這種唱腔是以一基本曲調為本，藉膨鬆（增值）和壓縮（減值）的手法改變拍法、速度與節奏，衍生數種變化旋律。板腔體用在北管戲曲中部分扮仙戲，及古路與新路戲曲當中。古路戲主要唱腔為：【平板】、【流水】、【彩板】、【慢中緊】、【緊中慢】、【緊板】等，是北管戲曲唱腔的一大特色；新路戲的【西皮】與【二黃】（【二逢】）唱腔，則與京劇的【西皮】與【二黃】唱腔有同源關係。

第六節　樂器與樂隊

一、樂器 [30]

　　北管豐富的音樂與音響，來自樂器的多樣化，而且因「⋯樂器音響宏亮，曲調高亢、節奏流暢，故音樂風格很能展現臺灣鄉間洋溢熱情、愛熱鬧的民

[27] 常見書寫為【碧波玉】，是明清俗曲的通俗曲牌之一。關於【劈破玉】的來源及流傳，詳見張繼光 1995。

[28] 嚴格說來，「數落」非獨立曲牌，參見頁 95。

[29] 關於【銀柳絲】的來源及流傳，詳見張繼光 1994。

[30] 關於北管樂器，詳參呂錘寬 2000 之「參、樂器與樂隊」或 2011 第四章；本節僅簡要介紹之。

俗。」（呂錘寬 1996b: 162-163）根據北管人對其樂器的分類概念——依據材料與發音方式——可分北管樂器為四組：

（一）鼓板類：包括鼓、叩子與板。

（二）銅器類：包括槌擊式的鑼與互擊式的鈔（鈸）。

（三）線路：線是民間稱「絃」的用語，線路即指絲類或絃樂器。

（四）吹類：廣義可指各種吹奏類樂器，狹義則指雙簧吹奏樂器嗩吶。

各類所包括之樂器分項說明於下（參見圖 1.2）：

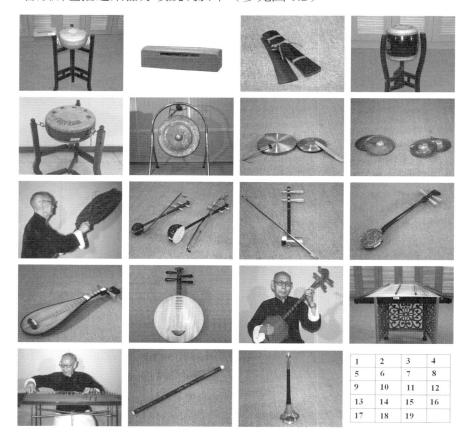

1	2	3	4
5	6	7	8
9	10	11	12
13	14	15	16
17	18	19	

1. 小鼓＋叩子	2. 叩子	3. 板	4. 通鼓
5. 大鼓	6. 大鑼	7. 鑼、響盞	8. 大鈔、小鈔
9. 雲鑼	10. 提絃、和絃	11. 吊鬼子	12. 三絃
13. 琵琶	14. 月琴	15. 雙清	16. 洋琴
17. 抓箏	18. 品	19. 吹	

圖 1.2 北管樂器，圖中的演奏者為故王宋來先生。（1-8、10-14、16、18、19 為筆者攝；9、15、17 為呂錘寬教授提供。）

（一）鼓板類

1. 小鼓、叩子與板：

小鼓又稱答鼓（tak-kóo）或吥鼓（piak-kóo），均為擬聲之名稱。屬小型鼓，單面蒙皮，即中國樂器中的單皮鼓。小鼓因聲音具穿透力，得以突出於鑼鼓合奏的聲音，演奏者結合手勢動作與聲音來指揮樂隊，包括鼓吹樂隊，和戲曲後場伴奏的鼓吹樂與絲竹樂隊，又稱「頭手鼓」。

叩子：「叩」也是擬聲字；以一長型木塊中間挖空，通常掛於小鼓旁，由頭手鼓於板位兼擊之。

板：由三片木片組成，其中兩片繫在一起；搖板時持另一片拍擊兩片組，於戲曲唱腔時用以制樂節，由頭手鼓兼之；於細曲演唱時由唱者搖板。

2. 通鼓（堂鼓）：「通」是擬聲字；桶型鼓，雙面蒙皮，只敲擊一面。主要功能為裝飾小鼓的節奏。

3. 大鼓：為了戲曲情節之需，或增加音色變化，有時會以大鼓代替通鼓，二者並不同時演奏。

（二）銅器類

1. 大鑼（凸鑼）、鑼（中型的平面鑼）及響盞（小型平面鑼，中間略為

高起）。此外還有七音雲鑼，用於絲竹合奏，但今少用。

2. 鈔：即鈸，包括大鈔與小鈔，後者有時發音為 "sío-chhe-á" ， "chhe"
是擬聲字。

（三）線路（絲類樂器）

北管人將絲類樂器依持奏方式分為「豎線」與「倒線」；這樣的分類法
正好劃分了擦奏式樂器（豎線）與撥奏式樂器（倒線）（參見呂錘寬 2000:
99）。雖然例如琵琶，今已直抱彈奏，而洋琴用槌擊而非撥奏，它們都屬於
倒線。

1. 豎線──擦奏式樂器

擦奏式樂器主要包括提絃（俗稱殼子絃）、吊鬼子（京胡）與和絃。提
絃有兩條絃，以半個椰子殼為共鳴體；吊鬼子也是兩條絃，但以圓柱形竹筒
為共鳴體。吊鬼子比提絃小而音域高，二者都是旋律領奏樂器：提絃用於絲
竹樂隊與古路戲後場伴奏；吊鬼子則用於新路戲後場樂隊。在不同的演奏場
合，提絃和吊鬼子擇一而用，它們的演奏者稱為頭手絃或頭手，演奏時不換
把位，其技藝要求在於曲目飽學、領奏能力與翻管（反管，改變定絃）應變
能力。

和絃係功能性命名，指用來搭配提絃或吊鬼子的絃樂器。一般與提絃同
樣型制，但共鳴箱較大。

2. 倒線──撥奏式樂器

北管的倒線樂器常用三絃，次為擊奏式的洋琴，另外還有撥奏式的雙清
與抓箏（箏）等。然而早期（大約在 1960 年代以前）月琴與三絃是其中兩個
主要的撥奏樂器。北管用的月琴為圓體、短頸、四絃（也有只用二條絃者），

以五度調音，每兩絃調為同音，用小撥子撥奏。早期亦稱頭手琴，是撥奏式
樂器群中的首要樂器；[31] 雖然如此，整個絲竹樂隊的領奏樂器還是提絃。月
琴與三絃及兩支擦奏式樂器合稱「四管齊」，[32] 四管指合奏中主要的四件絃
樂器；近年來北管音樂已逐漸少用月琴。又北管絲竹樂隊的編制較有彈性，
尚可彈性加上琵琶（四相九品）、雙清、秦琴與抓箏（箏）等。

（四）吹類

廣義來說，「吹」是吹奏類樂器的通稱；狹義則指雙簧吹奏樂器——嗩
吶。北管的吹奏類樂器包括品（笛子）與吹。吹有大小之分，使用於各種不
同的場合與樂種。[33]於北管音樂系統包括大吹（分成一號吹、二號吹、三號吹）
與噠子（叭子，小型嗩吶，用於扮仙戲，於國樂稱海笛）。此外另有噯子（小
吹），屬中型嗩吶，用於南管音樂系統。

二、樂隊

北管所用的樂隊包括鼓吹樂隊與絲竹樂隊（圖 1.3 與 1.4）；根據北管人
的說法，前者演奏粗樂，後者演奏細樂，並且伴奏細曲。戲曲的後場伴奏樂
隊由上述兩種樂隊組合而成（圖 1.5）。

鼓吹樂隊包括「鑼鼓」與「吹」（嗩吶）；鑼鼓樂合奏包括鼓板類（鼓、
叩子、板）與銅器類（鑼及鈔等）；至於吹，是北管鼓吹樂隊中唯一的旋律
樂器。鼓吹樂合奏是以鑼鼓樂伴奏嗩吶的旋律，以小鼓（加叩子）領奏。

絲竹樂隊包括絲類（如上面的介紹）及竹類（品）；比起鼓吹樂隊，絲
竹樂隊的編制與規模更具彈性，往往依館閣規模、場合及樂員演奏能力等而

[31] 筆者訪問北管先生王洋一與張天培，2007/01/08。

[32] 同上。

[33] 詳見潘汝端 1998。

定。一般來說，領奏樂器（提絃或吊鬼子）加上和絃、三絃、洋琴及品是常見的編制，也可說是基本編制，其他的絃樂器則可視情況加入，或再加上小型打擊樂器，甚至雲鑼等。

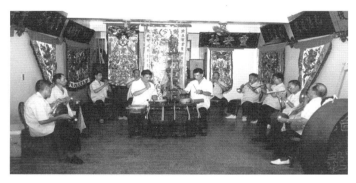

圖 1.3 臺北靈安社的牌子演奏（呂錘寬教授提供）

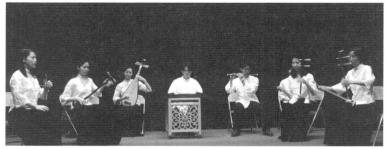

圖 1.4 絲竹合奏伴奏細曲演唱，國立臺北藝術大學傳統音樂系。（呂錘寬教授提供）

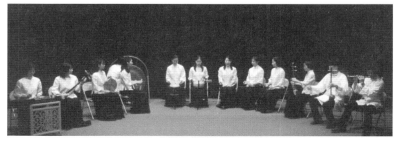

圖 1.5 戲曲的排場清唱方式，後場伴奏包括鼓吹樂隊與絲竹樂隊。（呂錘寬教授提供）

第七節 唱唸法 [34]

北管歌樂包括戲曲與細曲，使用「官話」（或稱「正音」）演唱；顧名思義，官話即官方語言，指明清時期統治階層使用的語言；正音則相對於方言，具正統性之意涵（呂錘寬 2005a: 199）。然而這種當代已不見使用的語言，經戲曲的長期流傳，其正確性已逐漸模糊。唱唸法方面，細曲使用分解字音，強調字腹音的唱法（同上，201-202）；戲曲則不論古路或新路，因腳色塑造而有不同的聲音類型與發聲法（同上，2000: 161），基本上分為粗口與細口：粗口用於小生以外的男性腳色，如老生、花臉類，及老旦（年長的女性腳色）等；細口用於小旦、正旦等年輕女性腳色，及小生等。粗口以本嗓發聲，展現寬宏的聲音意象（sound image）與粗獷之性格；細口則用小嗓，以標示其優雅與細緻的特色。換句話說，粗口或細口的區分依據為腳色的社會性別（gender），而非生理性別（sex），演唱者亦不限性別。

除了粗口與細口之分外，北管戲曲的演唱很有特色，主要使用「加單聲辭的唱唸法」，於歌唱時一發聲即完整地交代該字，然後以聲辭「啊」或「咿」拖腔，唱完其餘的旋律。其中「啊」用於粗口，「咿」用於細口（同上，204-205）。這種加單聲辭「啊」與「咿」的措施，一方面有助於發聲，另一方面強調粗口與細口的音質特色，刻劃出腳色的性格。這種將每一種腳色類別，以不同的聲辭及發聲法所產生的聲音意象來區別，並且刻劃性格的唱唸法，是北管戲曲演唱的一大特色。

此外，同一唱腔於粗口或細口的實踐與詮釋時，音域或音程的變化亦饒富趣味。理論上，一種唱腔，不論粗口或細口，其結構相同；然而付諸實踐時，

[34] 關於漢族音樂及北管音樂的唱唸法，詳參呂錘寬 2005a: 12-19, 199-206。

同一唱腔，例如【平板】、【流水】或【緊中慢】等，透過粗口或細口的演繹，往往在音高與音域等有一些變化，這些變化雖因人而異，卻同樣具有適應發聲法與強化腳色刻劃之效果，例如粗口有時從高音域開唱，強化其高亢的特色，而且音域較廣；而細口以小嗓的演唱，較少高音開唱，以免產生過於尖細的反效果。

　　總之，北管是臺灣傳統音樂的主要樂種之一，名稱中的「北」指出它傳來的地理方位，而歌詞與口白等所使用的官話，也透露出它是一種從北方輾轉傳到福建的樂種，時間大約在明代，後來再隨著移民路線，約於十八世紀開始，陸續從福建（主要是漳州）傳到臺灣，落地生根。北管包括歌樂（戲曲與細曲）與器樂（絃譜與牌子），以擦奏類樂器如提絃，以及吹類樂器嗩吶為其特徵樂器，並且以極具特色的唱唸法——依粗口與細口之別，以本嗓或小嗓，並分別加單聲辭「啊」或「咿」的方式——來拖腔並刻劃戲曲中的腳色性格。誠然它是一種與臺灣漢族社會生活關係密切的民間音樂，除了具備民俗性的特質之外，因其來源——如前述可溯自元明時期的文人音樂傳統——及文本內涵，加上風格兼具典雅與富麗堂皇、傳承與詮釋穩定等特質，北管音樂已被定義為臺灣的古典音樂種類之一。[35]

[35] 呂錘寬 1997 與 2000: 1-4。關於臺灣是否有古典音樂，以及如何定位北管音樂，呂錘寬以吾人之歐洲音樂接觸經驗為對照，依據北管之內容與北管人之精湛技藝與審美，於其著作 (1997, 2000:1-4, 2011: 320-323 等) 有詳細的討論。

第二章

日本的清樂

　　本章主要從文本各面向討論清樂在日本的定義、範圍與內容等，並考察其傳入日本之管道，與在日流傳和被吸收之情形。以下先概略瀏覽歷史上東傳日本之各種中國音樂：

第一節 歷史上東傳日本之中國音樂

　　拜洋流與季節風之賜、地利之便，中國與日本早在秦漢時代（BC221-AD220）就有往來（張前 1999: VII），日本出土的銅鐸和塤就見証了約兩千年前中國樂器之東傳日本（同上，VII-X；岩永文夫 1985: 64-65）。到了唐代（618-907），因其集亞洲文化大成之國際化成就，日本陸續選派遣唐使到中國學習中國文化與佛教經典，於是從第七世紀開始，中國的宮廷燕樂、佛教音樂、伎樂及相關樂器，透過宮廷與寺院等的力量，或經朝鮮半島的百濟，傳入日本。日本雅樂中的唐樂系統，主要傳自唐代宮廷的燕樂，於第九世紀（時值日本的平安時代）起，經整理成為日本宮廷儀式樂舞之重要部分，並且保存與傳承至今。雅樂則於平安時代流行於貴族之間，連同漢詩，是貴族特有的修養。到了宋代（960-1279），尺八再度傳入日本，[1] 初為普化宗的僧侶專用，後來發展為邦樂主要樂器之一。此外，琴則在十七世紀（明代，日本的江戶時期）由心越禪師再度東傳日本，[2] 主要流傳於禪僧與文人之間。

[1] 唐代尺八已傳入日本，但未流傳下來（吉川英史 1965: 63）。
[2] 同樣地，琴（七絃琴）在唐代已傳入日本，正倉院收藏樂器中也有琴，（「金銀平文琴」，詳參林謙三

中國音樂除了傳入日本本土之外，也傳入琉球，三線（三絃撥奏樂器）和御座樂是兩個重要的例子：明代中國三絃傳入琉球，發展成為琉球的代表性樂器三線，十六世紀再傳入日本，發展成今之三味線；而琉球首里王國（1429-1879）的宮廷音樂御座樂[3]係明代（約十四世紀末）從中國傳入（包括樂器與樂曲）的古典室內樂形式，曾用於宮廷典禮儀式、薩摩藩的宴饗、款待中國使臣，以及上京[4]演奏等場合，隨著明治時期的廢藩置縣（1871）與首里王國的滅亡（1879）而衰微。

有別於前述雅樂與御座樂之透過宮廷力量傳播到日本，並且用於宮廷儀式與宴饗的場合，「明清樂」[5]則是透過貿易管道從中國南方渡海傳到日本。其中「明樂」主要透過大貿易商魏氏家族傳入日本，其愛好與支持者不乏貴族與武士階層。[6]而本書所討論的「清樂」則是透過多位到長崎從事貿易的船主與船客傳到日本，主要流傳於文人及中上家庭階層，後來更透過樂譜集的大量出版發行，流傳於常民百姓之間。值得注意的是，江戶時期的中日文化交流，由於德川幕府的鎖國（1633-1854），日本人無法像歷史上的遣唐史一樣地渡海至中國取經，於是兩國間的文化交流，竟仰賴「一些名不見經傳的來往於長崎的清代客商」（蔡毅 2005: 209）。這些除了精通貿易，也具高度文化藝術修養的清客（指來日的清朝人），在做生意之餘，對於日本的現代化有一定的貢獻。再者清樂傳入的管道與日本的吸收情形，也具特殊性。大

1994/1964: 30-33）但平安時代樂制改革，琴也是被廢止的樂器之一（吉川英史 1965: 63）。十七世紀末再度將琴傳入日本的心越禪師（1639-1696）是浙江人，本名蔣興疇，字心越，號東皋；1677 年應興福寺澄一禪師之邀來長崎，除了宣揚佛法之外，1677-1695 年間於日本傳承琴曲與琴歌，自成一派（詳見鄭錦揚 2003e）。

[3] 御座樂與臺灣北管也有一定的關係，詳參呂錘寬 2011: 99-114。

[4] 「京」指江戶，今東京。

[5] 關於明清樂、明樂與清樂的定義與指涉範圍，詳見本章第二節。

[6] 詳參鍋本由德 2003: 37-44。

貫紀子比較明清樂與西洋音樂於日本的接納吸收情形，指出日本之接受西洋音樂，係透過國家的、有組織的力量；而明清樂卻是透過民間的力量，是在自由意志選擇下的接納吸收（1988: 98-99）。關於清樂的內容、傳播與吸收，於下面各節中說明之。

審視上述在不同時期從中國傳到日本的各種音樂種類，在日本的被接受、融合與發展，都經歷了日本化的過程，此外還有一個值得注意的現象：趙維平考察中國古代音樂文化東傳日本，發現在第八、九世紀日本接納外來文化時，具有「無視中國文化的性格、內容，一并將其高級化、上品化、儀式化的接納方式」之典型特徵（2004: 81）；同樣地，在十九世紀日本初接納清樂時也顯示出高級化與上品化的現象。關於清樂之日本化，以及地位的提昇等問題，於第五章詳細討論。

第二節 清樂‧明樂‧明清樂

就字面上來看，「清樂」指清代（1644-1911）的中國音樂，鄭錦揚基於清初已有中國音樂傳入日本，因此將「清樂」傳入日本的時間，從十七世紀下半葉開始算起，內容包括清初傳入日本，由岡島冠山收錄於《唐話纂要》（1718）卷五中的十首小曲、[7] 心越禪師於 1677 年傳入日本的琴曲與琴歌，

[7] 見岡島冠山 1975/1718，收於古典研究會編《唐話辭書類集》第六集；岡島冠山是江戶時代著名的儒學者，專精於唐話（中國語，漢語），其《唐話纂要》，長澤規矩也稱之為「當時最流行的唐話教科書」（見〈唐話辭書類集第六集解說〉）。此書卷五的小曲（民間歌謠），包括〈青山〉、〈崔鶯〉、〈張君〉、〈桃花〉、〈一愛〉、〈一更〉、〈二更〉、〈三更〉、〈四更〉、〈五更〉等十首，只有詞和漢語的假名拼音。另外《唐話辭書類集》第八集《唐音和解》（作者不詳）中收有音曲笛譜，曲目包括：〈相思曲〉、〈劈破玉〉、〈百花香〉、〈清平樂〉、〈太平樂〉、〈十三省〉、〈醉胡蝶〉、〈秋風辭〉、〈陽關三重曲〉等九首，除曲辭及假名拼音之外，另有自創的吹笛按孔手法譜，最後兩首只有辭。青木正兒比較兩書中的小曲並列出對照表，認為它們曲名雖異，內容大部分相同（青木正兒 1970a: 256），可見是在十七世紀末或十八世紀初（即清初）傳入日本的中國民間歌謠。

以及十九世紀初傳入的中國民間音樂等（2003a）。但就清樂在日本形成傳承體系，成為一個樂種的時間來看，筆者贊同清樂家及日本學者[8]界定清樂傳入日本的時間是在十九世紀初的主張。此時間點的界定，精確凸顯清樂之為外來樂種，在日本流傳與發展的特殊性，其內容除了傳自中國的民間樂曲之外，尚包括填上日語或長崎方言歌詞之曲目、清樂家的新作，以及數首吸收自明樂的曲目等。據《音樂雜誌》第九期（1891.05）長原梅園（1828-1893）著〈清樂來歷〉，記載第一代日本清樂大師是荷塘一圭（1794-1831），約於 1821年隨金琴江學習中國音樂。林謙三提到清樂是清代中國俗樂之一種，於文政年間（1804-1830）傳入長崎，始於清人金琴江傳授予荷塘一圭、曾谷長春等人（1957: 177；另見坪川辰雄 1895a: 10）。換句話說，清樂是源自中國南方的民間音樂，於十九世紀初傳入長崎，並且流傳於日本，成為日本的一種音樂類型。

然而明末（十七世紀初期）中國音樂已從福建傳至長崎，時間上比清樂早很多。若從十七世紀初算起，中國音樂之東傳日本，可依據其傳入朝代分為兩個時期：十七世紀初傳入的明樂（「明」指明代）與十七世紀末心越禪師傳入的琴樂，和十九世紀初傳入的清樂（「清」指清代），其中明樂與清樂合稱「明清樂」。明治時期（1868-1912）「明清樂」一詞也常被籠統地指稱包含數首明樂歌曲的清樂。可見「明樂」、「清樂」及「明清樂」各有其指涉範圍，茲說明如下：

[8] 例如長原梅園著〈清樂來歷〉（《音樂雜誌》1891.05/9: 11）將金琴江傳予荷塘一圭、曾谷長春等，作為清樂來歷之始。另見坪川辰雄 1895a: 10；富田寬 1918b: 932；藤田德太郎 1937: 156；中村重嘉 1942b: 60；林謙三 1957: 177；浜一衛 1966: 3；平野健次 1983: 2465；加藤徹 2009: 221 等。朴春麗則以大流行的形成來界定「清樂」的傳入，始於江芸閣等清客來長崎之後。（2006: 45, 32）按江芸閣在文化年間（1804-1818）來長崎（原田博二 1999: 96），至少 1815 年已有入港記錄，同船者尚有金琴江（參見大庭脩 1974: 144-145）。

　　「明樂」主要由魏氏家族於明末傳入日本，[9]由貴族與武士階層所支持；[10]
「清樂」卻是由精通音樂的中國商人及文人帶入長崎。清樂源自於明清時期
的民間音樂，包括歌樂與器樂，而明樂以歌樂為主，其曲目多為「漢魏六
朝、唐宋時代之詩歌、詩賦等」（富田寬 1918a），以及仿宮廷雅樂之作。[11]
歸納來說，明樂具濃厚的廟堂色彩，而清樂具民間色彩（波多野太郎 1976:
12）。此外，二者皆使用工尺譜記譜，然譜式相異（明樂譜例見圖 2.1，清樂
工尺譜譜式不一，詳見本章第六節）；明樂並未普及日本（平野健次 1983:
2465），清樂卻大為流行。

圖 2.1 《魏氏樂譜》（1768）之譜式舉例，其譜式為曲辭右邊一行空白，由學習者自填工尺譜，
　　　本譜所加之工尺譜字為紅色。（上野學園大學日本音樂史研究所藏，編號 20952。）

9　明樂是由魏雙侯（魏之琰）於 1628-44 年間傳入長崎；他是一位財力雄厚的大貿易商，擁有船隊以及在
　越南的貿易事業，曾與兄長到日本數次，於 1666 年定居長崎，1672 年入籍日本。魏之琰熟悉明代宮廷
　音樂，兩個兒子均擅長明樂，此外其曾孫魏君山在日本教授明樂，也是著名的明樂家（平野健次 1983:
　2465；另見林謙三 1957: 177；塚原康子 1996: 267）。然而越中哲也認為明樂包括中國貿易商（包括魏氏）
　所傳入的民間音樂，和黃檗宗僧人所傳入的宗教音樂或道士音樂（1977: 4）。

10　詳見鍋本由德 2003: 37-44。

11　從《魏氏樂譜》六卷（抄本，東京藝術大學圖書館藏）中，第五卷之樂曲標題及順序，與朱熹《儀禮經
　傳通解》中用於鄉飲酒禮的「風雅十二詩譜」之曲目及順序相同，可知明樂除了詩詞歌曲之外，一部分
　曲目為宮廷雅樂的仿作。關於明樂的樂曲來源，詳見朴春麗 2005 及中尾友香梨 2008b 之第二章。

　　「明清樂」作為樂種名詞，指的是包括明樂與清樂的全部範圍；然而自明治時期開始，明清樂一詞也被用來指清樂，此因當時部分清樂刊本所收錄的曲目包括數首明樂樂曲，例如〈關雎〉、〈清平調〉、〈甘露殿〉、〈思歸樂〉、〈宮中樂〉、〈月下獨酌〉、〈秋風辭〉、〈千秋歲〉、〈風中柳〉等。[12]如前述，明樂與清樂在歷史背景、內容及風格方面並不相同，[13]以「明清樂」一詞用來指「清樂」的內容時也不夠明確（參見中村重嘉 1942: 60），因此使用這兩個名詞時，宜界定範圍。本書所討論的清樂，係指十九世紀初貿易船主、船客們傳入長崎的中國民間音樂，於日本流傳、發展的樂種；上述被收入清樂刊本中的數首明樂曲不在本書的討論範圍。然因部分參考資料以「明清樂」來指涉「清樂」，本書在引用這些資料時，沿用原資料之用詞。

第三節 清樂之傳入日本

　　關於長崎與中國之間的貿易往來，據文獻記載，早在永祿五年（1562，時值明代）已有中國船來到長崎，[14] 稍後長崎港於 1571 年開港，當時已有中國人居住（長崎中國交流史協會 2001: 9）。由於江戶幕府的禁教與隨後禁止日本對外開放，鎖國時代來臨，自 1641 年起，長崎成為唯一對外開放的港口，而且只開放給中國人與荷蘭人。

　　而在中國，由於明末異族入侵，戰亂頻繁，一些中國人為避亂而移居日本，[15] 與長崎有了貿易往來。長崎對他們而言，除了做生意之外，也是避禍

[12] 詳見中西啟與塚原ヒロ子 1991: 89-91 之「月琴曲目出典一覽表」。

[13] 另見坪川辰雄 1895a: 10-11；中村重嘉 1942: 60；田邊尚雄 1965: 62；中西啟與塚原ヒロ子 1991: 5；張前 1998: 16 等。

[14] 西川如見 1898/1720 卷二〈唐船始入津之事〉，另見長崎中國交流史協會 2001: 6-7。

[15] 參見山脇悌二郎 1972/64: 1。例如明末魏之琰為避亂先到安南（今越南），後來到日本（張前 1999:

之地與「太平仙都」（廖肇亨 2009: 295-296）。這些明清之際不願被異族統治而避居長崎的中國人，稱自己為「唐人」；這個名稱於江戶時代廣泛被用來指中國人。[16]

十七世紀末，時值清代，中國與長崎之間的商業往來有很大的進展，不僅來往於中國東南沿海（包括南京、廈門、漳州、福州、泉州和廣東等）的船隻增多，也有從臺灣和東南亞（包括今越南、泰國、柬埔寨和爪哇等）來到長崎的船隻。[17] 這些為了貿易而航行來到長崎的「來舶清人」[18] 或「清客」[19]，其中不乏文人或具有人文素養者，擅長詩詞書畫、品茶與音樂（原田博二 1999: 95-96）。這些清客們不但來長崎做生意，也將中國音樂、詩詞書畫、文學、生活（例如煎茶）和宗教（例如媽祖信仰）等帶入日本，[20] 長崎成為日本現代化的窗口，和日本人學習新知的中心——學習中國與荷蘭文明的據點。[21] 據吉川英史的研究，在江戶時代鎖國期間，除了中國音樂（即

192）；又明末儒學者朱舜水為避亂而到長崎（松浦章 2009: 305）等。

[16] 山脇悌二郎 1972/64: 1。明治維新之前，日本對於與中國相關的事物，往往冠以「唐」之稱（參見山本紀綱 1983: 26）。「唐人」有兩義：（1）唐土之人，即中國人；（2）外國人（新村出編《広辞苑》第四版，東京：岩波書店 1991）。在此指中國人。也因此唐人之船稱為「唐船」（山脇悌二郎 1972/64: 1），此外還有「唐人唄」、「唐人踊」等名詞；「唐人唄」或「唐人歌」指江戶中期以來模仿中國語發音的流行歌；「唐人踊」指同時期以唐人服裝，和著中國樂器伴奏的唐人歌的一種舞蹈（同上）。

[17] 參見山脇悌二郎 1972/64: 1-7；新長崎風土記刊行會 1981: 102。

[18] 帶來中國文化的「來舶清人」，據統計有 500 人之多；其中以江稼圃與江芸閣兄弟最有名，他們於 1804-1818 年間來日，對於「南畫」之傳入長崎有很大的貢獻（原田博二 1999: 95-96）。其中江芸閣也是傳入清樂的重要人物之一。

[19] 參見葛生龜齡《花月琴譜》序（1831）、朴春麗 2006: 24 等。

[20] 然而，來舶清人並非最早將清樂傳入日本者；塚原康子提到在來舶清人之前，長崎的唐通事（指中國語翻譯官；關於唐通事，詳參劉序楓 1999），以及長崎丸山區的遊女們可能已接觸到中國音樂（1996: 269-270；另見中哲也 1977: 5）。另外一個傳播的路徑為發生於約 1800 年的沉船事件，來自中國寧波的漁民帶來一首中國民歌〈九連環〉（詳見塚原康子 1996: 270；廣井榮子 1982: 36）。

[21] 由於長崎在吸收中國與荷蘭文明的特殊地位，日本各地的文人學者紛紛來到長崎追求新知。尤以在吸收中國文化方面，江戶時期「漢學者如果不來長崎與來舶清人進行交流，則被視為恥辱。」（坂本辰之助《賴山陽》，山陽書院 1935: 547-575，轉引自松浦章著鄭洁西譯 2009: 307；2010: 58。）

明清樂）傳入日本之外，並無其他外國音樂輸入日本。[22] 因而從中國東南沿海到長崎的貿易之路，成為當時傳播中國文化至日本之路。

如前述，來舶清人中不乏具人文素養之紳商；[23] 他們熱衷於音樂、詩詞、書畫和品茶等文化活動，所帶來的音樂，在十九世紀中葉，深受日本紳士、文人與墨客的歡迎（富田寬 1918b: 933）。透過他們與日本文化人的交往，中國音樂藝術與文化也傳給了日本人，尤其對於明清樂與南畫[24]之傳入日本與後來的發展，有很大的貢獻。

第四節 從清國音樂到清樂——清樂於日本之傳承

雖然文獻記載[25]日本清樂的傳承，主要有兩大系統：金琴江與林德健；然而考查現存清樂譜本，除了金氏與林氏之外，尚有蘇州人江芸閣[26]與沈萍香[27]，將中國音樂、書畫與文學等傳給葛生龜齡和大島克等日本文人 / 清樂家（平野健次 1983: 2466；塚原康子 1996: 272；朴春麗 2006），以及廣東香山

22 1965: 178；西洋音樂於十六世紀中葉隨基督宗教（天主教）傳入日本，稱為南蠻音樂，主要為基督教音樂。「南蠻」一詞係當時日本用來指稱葡萄牙、西班牙及荷蘭諸國。十六世紀隨著基督教的被禁與鎖國政策的實施，西洋音樂也被禁。詳見吉川英史 1965: 171-177。

23 也有落難至長崎的知識分子，例如沈星南，參見《北管管絃樂譜》中沈星南所寫的序：「戊寅之秋暮春三月、天涯寄跡落魄長崎…」。

24 日本之「南画」是傳自中國南宗的文人畫（邢福泉 1999: 187-188）。

25 參見〈明清樂覺書〉、林謙三 1957、平野健次 1983 等。〈明清樂覺書〉為油印資料，年代不詳，僅有三頁；現藏長崎歷史文化博物館。第一頁為依年代記載明樂與清樂事項，其中關於金琴江的傳承系譜，並未直接從金氏記起，而從曾谷長春開始建立系譜；另，林德健寫為林「得建」。

26 唐船主，蘇州人。據《割符留帳》的記錄（見大庭脩 1974），他於 1815-32 年間有 15 次航行長崎的記錄，而 1815 年之航行，金琴江為副船主（同上，145）。因《割符留帳》的記錄僅見文化十二年（1815）之後的記錄，因此實際來長崎的時間可能更早（另見蔡毅 2005: 213；朴春麗 2006: 47）。

27 唐船主，蘇州人。據《割符留帳》的記錄（同上），他於 1837-46 年間有 11 次航行長崎的記錄，實際來長崎的時間可能更早（見蔡毅 2005: 215；朴春麗 2006: 46）。

縣人沈星南[28]之傳予清樂家成瀨清月等。

　　江氏與沈氏之傳授中國音樂，可從葛生龜齡的《花月琴譜》（1832）[29]與大島克編《月琴詞譜》（1860）得到印證；前者有沈萍香之跋，後者不但有沈萍香的題詩和江芸閣的序，其中〈金線花〉樂譜標題下記有「清沈萍香傳」。這兩種樂譜均將樂曲分類為一越調部、平調部、清朝新聲秘曲等，[30]這種分類法於清樂譜本中僅見於這兩種譜本，二者曲目列表對照於表 2.1，從這三部分曲目中，重疊者（含同曲不同調者）佔 60% 來看，兩份譜本有一定的相關性。

28　《北管琵琶譜》抄本之序。

29　依據序文年代（天保壬辰，即天保三年，1832），但譜本後面尚有沈萍香寫於天保二年（1831）的跋。

30　《月琴詞譜》尚有日本樂曲「國唱古譜四季今樣」及「唐詩五七絕譜」等兩類樂曲。

表 2.1 《花月琴譜》與《月琴詞譜》曲目比較

樂曲類別	曲名	花月琴譜	月琴詞譜
一越調部	操音		◎
	夏門流水	◎	◎
	高山流水	◎	（平調）
	九連環	◎	◎
	鳳陽調	◎	◎
	筭命	◎	◎
	含豔曲	◎	◎
	四節曲	◎	◎
	漳州曲	◎（偉州曲）	（平調）
	久聞	◎	◎
	哈哈調	◎	（平調）
	腳魚賣	（平調）	◎
	補缸	（平調）	◎
平調部	前彈	◎	◎
	新聲高山流水	◎	
	前彈流水		◎
	哈哈調		◎
	腳魚賣	◎	
	補缸	◎	
	月花集	◎	◎
	夏門流水		◎
	漳州曲		◎
	高山流水		◎
	尼姑思還 三五七	◎	◎
	ᵗⁱᵗˡᵉ三國史 碧破玉、 桐城歌、雙碟翠、四不像	◎	（收於清朝新聲秘曲，只有雙碟翠）
清朝新聲秘曲	關門流水		◎
	金線花 一排 二排 三排	◎	◎
	銀扭絲 一排 二排 三排	◎	◎
	三國史 雙碟翠		◎
國唱古譜四季今樣	春譜等五首		◎
唐詩五七絕譜清傳士然傳	清平調三排等七首		◎

　　按江芸閣與與沈萍香均為蘇州人，都是唐船主（大庭脩 1974），在詩文、書畫與清樂等方面具相當造詣，與當時許多日本文人有詩文的密切交流。江芸閣是十九世紀前半葉來日清客中最有名的一位，擅長笛子與月琴，葛生龜齡與荷塘一圭等均與他有密切交往（青木正兒 1970b: 288；朴春麗 2006: 46）。沈萍香雖然沒有江芸閣的名氣響亮，音樂方面仍令人注目。[31]

　　至於廣東人沈星南之傳播中國音樂，可從國立傳統藝術中心臺灣音樂館（原國立臺灣傳統藝術總處籌備處臺灣音樂中心）於 2002 年從東京購藏之一批以工尺譜抄寫之樂譜抄本來考察。[32] 這批抄本當中的《南管樂譜》（內附北管琵琶譜）、《北管樂譜》（北管琵琶譜、北管月琴譜）、《北管管絃樂譜》、《北管琵琶譜》（北管琵琶譜、北管月琴譜）、《西秦樂意》（上下卷、趙匡胤打雷神洞）等數冊標題頗讓人眼睛一亮，然而它們卻不是臺灣的南 / 北管，而是日本清樂，並且分屬不同的來源：《西秦樂意》傳自林德健之傳承系統；[33]「北管」類抄本傳自成瀨清月，係沈星南流落長崎，有緣傳予成瀨清月，[34] 再由成瀨氏之弟子伊藤蘿月等傳抄，是清樂中極為特殊之一批抄本。那麼成瀨清月何許人也？據《音樂雜誌》之一篇報導，稱她為「琵琶妙手」，生於約 1845 年，八歲隨瑞蘭習樂，後隨廣東人沈星南習樂，盡得其「蘊奧秘

[31] 關於江芸閣與沈萍香，詳參蔡毅 2005、朴春麗 2006、中尾友香梨 2008a。

[32] 該批抄本包括三類：（一）清樂抄本：《南管樂譜》、《北管樂譜》、《北管管絃樂譜》、《北管琵琶譜》、《西秦樂意》（上下卷及趙匡胤打雷神洞）、〈月宮殿〉（單張油印），此系列抄本見附錄一之 118-126；（二）琵琶譜抄本：《大曲琵琶譜》（一冊）、《王君鶴陳牧夫琵琶譜》（一冊）、《琵琶譜南管北管全》（一冊）、《搊彈琵琶譜》（共三冊）、〈琵琶解〉（單張稿紙）；及（三）祭孔樂譜《直省釋奠禮樂記》六卷（四冊）等。後二類非本書討論範圍，第一類之清樂抄本詳參張繼光 2011 及李婧慧 2011b。

[33] 早稻田大學圖書館藏有同名抄本，其卷一內容與臺灣音樂館藏（上卷）幾乎完全相同，而早稻田藏版卷一內頁記有「穎川連撰」，按穎川連為林德健第一代弟子（見表 2.2 清樂傳承系譜），因此《西秦樂意》抄本並非傳自沈星南。

[34] 參見《北管管絃樂譜》中沈星南所寫的序。

曲」；經常琵琶不離身，門下弟子眾多。[35]查其師瑞蘭（全名待查）是林德健的弟子，[36]可見得成瀬氏原屬林德健的傳承系統，後來從沈星南習得此「北管」類抄本，以及同批之琵琶類抄本[37]曲目。所傳之「北管」類曲目與廣東音樂有密切關係（張繼光 2011），並且因其琵琶專長而建立一支以琵琶為特色樂器之清樂分支流派。

然而上述江芸閣、沈萍香或沈星南等在音樂方面之傳播，其規模未如金琴江與林德健所建立之傳承系統，此二人培養大批門生成為日本清樂教師。因此清樂的傳承與擴散，主要建立在金氏與林氏所建立的傳承基礎上，因而本書以這兩個系統為主要考察與比較對象。實際上金氏與林氏系統所傳曲目、曲譜與記譜法等，沒有太大的差別（參見坪川辰雄 1895a: 10；浜一衛 1966: 6, 1967: 11），其傳承系譜（見表 2.2）於一些文獻及學者的著述均有收錄，[38]表 2.2 的系譜係筆者參考平野健次（1983: 2466）、山野誠之（1991b: 25）、塚原康子（1996: 570）及朴春麗（2006: 35）等所作，並補上部分清樂家的年代。然而本傳承系譜中所載清樂家名氏，只是眾多清樂家其中一部分，許多出現在相關文獻中的名氏，或清樂譜本編者等，本系統表並未收錄。

[35] 〈清樂指南巡り（其三）成瀬清月女史〉《音樂雜誌》1894/46: 6，作者署名鸚鵡。

[36] 在《西秦樂意譜》（寫本，上野學園大學日本音樂史研究所藏）最後寫有「大唐福州府林德建直門月琴舍瑞蘭」，可知瑞蘭師承林德健；另見波多野太郎 1976: 27。

[37] 見註 32。

[38] 例如〈明清樂覺書〉、平野健次 1983:2465-2466、中西啟與塚原ヒロ子 1991: 82、塚原康子 1996: 570、山野誠之 1991b: 25，及朴春麗 2006: 35 等；關於林德健的姓名，朴春麗記為林德「建」。

表 2.2 清樂傳承系譜

下面分別介紹清樂的主要傳播者金琴江與林德健及其傳承系統：

一、金琴江的傳承系統

金琴江為江浙人，唐船主，[39]於 1825-27 年間旅居長崎，[40]後來到了京都，清樂也在京都流傳開來（林謙三 1957: 177）。最初金氏在長崎將中國音樂傳予僧人荷塘一圭及醫生曾谷長春兩大弟子，後來他們將清樂傳到江戶（今東京）。曾谷長春的弟子中以平井連山（1798-1886）和長原梅園（1823-1898）姊妹最有名，她們在習得清樂後，於 1854 年移居大阪，並且在大阪教授清樂，清樂逐漸流行。1879 年長原梅園回到東京，創立清樂著名的流派「梅園派」，以彈奏月琴聞名，特別是用月琴彈奏日本俗曲。平井連山則留在大阪，創立「連山派」，對於清樂及明治時期箏曲新作的發展有很大的影響。她所收養的女兒二代連山（1862-1940）繼承連山派的音樂傳承，持續不斷地舉行清樂演奏會，直到 1936 年為止（平野健次 1983: 2465-2466）。

二、林德健的傳承系統

林德健來自中國福建南安（王耀華 2000: 81），可能是船客之一，[41]文政（1818-30）年間及天保（1830-44）初年來到長崎，所收弟子當中，穎川連是長崎的唐通事；[42]而在穎川連的弟子中，鏑木溪庵（1819-70）是使清樂普及的重要人物。他天資聰穎，精通書畫詩賦，最擅長清樂，作有〈溪庵流水〉

[39] 參見《割符留帳》（大庭脩 1974）；感謝中研院劉序楓教授提供資訊。

[40] 平野健次 1983: 2465；據《割符留帳》（同上）之入港（長崎）記錄，金琴江於 1815 年隨江芸閣入港，擔任脇船主，之後於 1820-29 年間，除了 1822 年未見登錄之外，每年均有入港記錄，其中 1825-27, 29 等每年有兩次入港記錄。金氏的身份初為財副或脇船主，1823 年起以船主身份入港（除 1824 仍為脇船主之外），並有數次與江芸閣同船入港之記錄。

[41] 在《割符留帳》（同上）的入港記錄中，未見林德健的名字。

[42] 平野健次 1983: 2466。唐通事是江戶時期設置的中國語翻譯官，「唐」指中國，但他們兼管有關唐人及唐人貿易的相關事物；詳參劉序楓 1999。

一曲，編著有清樂最通行的樂譜《清風雅譜》，並且自製樂器。[43] 在他的墓石上刻有月琴形狀線條（圖 2.2），正象徵著他一生的音樂生活與成就。他在東京建立了「溪庵派」，廣傳弟子，學生有數百人之多，清樂在東京大為流行。門生當中富田寬（富田溪蓮）是最著名的一位，他繼承鏑木溪庵的教學系統，對於清樂在東京的流傳，有舉足輕重的地位。[44]

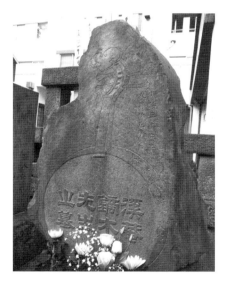

圖 2.2 鏑木溪庵墓石上的月琴圖（2009/11/10 筆者攝於東京）

按鏑木溪庵先後拜師荷塘一圭與穎川連，[45] 亦即先後師承金琴江與林德健兩個系統。如前述（第 56 頁），這兩個系統所傳內容沒有太大區別，至於演奏風格是否有異，未見說明。這種同時師承金、林兩系統的情形並非特

[43] 見「鏑木溪庵先生碑銘」，轉引自坪川辰雄 1895a: 11。關於自製樂器，另見 Knott 1891: 384, 389。

[44] 坪川辰雄 1895a；平野健次 1983: 2466。坪川將清樂的派別依金氏與林氏之傳，分為大坂（阪）派（金氏系）與東京派（林氏系）。

[45] 「鏑木溪庵碑銘」，轉引自坪川辰雄 1895a: 11。

例，《清樂必攜》的著者松籟澄田同時是長原梅園與富田溪蓮的門人，[46] 同樣師承金琴江與林德健兩系統；這種情形除了二者的傳承內容沒有太大差別之外，可能因為是學習異國音樂，反而在派別間未見壁壘分明。清樂就在日本清樂家們的傳播下，從長崎流傳到兩大中心：東京及大阪，再擴散到其他城鄉，包括福岡、伊勢の津、靜岡、京都、名古屋、岐阜、福井、高岡、前橋、長野、新潟等地。[47] 於是清樂在清日戰爭前於日本大為流行（吉川英史 1965: 360），這一點可以從清樂樂譜刊本的大量印刷、清樂演出活動之遍佈日本，以及清樂學習者的數量等得到證明（詳見第五章）。

然而好景不常，由於清日戰爭爆發，清國戰敗，加上其他因素（參見本章第九節），清樂因而衰微。戰後清樂雖有復甦的現象，卻無力挽回頹勢。雖然如此，清樂仍然在長崎以小曾根家族為中心，努力延續其生命力。

關於清樂於長崎的流傳，以及長崎的清樂流派「小曾根流」的建立，三宅瑞蓮及小曾根乾堂是不能不介紹的人物。三宅瑞蓮係林德健的第一代弟子，她將清樂傳授給小曾根乾堂（1828-87）[48] 和小曾根菊子（1854-1942）父女；小曾根乾堂也曾經由林德健親自指導月琴（小曾根均二郎 1968: 17）。三宅瑞蓮後來移居名古屋，繼續教授清樂。[49] 小曾根乾堂建立長崎的明清樂流派「小曾根流」（花和紅 1981: 58），是長崎的明清樂傳承與發展中最重要

[46] 見《音樂雜誌》第 13 期《清樂必攜》的廣告（1891.10/13: 22）。

[47] 所列地名根據清樂譜本刊行地。

[48] 小曾根乾堂，長崎望族出身，傑出清樂大師與文化人，甚愛月琴，甚至曾經在治療牙疾時，一邊接受治療，一邊彈奏月琴（大庭耀 1928: 65）。除了清樂，也熱衷於書畫和篆刻，曾被任命為國璽之篆刻者（大庭耀 1928；小曾根均二郎 1962: 10）。他對於國際事務相當熟稔，主張吸收外國文化，有助於貿易。他並且與勝海舟、坂本龍馬等有深交，曾指導龍馬之妻彈奏月琴。生活中常穿中國服、唱中國歌，喜歡品茶（小曾根均二郎 1968: 17）。又，魏清德家屬捐贈給國立歷史博物館的「魏清德舊藏書畫」中，有一幅小曾根乾堂的篆書。按魏清德（1887-1964），新竹人，日治時期曾任《臺灣日日新報》編輯（國立歷史博物館編輯委員會編《魏清德舊藏書畫》，臺北：國立歷史博物館，2007: 7, 141-142）。

[49] 鷲塚俊諦《清樂歌譜》（1881）之跋，轉引自塚原康子 1996: 271, 280（註 34）。

的推手，長崎人甚至稱他們所演奏的中國音樂為「小曾根的合奏」（大庭耀
1928: 66）。1930 年代末期，中村キラ（1913-2004）與渡瀨チヨ子（1910-93）
隨小曾根菊子學習清樂，並且肩負起傳承清樂的使命，二位於 1969 年受指定
為長崎市無形文化財（花和紅 1981: 58），同年「長崎明清樂保存會」成立，
在中村キラ與渡瀨チヨ子的指導下，展開音樂活動。[50] 1978 年長崎明清樂保
存會受指定為長崎縣無形文化財（長崎縣教育委員會 1984: 52），成為如今
保存明清樂的代表組織，在會長，長崎大學名譽教授山野誠之的帶領下，持
續演出與推廣。他們除了致力於長崎明清樂的保存、傳承與推廣 [51]，在曲目
復原方面，也有豐碩的成果。[52] 明清樂成為長崎縣無形文化財，和長崎的異
國風象徵之一。除此之外，東京也有明清樂的傳承組織和演出活動。[53]

第五節 清樂曲目與內容

　　十九世紀初以來，被帶到日本的中國民間音樂的曲目有那些？曲目數量
有多少？曲目的來歷如何？

[50] 〈長崎明清樂のあゆみ〉，於「長崎明清樂コンサート 2005」（2005 年長崎明清樂演奏會）節目單，
2005/10/16 於長崎メルカつきまちホール。

[51] 長崎明清樂保存會近年來經常應邀於各種場合（長崎鄉土藝能季、國民文化季等）演出；在推廣方
面，例如長崎歷史文化博物館近年來每年均有推廣月琴之工作坊（http://www.nmhc.jp/museumInet/sch/
eveScheduleList.do 2012/03/17）。

[52] 筆者訪問長崎明清樂保存會會長山野誠之，2006/08/08。另見「長崎明清 コンサート 2005」節目單，
2005/10/16。

[53] 東京「坂田古典音樂研究所」（所長坂田進一）設有「明清音樂研究會」，近年也有明清樂的演出，例
如 2009/11/08 於北とびあつつじホール公演的「坂田進一演奏會──江戶の文人音楽」，包括清樂曲
目〈金線花〉、〈萬壽寺宴〉、〈月宮殿〉、〈紗窓〉、〈九連環〉等，亦出版有 CD（「坂田進一の
世界──江戶の文人音楽」，2003），內容涵蓋清樂曲目。樂器收藏方面，東京藝術大學及東京音樂大
學均收藏有一系列的明清樂器，後者係來自該校前校長及前民族音樂研究所所長伊福部昭之珍藏與寄
贈。按伊福部昭（1914-2006）是日本代表性作曲家及音樂教育者，撰有〈明清樂器分疏 I~IV〉（1971-
2）。東京音樂大學於 2011/11/29 舉辦「伊福部昭の遺した 器~明清楽器を聴く~」講座音樂會，公開
這批珍貴之明清樂器，並介紹明清樂。

　　從金琴江之來自江浙（大庭脩 1974），可以推論所傳之樂曲可能來自江浙；而林德健來自福建南安（王耀華 2000: 81），所傳清樂與福建頗有地緣關係。此外，考察來到長崎的唐船起航地與唐人來歷，亦可作為清樂來源地之參考。包括十九世紀以前來到長崎的中國人，主要可分為三大群，稱為「三幫」：福建幫（以福州、泉州和漳州為主）、三江幫（指江西、浙江和江蘇）和廣東幫（長崎中國交流史協會 2001: 81-83）；他們在長崎定居下來，並且建廟供奉保佑他們海上航行平安與生意興隆的神明──媽祖與關公。每逢廟會祭拜，音樂戲曲就成為儀式和排遣鄉愁所不可或缺（參見第五章圖 5.2）。因此可推測清樂來自福建、廣東和江南等地。[54] 雖然如此，清樂的原生地及其原始音樂型態仍未明朗，尚待將來更進一步調查研究。目前為止，研究清樂內容最直接與具體的資料，就是清樂譜本了。

　　至於清樂曲目的數量，據清樂家富田寬的說法（1918a: 932），小曲約一百餘首，大曲約十餘首；然而從百花爭放般眾多清樂譜本所收錄的清樂曲目來看，實際數目不止百餘首。雖然清樂譜本中所收錄的樂曲有不少同曲異名的例子，難以精確統計，然而樂曲總數當在 200 首以上。[55]

　　這樣多的曲目，清樂家是否加以分類？司馬滕將清樂曲目分為大曲、小曲與雜曲（轉引自坪川辰雄 1895a/10: 11），然而並不清楚其分類之依據。他提到大曲與小曲共 30 曲，大曲類包括〈三國史〉（「史」為「志」之誤植）、〈水滸傳〉、〈孟浩然踏雪尋梅〉、〈雷神洞〉和〈仁宗不諗母流水〉；小曲曲目未見列出，但有 14 首雜曲：〈笑調令〉、〈桃林宴〉、〈富貴連〉、

[54] 另外一些清樂曲目標題，例如〈南京歌〉（中村重嘉 1942a: 38）、〈南京四季〉、〈南京調〉、〈南京平板〉，及〈廣東算命曲〉等，透露出其地緣關係。

[55] 筆者訪問山野誠之，2006/08/08；另見林謙三 1957: 178；越中哲也 1977: 6；中西啟與塚原ヒロ子 1991；塚原康子 1996: 304, 611-620。此統計不含日本俗曲，但包括清樂家的新作。事實上金琴江、林德健及沈星南正分別來自這三個地方。

〈朝天子〉、〈南京歌〉、〈巧韵串〉、〈嗩吶皮〉、〈西皮斷〉、〈翠賽英〉、〈串珠連〉、〈二凡串〉、〈蓬來島〉、〈親母鬧〉與〈紗窓〉等。須討論的是其中的〈翠賽英〉；翠賽英是戲曲中的旦角名，於北管稱為蕭翠英，此曲司馬縢將之歸為雜曲，但後來的研究有不同的看法（參見下節之二、戲曲）。除了司馬縢提到的三類樂曲之外，浜一衛檢視不同文獻中的清樂曲目，認為清樂包括戲曲、雜曲和雜耍等（1955: 2），但未提供各類細目。

　　雖然一般譜本未將清樂曲目加以分類，從各種譜本所收錄的曲目來看，清樂顯然與北管一樣，包括器樂與歌樂曲目：歌樂包括歌曲及戲曲，但器樂似乎只有絲竹合奏類曲目，因此鄭錦揚將清樂曲目分為歌曲、戲曲與器樂三類（2003: 70-94）。然而，清樂曲目中有沒有鼓吹類的曲目？或者清樂的實踐中有沒有用到鼓吹類樂器？是否在長崎曾經有過鼓吹樂？雖然除了《西奏樂意譜》中，收有〈獅子〉之曲，[56] 可能是鼓吹樂曲目之外，一般清樂譜本未見此類曲目。從清樂文獻與相關文物之蛛絲馬跡，筆者相信日本清樂如同臺灣的北管，同樣包括有戲曲、歌曲（細曲）、絲竹合奏（絃譜）與鼓吹樂合奏（牌子）等四類。茲將清樂各類曲目介紹於下：

一、歌曲

　　清樂曲目中，歌曲是相當重要的一部分，它包括前述之大曲、小曲與雜曲，它們可以理解為套曲（大曲）及支曲（小曲與雜曲）。大曲當中，例如〈三國志〉和〈翠賽英〉與北管細曲中小牌組成的套曲規模相當；小曲例如〈算命曲〉、〈九連環〉等，至於雜曲，則如〈朝天子〉、〈紗窓〉等屬之。其中〈九連環〉可謂清樂之招牌歌，最為普及，此曲於福建調[57]中最為著名；

[56] 《西奏樂意譜》，山田福松抄於 1889，長崎歷史文化博物館藏。標題中的「奏」是「秦」的誤植。又，中西啟與塚原ヒロ子將〈獅子〉譯為五線譜，並附註此曲可能是舞龍的曲子（1991: 56-57）。

[57] 「福建調或稱九連環調，也是以一曲之名代表全類；而福建調裏亦即以九連環一種為最著名。」（李家

歌詞從描述清代以來民間盛行的鐵製智慧玩具（圖 2.3）「九連環」之不易解
開，寄語相思之情。

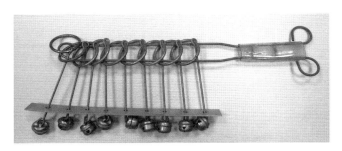

圖 2.3 九連環（張清治教授藏，筆者攝。）

　　清樂的歌曲與戲曲中，曲辭和道白所用的語言類似官話，但混合了閩南
方言（鄭錦揚 2003a: 184），其官話部分，與江戶、明治時期中日貿易所用
的唐話（中國話）很相似。由於一般日本的清樂學習者對這種外語並不熟悉，
因此許多樂譜刊本之歌詞及道白右旁附註假名拼音，以幫助學習者掌握咬字
發音。

二、戲曲

　　清樂的戲曲數量很少；雖有學者指出如〈雷神洞〉、〈翠賽英〉和〈三
國志〉等為戲曲曲目；[58] 然而只有〈雷神洞〉包括唱腔與道白，可以認定為
戲曲形式，而〈翠賽英〉與〈三國志〉只唱無白，雖然歌詞內容具故事情節，
但不分角色而唱。值得注意的是，它們均由數個曲牌連綴而成，都包括有【碧

瑞 1974/1933: 75，底線依原著。）

[58] 楊桂香 2005: 49-50；鄭錦揚 2003a: 84-86。鄭氏認為「全曲皆唱而無說白的形式，是清樂中戲曲作品的
　　又一類形式。」（同上，85）

破玉】、【桐城歌】與【雙碟翠】等，[59] 是明清小曲的曲牌（張繼光 2002；潘汝端 2006）；這些曲牌名稱亦見於北管細曲的小牌，因此屬於曲牌連綴的歌曲，而非戲劇類音樂。清樂的戲曲曲目，尚有〈劉智遠看瓜打瓜精〉（收於《清朝俗歌譯》，內容與北管戲曲〈奪棍〉相似）、〈繼母教嬌姐討蘆柴〉（〈討蘆柴〉）、〈賣魚婆〉、〈孟浩然踏雪尋梅〉與〈林沖夜奔〉等，其中多半是規模短小的折子戲。

　　戲曲類音樂在日本清樂界的實踐情形，就《音樂雜誌》的報導，多以音樂會清唱的形式呈現，除了唐人社區廟會的戲曲搬演之外，尚未見有日本清樂家粉墨登場的記錄。此外尚有數首清樂歌曲中夾有道白，例如《清樂曲牌雅譜》（一）的〈朝天子〉與（二）的〈武鮮花〉，可以推測這些歌曲可能摘自戲曲或說唱中的精彩片段，以歌曲的形式呈現。

三、絲竹合奏音樂

　　清樂曲目中，絲竹合奏樂曲佔很大一部分，而且引人注目的是，其中約有 30 首的標題中有「流水」二字，例如〈漫波流水〉、〈清元流水〉等，甚至有譜本特別列有「流水之部」。[60] 這些流水類樂曲中不乏清樂家們的創作，且在標題中冠上字號，例如〈溪庵流水〉、〈德健流水〉、〈林氏流水〉等；也有冠上地名者，例如〈廈門流水〉，或描寫大自然之〈高山流水〉、〈松風流水〉與〈竹林流水〉等。其中「高山流水」與「松風」係與中國琴樂相關之隱喻，「竹林」則令人想起「竹林七賢」，透露出清樂家們對於中國音

[59] 【碧破玉】於北管也有寫為【碧波玉】者，為明清小曲之曲牌【劈破玉】。【雙碟翠】於北管多寫為【雙疊翠】。又，〈翠賽英〉除了這三支曲牌之外，另有【串珠連】，〈三國志〉則另有【四不像】。

[60] 村上復雄《明月花月琴詩譜》下卷「流水之部」，收錄 14 首標題有「流水」之曲目。又吉見重三郎編《明清樂譜》（聲光詞譜）（1887）中收有十五首以「流水」為標題之樂曲：〈竹林流水〉、〈梅花流水〉、〈清元流水〉、〈洋洋流水〉、〈清音流水〉、〈德健流水〉、〈溪庵流水〉、〈峨峨流水〉、〈松風流水〉、〈中山流水〉、〈流水〉、〈松山流水〉、〈新流水〉、〈林氏流水〉、〈漫波流水〉。

樂與文化的憧憬與嚮往。

四、鼓吹樂

　　廣義來說，鼓吹類音樂包括鑼鼓樂，和以鑼鼓樂伴奏吹類樂器旋律的鼓吹樂。除了前述《西奏樂意譜》中收有〈獅子〉一曲，可能是鼓吹樂曲之外，一般清樂譜本並未見有鼓吹樂曲目；越中哲也則指出〈獅子〉可能是明樂曲（1977: 5）。從其他的文物資料也可證明十七世紀以來，長崎已有鼓吹樂：例如，據記載當中國船從長崎港出港時，碼頭上有人敲擊鑼鼓與太鼓送行（原田博二 1999: 89）；「長崎出島荷蘭商館館員約納遜日記」也記載「一艘中國大帆船 [⋯] 晚上由多艘駁船拖回長崎。擊大鼓、吹嗩吶等熱鬧非常，張掛甚多絹幟，乘客眾多。」，以及「元旦，長崎街上有吹嗩吶、打鑼敲鼓的男子，到家家戶戶門前表演。女人、小孩在門口賞小錢給表演男子。」[61] 而十九世紀初田澤春房繪《長崎遊觀圖繪：長崎雜覽》中的「唐人踊舞臺囃子方」（圖2.4），描繪舞臺上後場樂隊一景，所用樂器包括「鈸、銅鑼、小鑼、唐鼓 [加板]、三弦、嗩吶、提琴二挺」（浜一衛 1968: 373, 375）可見包括有鼓吹樂的樂器：嗩吶、鼓與銅器（鑼和鈸）。再者，據伊福部昭的研究，於合奏進行時，由先生演奏太鼓與板，小鼓與鑼則由資深門生擔任（1971a: 70）。從上述的圖像與文獻記載，可見清樂至少有一首鼓吹樂曲〈獅子〉，並且有鼓吹類樂器用於合奏中。

[61] 1645/12/23，轉引自遠藤周作 2007: 220-221。

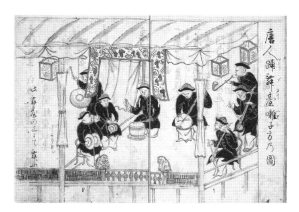

圖 2.4 「唐人踊舞臺囃子方」之圖，選自《長崎遊觀圖繪：長崎雜覽》。（京都大學附屬圖書
　　　館藏）

　　除了上述的分類系統之外，長崎另有其明清樂曲目的分類，包括傳自中
國南方以古音演唱的歌曲（曲牌）、前述曲調換用日語歌詞（包括長崎方言）
的曲目、從戲曲伴奏音樂獨立出來的器樂曲，以及新編以月琴伴奏的長崎民
謠等四類。[62] 遺憾的是清樂曲目流失甚多，甚至於約 1970 年代，由長崎明清
樂保存會所保存的曲目僅有十至十二曲，[63] 近年來在該會的努力保存與復原
下，目前可以演奏的曲目已超過二十首。[64]

[62] 「長崎明清 コンサート 2005」節目單附曲目解說，2005/10/16。

[63] 見「近世的外來音樂」演奏會節目手冊（越中哲也 1977），1977/07/08, 09 於東京國立劇場之小劇場。
演奏之清樂曲目包括：〈算命曲〉、〈九連環〉、〈金錢花〉、〈西皮調〉、〈檜歌〉、〈法界節〉、〈平
板〉、〈紗窓〉、〈茉莉花〉、〈水仙花〉、〈長崎ぶらぶら節〉及〈獅子〉等。此外，菲立普（Philip）
唱片公司發行之「長崎の月琴」唱片（PH 7521, 1974），收有〈算命〉、〈九連環〉、〈金錢花〉、〈西
皮調〉、〈法界節〉、〈平板調〉、〈紗窓〉、〈茉莉花〉、〈水仙花〉、〈紫陽花〉和〈獅子〉等。
然而明清樂被指定為長崎無形文化財時，文獻資料上的傳承曲目只有〈算命曲〉、〈九連環〉、〈金錢
花〉、〈西皮調〉、〈檜歌〉、〈平板調〉、〈紗窓〉、〈茉莉花〉、〈將軍令〉、和〈獅子〉等十首（長
崎縣教育委員會 1984: 53）。

[64] 筆者訪問山野誠之會長，2006/08/08。此外，「長崎明清 コンサート 2005」演奏之曲目就有 19 首，除
了前述 1977 年演奏會的 12 首曲目之外，另有〈韻頭〉、〈梅が枝の〉、〈長崎音頭〉、〈春は三月〉、
〈林氏流水〉、〈仁宗不諗母流水〉和〈將軍令〉等。

第六節 記譜法

　　清樂與北管使用同一系統之工尺譜記譜（參見第一章第五節）；在西洋記譜法未傳入日本之前，這種傳自中國的工尺譜是江戶晚期與明治時期在日本廣被使用的記譜法。它不只被用於清樂樂譜，也用來記寫日本俗曲之樂譜，後來才被西方記譜法所取代。

　　檢視清樂各種樂譜刊本，特別是清樂流傳初期出版的刊本中，所使用的工尺譜為較單純、綱要式的記譜方式，一般僅記骨譜（基本旋律），作為備忘用。從為數頗多的譜本上，使用者自行加註的各種記號（如圖 2.5）來看，可知原刊印的樂譜僅簡要記譜，並未標示節拍。

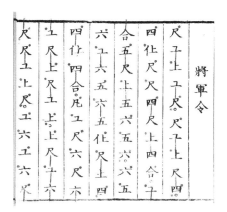

圖 2.5 〈將軍令〉，摘自《清風雅譜》（完），1892 再版，左、右上角的小圓點及譜字之間的直線，原圖為紅色，表示節拍和可能是演奏法的符號。（長崎歷史文化博物館藏）

　　基本上，清樂使用五聲音階，偶用七聲音階。[65] 下表是清樂工尺譜所用的譜字、假名拼音及其羅馬拼音。

[65] 例如〈將軍令〉於多數的樂譜刊本均見「凡」音多次出現，換句話說，使用七聲音階；然而《大清樂譜》（乾）的〈將軍令〉，以及長崎明清樂保存會所傳承的同一曲，除了「凡工尺六」一處保留「凡」之外，於其他版本〈將軍令〉之「凡」，均用「工」音演奏，即大部分用五聲音階演奏。

表 2.3 清樂記譜法的工尺譜字、拼音及與西洋唱名之對照表

低音域			中音域（基本音域）							高音域		
譜字	合	四 乙	上	尺	工	凡	六	五	乙	仕	伬	仜
假名拼音	ハウ	スイ イ	ジヤン	チエ	コン	ハン	リウ	ウイ	イ	ジヤン	チエ	コン
羅馬拼音	hau	sui yi	ziang[i] (siang)	chie[ii]	kon	han	riu	wu	yi	ziang (siang)	chie[ii]	kon
相當西洋唱名	sol	la si	do	re	mi	fa	sol	la	si	do	re	mi

i. 見坪川辰雄 1895b 及伊福部昭 1971a: 70；坪川辰雄指出 "ziang" 的發音，實際上是錯的，應讀為 "siang"（同上，24）。
ii. 拼為 chie 係遷就假名的羅馬拼音，筆者認為實際上的發音還是 chhe（ちへ）。

在這些譜字所表示的音高中，「合」和「六」、「四」和「五」可以互換（山野誠之 1991b: 10；中西啟與塚原ヒロ子 1991: 13）。

至於板撩（節拍）符號，在清樂諸譜本中，因不同的師承，而有不同的標示法；部分譜本尚有遺漏或省略等問題。以《清樂曲牌雅譜》卷一～三（1877）為例，工尺譜字下方記有「。」，可能用以劃分樂句，未記板撩符號。此外部分樂譜上另有紅筆加註之記號，例如上圖（2.5）的譜例，除了前述表示樂句的「。」之外，另以紅筆加註小圓點「・」於不同的地方：當標示在譜字右上角時，表示板位，即每小節的第一拍；標示在左上角，表示撩位，即小節中的其他拍子；標示在左下角則相當於北管的板後或撩後，均表示前一拍的延長。然而並非每一本同名刊本均有這種小紅點記號，[66] 例如東京國會圖書館藏同名刊本未見有這種記號，因此這些可能是樂譜使用者另加之詳細標示，以幫助學習。筆者發現相較於東京國會圖書館收藏的刊本，長崎歷史文化博物館及上野學園大學日本音樂史研究所收藏之譜本，較常見這種使用者加上的記號，而且大多標示工整，可以想像清樂傳承的盛況與學習者的

[66] 或者另一種常見情形，即同一本譜本中並非每首樂曲都有加註符號。

用心。

清樂合奏的織體屬於支聲複音，記譜僅記骨譜，是主要的樂器——月琴——所彈奏的旋律，其他樂器則基於此主題各自加花來合奏，這種情形雷同於臺灣的北管。

由於清樂綱要性、較單純的工尺譜記譜法，在節拍及裝飾性旋律方面並未逐一標記，對於學習一種異國音樂的日本人而言，有其不便與困難，因此清樂學習者在譜字旁加註較詳細的節拍標示，其符號因人（師承）而異，從最初的直式工尺譜旁註小圓點的形式，以「‧」或「、」表示每一拍，到後來借用數字譜（即簡譜）的節拍符號，加之於工尺譜上（直式與橫式均有），最後這種混合式的記譜法終於被數字譜取代。關於清樂記譜法的轉變過程，將在第六章討論。

第七節　曲牌與唱腔

雖然清樂中，曲牌體及板腔體的曲目並不多見，但仍有一些例子。曲牌體的曲例，如〈翠賽英〉和〈三國志〉，均包括有曲牌【碧破玉】（【劈破玉】）、【桐城歌】、【雙碟翠】（【雙疊翠】）等，從其曲牌名稱可知來自明清俗曲（張繼光 1995, 2002, 2006b；潘汝端 2006），並且見用於北管細曲小牌中。

至於板腔體的樂曲有題為【平板】、【西皮】與【二凡】等唱腔曲調，它們原是戲曲中的唱腔，可能在傳到日本時已經是抽離出來的獨立唱段或器樂化了。清樂的每一類板腔包括有原板及其變化曲調，而形成家族系列，例如【平板】系列包括【平板調】、【平板調裏】、【平板串】等；【西皮】

系列包括【西皮調】、【男西皮調】、【西皮掃板】、【西皮中板】與【西皮慢板】等。【西皮】與【二凡】唱腔且見用於戲曲〈雷神洞〉中，使用似京胡之樂器伴奏。西皮調以四、工（相當於 la, mi）定絃，二凡調以合、尺（sol, re）定絃，[67] 同二黃。

除了上述唱腔曲牌之外，尚有約三十首題為「○○流水」的曲目，它們雖然與北管戲曲唱腔中的【流水】同名，卻不是板腔體，其中有許多是新作曲調。關於清樂的「流水」曲目將在第六章討論。

第八節 樂器與樂隊

一、樂器

傳自中國的近二十件清樂樂器（見圖 2.6）中，月琴的圓體形制象徵圓月，是清樂中最受歡迎、最流行的樂器，成為清樂的象徵。

令人好奇的是清樂中尚有兩件樂器：木琴與瑤琴，其來源還是個謎。它們是否來自中國？為何會在清樂中包含這兩件樂器？傳統上中國民間樂器中並未見有木琴，因此它是否因貿易船之航行東南亞，而從東南亞傳入？這些問題均有待查證。至於瑤琴（yōkin），從不同的樂器圖（圖 2.6 最上方的「楊[68]琴」與 2.7 的「陽琴」）與文獻（表 2.4 所列譜本）中，可看到不同形制的 yōkin 及名稱寫法，包括「瑤琴」、「陽琴」、「楊琴」與「洋琴」，其日語發音均為 yōkin。關於這三種形制的討論，詳見本節（一）之 5「洋琴」。

[67] 參見《清樂曲牌雅譜》卷一、二之西皮調與二凡調樂器圖。

[68] 「楊」為「揚」之誤植。

　　清樂的樂器可分為絲類樂器（絃樂器，見表 2.4：1-9）、竹類樂器（吹奏類樂器，見表 2.4：10-12）及打擊樂器（見表 2.4：13-20）等三大類（伊福部昭 1971a: 70）。本節所介紹的清樂樂器係根據清樂譜本中的樂器圖，以及東京藝術大學收藏之清樂樂器（小島美子等 1992: 220-221）。茲列舉其名稱與形制於表 2.4，並分述個別樂器於下。[69]

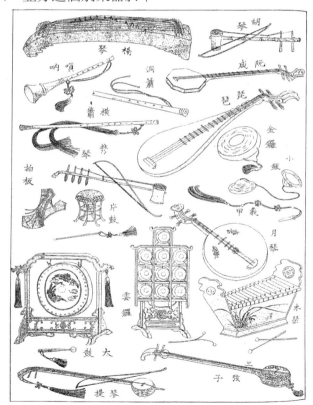

圖 2.6 清樂樂器圖。摘錄自坪川辰雄 1895c〈清樂〉（前號の續）中的「月琴之圖」，《風俗画報》no.104。（東京國立國會圖書館藏）

[69] 本節樂器的介紹除另有註明之外，基本上依據伊福部昭關於明清樂器的介紹（1971a, b, 1972a, b, 2002）；原文所稱之「明清樂」即「清樂」。

表 2.4 清樂譜本、資料所見及東京藝術大學收藏之清樂樂器

刊本或收藏機構 樂器	東京藝術大學藏清樂器*	《清風雅唱》（富田寬編，1883）	《月琴樂譜》（1877、1887）	〈明清樂器分疏〉（伊福部昭 2002）
1. 月琴	◎	◎	◎	◎
2. 阮咸	◎	◎	◎	◎
3. 琵琶	◎	◎	◎	◎
4. 蛇皮線	◎	◎三弦子	◎三弦子	◎
5. 瑤琴	◎	◎洋琴	◎洋琴	◎洋琴
6. 提琴	◎	◎（圓筒形共鳴箱）	◎	◎板胡
7. 胡琴	◎	◎	◎	◎
8. 攜琴	◎	◎	◎	◎四胡
9. 二胡	×	×	×	◎
10. 清笛	◎	◎橫簫	◎	◎
11. 洞簫	◎	◎	◎	◎一節切
12. 嗩吶	◎鎖吶	◎	◎	◎
13. 片鼓（半鼓）	◎	◎　（連鼓架）	◎　（連鼓架）	◎
14. 鼓（大鼓）	◎	◎	◎	◎
15. 小鼓	×	×	×	◎
16. 金鑼	◎金羅	◎	◎	◎
17. 小鈸	×	◎	×	◎鈸
18. 拍板	◎	◎	◎	◎
19. 木琴	◎	◎	◎	◎
20. 雲鑼	×	◎十面小鑼	◎十面小鑼	◎九面與十面小鑼均有

* 資料來源：小島美子等 1992：220-221。

（一）絃樂器

1. 月琴：月琴是清樂的代表樂器，屬短頸圓體撥奏式樂器，四絃八柱，每兩絃調成同音，兩音相隔五度，以象牙或龜甲製長條型小撥片撥奏。絃的材質原為麻，而非金屬線（Du Bois 1891: 369）。月琴音色之特殊，在於兩絃同音所產生的震音效果，這種效果會被繫在共鳴體內的金屬

線（只有一端固定）的共震加以擴大。當移動樂器時，金屬線會產生一種奇特的叮鈴噹啷聲響（curious jangling）。[70] 這種金屬線稱為「響線」，[71] 清樂的琵琶與阮咸也有這種裝置（伊福部昭 1971b: 49, 2002: 9），其作用為延長餘音（坪川辰雄 1895b: 25），有助共鳴（富田寬與高橋 1918；藤崎信子 1983: 859）。Piggott 也提到月琴有時被稱為「小琵琶」（miniature biwa）或「月型箏」（moon-shaped koto），是在日本流行的中國樂器（1909/1983: 141）。伊福部昭指出由於月琴為短頸樂器，女性彈奏者於彈奏時，可輕易移動左手，因此於女性彈奏者之間最為流行（1971b: 49）。在 1910 年代以前，月琴不僅用於合奏，而且是在日本頗為流行的獨奏樂器（藤崎信子 1983: 859）。此外，在一些文獻中，月琴和阮咸是同一樂器（見第五章第四節之 2），但在清樂樂器中，它們的形制卻不相同（參見同上，圖 5.9 及下面阮咸條的介紹）。

2. 阮咸：長頸八角形共鳴箱撥奏式樂器，四絃十二柱，每兩絃調成同音，兩音相隔五度，以手指撥奏。阮咸因晉代（265-420）竹林七賢中的阮咸善彈之而得名，[72] 傳統多為圓體；在北管樂器中八角形的撥奏式樂器稱為雙清，與清樂的八角形共鳴體阮咸同為圓體阮咸的變體。

3. 琵琶：短頸梨形共鳴箱的撥奏式樂器，四絃，十～十四柱。歷史上前後主要有兩種琵琶從中國傳入日本：一為第四、五世紀從西域傳入中國的四絃曲頸琵琶，以水平（橫抱）姿勢，用撥子撥奏。這種琵琶於

[70] Piggott 1909/1893: 141; 另見 Du Bois 1891: 369; 廣井榮子 1982: 55。

[71] www.gekkinon.cocolog.nifty.com/moonlute/2006/110post_bd5d.html （2008/08/10）。至於臺灣的月琴中所加的金屬線類似彈簧，一端張在綁絃處之下，一端懸於共鳴箱內而不固定，搖晃琴身時會有聲音，其作用是為了音色和延續餘音（筆者訪問陳威聰，2006/10/23）。

[72] 明王圻《三才圖會》（1609）〈器用〉三卷之「阮咸」條。

第八世紀初傳入日本，初用於日本雅樂中。另一種琵琶為前述琵琶華化後，改為直抱，以手指撥奏的四相九品琵琶，其共鳴箱雖為梨型但較前者狹窄。清樂所用的琵琶屬於後者，但清樂的琵琶用手指或撥子彈奏，說法不一；伊福部昭提到廢撥用手彈（1971a: 71），但小島美子等編《圖說日本樂器》收錄東京藝大藏明樂與清樂樂器之琵琶照片均附有小撥子（1992: 218-221）。

4. 蛇皮線（三弦子）：三絃撥奏式樂器，方型共鳴箱上覆蛇皮，形制同中國的三絃。

5. 洋琴（揚琴、瑤琴）：清樂的刊本或文獻中稱為 yōkin 者有數種，漢字則有瑤琴、楊琴、陽琴與洋琴等不同的寫法。其一為日本箏（koto）之變體（浜一衛 1966: 11；坪川辰雄 1895c）（見圖 2.6），二十六或十三絃，有雁柱，然琴身較箏短而寬、厚。第二種如圖 2.7 之形似卡龍（半梯形），但體積較小的陽琴。形狀上為洋琴的一半，嬌小玲瓏，十分精緻，以撥子或指甲撥奏。據清樂譜刊本《陽琴使用法及歌譜》（1903）與《陽琴獨習書》（1907）等記載，陽琴係森田吾郎創製，他結合日本箏的概念來創製箏的替代樂器，仍可算是箏的變體。因此上述這兩種形制均屬於齊特琴（zither）類撥奏式樂器，而不是擊奏式的洋琴（dulcimer）類樂器。第三種則同中國的擊奏式洋琴，筆者在長崎所看到的是這種小洋琴（見圖 2.8），長崎明清樂保存會也用這種洋琴。[73]

[73] 筆者訪問山野誠之，2006/08/08。

圖 2.7 半梯形的陽琴，摘錄自《陽琴使用法及歌譜》。（資料來源：東京國立國會圖書館網站）

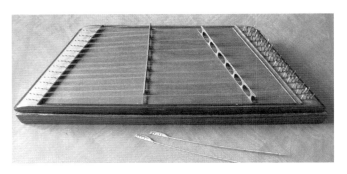

圖 2.8 筆者在長崎所見小洋琴，十分精緻。（林蕙芸攝）

6. 提琴：二絃擦奏式樂器，椰殼製共鳴箱，與北管的提絃（俗稱殼子絃，即椰胡）相似，但琴筒下方有支柱。

7. 胡琴：二絃擦奏式樂器，圓筒形共鳴箱，與北管的吊鬼子或京劇的京胡相似。

8. 携琴：四絃擦奏式樂器，圓筒形共鳴箱，其定絃為一與三絃同音，二與四絃同音，原理與定音均同二胡。

9. 二胡：二絃擦奏式樂器，同中國樂器二胡。

（二）吹奏類樂器

1. 清笛：橫吹的吹管樂器；長約 70 公分，貼膜，有六個指孔。

2. 洞簫：直吹的吹管樂器，雖見於清樂樂器圖中，實際上未被使用。[74]

3. 嗩吶：雙簧的吹管樂器，或記為鎖吶。嗩吶有大中小之分，全長分別約 67、51 與 34 公分。清樂所用為小型的嗩吶，八孔（前七後一）。

（三）打擊樂器

1. 半鼓（片鼓）：小型單面鼓，與北管小鼓相同。[75]

2. 大鼓：懸掛架上，直徑約 42 公分。

3. 金鑼：槌擊式，小型鑼，直徑約 28 公分，以左手持鑼或掛架上演奏。

4.. 小鈸：兩枚互擊，直徑約 20 公分，靠近碗的地方隆起。

5. 拍板：單稱「板」，三片，其中兩片繫在一起，於板位搖擊以制樂節。

6. 木琴：小型木製鍵類樂器；其琴鍵排列之低音到高音的方向有兩種說

[74] 雖然洞簫見於「月琴之圖」（坪川辰雄 1895c）、「明清樂器」（《月琴樂譜》元），與《清風雅唱》（坤）、《北管管絃樂譜》中的樂器圖，以及東京藝大藏清樂樂器等，然而越中哲也提到清樂無洞簫，但用於唐人屋敷的音樂活動（1977: 5）；平野健次也認為雖然它偶而用於清樂，但不算是清樂的正式樂器（1983: 2466）；伊福部昭則認為實際上使用的卻是一節切或尺八，也是直吹的竹類樂器（1972a: 70, 2002: 26）。

[75] 筆者所見目前長崎明清樂保存會所用之片鼓是新莊響仁和製鼓廠製作。

法：由左而右，和相反方向，由右到左。[76] 雖說木琴可能來自東南亞，然而新竹縣隴西八音團早年曾使用木琴，「所使用的樂器包括：[…]揚琴（早年用木琴）」（洪惟助等 2004: 9）；該八音團的祖先來自廣東陸豐，遷移來臺之前已「嫻習八音」「擅長八音演奏」（同上：3-4, 66）。因此，木琴到底是傳自東南亞或廣東，尚待考證。

7. 雲鑼：包括九或十面小鑼，一般懸掛於直式架上，演奏者左手持架，以右手持槌敲奏。

二、樂隊

雖然傳入日本的清樂器大約有二十種，除了富田寬提供的清樂合奏者席次置圖（1918b: 932）（見圖 2.14）之外，清樂文獻中幾乎未見全用這些樂器於一個合奏中的記錄。一般文獻著述中所記清樂合奏的編制，多則約十九人（塚原康子 1996: 289），少則只用一件樂器伴奏歌唱（如圖 2.12）。一般來說，每種樂器只用一件，但由於月琴的音量較小，以及作為清樂之初學樂器，[77] 在合奏中常見有兩把以上，甚至多到十把。[78] 清樂合奏編制的彈性，可從圖 2.9-2.14 看出。[79] 通常清樂合奏包括六至八件樂器，主要有月琴、琵琶、提琴、胡琴、笛、拍板和小鼓等（平野健次 1983: 2466）；然而小型的編制，

[76] 筆者訪問長崎明清樂保存會山野令子（2006/08/08）及伊福部昭（1972b: 68）的說法為相反方向，由右往左之音高由低而高。但《明清樂之栞》之頁 23，卻是由左而右，鍵的長度由長而短，即音高由低而高，與一般之鍵類樂器相同。

[77] 例如筆者於 2006/08/06 調查長崎明清樂保存會會員們之入門樂器，六位中有五位從月琴入門。感謝長崎明清樂保存會會員們的協助。

[78] 筆者訪問山野誠之，2006/08/08（另參見圖 2.10、2.14）。他提到一方面由於月琴的音量較弱，同時也為了保持合奏樂器間音量的平衡，月琴的數量可以有兩把以上。另一方面，由於月琴是大多數清樂初學者的樂器，故清樂先生中村きら強調在清樂演奏者的養成過程中，培養演奏者在聽眾面前演奏月琴的經驗的重要性，初學者經常在前輩的伴隨下展演，因此在演奏中，月琴往往有多位演奏者。

[79] 雖然圖像作為研究參考，並非絕對可靠，然從許多清樂譜本收錄之合奏圖像，輔之以文獻記載，對於清樂樂隊編制的瞭解，仍有一定的參考價值。

例如胡琴、月琴與清笛的三重奏（圖 2.13），令人想起日本傳統合奏形式「三曲」（箏、三味線與尺八或胡弓的合奏），特別投日人的喜好，在日本廣泛被接受。因此曾有一段時間，「明清樂」一詞意味著胡琴、月琴與清笛的合奏（伊福部昭 1971b: 51；大貫紀子 1988: 105）。無論合奏編制規模如何，月琴是其中最重要的樂器，而且是領奏樂器。

　　清樂既然是合奏音樂，合奏時如何調音？清樂的調音順序是由鏑木溪庵所建立：笛子根據木琴的音高而定，簫隨笛之音高，然後月琴，最後其他樂器加入調音（浜一衛 1966: 14-15；塚原康子 1996: 284, 297）。另一種情形是以笛定音，月琴調音後其他樂器隨之（富田寬 1918a: 932）。其座位方式多為圍桌而坐，桌上擺放香爐與瓶花，合奏者依序圍坐桌旁，嗩吶、金鑼與雲鑼則在外圈，如圖 2.14（同上）。

圖 2.9 清樂合奏圖之一，摘自《明清樂之栞》，1894，有「相州波多野氏望湖樓藏」之印。（原為漢學家波多野氏之藏譜，今為上野學園大學日本音樂史研究所藏。）

圖 2.10 清樂合奏圖之二，包括有四或五支月琴，摘自永田祇編，《月琴樂譜》（雪），
1887。（資料來源：東京國立國會圖書館網站）

圖 2.11 清樂合奏圖之三，摘自《月琴樂譜》（元），1877。（長崎歷史文化博物館藏）

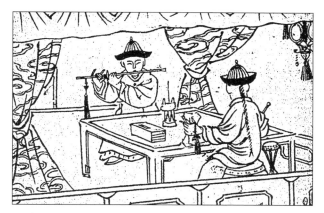

圖 2.12 清樂演唱圖，部分圖，圖中可見一人搖板歌唱，另一人吹笛伴奏。摘自《清風雅唱》（外篇），1888。（資料來源：東京國立國會圖書館網站）

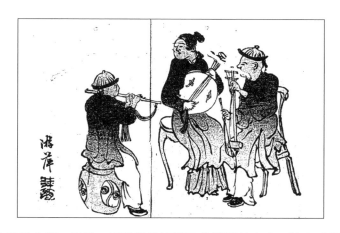

圖 2.13 清樂合奏圖之四，胡琴、月琴與清笛等三件樂器的合奏，摘自《月琴はや覺》，1882。（資料來源：東京國立國會圖書館網站）

圖 2.14 清樂合奏席次圖 [80]

第九節 清樂於唐人社區與日本社會

　　當長崎與中國的貿易逐漸興盛，1689 年幕府政府於長崎興建了唐人屋敷，[81] 集中管理唐人（中國人）及中國之貿易，以防止走私生意、異國通婚與混血兒，並徹底禁教（基督宗教）（長崎中國交流史協會 2001: 47）。任何唐人要從唐人屋敷外出時，必須事先申請許可，才可以外出；而能夠進入

[80] 林蕙芸據富田寬 1918: 932 之圖表重新製圖並加樂器名稱，原資料中「胡琴」誤植為「胡鼓」，本圖已修正。

[81] 唐人屋敷於 1859 年廢止，1870 毀於大火。遺址於今長崎市新地中華街，僅遺留土神堂、觀音堂、天后堂及福建會館等。

唐人屋敷的日本人只有遊女、官員及唐通事等有任務在身者（同上，48）。
唐人屋敷成為一個被控管的中國人社區，社區內除了生意活動，尚有中國的
宗教儀式、音樂戲曲演出和娛樂活動，因而成為傳播中國文化給日本人的基
地之一。除了在唐人屋敷可聽／看到中國音樂與戲曲於各類儀式和自娛場合
的展演之外，在長崎市的丸山地區也可聽到遊女們演奏／唱中國調，娛樂中
國商人。

　　在中國船主與商人們將清樂傳至日本之後，將清樂傳播至日本各地，靠
的是清樂家們的努力。因此筆者認為清樂在日本社會與文人清樂家們的生活
中所扮演的角色，更值得觀察。

　　由於中上社會認定學習清樂與中國文化是學習一種先進的、異國的文化
（大貫紀子 1988: 104；中西啟與塚原ヒロ子 1991: 87），因此在清日戰爭之
前，清樂得以順利廣傳於日本社會。清樂文獻中經常可見到關於清樂（尤其
是月琴）於日本文人與中上階層之間廣為流傳，[82] 以及清樂作為日本文人自
我修養與娛樂媒介的相關敘述。特別是月琴於文人生活中的角色，小曾根吉
郎以「文人の清遊にも月琴を携えて」為段落小標題，提到小曾根乾堂與同
時代日本文人們出遊之際，悠遊於笛與月琴音樂中（1980: 122）。清樂家大
島克更在其詩作「携月提琴隨水波。洋洋已罷又峨峨。此興非君誰得識。舟
裏互和今樣歌。」另題註「余平日戲弄月琴。小竹先生頗好聽之。一夕相從
泛舟澱江。偶不携琴。先生屢罵不雅。遂馳僕齋來彈數曲。因有此做作。」[83]
其中的「洋洋」與「峨峨」為清樂曲名，「小竹先生」是篠崎小竹（1781-1851，
江戶後期儒者），「澱江」是淀川（中尾友香梨 2008a），流經大阪市。這

82 例如林謙三 1957；吉川英史 1965；平野健次 1983；大貫紀子 1988；塚原康子 1996 等。
83 《詠阮詩錄》，收於《月琴詞譜》卷下。

兩段文字，透露出日本文人們出遊，「無琴（月琴）令人俗」[84] 的生活觀。[85] 此外，從大島克編《月琴詞譜》卷下，隅田立所題的跋中，「倚弄此器（按指月琴）。清心養性。」的一句，清楚說明月琴作為文人修養樂器之角色。

　　另一方面，彈奏月琴也是中上家庭高雅與時尚的象徵；小曾根吉郎提到在清日戰爭前，長崎的中上家庭必有一、二把月琴，是家庭兒女們喜愛的樂器（小曾根吉郎 1980: 123；吉川英史 1965: 360）。田邊尚雄提到當時月琴是日本全國家庭中最為流行的樂器，為喜愛華麗生活的夫人千金們所好（1965: 63）。而且田邊氏的母親也擅長月琴與明清樂，[86] 因而他自幼常聽中國音樂，其中〈九連環〉、〈燕子門〉、〈紗窗〉、〈太湖船〉等曲調不但朗朗上口，也深覺特別有趣味（同上）。因此吾人可以理解月琴在日本社會家庭的流行情況，特別是作為中上家庭太太與女兒們的教養樂器，如同鋼琴廣為流行於今日社會許多家庭一般。

　　除了上述之流行階層外，清樂也用於歡迎與接待國賓：例如於 1872 年接待來訪俄羅斯王子的晚宴上演奏（塚原康子 1996: 285），以及於慶典、儀式和慈善音樂會（同上，291-293；《音樂雜誌》第 36、38、46 期）等場合。不過前述的演奏場合，其節目除了清樂之外，經常包括日本邦樂和以歐洲樂器演奏的清樂曲目（見《音樂雜誌》第 8、20、38 期）等。值得注意的是另一種特別的演出場合「月琴忌」，是為了紀念已逝清樂家或清樂贊助者。這種祭先輩的紀念儀式與清樂音樂會，起於紀念故高羅佩（R. H. van Gulik，

[84] 借自東坡詞。

[85] 此外，詩中「今樣」是日本中世紀的流行歌，可知大島克以月琴、提琴演奏日本俗曲，與友人相和的情景。而「洋洋」、「峨峨」與「此興非君何得識」等詩句，令人想起「高山流水」與伯牙子期的知音故事（另見中尾友香梨 2008a）。

[86] 田邊尚雄的母親深具藝術天分，年輕時已精通和漢洋（日本、中國與西洋）音樂，是難得的音樂天才，其中的中國音樂即指月琴與明清樂（田邊尚雄 1965: 20、63）。

1910-1967）逝世週年的儀式，他對於月琴抱有高度興趣；此儀式同時紀念已
逝前輩清樂家們。此後有一段時間，長崎明清樂保存會每年於悟真寺[87]舉行
這種紀念儀式與音樂會，紀念高羅佩、林德健、三宅瑞蓮、小曾根乾堂及後
續之已故清樂前輩們（中西啟與塚原ヒロ子 1991: 85），近年來已不再有此
儀式。故高羅佩曾任駐日荷蘭大使，以研究中國琴道聞名於世，對於清樂也
很感興趣，曾從中村キラ習月琴，而且是一位很有份量的清樂支持者。[88]此
外，小曾根乾堂與其家族不但曾經在明治天皇御前演奏清樂，亦曾於前述歡
迎俄羅斯王子訪日儀式上演奏清樂，曲目包括〈趙匡胤打雷神洞〉、〈流水〉、
〈三國志〉與〈西皮〉等（花和紅 1981: 58；中西啟與塚原ヒロ子 1991: 83,
85；塚原康子 1996: 285）。而連山派的繼承人二代連山，也曾在 1890 年率
樂社成員於大阪為皇后演奏（浜一衛 1967: 7）。

　　簡言之，清樂、洋樂與日本邦樂，是清日戰爭之前日本最流行的三種音
樂（吉川英史 1965: 360）。清樂不但在日本中上家庭與文人生活中扮演着重
要的角色，而且是異國文化的象徵，為長崎的特色之一。關於清樂於日本之
角色與意義，詳見第五章的討論。

第十節 清樂的興盛與衰微

　　鄭錦揚分析清樂在日本廣為流傳的原因，在於：一、清代中國為一富強
的國家；二、中日兩國相鄰的地利條件；三、中日之間海上交通便利與貿易
興盛，因此中國船就載著中國音樂家，將當時（清代）中國音樂傳到日本去；

[87] 悟真寺是十七世紀初中國人聚會的地方，可以說是華僑最初的集會所（王維 2001: 20）。
[88] 參見中村重嘉 1942b；小曾根均二郎 1968: 18；中西啟與塚原ヒロ子 1991: 85 等。

四、儒家思想在江戶時代頗受推崇，而且有別於平安時代（794-1192）只有貴族才有特權學習中華文化，江戶時代儒學思想亦傳播於常民之間，換句話說，在清樂傳入日本之前，日本人已吸收了中國語言、儒家思想與音樂等（2003a: 39-61, 2005: 144-159）。

　　然而日本學者們的分析研究，讓我們從更多的角度來理解清樂流行於日本的原因。關於清樂的大眾化，山野誠之提出兩個理由：一、清樂與日本音樂的交流，他指出從刊印的譜本名稱，例如《明笛和樂獨習之栞》和《明笛尺八獨習》等譜本標題，可以看出清樂與日本音樂之交流；二、獨習的風氣，明治 24 年（1891）以後，以自學導向的清樂獨習書，例如以「獨習」、「獨稽古」或「獨案內」等為題之刊本（參見附錄一）的出版，鼓勵並促成一般人得以自學清樂。譜本中除了清樂曲目之外，也收錄了日本俗曲等曲目（1991a: 2）。換句話說，用中國樂器來彈奏 / 唱日本俗曲——日本人所熟悉的旋律——混以中國歌曲，吸引了日本人「DIY」的自學意願與樂趣，對於清樂於日本社會的普及，有很大的助益。大貫紀子也提到社會菁英對於異國文化的興趣、清樂樂譜刊本的大量出版，以及記譜法的統一化，換句話說，使用工尺譜有助於清樂學習等，均促成清樂的普及（1988: 104-105）。

　　至於清樂衰微之因，許多學者認為清日戰爭是導致清樂迅速衰微的主要原因。[89] 的確如此，尤其戰爭期間清國乃敵國，小曽根均二郎提到長崎清樂的衰微最直接與最大的打擊，是長崎政府因清日戰爭而頒布對明清樂的禁令（1980: 123），[90] 清日戰爭激起日本國民的愛國主義，清樂變成敵國的音樂，[91]

[89] 例如林謙三 1957；吉川英史 1965；Malm 1975；平野健次 1983；塚原康子 1996 等。

[90] 其他的例子如神奈川縣的一個村子也在此戰爭中頒布廢止月琴的規約（湯本豪一 1998: 186）。

[91] 例如刊登在《音樂雜誌》的一篇文章〈清樂變革の時機〉（1894.11/49: 6-8）提到清樂是敵國的音樂，並呼籲清樂家們此時宜改革之，並改名為「新樂」，與「清樂」同樣讀為 "shingaku"。

影響所致，不僅清樂樂譜刊本出版數量急遽減少（山野誠之 1991a: 2），日本人也迴避彈奏清樂。[92]

雖然如此，塚原康子質疑由於清樂的輸入時間與西洋音樂的傳入時間有重疊，因此除了清日戰爭之外，是否還有其他的因素影響到清樂的衰退？她提出其他的可能性，例如西洋音樂的傳入與吸收、清樂與日本俗曲的混合沖淡了異國色彩，以及原清樂愛好者們的興趣轉移——從中國文化轉移到西洋文化——等因素，都必須考慮在內（1996: 265, 312-313, 328）。

簡而言之，清樂衰退的原因包括了清日戰爭、洋樂的吸收、異國的「他者」的改變，以及清樂因走唱藝人的表演導致低俗化（見第五章第六節）等。這些因素將在第五章中討論。

[92] 清日戰爭期間，月琴被定義為敵國的樂器，因而衰微，並且被手風琴與其他樂器等取代。（《音樂雜誌》1893.09/36: 16，1895/50, 52；新長崎風土記刊行會 1981: 5）這種改變，可從「箸尾竹軒新著手風琴案內流行歌曲集」之廣告看出端倪，此樂譜集中收有「清樂秘曲七首」（見《音樂雜誌》1897.02/66，目次頁續頁之廣告）。

第三章

北管與清樂的音樂文本比較[1]

　　本書於第一章與第二章已分別介紹北管與清樂的音樂內容，本章進一步討論這兩個樂種之異同。關於北管與清樂的可能淵源，雖然在本章中也提到一些，然而樂種的起源問題，牽涉廣泛，有待將來更進一步的研究。本章所比較的項目，包括淵源、樂曲種類與曲目、音樂實踐、曲調、樂譜、樂器及定絃、戲曲本事、使用語言及術語等。

第一節 樂種淵源與內容

　　如前述，北管是臺灣傳統音樂最主要的樂種之一，約十八世紀由來自福建（以漳州為主要地區）的移民陸續傳入；而日本的清樂是在大約十九世紀初傳自中國東南沿海一帶的江浙、福建與廣東等地。雖然就傳入媒介來說，北管由移民傳入臺灣，清樂卻是透過中國紳商傳入長崎，二者之間雖移動的路線不同，仍具相似的歷史與地理背景，這種背景也反映在音樂要素與內容上（參見以下各節的討論）。因此，北管與清樂可能在過去有共同的來源，本質上相似，因空間移動而產生分歧（參見 Merriam 1964: 295）。

　　關於地理背景，如第二章所述，清樂的兩個主要傳承體系建立者當中，林德健來自福建南安（王耀華 2000: 81），靠近泉州（見圖 3.1）。由於泉州

[1] 本章主要內容曾以〈北管尋親記：臺灣北管與日本清樂的文本比較〉為題，發表於《關渡音樂學刊》第十期，見李婧慧 2009。

與漳州相距不遠，而臺灣北管主要由漳州移民傳入，可推斷林德健來自一個北管興盛的地方。[2] 雖然清樂也有傳自江浙一帶者，例如江芸閣與沈萍香為蘇州人，金琴江為江浙人（見第二章第四節）；然而福建學者鄭錦揚認為清樂與福建的關係最密切，特別是漳州、廈門距離長崎較近（2003a: 120）。而且清樂曲目中，有數首以「漳州」為標題之首，例如〈漳州月花集〉、〈漳州曲〉、〈漳州四季〉、〈漳州踊〉（中村 1942a: 38）等，顯示其地理淵源。此外，〈平和調〉（賣魚娘）可能與漳州平和縣有關（鄭錦揚 2003a: 120）。清樂的樂曲標題中，除了與漳州有關的曲目之外，數首曲目亦標示地名，例如廈門（〈廈門流水〉）、南京（〈南京四季〉、〈南京調〉、〈南京平板〉）和廣東（〈廣東算命曲〉）[3] 等，亦顯示出其可能的來源地區。

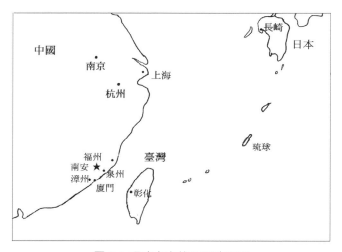

圖 3.1 福建南安的地理位置圖

[2] 林水金提到曾在大里鄉內新國小慶祝建校十週年時（約 1966），遇到烏日鄉旭光國小校長吳卓雄，他以 [殼] 子絃與吳卓雄（奏洋琴）合奏〈百家春〉、〈將軍令〉、〈千重皮〉、〈朝天子〉與〈水底魚〉等五首樂曲，「一模一樣，隻字不差」。按吳卓雄來自福建南安，來臺之前在中國大陸學這些曲子。他提到漳州七縣、泉州九縣都有北管（1991: 17-18, 1995a: 19）。

[3] 此外吉見重三郎著《明清樂譜》（內題聲光詞譜）（花），1894 求版，上野學園大學日本音樂史研究所藏，最後附「後篇目次」，其中〈算命曲〉、〈湘江浪〉、〈九子連環〉均註明「廣東調」。

　　值得注意的是清樂戲曲〈雷神洞〉（〈趙匡胤打雷神洞〉）中，前段與後段銜接之處的「聽奴訴情，表表家門」，相當於北管新路戲曲〈雷神洞〉中，京娘唱「鄉民爺，細聽奴言」的一句，雖然唱詞並非完全相同，前後唱腔的變化與複雜性頗耐人尋味。清樂刊本中清楚標出：「〔二凡〕聽奴訴情———西皮尾表表家門」（圖3.2），其中的「二凡」即「二黃」唱腔（參見本章第四節）。這種一句分用兩種唱腔的情形，未見於一般北管抄本。然而畢業於國立臺北藝術大學傳統音樂學系主修北管的莊雅如（第一屆）與林蕙芸（第四屆）告訴筆者，當她們隨故葉美景先生學這齣戲時（約1990年代末至2001年間），「鄉民爺，細聽奴言」這一句也是前半句唱二黃，後半句唱西皮，而且每次老師唱到這一句時，總會停下來再三叮嚀：「這個所在不全款，要特別注意。」[4]這種一句歌詞中，前半句與後半句用不同的唱腔，前半句唱二黃，後半句唱西皮尾，是非常獨特的例子。清樂與北管戲曲在此句唱腔處理的相似性，再度提供吾人一個探索北管與清樂之密切關係的佐證與線索。

[4] 2003年1月的訪談。莊雅如和林蕙芸先後隨故葉美景先生學新路戲曲〈雷神洞〉，均對於這一句的唱腔處理印象深刻。當時葉老師已約九十五歲，對於這一句唱得有點模糊，卻一再地強調這一句前後唱的不一樣，但她們無法瞭解，因此另請教其他的北管先生，卻無人知此唱法，梨春園的抄本也是整句用西皮唱。她們最初以為葉老師記錯了，直到她們看到清樂抄本，才想起葉老師當時可能就是這樣教。可惜葉老師已過逝，無法再請教他了。

圖 3.2 〈雷神洞〉唱腔舉例，摘自《清
　　　樂曲牌雅譜》（三），筆者加框。
　　　（上野學園大學日本音樂史研究
　　　所藏）

　　此外，清樂中有一曲牌【三五七】（又稱【尼姑思還】），是浙江地方戲曲「浦江亂彈」唱腔之一。據學者研究，[5]北管古路戲曲中的唱腔【平板】（與【緊中慢】）可能與浦江亂彈有一定的關係，推測浦江亂彈可能是北管在傳入福建之前的淵源之一。表面上就曲調來看，北管【平板】與清樂【三五七】的相似性不高，從前述學者們的研究，卻得到了北管與清樂同源的可能線索，也得知了一部分清樂曲目的來源，可能直接或間接傳自浙江。

　　另外還有一個名詞「西秦」也引起筆者的注意：清樂抄本中有以「西秦」為標題之始的《西秦樂意譜》，並且有數種不同的版本傳世；此外清樂樂曲標題亦見「西秦」者，如〈西秦頂板〉，甚至在一首〈詠月琴〉[6]詩中，亦見「西秦遺韻趣尤深」之詩句。那麼，「西秦」在何處？或者，指的是什麼？與清

[5] 流沙（1991）主要提出浙江紹興亂彈、浦江亂彈和廣東西秦戲的關係，兼提及北管的【平板】與西秦戲的正線【平板】女腔相近；蔡振家（2000）討論北管【平板】與亂彈腔系中【三五七】之關係；呂錘寬（2004a: 19-21, 2004b: 49-50, 2011: 88-90）則實際透過樂譜的比較，提出北管的【平板】與浦江亂彈的【平板】相似，而【緊中慢】也與浦江亂彈的【流水】有同樣的即興原則與拍法。

[6] 大島克作，收於《月琴詞譜》（下）之〈詠阮詩錄〉。

樂有何關係？

　　「西秦」兩字令人想起廣東的「西秦戲」，它可能源自山西或陝西，輾轉流傳至廣東省東部和福建省西部等地（流沙1991）。從上述清樂抄本標題、曲目，以及題詩等內容，佐以清樂與廣東的地緣關係——十九世紀從中國來到長崎的貿易船中有廣東船，以及清樂的曲目中也有以「廣東」為題者，如〈廣東算命曲〉，可見西秦戲可能是清樂的淵源之一。

　　那麼，「西秦」兩字對於北管有何意義？雖然在北管曲名或抄本中未見以「西秦」為標題者，但「西秦」兩字令人想起北管樂神信仰中，最主要的樂神之一「西秦王爺」。[7]徐亞湘認為「西秦」指其來源的「西秦腔」[8]和「西秦戲」，而「王爺」一詞用以稱神明（1993: 93）；流沙也主張「所謂福路就是從福建傳入臺灣的西秦戲，其戲神亦供西秦王爺」（1991: 158）；福路即指古路戲。此外，江月照認為西秦戲可能是中國地方戲曲中最接近北管戲曲的劇種（2001: 9）；呂錘寬則指出「北管古路戲曲 [⋯] 主體唱腔則與廣東西秦戲有密切關係。」（2009: 15）可見「西秦」兩字對北管深具意義。近年來的研究[9]也提出廣東西秦戲的一些唱腔曲調，與北管戲曲唱腔的相似性，例如西秦戲的梆子（曲例均取自〈雷神洞〉），如果將原一板三撩的拍子改為一板一撩，則與北管戲的梆子腔一樣（呂錘寬2004a: 40-41）；又，北管古路戲與西秦戲的唱腔板式可以相互對應（同上2011: 92-93），這些說法，在在顯示出北管與廣東西秦戲的密切關係。除此之外，王振義引用《台灣省通誌》，

[7] 臺灣中部地區大多數的北管館閣，以及東北部的福路派館閣供奉西秦王爺。關於西秦王爺，詳見徐亞湘1993。

[8] 明代的戲曲種類之一，廣東西秦戲可能源自於此（流沙1991: 155；徐亞湘1993: 91）。

[9] 例如流沙1991；蔡振家2000；呂錘寬2004a: 16-18, 38-47, 2004b: 47-50, 2011: 90-92 等。

提到北管音樂在臺灣南部也有「江南派」和「西秦派」之分，差別在於鑼；[10]
雖然他於中南部的調查結果，樂人均不知有此兩派名稱（1982：3, 5）。然而
據流沙的解釋，福路派即「西秦派」，而西皮派又稱「江南」派（1991: 157-
158），正呼應前述通誌之說。總之，從清樂譜本、樂曲標題，以及北管戲神
和唱腔等的考察研究，可以看出北管與清樂均同樣地與廣東西秦戲有某種程
度的淵源關係。

　　至於清樂與北管的樂曲種類比較，如第二章第五節所述，雖然一般清樂
譜本中的清樂曲目並未明確地細分樂曲種類，亦未見鼓吹樂類樂曲，筆者認
為清樂可能具有與北管同樣的戲曲、歌曲、絲竹樂與鼓吹樂等四類曲目。二
者之間的不同，在於個別樂種的規模：北管的戲曲與牌子（鼓吹樂）曲目數
量頗豐，清樂中的戲曲卻僅有數首，而且鼓吹樂的傳統已式微；相對地，清
樂以歌曲和絲竹樂合奏為主，而在北管，這兩類卻不及戲曲與鼓吹類的興盛
與規模。

　　歌曲則佔清樂中相當重要的地位，其曲調淵源，據張繼光的研究，係源
自於明清俗曲（小曲）；他舉出例如〈九連環〉、〈哈哈調〉、〈剪剪花〉、
〈銀柳絲〉、〈碧波玉〉、〈桐城歌〉、〈雙疊翠〉、〈滿江紅〉、〈鮮花調〉
（即茉莉花）、〈四不像〉等，都是清代流行的小曲（1993: 569），其中劃
線者亦見於北管曲目。同樣地，北管細曲的來源與明清俗曲及清樂有關，[11]
尤以小牌的排列順序：【碧波玉】[12]、【桐城歌】[13]、數落、【雙疊翠】，亦

[10] 「江南派鑼的直徑約一尺二寸，西秦派用的鑼很大，直徑約四尺許。」（王振義 1982：5）
[11] 關於北管細曲與明清俗曲及清樂之關聯，參見張繼光 2002、2006a；洪惟助 2006；潘汝端 2006: 122-123, 212。
[12] 即明清俗曲的「劈破玉」。詳參張繼光 1995。
[13] 呂錘寬提出【桐城歌】見於南北曲的曲牌（2005a: 184, 2011: 127）。

見於清樂譜本中的兩套歌曲：〈三國志〉與〈翠賽英〉，但後者無「數落」。
按數落接在【桐城歌】之後，「是一種內容帶數說性質的演唱形式 […] 嚴格
說起來並不能算一支曲牌」（張繼光 2002: 33），且曲調與【桐城歌】相同（林
維儀 1992: 94），因此二者的連綴是相同的。目前為止的研究結果，與北管
細曲小牌連綴方式最接近的是清樂，而且這種曲牌連綴方式，在 1831 年之前
已傳入日本（張繼光 2002: 32-33, 48），用於上述兩套清樂歌曲中。現存最
早的清樂譜本《花月琴譜》（1832）及其後的《清朝俗歌譯》（1837）均收
有〈三國志〉。《花月琴譜》中誤植為〈三國史〉，[14] 其曲牌依序為【碧破玉】、
【桐城歌】、【雙碟翠】、【四不像】，此連綴順序與北管細曲中的小牌相
同——以【碧破玉】、【桐城歌】、【雙碟翠】為基本，餘為個別曲目加上
的曲牌（例如〈三國志〉中的【四不像】）。值得注意的是《清朝俗歌譯》（只
有歌詞和日文譯解的抄本）中，關於三國志故事之歌曲，以四首小曲形式，
依【雙蝶翠】、【四不像】、【劈破玉】、【桐城歌】之順序列出，且各有
小字副標題，故事取自三國演義第十三回，[15] 其連綴順序與上述曲牌的連綴
大不相同，係依照曲辭所述三國演義故事的鋪展順序，這種情形僅見於此抄
本。耐人尋味的是後來出版的刊本收錄的〈三國志〉，其曲牌連綴回到原來
的【碧波玉】、【桐城歌】、【雙疊翠】的順序，歌詞中故事的鋪陳卻顛倒了，
可看出遵守曲牌連綴順序的意義，大於故事情節的邏輯。至於〈翠賽英〉（包
括【碧破玉】、【桐城歌】、【雙碟翠】、【串珠連】），則到 1877 年出版
的譜本才出現，例如《月琴樂譜》（貞）收有〈三國史〉及〈翠賽英〉兩套。
除了曲牌連綴方式之外，北管細曲中小牌【碧波玉】與清樂歌曲〈三國志〉

[14] 據樂譜內曲辭之標題，目錄上只有曲牌名稱。

[15] 四牌順序及副標題如下：雙蝶翠三國志曹操待雲長大設酒筵、四不像雲長為恩斬顏良文鬼西往河北尋兄、劈破玉雲長斬
七將走千里、桐城歌三兄弟再會古城。其中「劈破玉」的寫法同明清俗曲中的寫法，與一般清樂譜本所見「碧
破玉」不同。

中【碧破玉】的曲辭結構也是一致的（張繼光 2002: 34, 2006b: 2-4；潘汝端 2006: 63）。綜合以上所述，從北管細曲與清樂歌曲中均有來自明清俗曲的小牌【碧波玉】、【桐城歌】、【雙疊翠】，其連綴順序高度重疊，可見北管細曲與清樂歌曲不但具密切關係，且均與明清俗曲有淵源關係。

此外國立傳統藝術中心臺灣音樂館收藏一批以「北管」為題之抄本（見第二章第四節），其抄本標題：《北管琵琶譜》、《北管月琴譜》、《北管管絃樂譜》，以及兩首樂曲：〈北管八板起頭譜〉、〈北管算命曲〉[16] 等，是否顯示與臺灣的北管音樂有關？或者另有「北管」傳到日本？檢視《北管琵琶譜》中的曲目，其中〈三命〉（〈算命〉）、[17]〈八板起頭譜〉（同北管〈八板頭〉）、〈鮮花調〉（〈茉莉花〉）、〈九子連環〉（同〈九連環〉）、〈到春來〉、〈湘江浪〉等約六、七首亦見於臺灣的北管（參見張繼光 2006b: 7-10），其詞、曲大致相同。雖可看出二者之間存在某種關係，卻未必是直接關係。關鍵正在同批抄本中的一本琵琶譜，其封面標題為《琵琶譜南管北管全》，內頁題為「直隸王君錫浙江 [陳] 牧夫傳西板琵琶譜」，從其內題與曲目內容，可清楚得知這是北派與南派的琵琶譜，因此標題的「南管北管」指的是南派、北派，與樂種「南管」或「北管」無關。換句話說，「管」在此指的是流派，不是樂種名詞。而前述曲譜擁有相同曲目的情形，係因清樂與北管之關聯性。[18]

根據《北管琵琶譜》的序言，其曲目是廣東人沈星南傳予長崎的清樂家

[16] 此曲標題於《北管琵琶譜》與《北管月琴譜》中寫為「三」命，「三」與「算」的日文發音相同，可判斷是誤植。此外，收於上述抄本的此曲曲調，為《清樂曲譜》同名曲調的骨譜。

[17] 〈三命〉（〈算命〉）於北管稱〈綉花鞋〉（張繼光 2006b: 7），二者詞、曲相同。

[18] 至於是否清樂與北管的直接交流，尚未有證據顯示二者之直接關係。

成瀨清月。[19] 這一批樂譜抄本也透露出成瀨清月所傳承的，可能是清樂傳承系統中之一支與廣東音樂有密切關係（張繼光 2011），且以琵琶為主的流派。她提到這種用手指撥奏的琵琶音樂來自中國北方，因此被稱為「北管」。[20] 可見清樂中的「北管」並非傳自臺灣的「北管」，而且這兩個「北管」的意義並不相同。[21] 話雖如此，上述相同曲目兩相比較的結果卻再度顯示清樂與北管之密切關連。另外，嘉義新港舞鳳軒之石印樂譜集《典型俱在》中的〈東洋九連環〉一曲，係傳自日本清樂之〈九連環〉而稱之，[22] 是否因此可以斷定清樂與臺灣北管的直接交流，筆者認為還需要更多的資料與曲例佐證。[23] 目前為止的發現，至少就臺灣「北管」名稱的來源問題，有助於我們重新思考北管是不是就如一般所說，傳到了臺灣之後，為了與南管分別才用的名詞。

第二節 曲目與展演實踐

北管與清樂在實質上具有相同的曲目種類，然而它們之間，每一種的規模均不相同。舉例來說，鼓吹樂合奏在清樂顯已衰微，甚至僅有的一首鑼鼓樂曲〈獅子〉也可能原屬於明樂的曲目（越中哲也 1977: 5）。相較之下，北管鼓吹樂合奏「牌子」的曲目十分豐富，[24] 而且是北管最常用的樂曲種類之

[19] 關於成瀨氏，見第二章第四節。

[20] 見《北管琵琶譜》、《北管樂譜》之序。

[21] 清樂「北管」類抄本之「北管」的指涉，未必是樂種，而是北派，流行於北方的曲目（《北管琵琶譜》序）。

[22] 張繼光 2006b: 7；另外林蕙芸從與北管藝師林水金的訪談中，也得知有此曲。

[23] 張繼光也說明《大清樂譜》（乾）中的「北管部」，「應是由當時中國大陸所流行的『北管』傳到日本的曲牌，雖然不是與臺灣北管有直系的直接傳播關聯，但彼此間卻具有著同來自中國大陸『北管』的同宗旁系淵源。」（2006b: 12）值得注意的是《大清樂譜》（乾）中的「北管部」與臺灣音樂館藏以「北管」為標題的譜本中的曲目重疊性相當高，這種情形未見於其他清樂譜本（個別曲目確實見於許多譜本），可能它們之間具有某種程度的關係。

[24] 以呂錘寬編輯《牌子集成》（1999c）中所收集的曲目為例，包括 30 套聯套曲目，177 首三條宮（單曲

一。戲曲方面,清樂刊本中屬於戲曲的曲目大約有六首,然北管戲曲,不論新路或古路,均有兩百齣以上。[25] 換句話說,戲曲類音樂也在北管音樂中佔相當大的一部分。在北管戲曲曲目中,新路戲〈雷神洞〉與清樂戲曲〈雷神洞〉除了唱詞與道白間有極小的差異之外,其他均相同(詳細的本事、唱詞與道白、唱腔安排等的比較見附錄三)。除此之外,清樂的戲曲〈劉智遠看瓜打瓜精〉[26] 則與北管古路戲曲〈奪棍〉的文本極為相似。

　　〈雷神洞〉是清樂戲曲最具代表性的曲目,雖然表面上就曲調來看,與北管新路戲曲〈雷神洞〉只有小部分的旋律相同(見第四節),然而從附錄三的比較表來看,二者除了曲辭與口白的用字略有不同之外,在本事、句法結構、唱腔與口白的安排等,幾乎完全相同。唱腔方面,二者均用西皮與二黃(清樂稱為【二凡】,北管又稱為【二逢】)唱腔系統。清樂譜本中收有〈雷神洞〉之文本、工尺譜,或二者皆具者共有二十種(見附錄二),其譜式十分多樣化。由於〈雷神洞〉是清樂曲目中最長大者,從它被收錄刊印的譜本數量,以及演出次數[27] 來看,它在清樂中有一定的代表性與知名度。[28] 因此比較清樂〈雷神洞〉與北管新路〈雷神洞〉的高度重疊性,在兩樂種之關係探討上,具重大意義。

聯章)曲目,141 支單曲類曲目;此外部分曲目尚包括不同的版本,新路與古路均有。

[25] 詳參呂錘寬 2000: 80-81, 86-89;另見范揚坤等 1998: 173-174。此外林阿春(1916-2004)是一位著名的職業戲班演員,所學的戲大約有 200 齣(范揚坤等 1998: 239)。據她回憶在職業戲班「樂天社」時,有一次在臺中南屯演出三個月,每日演兩齣戲,其中無任何重覆,換句話說,總共演了 180 齣戲(同上,26),可見實際演出的戲曲數量亦相當可觀。

[26] 〈劉智遠看瓜打瓜精〉僅見於清樂抄本《清朝俗歌譯》,只有劇本和曲辭與道白旁註的假名拼音。此曲可能僅由林德健傳予三宅瑞蓮(見《清朝俗歌譯》之序文)。

[27] 山野誠之依據《音樂雜誌》之演出報導,統計 1891-7 的清樂曲目演出次數,其中〈雷神洞〉被演出八次(1991b: 40)。

[28] 此外,「愛此雷神洞 奇緣了麗情」這句題詩(《月琴獨習清樂十種》1893),透露出日本清樂家對〈雷神洞〉的喜愛與詮釋。

　　除了北管與清樂之間曲目的比較之外，兩樂種之間於音樂實踐與名詞術語也有一定的關連。就戲曲展演之行當的聲音類型與發聲法區分及其專有名詞來說，北管與清樂也有相對應的分類與稱呼。北管分為「粗口」與「細口」，粗口用本嗓，細口用小嗓演唱。同一唱腔，粗口與細口所唱的基本曲調相同，但實踐時，為了適應發聲法、音域、角色刻劃與個別演唱者的不同詮釋與發揮，粗口與細口的曲調常會出現細微的不同。由於清樂〈雷神洞〉並無活傳統，筆者亦未見有演唱的錄音資料，所以其中京娘的角色是否用小嗓（細口）演唱已不清楚，然而在此筆者可以提出兩點佐證，來支持清樂實際上也有相當於北管粗口與細口之分的情形。首先是清樂〈雷神洞〉唱腔中有「男西皮」/「女西皮」，與「男斬板」/「女斬板」之分，而且同一唱腔，男與女的旋律不同；浙江浦江亂彈與廣東西秦戲的唱腔也有「男」、「女」之分：廣東西秦戲的唱腔分「男腔」與「女腔」，如正線【平板】、【緊板】、【慢二番】等，曲調有差異；[29] 浦江亂彈的【平板】唱腔則分「男宮」與「女宮」，曲調略有差異，男宮的旋律較女宮低一個八度，而男宮用於老生、老旦，女宮用於花旦、小生等（黃吉士 1984: 18-20）。換句話說，雖然用「男」、「女」來分別，實際上是依戲劇中的聲音類型，而非依角色的生理性別而分。北管戲曲唱腔雖非以「男」、「女」來區分，其以聲音類型劃分之原則——粗口包括老生、花臉、老旦，細口包括正旦、小旦、小生等——與浦江亂彈一致。而清樂的「男」、「女」之分，是否與聲音類型有關？又如清樂〈雷神洞〉中的「女西皮」、「女斬板」是否如同北管的細口，用小嗓演唱，均未見說明。雖然如此，清樂譜本中的數首樂曲標題有「裏」字，可以看出端倪：例如〈茉莉花〉/〈茉莉花裏〉、〈平板調〉/〈平板調裏〉等，二者標題相同，

[29] 參見流沙 1991 及《中國戲曲音樂集成廣東卷》1996: 1488-1490。據後者，不同的板式唱腔，男女分腔或合腔均有。然受限於手邊資料不足，西秦戲的男腔與女腔之劃分及其發聲法尚未得知。

僅其中之一加註「裏」。筆者推測,「裏」可能是「裏聲」的縮寫,[30] 是相對於「地聲」的一種聲音類型。「裏聲」是用假聲(falsetto),[31] 類似小嗓,可能與北管細口相似。因之可以推測〈平板調〉以相當於北管的粗口演唱,而〈平板調裏〉則是平板調的變化,可能用假嗓演唱。因此清樂與北管可能有類似的聲音類型區分與實踐。[32]

另外清樂與北管的刊本／抄本中均有「串」的曲目;「串」,一般用於串接兩段曲調或戲曲的換場,和配合戲曲情節等,其曲調短小且快速演奏,相當於間奏的功能。「串」作為動詞解釋,是一種串接兩曲之間的變化銜接演奏方式,以增加變化與趣味。[33] 從北管與清樂均有「串」的曲調來看,兩樂種的音樂實踐方式有一定的相似性。

然而,北管與清樂之間也有一些差異存在,其中最顯著的是旋律領奏樂器的不同:清樂以月琴為領奏樂器,而北管絲竹樂以提絃領奏。此外,清樂包括有日本清樂家的創作曲,[34] 清楚地標註作曲者;然而北管樂曲於長期的流傳中,向來不記作曲者。再者,北管的演出多以牌子開場,接著是戲曲、絃譜或細曲。這種演出的順序,乃順應傳統社會的生活作息、表演場合,以及音樂種類的功能。換句話說,傳統演出活動多在夜間,往往以熱鬧的鼓吹

[30] 日文的「裏」指反面,在此指的是另一種發聲法「裏聲」。

[31] 淺香淳編《新訂標準音樂辭典》,東京:音樂之友社,1991: 221。

[32] 筆者在此提「裏」的一種推測,暫未定論。或許「裏」還可以從「表／裏」的角度來思考,是否類似於不同的定絃──「翻管」(反管),所產生的同一基本曲調的變化版本?而清樂的「裏」版本曲調較本調長,這些現象與疑問,尚待研究。

[33] 「串」也可以是一種串接的方法,尤用於「絃譜」,用法多種。故北管先生賴木松於1998年間曾向筆者說明串的一種用法,是在兩個具有共同樂句的曲子之間,以該樂句為橋樑,互相串來串去,有別於一成不變地從頭到尾演奏。串的運用即從一曲中間的一句過渡銜接到另一曲之同樂句,如此來回串連,增加演奏的變化與樂趣,但他說這種奏法必須以大家有默契為前提。

[34] 刊本中所見日本人創作的樂曲,例如:〈溪庵流水〉(鏑木溪庵作),〈萬壽寺宴〉、〈莊子夢蝶〉、〈雙雙蝶〉、〈飄飄蝶〉、〈高山流水〉、〈浣花流水〉和〈月宮殿〉(以上為平井連山作),及〈荷葉杯〉、〈步步嬌〉、〈涼州令〉(以上為長原梅園作)等。

樂「牌子」來宣告演出的開始，並吸引觀眾，結束時由於夜已深，故以較細膩，音量較小的樂曲，以免擾人。相反地，清樂的演出則以絲竹合奏類樂曲開始，[35] 多半選用標題中有「流水」的曲子，接著演唱二或三首歌曲，最後再以「流水」為題的樂曲結束（浜一衛 1966: 14-15）。

第三節 音階與記譜法

基本上北管與清樂均使用五聲音階，但也用七聲音階（見表 3.1）。二者均用工尺譜記譜，一般只記骨譜，主要作為備忘用途。北管工尺譜為首調系統，但清樂樂譜未見記載。中國音樂記譜法中，工尺譜字的讀音因樂種而異；[36] 因之清樂的工尺譜讀音與北管相同，別具意義。下面的表 3.1 為北管與清樂的工尺譜字之羅馬拼音對照，雖然表面上彼此的拼音字母並不完全相同，此差異係清樂乃從假名拼音再轉換為羅馬拼音所造成的。就工尺譜字來看，「士」與「四」同音高，在北管多用「士」，而清樂刊本雖多用「四」，少數刊本也用「士」（例如《大清樂譜》）；「ㄨ」與「尺」也是同樣情形，前者是後者的簡寫。此外，不論北管或清樂工尺譜的實踐，都具彈性與個別詮釋的空間，而且領奏樂器——北管的提絃與清樂的月琴——均不換把位，換句話說只在一個八度內演奏，所以「合」與「六」，以及「士（四）」與「五」可以互換。

[35] 大規模的清樂絲竹合奏包括鼓與木琴，然而北管絲竹合奏中，除了特殊場合或特別的樂曲之外，通常只用絲類與竹類樂器。

[36] 例如崑曲的「上」唸「ㄕㄤˇ」，北管的「上」唸「ㄒㄧㄤ」。

表 3.1 北管與清樂的工尺譜字對照表

北管	合	士	乙	上	ㄨ	工	凡	六	五	乙	仕
	hoo	su	yi	siang	chhe	kong	huan	liu	wu	yi	siang
清樂	合	四（士）	乙	上	尺	工	凡	六	五	乙	仕
	ハウ	スイ	イ	ジヤン	チエ	コン	ハン	リウ	ウ	イ	ジヤン
	hau	sui	yi	ziang[i]（siang）	chie（chhe）	kon	han ＼	riu（liu）	wu	yi	ziang*
西洋唱名	sol	la	si	do	re	mi	fa	sol	la	si	do

* 坪川辰雄指出清樂工尺譜字「上」的讀音 "ziang"，事實上是不正確的（1895b/11: 24）；
伊福部昭則拼為 "siang"（1971a: 70）。

　　Malm（1975: 157）和小泉文夫（1985: 77-78）提出清樂與京劇的關係；的確，清樂與京劇均使用相同的唱腔系統：西皮與二黃（清樂寫為「二凡」），但北管新路戲曲與京劇也有同源關係，其唱腔同樣地包括西皮與二黃，由此可見京劇、北管新路戲曲與清樂的戲曲三者可能有同源關係。然而就工尺譜字的讀音來看，「上」於京劇唸「ㄕㄤˇ」，而在北管與清樂卻唸「ㄒㄧㄤ」；「尺」於京劇唸「ㄔㄜˇ」，在北管與清樂都讀為「ㄘㄟ」。此外，京劇使用的工尺譜較北管與清樂工尺譜複雜，由此可瞭解北管與清樂的關係，更近於清樂與京劇的關係。

　　傳統工尺譜為由上而下，由右向左書寫；雖然工尺譜的記譜方式在北管與清樂皆有個別差異，但透過 3.3~3.6 的譜例，可看出兩樂種之間的工尺譜式，除了板撩的標示有異之外，基本上是相同的。

尺ㄨ上ㄨ尺尺ㄨ上尺四　四仕尺尺四尺上四合ㄨ　合五尺上五六六五　六ㄨ六五六五仕尺上四　四仕四合凡ㄨ尺六尺六　ㄨ尺上尺ㄨ上上尺ㄨ六　尺尺ㄨ上尺ㄨ六ㄨ尺　將軍令

下略

圖 3.3 〈將軍令〉的工尺譜，摘自鏑木溪庵《清風雅譜》（單），1859。（長崎歷史文化博物館藏）

六五五尺上五六凡六五　工上尺尺工上尺工上尺凡六六凡　尺尺工上尺工上上尺工六凡六尺　工尺上尺工上尺工工六　四仕四合凡工尺六尺六　合四尺上四合四合六五　六工六五六五仕尺上四　四上尺尺四尺上四合四合六五　尺工上工尺尺工工上尺工　將軍令

下略

圖 3.4 〈將軍令〉的工尺譜，摘自平井連山《花月餘興》（三），1877。（長崎歷史文化博物館藏）

左 圖 3.5 故北管藝師葉美景手抄的〈將軍令〉工尺譜（國立臺北藝術大學傳統音樂學系藏）

右 圖 3.6 現代打字印刷的〈將軍令〉工尺譜，摘自國立藝術學院校務發展中心編《北管音樂與戲曲研習教材》，2001: 76。[37]

　　然而北管與清樂的戲曲與歌曲所用的譜式並不相同。在清樂譜本中，收有〈雷神洞〉者共二十種，其譜式包括：一、相當於北管總講（總綱）譜式者兩種；二、只記工尺者六種；[38] 三、記文本與拼音者五種；[39] 四、記文本、拼音與工尺者七種；而第四種又包括：（一）工尺譜與唱辭／口白分開記寫於同一譜本（例如《清樂曲牌雅譜》，圖 3.7），以及（二）工尺譜與唱辭／

[37] 關於現代印刷出版之工尺譜樂譜集，例如呂錘寬輯注《北管絃譜集成》(1999)。

[38] 如《聲光詞譜》（植西鐵也）、《大清樂譜》（坤）等；後者甚至連標題都省略，只寫二凡，但標示一至七排，可能是以歌曲形式展演的〈雷神洞〉。相同情形見《清風雅譜月琴獨稽古》。

[39] 如《清樂韻歌》、《清樂韻歌詞譜》、《明清樂教授本》（三）等。

口白並列（例如《新韻清風雅唱（全輯）》，圖 3.8）。這兩種譜式均在唱辭或口白右邊，以假名拼音記上該字之唱唸發音。而只記工尺的版本中，有分一至七排（牌）的套曲形式（如《大清樂譜（坤）》及《清風雅譜月琴獨稽古》），相當於北管細曲中之聯套曲目。總之，清樂〈雷神洞〉之譜式與版本十分多樣化。

至於北管戲曲的譜式，包括劇本及音樂的符號：板撩、唱腔及鼓介等，其中鼓介並未見於清樂戲曲的譜式中。然而一般北管戲曲總講（參見圖 3.9）不記唱腔旋律之工尺，而且即使所用的語言為官話或正音，非一般人所熟悉，總講中亦不加註該字之唱唸發音。北管與清樂譜式的差異，正反映出樂種在不同的流傳背景下，作為「自我」或「他者」的音樂所產生的不同影響。

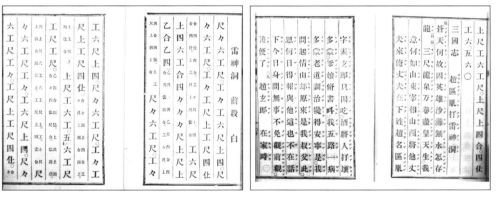

圖 3.7 《清樂曲牌雅譜》（三）〈雷神洞〉的譜式，分前後段記譜，而且各段的工尺和曲辭分開記寫，如圖例，左圖只以工尺譜記寫旋律，右圖則為曲辭及道白，其中三國「志」係「史」之誤植。（上野學園大學日本音樂史研究所藏）

趙匡胤打雷神洞

引

蒼天何故困英雄沙灘無水怎存龍

白 三尺龍泉万巻書皇天生我意

何如山東宰相山西將他丈夫

表玄郎只因吃酒將人打壞多

蒙爹娘脩書叫我五路探親來

來俺丈夫在下娃趙名匡胤字

到清由觀偶得一病多蒙老道

調治彊得安寧是我問起情由

卻原來是我欵父此恩何日得

報與他這也不在話下今日身

閒無事不免觀前觀後看玩一

遭便了

趙玄郎　在家時

圖3.8《新韻清風雅唱》（全輯）中〈雷神洞〉的譜式。（長崎歷史文化博物館藏）

圖3.9 北管戲曲〈奪棍〉的譜式舉例，摘自故北管藝師葉美景之抄本。（國立臺北藝術大學傳統音樂學系藏）

　　至於清樂中的符號，其早期譜本如《清風雅譜》（單）（1859）、《月琴樂譜》（1877）、《清樂曲牌雅譜》（1877）等，以小圓圈「。」記於譜字下方，可能用以表示樂句中的斷句；《月琴詞譜》（1860）則以小圓圈記於譜字右下角，可能表示斷句，而以大圓圈「○」表示一句。這種記法，與

明代徐會瀛《文林聚寶萬卷星羅》卷十七[40]收錄之明代小曲〈傍粧臺〉、〈耍孩兒〉、〈蘇州歌〉、〈清江引〉等的記譜方式雷同。該譜未見板眼記號，但註大圓圈於工尺譜字下方，似為分句用。在節拍符號方面，由於清樂刊本間並不一致，且有不少的誤植或遺漏；[41]受限於有聲資料之缺乏，暫無法討論。在長崎歷史文化博物館與上野學園大學日本音樂史研究所等地的藏譜中，一部分刊本有紅筆加註的記號，這些記號可能對於清樂曲譜的解讀有所助益。然而樂譜解讀工作龐大，尚賴活傳統或有聲資料的輔助研究，以利節拍方面的理解來譯譜。至於北管工尺譜的板撩符號，除了現代刊印的樂譜及少數抄本標記板與撩（如圖 3.6）之外，一般抄本中只點板，這種綱要式的記譜法，省略了第一拍以外的節拍符號，相對地給予使用者一些彈性空間，但在傳承時則有賴口傳與寫傳的相輔相承。另一方面為了適應北管與清樂的支聲複音（heterophony）織體的特性，旋律樂器均根據骨譜而個別加花，因此樂譜僅需記骨譜，加花則由個別樂器演奏者即興變化。

第四節 曲牌與唱腔

如前述，北管細曲的小牌與清樂歌曲的曲牌連綴相同（見一、樂種的淵源與內容），至於戲曲的唱腔選用與安排，北管與清樂是否有相關或相同的方式？

莊雅如提出清樂中的一些唱腔與北管的唱腔相似，例如清樂的【平板調】

[40] 《北京圖書館古籍珍本叢刊》第 76 冊。

[41] 清樂刊本中有許多誤植與遺漏，包括漢字的誤植（見《音樂雜誌》1893.11/38: 22；莊雅如 2003: 98, 99）；漢字誤植情形亦見於北管抄本中。

與北管的【平板曲】，【流水】之於清樂與北管，以及【嗩吶皮】[42]之於清樂與北管（2003: 109-112）。然而，除了清樂與北管的【嗩吶皮】曲調極為相似之外，【平板】與【流水】，據莊雅如的分析，僅每一句最後的結音相同（同上，109-110）。此外，清樂中的〈流水〉是絲竹合奏曲目，與北管的【流水】作為古路戲曲唱腔，用途並不相同。當然相同的唱腔名稱，可能透露出這兩個樂種的來源及關連，例如前述（一、樂種的淵源與內容）討論的【三五七】。

除了曲牌與唱腔之外，北管與清樂還有一些相同的曲目，包括〈將軍令〉、〈八板頭〉（於清樂名為〈北管八板起頭譜〉）、〈茉莉花〉、〈九連環〉、〈算命〉（〈繡花鞋〉）[43]等，其中以〈將軍令〉的一致性最高；其工尺譜的比較見附錄四。然而清樂〈將軍令〉主要有兩種版本，一種只有最後一段，如圖 3.3 與 3.4，另一種是包括三段規模具有曲辭，其內容即「尼姑思還」，[44]描述小尼姑渴望還俗與愛情的故事，如《清樂曲牌雅譜》（二）中的〈將軍令〉樂譜。然而標題既為〈將軍令〉，卻配上「尼姑思還」的曲辭。令人懷疑是否在流傳的過程中，混淆了歌詞，或另填新詞而延用原曲牌之標題？至於北管絃譜中的〈將軍令〉，其曲調與清樂〈將軍令〉（最後一段）相同，是不是原傳的〈將軍令〉其實有三段，而北管〈將軍令〉在傳承時流失了前面兩段，或者，〈將軍令〉在流傳過程中與〈尼姑思還〉發生混淆？這些問題尚待研究。

最重要的是北管新路戲曲與清樂戲曲〈雷神洞〉的比較，它們之間的高度相似，證明了北管與清樂的密切關係。〈雷神洞〉於北管新路戲曲或清樂，均使用【西皮】與【二黃】（於清樂亦稱「二凡」，以下用「二黃」）兩個唱腔系統。然而，因清樂刊本中的樂譜有不少遺漏、節拍標示不清、或具差

[42] 於北管不同的抄本中，亦寫為「鎖南皮」或「蒜仔皮」。

[43] 〈算命〉於北管稱〈繡花鞋〉（張繼光 2006b: 7），二者詞、曲相同。

[44] 即尼姑思「凡」，清樂譜本一般寫為「還」。

異性的地方，其旋律難以解讀，因此關於北管與清樂的〈雷神洞〉中所用的西皮與二黃唱腔旋律是否相同，目前難以比較。然而吾人仍可從唱腔安排、旋律，及唱腔的節奏型特徵等，找出一些相同的地方：

　　一、北管與清樂的〈雷神洞〉不僅劇本相同，在音樂的安排方面，包括唱腔的選用、口白與唱曲的設計等，幾乎完全相同（參見附錄三）。 雖然部分唱腔的名稱不同，這種差異——同樣的骨譜旋律，但唱腔名稱不同——的情形，亦見於北管館閣與個別的北管藝師之間。北管與清樂〈雷神洞〉中相對應的段落所使用的唱腔，對照於表 3.2，表中的資料係根據附錄三的比較表而來，部分的唱腔名稱雖然不同，但意義相近，例如【垛子】與【斬板】、【花腔】與【巧調】。

表 3.2 〈雷神洞〉中唱腔的對照

北管	清樂
二黃	二黃
二黃平	
（二黃）緊板	緊板
西皮	西皮
西皮哭板	
西皮花腔＋西皮疊板	嗩吶皮
垛子	斬板
花腔	巧調
梆子腔	

　　從上表可看出二者之唱腔安排大致相同，但北管有較多的變化，例如清樂只有【西皮】，但北管包括【西皮】、【西皮哭板】、【西皮花腔】與【西皮疊板】等，其旋律對照結果見下面的說明。

二、除了北管與清樂的【嗩吶皮】旋律相似之外，清樂〈雷神洞〉中的【女嗩吶皮】旋律較長，可以分為兩段，其唱腔名稱與北管雖有不同，但旋律是相同的：第一段的旋律與北管的【西皮花腔】幾乎完全一樣，第二段則與北管的【西皮疊板】相同（見附錄三劃線部分）。

三、清樂中的【巧調】與北管的【花腔】相同（見附錄三劃線部分）。

四、儘管旋律並非完全相同，清樂的【西皮】與【二黃】的旋律和曲辭結構與北管相似，即上下句為一段，依曲辭長度反覆演唱。此外，北管的【垛子】與清樂的【斬板】，其唱腔名稱雖異，但意義相近，其節奏型特徵亦可從唱腔名稱中得知。這兩個唱腔名稱的字義饒富趣味：【斬板】的「斬」，與【垛子】的「垛」，尤其在北管戲曲唱腔中，【垛子】常書寫為【刀子】，「斬」和「刀」，雖然一為動詞，一為名詞，即斬的動作所用的工具，二者卻具相關意義，不難推想其節奏特徵必與「斬」或「垛」有關，可能是疊板（每小節一拍），並且具規律性的節奏型。

從上述的唱腔安排、旋律比對及節奏特徵之比較，可看出北管與清樂〈雷神洞〉的相似性，二者具有關連。

第五節 樂器與樂隊

北管與清樂所使用的樂器中，大部分是相同的，雖然一部分的樂器名稱並不完全一致。表 3.3 是北管與清樂的樂器對照表，可看出兩個樂種所用樂器的一致性，尤以一些樂器之特殊名稱，例如「吹」、「鈸」/「鈔」等，更可看出兩樂種之相關性。

表 3.3 北管與清樂的樂器比較

北管樂器	清樂樂器
月琴	月琴
雙清	阮咸
琵琶	琵琶
三絃	蛇皮線（三弦子）
洋琴	瑤琴（揚琴）
抓箏（沙箏）	（瑤琴？）
提絃（殼子絃）	提琴（板胡）
吊鬼子	胡琴
×	携琴（四胡）
二胡	二胡
品	清笛
洞簫	洞簫
吹	嗩吶 （吹）[i]
小鼓	片鼓（半鼓）（小鼓）
通鼓	×
大鼓	太鼓
鑼	金鑼
響盞	×
大鈔	×
小鈔	小鈸（釵）（鈔）[ii]
板	拍板
叩子	×
×	木琴
雲鑼	雲鑼

i. 在長崎，嗩吶又稱為「嗩吶吹」。《長崎名勝圖繪》卷五，轉引自鍋本由徳 2003: 52-53。

ii. 「鈸」亦稱「鈔」。〈長崎萬歲〉，《長崎土產・長崎不二贊・長崎萬歲》長崎文獻社 1976，轉引自同上，78；按〈長崎萬歲〉係高宮榮齋寫於 1852 年，見同上。

　　雖然北管與清樂的樂器大致相同，然而個別樂器的角色與地位，尤其是領奏樂器，並不一致。舉例來說，小鼓在北管合奏的角色是「頭手」，相當於指揮，其演奏者使用各種節奏型、手勢與音色變化來領導樂隊合奏；然而小鼓（片鼓）在清樂中，僅以單純的節奏來維持拍子的穩定。又，撥奏式樂器月琴在清樂中最為重要，是旋律領奏樂器，但北管的旋律領奏樂器卻是提絃（用於絲竹合奏及古路戲曲後場伴奏）或吊鬼子（用於新路戲曲後場伴奏），二者均為二絃擦奏式樂器。就擦奏式樂器來說，筆者統計清樂刊本（見附錄一）中，以胡琴（京胡）為主的樂譜刊本多於提琴（相當於北管提絃）樂譜；[45] 然而北管提絃卻比吊鬼子（京胡）使用得更廣。至於笛子，在清樂中可說是僅次於月琴的常用樂器，[46] 同樣地，北管的品（笛子）也是絲竹合奏必備的吹奏類樂器。

　　北管與清樂的樂器比較，關鍵之一在於月琴。由於月琴在清樂的音樂生活與文化中具特殊意義，讓我們先來瞭解月琴的來龍去脈。一些清樂譜本的序文中，[47] 引用了《新唐書》與《三才圖會》的相關敘述，來說明月琴的歷史及其與阮咸的關係。按《新唐書》〈元行沖傳〉記曰：「有人破古冢得銅器，似琵琶身正圓，人莫能辨。行沖曰：『此阮咸所作器也，命易以木絃之，其聲亮雅，樂家遂謂之阮咸。』」[48] 明代王圻《三才圖會》也有一段說明：「元

45　附錄一的刊本中，僅有一本以提琴為主的樂譜刊本《月琴提琴清樂の栞（續編）》（1888），但有七本刊本題有胡琴或內有胡琴之部，如《和漢樂器獨稽古》（1893，內有胡琴之部）、《月琴胡琴明笛獨案內》（1897）、《明笛胡琴月琴》（1900）、《月琴胡琴明笛獨稽古》（1901）、《月琴清笛胡琴清樂獨稽古》（1906）、《明笛胡琴月琴獨習新書》（1910）、《月琴清笛胡琴日本俗曲集》（1912）等。

46　其中九種刊本以清笛為主，包括：《和漢樂器獨稽古》（1893，內有清笛之部）、《清樂橫笛獨時習》（1893）、《明笛清笛獨案內》（1893）、《新撰清笛雜曲集》（1900）、《月琴清笛胡琴清樂獨稽古》（1906）、《明笛清笛獨習案內》（1909）、《清笛明笛獨習自在》（1910）、《月琴清笛胡琴日本俗曲集》（1912）、《最新清笛明笛獨習自在》（1913）。

47　如《月琴詞譜》、《月琴樂譜》（元）、《清樂合璧》等。

48　卷 200；筆者加標點符號。

行冲曰此阮咸所造，命匠人以木為之，以其形似月，聲似琴，名曰月琴。杜祐以晉竹林七賢圖阮咸所彈與此同，謂之阮咸，[⋯] 今人但呼曰阮。」[49] 而宋代陳暘《樂書》也記載：「月琴形圓，項長，上按四絃十三品柱。」[50] 此外，韓國音樂文獻《樂學軌範》（十五世紀李朝）中有關宋代傳到朝鮮的樂器之記載，於卷七「唐部樂器圖說」有月琴圖，及引自《文獻通考》，與上述陳暘《樂書》相同的一段說明。[51] 綜合上述文獻，可知月琴與阮咸（簡稱阮）為同器，且宋代的月琴與唐代的阮咸同型，均為圓體四絃長頸撥奏式樂器。然而這種長柄的月琴，到了明清時期，已發展出短柄的月琴（藤崎信子 1983: 859）。

　　傳到日本的明樂與清樂都有月琴，二者的形制略有不同。明樂月琴為四絃十五柱，八角形共鳴體；清樂月琴為圓體短柄，四絃八柱。但清樂也有阮咸，長柄，四絃十二柱，八角形共鳴體。換句話說，明樂月琴與清樂阮咸相同，而清樂月琴與阮咸在琴柄長度，及共鳴體的形狀並不相同。

　　至於北管月琴與清樂月琴是相同的（見圖 3.10），包括二者在共鳴箱內均裝有金屬彈簧——稱為「響線」[52]——以延續琴絃震動的音響。其歷史淵源，流沙指出廣東西秦戲的後場伴奏承襲明代的西秦腔（1991: 155），「在明代的西秦腔時期以月琴為主奏，並且使用兩把胡琴為副樂。但是，西秦腔進入粵東和閩西地區以後，[⋯] 才把 sol、re 弦的胡胡定為主樂。」（同上）按胡胡（子）即胡琴（同上）；換句話說，「明代西秦腔以月琴主奏，傳到

[49] 《三才圖會》（1609）〈器用三卷〉「阮咸」；筆者加標點符號。

[50] 卷141；筆者加標點符號。《樂書》的月琴圖為五絃，因「唐太宗更加一絃」「開元中編入雅樂用之」（同上）。

[51] 月琴於傳入韓國後用於鄉樂，今已不用。

[52] 日文稱為響き線；（www.gekkinon.cocolog.nifty.com/moonlute/2006/110post_bd5d.html; 2008/08/10）然而現代北管用的月琴未必都裝有這種金屬彈簧。

廣東西秦戲時改以胡琴為主奏」這樣的推論，引起筆者對於清樂與月琴傳播產生好奇。如前述，北管與清樂均與廣東的西秦戲有淵源關係（見本章第一節），那麼，是否當某種中國音樂傳入日本而成為清樂時，月琴正好是該樂種在中國時的領奏樂器？或因日本清樂實踐者的愛好，選擇了月琴，而使月琴在清樂中被高度接納，從而提昇了地位？受限於手邊文獻資料之不足，上述問題有待將來的研究找出答案。

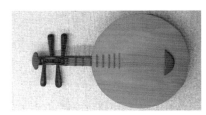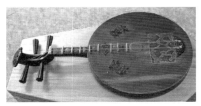

圖 3.10 左：現代北管用的月琴；右：長崎百年歷史，裝飾典雅的月琴。（筆者攝）

　　至於北管的月琴，雖然今日已少用，[53] 卻曾經是早期（大約 1960 年代以前）北管經常使用的樂器之一。從月琴早期被稱為「頭手琴」的頭銜來看，可知它一度受到重視；然而此「頭手」並非指整個樂隊的領奏地位，而是撥奏式樂器組中的主奏者，地位原高於三絃。[54] 後來月琴逐漸不用，三絃反而成為不可或缺的撥奏式樂器。

　　月琴與提絃的音域均只有一個八度，亦即不換把位。二者均以五度調絃，不用固定音高。清樂胡琴[55] 與北管新路戲吊鬼子的定絃相同：【西皮】用士—工（相當於西洋唱名的 la-mi）、【二黃】用合—ㄨ（sol-re）定絃。北管

[53] 電影《海角七號》（2008）的轟動，使飾演「茂伯」的林宗仁（1947-2011）及其月琴因而爆紅，實際上除少數北管館閣（如潮和社、福安社等）之外，一般少用月琴。

[54] 筆者訪問北管先生王洋一與張天培（2007/01/16），以及林蕙芸訪問北管先生林水金（2007/01/08）。

[55] 見京胡的調音圖，於《清樂曲牌雅譜》卷一與二。

提絃的定絃基本用合—ㄨ，但有時配合樂曲或音域，而改變定絃為士—工或上—六（do-sol）、ㄨ—士（re-la）等，稱為「翻管」（「反管」）。

　　至於樂隊的編制與合奏時樂器的位置安排（席次）方面，如第一章第六節與第二章第八節的樂隊介紹，基本上北管與清樂的樂隊都沒有標準編制與席次座序。就北管來說，雖然有一些基本要求，例如鼓吹樂的小鼓、通鼓、銅器（鑼、鈔）及吹等種類，其中吹及銅器的數量依場合而定。絲竹合奏的編制更有彈性，除領奏樂器與搭配的和絃之外，其他樂器的加入並無制式化規定，僅以各一件為原則。演奏者的座位也有彈性，以方便領奏者與其他演奏者之間的互動為原則，但也考慮演奏的場合與空間。清樂的情形亦大致如此，從清樂譜本插畫的合奏圖來看，其編制與座序亦未見標準化。然而與北管不同的是樂器的重複，尤其月琴往往出現多面的情形。清樂家渡邊岱山提到清樂合奏沒有統一的席次規定，由各派自定，並舉溪庵派的合奏席次之一為例說明（《音樂雜誌》1894.07/46: 29，圖 3.11）；溪庵派傳人富田寬也舉了一個席次圖（1918a: 932，圖 3.12）。這兩個圖並不相同，不過並非每一種樂器都用，人數也不一定如圖。這種圍桌演奏的情形，亦見於《音樂雜誌》（1893/31: 22）關於「梅園賀筵」之記載中。此外第二章圖 2.9~2.14 演奏者均圍桌而坐，其中圖 2.9, 10, 11 的桌上有瓶花，圖 2.12 則有香爐；然而北管館閣中卻罕見圍桌合奏的情形。

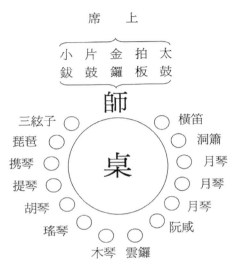

圖 3.11 清樂合奏席次圖之一（筆者據《音樂雜誌》1894.07/46: 29 之圖重繪及校訂）[56]

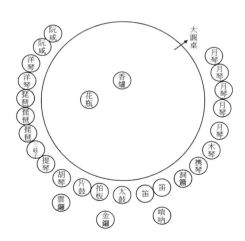

圖 3.12 清樂合奏席次圖之二（林蕙芸據富田寬 1918a: 932 重新繪圖）[57]

[56] 原圖「柏」板為「拍」板之誤植，阮「減」為阮「咸」之誤，而中間的「机」是桌子，筆者改為桌。
[57] 同第二章註 80。

第六節 戲曲本事與曲辭內容

北管與清樂的〈雷神洞〉故事內容完全相同，敘述趙匡胤於雷神洞解救被綁架的趙京娘（於清樂書寫為「金娘」），兩人因同鄉同姓而結拜兄妹後，趙匡胤送京娘回鄉的一段故事。[58] 另外，北管古路戲〈奪棍〉與清樂的〈劉智遠看瓜打瓜精〉的故事內容相同，其本事出自《白兔記》（呂錘寬 2004a: 68）。

除了上述兩齣戲曲於北管與清樂具相同的本事之外，莊雅如比較清樂與北管的數首歌曲曲辭本事，發現它們之間也有共同的內容，舉例於下（2003: 82-97）：

一、清樂〈金錢花〉（又稱〈秋江別〉）的曲辭，與北管細曲〈秋江別〉的曲辭本事相同。
二、清樂〈尼姑思還〉與北管細曲〈思凡〉曲辭本事相同。
三、清樂〈翠賽英〉與北管戲曲〈大思春〉故事內容相同。
四、清樂〈四季曲〉與北管細曲〈四季景〉的曲辭內容及骨譜相似。
五、清樂〈魚心調〉與北管細曲〈鬥草〉的曲調及曲辭內容相似，二者均以花名為主。

第七節 使用的語言

除了前述戲曲本事與曲辭有共同內容之外，北管與清樂的歌樂所用的語言也有共通之處。按北管戲曲（曲辭與口白）及歌曲曲辭所使用的語言為官

[58] 關於〈雷神洞〉本事，詳參江月照 2001。

話（正音），是一種明清時期通行於官方與知識分子之間的古典漢語。雖然清樂並未明確指出所使用的語言為何，然而根據清樂譜本中，曲辭及口白旁註之假名拼音，與江戶及明治時期的「唐話」[59] 基本相同。

　　然而，在實際比對清樂歌詞與口白旁註的假名拼音與北管的唱唸發音時，其困難在於假名拼音無法正確地標示原來的漢語發音，刊本也有標示錯誤或遺漏等疏失，而且北管的讀音已混淆河洛話、客家話或華語，而清樂的讀音也混淆了福建方言，[60] 因此在比較北管與清樂的讀音時，有賴審慎判斷。

　　本節以清樂〈雷神洞〉前半段的假名拼音（文本摘自《清樂曲牌雅譜》三），與北管新路〈雷神洞〉的同一段（摘自葉美景抄本）為例，依據筆者從故葉美景先生所學之唱唸發音，來比較這兩個樂種於字辭發音之異同，並整理列表對照於附錄五。本表僅列出清樂與北管發音相異之假名拼音於 A 與 B 欄，發音相同或相似者則省略，再將讀音不同的字歸納成規則與不規則兩組，不規則組列於 B 欄，規則組再細分為三種情形，記於 A 欄之（1）*（2）**（3）***，說明如下：

　　（1）第一種情形（*）為清樂的發音與北管的發音比較，缺少前置輔音「h」者。例如：「何」（清樂：ofu／北管：ho）、「雄」（yon／hiong）、「下」（yā／hia）、「話」（wā／hua）、「奉」（uon／hong）、「黃」（wan／huang）、「壞」（wuai／huai）等，如果在清樂的讀音加上前置輔音「h」，其發音便與北管之唱唸相同。

　　（2）第二種情形（**）為清樂以輔音「k」，而北管以「g」。例如：

59 參見古典研究會 1975/1716。

60 參見鄭錦揚 2003a: 183-186；他比較清樂曲辭假名拼音與福建話，認為清樂的唱唸基本上以清代漢語語音發聲，但因受限於假名拼音無法與原漢語發音完全吻合，加上傳承者的背景或原傳地的關係（例如林德健為福建人），因此就出現漢語混合了福建方言，再帶有日語腔調的情形。

「金」（kin／gin）、「家」（kia／gia）、「嬌」（kiau／giau）、「見」（ken／gien）、「假」（kia／gia）、「九」（kiu／giu）、「緊」（kin／gin）等，於清樂中以「k」發音，而於北管中以「g」發音。

（3）第三種情形（***）為輔音「k」和「ch」於清樂，相對於「j」於北管。例如：「佳」（kia／jia）或「正」（chin／jin）與「祝」（chiyo／ju）等，於清樂用「k」或「ch」發音，而在北管用「j」發音。然而這種情形比起前面兩種情形少了很多。

從上面的初步比對，發現清樂與北管雖有發音相異的情形，卻具規則性，再從實際上有更多發音相同（見附錄五）的情形，可看出就語言與唱唸發音方面來說，北管與清樂十分相近。

第八節 小結

北管與清樂具有相同的地理背景與淵源關係，它們主要從福建，分別傳到臺灣與日本。從地理與歷史脈絡來看，二者均與浙江浦江亂彈、廣東西秦戲及明清俗曲有關。雖然清樂的戲曲曲目很少，而歌曲類與絲竹合奏樂曲則相當多，其中不乏摘自戲曲中的唱腔曲調，獨立成短小的歌曲或器樂曲者，例如平板類、二黃類、西皮類，及過場樂等。[61] 另外數首長篇歌曲亦可能截取自戲曲，去除其戲劇成分，獨立成歌曲；[62] 相同的情形亦見於北管。[63] 筆者

[61] 例如《清樂曲牌雅譜》（二）中有一首題為〈男西皮〉，實際上是選自〈雷神洞〉中的一段西皮唱腔。完整的〈雷神洞〉曲譜亦收於同刊本之第三卷。

[62] 例如〈翠賽英〉、〈三國志〉、〈武鮮花〉等。

[63] 一部分的北管細曲曲辭內容與戲曲有關；據北管先生林水金，在北管中也有可能因戲曲中的歌曲好聽，而單獨抽出成為細曲者。又如《集樂軒‧皇太子殿下御歸朝抄本》（范揚坤編，彰化文化局，2005：59-61, 156）中有細曲版〈雷神洞〉，用【碧波玉】、【桐城歌】、【雙疊翠】等曲牌；然而一般所見

認為可能對於日本人來說，清樂為外國音樂，獨立抽出的戲曲摘段比較容易學習，這種情形如同非母語出身的歐洲歌劇學習者，相較於演唱整齣歌劇，演唱選曲顯然更為容易。

　　由於清樂的活傳統已幾乎流失殆盡，加上刊本中的誤植及缺乏明確的節拍符號等問題，除了少數樂曲之外，目前難以比較清樂與北管之間曲調的異同。此外，僅管清樂與北管之間，相同的曲目實際上並不算多，筆者並不強調相同曲目多寡之意義。相信任何一位傳承者，無法在一生中教／學遍該樂種的所有曲目，更何況對於日本人而言，清樂是一種外國音樂；反過來看，國人面對北管如此範圍廣大的傳統樂種，一樣難以學盡。因此即使傳承同一樂種，所傳習的曲目會因先生或學習者而異。舉例來說，故北管先生王宋來專教細曲，[64] 而故北管先生葉美景卻很少教細曲，而以傳授戲曲為主，雖然他也學過細曲，但所學曲目不如王宋來多。因此筆者認為在比較樂種相關性時，與其強調相同樂曲的數量，不如重視在該樂種的主要內容與音樂特徵的構成要素之間作比較。

　　因此本章從北管與清樂的樂曲種類名稱及其內容、展演實踐、音階與記譜、樂器與定絃、唱腔曲調、劇本與本事，以及使用的語言等方面來比較與討論。其比較結果顯示出北管與清樂包括有相同的樂曲種類，具有相同的展演實踐：特別是聲音類型、發聲法、過場樂與「串」的運用等，使用了相同的音階、記譜法與定絃法，並且大部分的樂器是相同的。為了更進一步證明北管與清樂的關係，筆者強調比較〈雷神洞〉的結果與意義，包括劇本與本事、唱腔及其安排、語言等（見附錄三、五）。雖然比較的結果，二者之間

　　北管抄本，多只有戲曲版。

[64] 故王宋來的細曲抄本中有 28 曲，半數以上為長大的大小牌或套曲。然而其中有四首他並未實際學唱過，僅收於其抄本中。

並非完全相同，事實上，北管的傳承中，同一樂曲的不同抄本或不同館閣與先生的傳承之間，也常見有個別差異存在，尤其在戲曲方面，它們往往基本上相同，但內容上有個別差異。[65] 因此，北管新路戲曲與清樂〈雷神洞〉之間的相同點具特殊意義，這些相同點正顯示出北管與清樂兩樂種之相似性與密切關連。筆者認為它們來自相同的音樂系統，彼此密切相關。

　　然而這兩個樂種間也存在差異性，又代表了什麼意義？為何會有這些差異發生？是否與北管與清樂之分別被移植於不同的地方、傳承於不同的社會與人們有關？這些問題將在下篇討論。

[65] 江月照比較了〈雷神洞〉的六個版本（收集自不同的館閣與北管先生），提出各版本的相似性約 80% 的結論（2001: 31）。事實上，基於不同的傳承體系與個別的詮釋，自然各版本間有差異存在。

北管與清樂的社會文化脈絡比較

　　本書上篇第一、二章已分別介紹北管樂和清樂，並且於第三章比較二者之可能淵源與音樂文本，以指出二者之間的密切關係，包括相同的淵源與音樂要素等。進一步地，當兩個來自同一音樂系統、高度相似的樂種，分別藉著不同的管道與意念，被移植於同文同種與異文異族的兩個不同的地方時，它們在新的土地與社會上，會受到什麼樣的影響，產生什麼樣的變化？北管之於臺灣與清樂之於日本，各扮演著什麼樣的角色，被賦予何種意義？它們如何與個別所屬社會產生互動，被用以建構對社會和地域的認同？再者，它們如何適應所屬社會音樂實踐者的美感趣味與社會需求？後來的發展與興衰情形又如何？

　　本篇分三章，第四、五章分別討論北管與清樂的文化與社會脈絡，然後於第六章比較它們所展現的不同的角色與意義，及其角色與意義的變化。

第四章

「輸人不輸陣」的另面——
北管於臺灣漢族社會的角色與意義

　　本書於第一章專注於北管音樂的傳入臺灣及其文本，介紹了北管音樂的歷史溯源、種類、內容、音樂要素與樂器等，本章則著墨於音樂的文化與社會脈絡，從臺灣漢族移民社會的特質切入，討論北管於臺灣漢族社會中所扮演的角色及其意義。來到臺灣移民墾地的漢族移民包括福建人與廣東人等，然北管係由福建的移民傳入，因此本章所討論的移民以福建人為主。有別於多數討論「離散」的移民社會案例，福建移民來到臺灣墾地定居，組成一個在族群、語言及生活形態等均與原鄉大同小異的社會。他們擴張勢力，盤據於廣大平原地區，成為臺灣人口中佔絕對多數與強勢的族群；[1] 原住民族反而成為弱勢團體。這樣的歷史背景成為漢族移民從原鄉所帶來的音樂傳統（包括北管）在臺灣落地生根的有利條件，不但不易被屬於弱勢的原住民族同化，反而傳承興盛並且保存完好，成為新社會生活中之不可或缺。

　　那麼隨著時間與政治的變遷，北管於清領末期的十九世紀、日治時期（1895-1945）及戰後二、三十年間，各階段的發展情形如何？與漢族社會生活的互動、所扮演的角色與意義又如何呢？

[1] 以1905（明治38年）臺灣第一次全面人口普查（「臨時臺灣戶口調查」）的統計為例，總人口計 3,039,751 人，其中本島人（漢人及原住民）為 2,973,280 人；而本島人中原住民共計 82,795 人（只佔本島人的 2.78%），漢人為 2,890,485 人（97.22%）（臨時臺灣戶口調查部編《明治三十八年臨時臺灣戶口調查結果表》，1908: 8）。上述的「漢人」的統計，包括福建人、廣東人及其他，可能包含漢族與原住民通婚的後代。有別於其他多數地區的移民為新家鄉的弱勢族群，往往被墾地異族的固有文化所同化，漢族移民藉通婚與漢化原住民，在臺灣擴張族群力量與空間，成為佔有絕對多數人口的強勢族群，奪取了原住民族的勢力範圍與生存空間，原住民族反而成了弱勢族群。

　　基於諺語乃民間代代相傳，承載著共同的歷史、記憶、生活經驗與文化之媒介，本章除了筆者的訪談調查資料，以及參考清領與日治時期以來的文獻和調查報告外，並引用數則流傳於民間，與臺灣歷史和北管音樂相關的諺語，作為探討與分析北管之歷史和社會脈絡的參考。本章討論的內容包括臺灣漢族社會與生活的特質、社會生活中的北管音樂活動、北管館閣及其成員在社會上所扮演的角色與意義，以及北管音樂與社會的互動等。此外，本章以歷史上不同派別之拼館（拼臺競技）為例，例如東北部的西皮福路之爭及中部的軒園相拼，來討論北管於臺灣漢族社會所扮演的角色與意義。由於北管的四個樂曲種類中，北管戲曲佔很大的比例，有時甚至成為北管音樂的同義詞，是廟會的展演和館閣較勁的主要內容，因此本章討論的對象以戲曲為焦點。

第一節　「唐山過臺灣」——移民與音樂的落地生根

　　臺灣俗諺「唐山過臺灣」訴說著漢族先民之來自唐山（中國），也反映了臺灣漢族社會的移民社會本質。那麼先民們為什麼要渡海到臺灣？

　　學者們[2]提到由於福建與廣東的人口過多所引發的糧食危機，以及明清之際的社會動亂不安，中國南方的人口遂往外（臺灣與東南亞等地）移民，臺灣正提供了漢族移民一處土壤肥沃的新世界。除了前述的人口過多與政局動亂之外，大航海時代歐洲殖民者到亞洲建立了貿易網路，及開發土地對人力的需求所形成的外在誘因，還有福建人冒險進取與務實重商的精神等，都是刺激移民的因素（莊國土 1990: 11-18）。總之，為了改善生存條件與追求更

[2] 參見莊國土 1990；陳紹馨 1997/1979 等。

好的發展，福建南部沿海一帶的人們勇於離鄉背井，臺灣便成為了移民的天堂。

當漢族移民定居下來組成村落社會時，其組成的基礎往往無法單靠血緣關係，尚賴地緣關係以鞏固勢力，特別在墾地及自衛守護以對抗盜匪或原住民族時，因此臺灣漢族社會多數為地緣關係重於血緣關係的景況（參見王振義 1982: 6-7；陳紹馨 1997/1979: 467, 496-498；許常惠等 1997a: 25），這一點與其原鄉血緣關係的社會結構有很大的不同。有別於血緣關係以宗祠為社會連繫象徵，地緣社會則以鄉土神祇信仰為其象徵（陳紹馨 1997/1979: 467）。當移民來到新地方，並且定居下來，他們同時帶來了原鄉的神祇，持續供奉，以祈求保佑和撫慰離鄉之情，一方面作為原鄉「舊文化延續的象徵，也成為新社區的標誌。」（施振民 1973: 195）於是地方廟宇不但成為村民的信仰中心和公眾聚會的場所，得以透過信仰與儀式培養凝聚力與共同情感，「產生有所屬的社會安全感」（王振義 1982: 7），並且強化了對該地的認同。這種地方共同的神明信仰，成為「劃分『我群』與『他群』的記號」（許常惠等 1997a: 25）。

那麼音樂與地方廟宇的關係如何？呂錘寬從音樂總是跟著民族的遷徙到新覓得之地的事實，而提出「民族固有音樂與人民的情感、社會生活之不可分割性。」（1996b: 166）當移民來臺時，作為感情寄託與儀式節慶必要之音樂，也隨之被帶入臺灣。除了有休閒娛樂、撫慰離鄉之情的功用之外，也是社會生活中許多公眾場合所不可或缺，尤其在宗教儀式與節慶場合，所以「有神廟的地方大多有地方性的北管樂團存在」（王振義 1982: 7）。

第二節 「食肉食三層,看戲看亂彈」—— 臺灣人對北管的定位

「食肉食三層,看戲看亂彈」[3]是一句人們在觀賞或介紹北管戲時經常說／聽的河洛話俗諺,相當於人們對於北管戲(亂彈戲)的定位。這句話形容北管戲是所有戲曲中最精彩者,好比三層肉(五花肉)是肉類中最美味一般。

北管隨著移民的紮根臺灣,成為臺灣漢族社會生活與文化中不可缺的音樂與戲曲。那麼,北管在臺灣漢族社會生活扮演著什麼樣的角色,具有什麼意義?而臺灣人(包括北管人、地方廟宇人士、觀眾與一般民眾)對北管的看法與態度又如何?茲分述如下:

一、首先就語言來說,北管的歌樂使用「官話」(正音)唱唸,是一種一般人既聽不懂,也不通行的語言。既然有語言隔閡,為何北管戲還能擁有一段風光的歷史?[4]關於這一點,可以從語言之意涵切入觀察。北管戲曲的曲辭與口白使用正音,從「正」之「正統」意涵,不難理解北管因其語言,而「自然被賦予了代表著中原『正統』的地位,獲得了知識分子的認同」。[5]正音亦稱「官話」,是一種明清時期官方(統治階層)與知識階層通行的語言。[6]

[3] 此俗諺亦流行於福建西部與南部(張啟豐 2004: 210),而「亂彈戲」指職業戲班所演的北管戲(呂錘寬 2000: 112)。

[4] 呂錘寬從語言的觀察,提出「北管過去能普及於臺灣民間是個相當有趣的現象,它不同於南管戲、交加戲或歌子戲等之以本地語言演唱,而使用一種本地人聽不懂的『正音』」,說明了北管戲曲吸收自中國傳統戲曲,而非臺灣原生劇種(2004b: 40)。

[5] 蘇玲瑤 1996: 58;她引用田仲一成關於中國地方戲之階層性格的理論(〈中國地方劇的發展構造〉吳密察譯,《民俗曲藝》第 12-14 期,1981-2),加上與北管人的訪談,從「中原／正統」與「臺灣／邊陲」的思考邏輯出發,討論參與北管演出之意義。她主張在意識上得以從「『非正統』進入『正統』」(蘇玲瑤 1996: 59),加上參加者的「子弟」身份,意味著出身於有錢有閒的中上階級,當參與者「子弟」與其他「非子弟」被區隔開來時,子弟「也因此在社會上有了較高的位階。」(同上)

[6] 林美容舉她與李秀娥的一段談話為例:李秀娥談到北管的傳入,與清代官員的喜好有關;因為北管戲曲用官話唱唸,是清官員們所熟悉的語言,因此他們喜歡聽北管戲(1993a: 25)。

儘管北管所用的正音，實際上在長期的傳承過程中已混雜了河洛話、客家話和現代華語等，其名稱「正音」或「官話」仍然深烙於北管愛好者心中。因此學習北管，較之學習本地語的樂種，還多了一層漢文的浸潤；觀戲的一方，儘管對「官話」不熟悉，對劇中情節早已耳熟能詳，不但語言沒有造成太大的問題，反而讓觀眾產生「尊榮感」（簡秀珍 2005: 93）。

　　二、就戲曲的規格來看，北管戲是被地方人士及廟宇公認的「大戲」，每有廟會，必安排在主戲臺演出酬神。吾人常聽說廟口作「大戲」，地方人士多認為搬演「大戲」才配得上儀式的莊嚴與隆重。那麼「大戲」的條件是什麼？什麼樣的戲劇才可以登上主戲臺表演給神明觀看？雖有學者認為「大戲」的條件是發展成熟，腳色完整，情節複雜，其表演形式結合文學、音樂、舞蹈與身段動作等（參見張啟豐 2004: 199）；呂訴上將之定義為「成人戲」；[7] 東方孝義則認為大戲是與偶戲相對的名稱，指大人演的戲（1997/1942: 292）；然而臺灣各地廟會主其事者與地方人士，對於「大戲」另有不同的解讀與條件：（一）廟前表演的大戲必須由男性演員搬演，北管以其大戲的規格，是酬神（尤其拜天公）必備的戲曲表演節目，因而在酬神或做醮時搬演戲劇，更須由男性包辦所有的角色；[8]（二）如上述，北管使用官話，民間喜歡用來演戲酬神（張啟豐 2004: 197）；（三）更重要的是，北管藝師林水金認為在正式搬戲時必須有扮仙戲，才算具大戲規格，而扮仙戲的詞句深奧，[9] 換句話說，大戲必須要有象徵吉祥與祝福的儀式劇——扮仙戲——才算完整，

[7] 「較大的祭祀，那就非演大戲（即成人戲）不可」（呂訴上 1961: 164）。

[8] 參見李文政 1988: 65；他指出早期業餘性北管戲演出「全以男性為中心，所有角色全由男性扮演，尤其在酬神（俗稱拜天公）做醮時的演劇，更是絕對禁止女性上臺的。」（同上）

[9] 筆者訪問林水金，2010/02/23；他另提到從前應邀於廟會演戲時，如果已扮完仙，卻下起傾盆大雨，無法搬演正戲時，「戲金照領！」，以及早期戲班在雨天搬演時，甚至有趁雨停之際趕緊扮仙的例子（同上）。扮仙戲在酬神演戲中的重要性，還可從臺語俗諺「加官禮較濟過戲金銀」（邱坤良等 2002: 432，意指扮仙時收的錢多過戲金），得到印證。

北管戲符合此條件；（四）最後，戲班班主也認定北管戲的內容較討神明歡喜。[10] 因此人們在酬神、做醮或新廟落成等場合，北管是不二之選，[11] 是臺灣各地廟會必備的展演戲曲，自然得以興盛。[12]

　　三、從前述「食肉食三層，看戲看亂彈」的俗諺，可以瞭解北管戲是觀戲者的最佳選擇。由於北管戲豐富且多樣化的戲劇與音樂內容，使它廣受歡迎。「亂彈」是指職業戲班演出的北管戲，演出劇目屬北管戲，且劇本與唱腔內容皆同（呂錘寬 2000: 112），因此不論是子弟或職業戲班搬演的北管戲，只要演出精彩，都同樣令人著迷。

　　四、如第一章所述，北管人稱北管的鑼鼓經為「鼓詩」，並且以「蕊」為鼓詩的單位，「蕊」也是河洛話用來計算花朵的單位。從其命名就能看出相對於一般人對鑼鼓樂「吵雜」的印象，在北管人心目中，一蕊（節）又一蕊以代音字唱唸北管鼓介（鑼鼓樂）的鼓詩，蘊涵著北管人對鼓介之美的認同。

　　除此之外，北管領域之廣與技藝之高，也是北管人所津津樂道。前述的「亂彈」，北管人，尤其資深藝師，另有不同的解讀。一般「亂」字河洛語讀如 "loān"，如混亂；然而藝師林水金強調其發音為 lân-thân，是「難」彈，而不是「亂」彈，恰如北管人對北管技藝之高深的形容與推崇──難學「難彈」。[13] 而老一輩的北管人常用「萬丈深坑」來形容北管藝術的廣博艱深（簡

[10] 簡秀珍訪問「東福陞」亂彈班班主林溪泉，他提到「因為歌仔戲通常是戀愛故事，不三不四，所以神明面前不能演歌仔戲，神喜歡看正式的《出京都》、《太平橋》、《鬧西河》、《麒麟閣》等大戲文。」（2005: 94 註 184）

[11] 筆者訪問北管藝師林水金，2004/01，與宜蘭傀儡戲偶師許文漢，2006/07/19；另見簡秀珍 1995a: 92, 2005: 94 與林茂賢 1996: 8 中關於北管「大戲」定位之討論。

[12] 關於北管戲、參與者與廟宇之關係，詳參簡秀珍 2005: 43-98。

[13] 呂錘寬 2005b: 218；筆者訪問林水金（2005/01/06）也得到相同的結論。他認為早期就稱「難彈」（lân-thân），大概是因為北管技藝之困難而稱之。

秀珍 2005: 96），正呼應了「難彈」之說。

　　五、北管音樂之氣氛，可以用「膨湃」與「氣派」來形容，特別是蘭陽地區的人們，用「膨湃」與「氣派」來表達對北管的看法，以及廟會酬神、陣頭等熱鬧場合必備北管的理由。[14]「膨」，字面上有體積變大之意，「膨湃」一詞常用來形容宴客時食物之豐盛，而「氣派」之「氣」可解為「光彩」，[15]形容堂皇、光彩之貌。蘭陽地區每有酬神建醮，人們認為沒有北管則不夠膨湃或氣派；[16]這種說法，亦適用於臺灣許多地方的漢族社會。重要的是膨湃與氣派，顯示出人們對北管的看法──多樣化的音樂內容、富麗堂皇的氣勢、高亢熱鬧的聲音和豐富的音色等。這種膨湃與氣派的氣氛，也蘊涵於「鬧熱」（lāu-jiat，熱鬧）的音景中。河洛語的「鬧熱」一詞，不但用於形容迎神賽會時萬人鑽動的熱烈氣氛與瀰漫之音響，口語上甚至用來稱呼迎神賽會和神明出巡時，踩街遊行的陣頭行列，例如「迎鬧熱」（giâ- lāu-jiat）。

　　六、由於北管擅於製造熱鬧氣氛之特色，使它成為地方廟宇儀式與節慶等場合不可缺少之音樂。然而「熱鬧」的反面是「吵雜」，加上一般民眾參與儀式的目的不是音樂，參與節慶也帶著看熱鬧的心情，廟會人聲沸騰，加上演奏／唱者的技藝表現能力，匯合出喧囂的音景，對於一般不理解北管音樂於儀式之意義的民眾而言，反而留下吵雜與粗糙的負面印象。

　　綜上所述，在北管參與者與地方廟宇人士心目中，北管具備大戲之規格與氣派，其語言具正統性，內容豐富多樣，展演技藝高深精彩，其藝術性與曲目規模如萬丈深淵般深奧難學，氣氛熱鬧高亢，是廟會節慶不可缺之音樂，

[14] 筆者訪問許文漢，他提到宜蘭人如果結婚或請神做醮當爐主請客時，沒有北管就不夠「膨湃」。（2006/07/19）

[15] 三民書局《大辭典》，2000（再版）。

[16] 筆者訪問許文漢，2006/07/19。

但也因此給人吵雜粗糙的印象。這種擅長製造熱鬧氣氛的特性，正是北管的主要特色。

第三節 「鬧熱」──北管特色音景

「鬧熱」，形容大聲且熱烘烘的場面與氣氛，特別在迎神賽會的場合，例如「迎鬧熱」即指迎神賽會。一般人認為北管是「風格較為高亢熱鬧的音樂」（呂錘寬 2009: 9），以其擅於「展現臺灣鄉間洋溢熱情、愛熱鬧的民俗」之音樂風格（同上，1996b: 162），最適用於節慶與酬神等場合。其中尤以鼓吹樂隊之雄偉高亢與富麗堂皇之視聽特色，更是神明出巡必備的駕前樂隊，具宣告與威武莊嚴的性質。如第一章的介紹，北管音樂種類豐富，風格允文允武，除了顯性熱鬧的牌子與戲曲之外，還有細緻典雅的絃譜與細曲。由於一般人最常聽到的北管，幾乎都是熱烈高亢，以鑼鼓樂加上嗩吶的牌子，和音響豐富多變的戲曲，自然而然，形成了對北管的刻板印象。下面就依時代，來討論歷史上北管在臺灣的各種熱鬧音景。

一、清領末期（十九世紀）

關於清代戲曲活動的記錄很少。雖然從一些文獻（參見蔡曼容 1987）可以找到清代戲曲活動的訊息，遺憾的是其記載往往過於籠統，無法得知樂種或劇種，[17] 原因可能是因為「戲曲被認為小道，不被重視。另一方面，因不受重視，少接觸，所以不了解。」[18] 雖然如此，從既有的文獻，以及碑文、寺廟公約等民間文獻文物，仍可得到清代臺灣北管的蛛絲馬跡。

[17] 另見林鶴宜 2003: 55；張啟豐 2004: 183。

[18] 林鶴宜 2003: 55，另見呂訴上 1961: 163；洪惟助等 1996: 31 等。

　　清代見諸文獻的東北部西皮福路之爭，是臺灣北管發展史上一個相當特殊的過程（詳見本章第五節）。文獻記錄大多以械鬥為焦點，較少關照到音樂面，但從相關文字中，可以理解清代西皮與福路是蘭陽地區的兩個北管派別，主要區別在於戲曲唱腔系統、旋律領奏樂器，以及奉祀的樂神。西皮派演奏西皮戲（新路戲），用吊鬼子領奏，樂神為田都元帥；福路派演奏福路戲（古路戲），以提絃領奏，樂神為西秦王爺。重要的是，幾乎每個村子都有所屬的北管館閣，各有所屬派別──西皮或福路。所以可以說兩派音樂之間的對抗或競爭的背後，是兩個地方／村庄的競爭。張啟豐卻質疑此時期的西皮與福路，到底是「音樂派別」還是「戲曲派別」（2004: 5），他認為由於日治時期才有戲曲演出記錄，因此在清代可能只有音樂形式的呈現，尚未有粉墨登場的戲劇表演。[19]

　　雖然如此，清代臺灣卻已有亂彈戲演出的相關記錄。張啟豐引嘉慶年間（1796-1820）林光夏〈勿褻〉碑文中，關於嘉慶 21 年（1816）發生於臺南的關公戲〈臨江會〉事件的記載，主張當時亂彈戲已傳入臺灣，並且開始受到歡迎，[20] 逐漸發展為「臺灣戲曲的主流劇種」（2004: 198），而且到了十九世紀中葉，已是「民間廟會演劇的主要劇種之一」。[21] 此外，字姓戲是臺灣民間為慶祝神明誕生，以姓氏為單位組織，集資輪流獻演戲曲的活動，往往有兩臺（或以上）拼臺競演的情形發生，而且接連演出數十天，是民間一大盛事。最著名的是臺中市南屯萬和宮的字姓戲，[22] 始於道光五年（1825），

[19] 張啟豐 2004: 5；他根據伊能嘉矩（1928）與簡秀珍（1993）的調查研究，認為當時東北部的北管，還是音樂形式的演出，尚未發展為子弟戲（同上）。

[20] 詳見 2004: 211-213；原碑文記載為梨園戲，然張啟豐研究其劇目，認為是亂彈戲（同上，213）。

[21] 林鶴宜 2003: 82；她引咸豐八年（1858）臺南「天公壇」同人規約，規定每年的福德爺聖誕（農曆 2 月 2 日）、灶君公壽誕（8 月 3 日）、天師爺壽誕（8 月 15 日）、九皇大帝聖誕（9 月 9 日）等，必須演「官音戲」（北管戲）（同上，81-82）。

[22] 關於臺中南屯的字姓戲，詳參胡台麗 1979。

極盛時期約在 1860~70 年代，搬演的劇種為亂彈戲。臺北保安宮的字姓戲（家姓戲）則稍晚，於道光十年（1830），也是演出官音（北管戲）（張啟豐2004: 159-161）。綜合上面所提到的記事，可知在宗教儀式與慶典相關活動，甚至西皮福路相拼等場合，總有北管高亢熱鬧的聲影。

二、皇民化政策之前的日治時期 （1895-1937）

這一時期北管的文獻記錄比較豐富，然而其可信度有待檢驗。[23] 北管館閣在日治時期很興盛（邱坤良 1992；簡秀珍 1993: 6；林鶴宜 2003: 127），例如徐亞湘列出日治時期兩大報《臺灣日日新報》（1898-1936）與《臺南新報》（1921-1936）報導中所出現的業餘性音樂團（子弟團）就有六十團之多，分布於今之基隆、臺北市、新北市（淡水區、板橋區）、桃園縣（大溪、桃園）、新竹、彰化、雲林縣（北港）、臺南和宜蘭縣（宜蘭、羅東、礁溪和頭圍）等地（2001: 24）。這些地區實際上已包括了臺灣的北、中、南與東部的都會與鄉村地區，可看出在 1937 年皇民化政策實施之前的日治時期，臺灣傳統表演藝術尚未受到打壓。[24] 此外從日治時期的文獻著作、調查報告與報紙記事等，可以瞭解當時北管的盛況，是廟會各種祭典儀式、社會上的節慶活動、民間婚喪喜慶等場合的常見節目，甚至有關社會習俗的罰戲與謝戲（詳參邱坤良 1978: 101-102, 1992: 44-45）。有演戲及陣頭踩街的場合，往往

[23] 關於日治時期的文獻，參見蔡曼容 1987。許文漢質疑此時期一些調查報告的可信度，例如歌子戲的記錄，他質疑當時的調查者是否全面調查，還是只記下所調查之處的見聞（筆者的訪問，2006/07/19）。除此之外，當時的調查者對於所見之音樂戲曲種類是否熟悉，也是使用文獻時應該注意的一點。

[24] 詳見邱坤良 1992: 36-44；研究者（例如邱坤良、簡秀珍、范揚坤等）認為日治時期臺灣傳統音樂戲曲的興盛，與殖民政府，特別是兒玉源太郎（1852-1906，1898-1906 在臺灣擔任第四任總督）和民政長官後藤新平（1857-1929）的寬容政策有關。日治時期的殖民政府對臺灣文化的態度，可從三個階段來看：第一階段（1895-1918）採寬容的態度；第二階段（1919-1936）轉以同化主義、內地延長主義；第三階段（1937-1945）頒布「禁鼓樂」，對臺灣傳統音樂戲曲下禁令，許多樂種／劇種被迫停止表演活動而衰微。（參見邱坤良 1992: 9）前述第一時期，具醫學背景的後藤新平以生物學原則，施政中以大規模調查舊慣著名，在社會方面以舊慣為基礎，實施適應臺灣特殊環境的政策（矢內原忠雄 2002/1956: 204-206, 209-210）。在這樣的政策下，漢族傳統文化仍有發展的空間。

不同的團體之間彼此較勁，特別在北管戲方面，廟方或民間活動主其事者經常邀請兩團，搭建兩個戲臺，互相較勁拼戲。[25] 當時北管鼓吹樂陣頭與戲曲，也曾經參加日本人及殖民政府的一些場合，例如神社祭典、慶賀天長節（日本天皇誕辰日）、[26] 大正天皇（1912-1926）的銀婚式、[27] 皇太子結婚，[28] 與歡迎殖民官和太子的巡視 [29] 等，也經常有彼此相拼競演的情形。[30] 事實上參與的重點不在於殖民官是否喜歡欣賞北管音樂，而在於安排臺灣人民及表演團體參加與日本相關的節慶與祭典，是強化被殖民者對殖民政府認同的手段之一（簡秀珍 2005: 123-124）。此外，北管也被用於政令宣傳，例如防火宣導、[31] 慈善演出 [32] 及藝旦的表演 [33] 等。

為了與在臺灣廟宇搬演戲劇有所分別，北管子弟團參加日本神社的展演活動，省略扮仙戲（蘇玲瑤等 1998a: 23）。這種省略扮仙戲的情形，正區隔了北管人為「我群之神明」或「他者之神明」表演之不同態度。

簡言之，基於北管為臺灣民間廟宇的儀式與節慶必備之音樂，以及人們

[25] 參見徐亞湘 2001, 2004 中輯錄之日治時期臺灣報刊中之戲曲資料。

[26] 洪惟助、孫致文等 2003: 7；另見《臺灣日日新報》1913/11/04 第六版。

[27] 1925 年日本大正天皇的銀婚式，今新竹市的六個北管子弟團受街役場（地方政府機關，類似區公所）之召集，在今之市議會前廣場競演。當時每天演三臺戲，連續演四、五天（蘇玲瑤等 1998a: 25；另見《臺南新報》1925/05/07 第五版）。

[28] 《臺南新報》1924/01/29 第五版。

[29] 例如 1923 年昭和太子訪臺，臺北大稻埕和艋舺出動歡迎的 26 個陣頭中，北管子弟團便佔了 23 團（王詩琅 1957，轉引自蘇玲瑤等 1998b: 7）；另見《臺南新報》1923/03/31 第五版，04/23 第五版）。

[30] 參見蘇玲瑤等 1998a: 22-25；她指出竹塹（今新竹）城內的北管子弟團也經常受邀參加每年 10 月 28 日的神社祭等，子弟團也樂於共襄盛舉，經常有拼戲的情形。最具規模的一次是在 1913 年，為了配合在臺北舉行的博覽會，安排新竹、桃園、苗栗、大溪、竹東等郡的子弟團參加遊行踩街（同上，24-25）。

[31] 《臺南新報》（1936/10/06 第九版）有一則報導，同月的 13 日將舉行防火宣導活動，地方上一些子弟團也將參與盛會。

[32] 例如《臺灣日日新報》（1905/10/25 第四版）與《臺南新報》（1937/01/16 第八版）關於新竹與彰化的慈善演出的報導，其演出節目包括北管。

[33] 《臺灣日日新報》1905/07/01 第七版。

的休閒娛樂之需，在殖民時代初期的寬容政策下，北管在 1895-1937 年間十分興盛。以人類學者林美容在彰化縣的調查研究為例，日治時期北管館閣有189 館，但到了二次戰爭結束（1945），北管館閣減少為 143 館，可看出在二次大戰爆發前的日治時期是北管的一個黃金時代。[34] 然而由於接下來皇民化政策頒佈「禁鼓樂」（1937），北管遭逢衰微的命運。

三、終戰後（1945-1960 年代）

當漢族傳統音樂遭逢「禁鼓樂」的命運，方興未艾的北管頓時失聲，一直到二次戰後才得到恢復元氣的生機。終戰後的一、二十年間北管再度發展，達到另一個高峰，幾乎遍佈漢族社會的每一個角落和每一個公眾的活動：儀式、節慶、陣頭踩街、婚喪喜慶、甚至新居或工廠、商店落成開幕等。拼館再度於許多地方興起，大飽民眾耳福，成為民間社會生活的重大行事。拼館的方式包括純音樂演奏的排場與粉墨登場的戲劇演出之競爭；彼此較勁的內容包括陣頭數量與演出規模、音樂與舞臺技藝、曲目數量、服裝、觀眾多寡等。北管藝師林水金回憶當時不論參與者或支持者（包括觀眾）「瘋」北管的情形，集體傾全力投入，一拼輸贏。但是拼什麼？「拼面子！」[35] 林美容也說道：「拼館主要是比技藝，[⋯] 另一方面其實是比面子、比聲勢」（1993b:50）。拼館於是繼日治時期之後，於戰後至 1960 年代再度興盛，成為臺灣北管音樂與社會之一大特色（詳見本章第五節）。

然而好景不常，首先是戰後國民政府為了培養國力以完成反攻復國大業，力推「勵行節約、改善民俗」政策，規定民間演戲的時間與次數，尤以

[34] 1998 v.2: 797-798；1993b: 48-49；據她的調查研究，有 43 館成立於清代，104 館成立於日治時期，戰後成立的有 38 館；就館閣的解散方面，有 10 館解散於日治時期，然而有 77 館於戰後解散。從這些數字可以看出日治時期是北管館閣的高峰之一（1993b: 48-49）。

[35] 筆者的訪問，2006/05/27。

七月中元普渡，限定只演一天（農曆七月十五），而且每鄉鎮限一臺戲，此舉嚴重地打擊了民間戲曲活動的生命力。[36] 其次，由於時代變遷，社會生活型態改變，臺灣從農業社會進入工商社會，年輕人往都市謀求發展，農村人口減少。[37] 再者，1960 年代電視的開播[38] 隨之而來休閒娛樂方式的改變，大眾娛樂有了更多的選擇與方便性，相形之下，「古早的流行歌」——北管——逐漸淡出於年輕人的娛樂世界。[39] 最後是來自歌子戲的致命性衝擊——自從歌子戲吸收了北管的扮仙戲，具備「大戲」的規模後，挾其本地語言之優勢，搶走了北管戲絕大部分的市場。[40] 1960 年代以後最顯著的變化是老一輩所津津樂道的拼館盛事不再，「無拼就無進步」林水金感慨地說。[41] 於是館閣的活動減少，甚至不再活動（見林美容 1993b: 47-48），活傳統中所保存的曲目也逐漸流失。

此後，北管的發展與生存條件相形之下愈加困難，但它仍穩定地保存在

[36] 參見許常惠等 1997a: 102；簡秀珍 2005: 90-91；《聯合報》1952/08/22 第二版。關於節約拜拜，禁止迷信等宣導，在民國 35 年（1946）已見諸報端，例如《臺灣新生報》1946/06/05 第五版「稻江霞海城隍聖誕 祭典務須節省浪費」，及 1948/08/19 第六版「『中元普渡』瞬屆 宜蘭取締迷信」，文中提到「如有迷信舉動，大事鋪張，違反戡亂節約，而不聽勸止者，由該所［宜蘭縣警察所］依法取締以期徹底。」而農曆七月演戲只限一天，鄉鎮區只限一臺戲的規定，相較於日治時期農曆七月演戲甚至整個月天天搬戲的情形，厲行節約的政策使戲曲演出市場頓時萎縮，影響戲班的生存（簡秀珍，2005: 90-91）。再者，演戲也要事先向地方警察機關申請核准才得搬演，例如《臺灣新生報》1961/08/26 第八版報導為了演戲［申請］手續問題，警民發生糾紛。 在這種情形下，農曆七月就不可能拼戲（但為了慶祝光輝十月，仍然有拼館活動）。關於演戲臺數驟減之情形，可從報刊報導瞭解一二，例如《臺灣新生報》1953/09/07 第五版「今年中元普渡祭典」南投訊報導「［南投縣］演戲八臺［…］（去年二五臺，前年九五臺）」。

[37] 參見林美容 1993b: 49；許常惠等 1997a: 102；林鶴宜 2003: 209 等；藝師林水金也強調時代的改變，從農業社會轉型工商社會對北管的影響（筆者的訪問，2006/05/27）。

[38] 臺灣第一家電視公司於 1962/04/28 成立，同年 10 月 10 日開播，寫下臺灣電視史的第一頁（http://www.ttv.com.tw/homev2/ttv/milestones.asp 2009/08/01）。據北管先生張天培回憶，曾有一段時間福安社原本每天練習，但有電視之後週五晚上的電視影集「勇士們」深受歡迎，館員全在家看電視，週五只好停練（范揚坤等 2002: 107）。汐止的北管先生詹文贊也提到電視影集的播放對館閣練習時間的影響（筆者的訪問，2006/06/13）。

[39] 參見林美容 1998: 798-799；林鶴宜 2003: 209。林美容描述年輕一代視北管等傳統音樂戲曲為阿公阿嬤的時代在廟口表演的節目（1998 v.2: 798）。

[40] 參見許常惠等 1997a: 116；林鶴宜 2003: 211；簡秀珍 2005: 94；以及筆者訪問林水金（2005）。

[41] 筆者的訪問，2006/05/27。

一些歷史悠久、較具規模的館閣中，持續地傳承音樂傳統，肩負該館參與者的學習與娛樂生活，並且服務地方神祇、廟宇和節慶活動。

第四節 曲館與子弟：北管業餘團體與實踐者

一、館閣、曲館、子弟館

　　「館閣」，民間稱為「曲館」，是臺灣傳統音樂（主要是北管與南管）的主要活動場所，提供參與者學習音樂、展演與社交聯誼的空間，具有「兩方面的功能：活動場所、音樂團體。」（呂錘寬 2000: 22）就音樂團體及其參與者來說，館閣是「傳統的子弟組織，是村庄子弟利用閒暇，學習樂器演奏、唱曲作戲。」（林美容 1997:1）因參與者為「子弟」，因此亦稱為「子弟館」[42]（見本節之二、子弟），屬於業餘性音樂社團，具傳承傳統音樂的任務，這種由子弟們組成的社會組織，是傳統社會相當重要的一環（林美容 1993b: 47）。

　　就北管音樂團體來說，包括有業餘性的子弟館閣與職業性的團體，後者以亂彈戲班為主。相對於職業戲班之以演戲維生，子弟館的展演「並不以營利為目的，完全是基於興趣和娛樂」（片岡巖 1986/1921: 167），也發揮了服務社會與擴展人際關係的功能。一般來說，北管子弟館傳承的樂曲種類包括牌子、絃譜、戲曲與細曲等，其中能夠傳承細曲的館閣較少，職業性團體則以戲曲或牌子為主。限於時間與能力，本書以子弟館為主要對象，職業戲班未納入討論範圍。

[42] 曲館（館閣）除了指音樂社團之外，有時口語上也用於指涉成員所學之音樂或戲曲，例如「學曲館」；而「學曲館」有時與「學子弟」同義，因為曲館成員多為村莊或社區子弟（林美容 1993b: 47）。

　　首先來看子弟館在臺灣成立的背景及其所扮演的角色如何，對於臺灣漢族社會有何意義。關於北管館閣的組成方式與組織等，學者們已有豐富的調查研究成果與介紹，本文不再贅述。[43] 至於子弟館（團）的性質與特色，邱坤良認為業餘性的子弟團屬於「自願性社團（Voluntary Association）」性質，並舉臺灣開發史為例：「第一代移民參與子弟團，是俱樂部、聯誼會性質的互助團體，而對第二代以後的成員，則藉著參與子弟團學習前輩的文化經驗，並再由劇團活動，把這些經驗傳遞給下一代。」（1992: 6）這些讓子弟們自願參與、出錢出力的音樂社團，其最顯著的功能在於保存與傳承該社群的傳統文化（同上）。 片岡巖提到子弟戲班的特點是「服裝華美」（1986/1921: 167），成員以良家子弟為主，非為營利，完全基於興趣與娛樂而參加演戲，而且多半自費演出（同上）。

　　館閣的成立與運作雖然未必與宗教及寺廟組織有關，然而無可否認地，大多數的館閣與地方廟宇所需之音樂戲曲有密切關連，尤其北管是許多儀式與迎神賽會等場合必備的音樂，包括儀式的後場音樂伴奏、神明出巡必備的陣頭，與酬神「大戲」等。因此，作為地方組織之一的曲館，因參與地方廟宇迎神賽會，得以進入神廟儀式相關事務的核心，有權也有責為地方神祇與廟宇貢獻力量。許多北管館閣的鼓吹樂隊，擔任神明出巡時的駕前樂隊，一則突顯神明的位階與莊嚴，另一則也是子弟的榮譽。[44]

　　而館閣的成立，除了作為神明的駕前樂隊和地方神廟儀式之音樂戲曲等之外，還有沒有其他的目的？許多北管人回憶年輕時，受到鼓勵或召集加入

[43] 請參考林美容 1993b、呂鍾寬 2000:22-26 及 2009: 176-179、陳孝慈 2000: 8-9 等。

[44] 例如南瑤宮是彰化主要的媽祖廟之一，有六尊媽祖，各有專屬館閣擔任駕前樂隊：大媽是梨春園，二媽是景樂軒…等，詳見邱坤良 1978: 105；林美容 1998 v2.: 485。關於北管館閣與地方神廟之關係，詳參邱坤良 1978、林美容 1993b、蘇玲瑤 1996 等。

北管曲館，一方面避免無所事事，另一方面學習音樂及所蘊涵之漢文化。例
如藝師林水金回憶年輕時村子裡組織北管團的情形：

> 早期文化尚未發達時，都是種田生活。除了農耕、除草、施肥以外，
> [⋯] 農閒期間沒事做。大業主（地主）想 [到] 自己的兒子無所事事
> 時，怕他們學壞，[⋯] 就邀佃農，由地主出錢，召集佃戶的兒子們組
> 北管音樂的團體，請先生來教。因地主當家，由地主出錢。[45]

故北管藝師江金樹（1934-1998）也曾說過他的父親當村長時，怕村裡年輕人
無所事事，便召集他們，聘請北管先生來指導。[46] 北管先生詹文贊也回憶中
學時（1960 年代中期）加入北管的經過和經驗：

> 我們一群，初中讀一年就沒讀，一群快變壞孩子，是大人 [47] 讓我們晚
> 上學北管，就沒時間與人打架；就整群人去館裡，是大人就放心了。
> 那時北管，館與館競爭很厲害，是大人就說不可漏氣，人家那邊在
> 搬 [戲]，我們這邊也要搬，庄對庄。古早一群，一個 thit-thô[北管]，
> 整群就都去 thit-thô；每天晚上學，那時也沒什麼娛樂，每晚吃過飯，
> 各人就去館裡，學到約十一、二點。[48]

從上述北管人的經驗之談，可知學曲館（到曲館學音樂）以免年輕人學壞，
是早期社會的共識，自然而然，村子的曲館成為提供正當休閒娛樂的場所，
尤其對年輕人而言，一方面避免游手好閒，另一方面可習得音樂技藝。不僅

45 筆者訪問林水金，2005/06/16。他說明因只有地主的兒子們不夠成立一團北管團，因此找佃戶的兒子們
加入。

46 八十四學年第一學期於國立藝術學院（今國立臺北藝術大學）傳統音樂系「北管樂合奏」課上教絃譜時，
談到年輕時學北管的經過。

47 「是大人」即父母親。

48 筆者訪問詹文贊，2006/06/13。

如此，曲館的學習，除了音樂之外，也可以附帶學習漢語和相關知識。所以可以說館閣在社會上扮演著宗教、教化與技藝傳承等多重角色。[49]

　　曲館也是人們社交聯誼的場所，然而它如何凝聚人們的感情，並且連結所屬地方與社會？換句話說，地方上的音樂組織，如何成為地方的標誌（參見林美容 1998 v.1: 6）？蘇玲瑤從「寺廟」、「子弟團」與「宗族」三方面的互動來分析，[50] 而提出此三方之間，具有四方交錯[51] 的互動關係，藉著這個互動，「子弟團成了整合群體、塑造我群意識與動員人力的一個工具。」（1996: 53）不只子弟團可以發揮整合群體的力量，北管音樂本身亦以其「『無底深坑』，[……] 可以精益求精」之挑戰性，也適合「用來凝聚村莊的一體感，長久作為村民的共同活動」（林美容 1993b: 52）。 除此之外，社團成員之間的互動與自我意識，如王嵩山所說：

> 社團組織之成員，可藉由活動之參與而達到一種自我肯定與心理慰藉。而成員之間的關係，就社會網路的角度來看，形成一種互助體系。這個互助體系的功能不只在興趣與娛樂，甚且還延展至經濟的互助功能（1988: 60）。

因此，北管館閣在地方社會中，除了提供休閒娛樂與地方神廟儀式及公眾活動所需之音樂，以及保存與傳承音樂文化等功能之外，尚具有連結共同情感、成員自我肯定與互助，以及整合人、音樂與地方等多重意義，館閣於地方上的重要性於焉顯明。

[49] 林美容 1998 v.2: 798, 1997: 58, 84, 111, 126, 235 等。故北管藝師賴木松（1918-1999）認為因曲館具有藉習樂以避免學壞的教養功能，因此在日治時期殖民政府並未禁止曲館的活動（同上 1998 v.2: 470）。

[50] 詳見 1996: 51-54。

[51] 另一方為政治，詳見蘇玲瑤 1996: 50-57。

　　不僅如此，呂錘寬分析館閣的功能，而提出具音樂學院與音樂廳的雙重功能之說：「現實的層面上，它為音樂展演的空間，提供人們休閒娛樂的場所，就歷史層面，則為音樂文化的保存處，因此在臺灣的音樂發展中，館閣實綜合音樂學院與音樂廳的功能。」（2000: 22）從館閣的組織來看，一般包括館主（館東、社長、理事長）、館先生（音樂指導者，「先生」即今之「老師」）與館員（包括實際習樂的樂員與贊助性的館員）等三大階層。[52] 除了館先生不必然是當地人之外，館主與館員多來自同一村庄或社區。

　　如同學校的教學實施有學期的劃分與制度，館閣的教學活動也有學習期程之分，稱為「館」。其傳統學制一館為 120 天，其中上課日數 100 天，另 20 天為館先生之休假日。館先生的先生禮[53] 可以用現金或稻穀；由於戰後幣值不穩定，以稻穀較受歡迎。[54] 至於教學實施，因大多數的成員白天忙於生計，傳習時間多半在晚上，每天或一週數次，約八點到深夜。傳習內容包括北管樂曲的唱／奏，及戲曲唱唸與腳步（身段動作）等。

　　至於館閣的音樂與社會脈絡，還可以從館閣之分派與命名法看出端倪。歷史上臺灣的北管館閣，於北部及東北部有西皮派與福路派之分，中部則有軒系與園系之分。以北管館閣的命名來說，其三個字的名稱中，最後一字顯示出音樂派別：例如東北部與北部的「○○堂」與「○○社」，一般來說，「堂」屬西皮派，而「社」屬福路派；中部的「○○軒」與「○○園」則可看出軒系或園系。而名稱的前兩字常表示地方、村庄、廟宇的名稱，或所屬母館（如果有的話）及其他特徵等。館閣名稱中也常含有祈福或團結之意，

[52] 關於館閣的組織與運作等，詳參呂錘寬 2000: 22-26。

[53] 館閣致贈館先生的酬勞。

[54] 林水金回憶在二次戰後，舊臺幣的幣值驟減，大約三萬舊臺幣只能換一元新臺幣。因此館先生較喜歡的先生禮是稻穀而非現金（指固定數額的薪水）（筆者的訪問，2006/05/17）。但實際領收時，經常以當日的穀價折算現金，並且可以約定一次領清或分四個月領收（邱慧玲 2008: 25）。

例如「集樂軒」之「集」（林美容 1998 v.2: 809）。值得注意的是，前述館閣派別使用的名稱，如「堂」、「社」、「軒」、「園」等，與漢族社會至今仍見用的商店行號用字相同，[55] 可看出館閣與地方之緊密相連。

由於北管是漢族地方社會所不可缺少的音樂，地方廟宇儀式與節慶活動是北管館閣樂員展演北管的場合，因此不同派別的北管就成為地方與社群的代表性聲音。每遇地方廟會節慶時，本地館閣往往邀請其他村庄的館閣共襄盛舉，擴大熱鬧的音景。因此館閣彼此之間的關係，就如同人際關係一般，也致力於彼此間的友誼，並且同派館閣形成聯盟。這種館閣間的交陪聯誼，也代表著所屬地方/村庄之間的友誼互助關係。[56] 館閣及其成員不但為自己的村庄出力展演，也參與共同慶賀其他村庄的廟會節慶，因此音樂成了地主館與友館之間互相道賀祝福的媒介。[57] 實際上館閣受邀參與鄰村的節慶演出活動，是地方習俗，也是鄰里相處的「禮數」，[58] 其意義一方面共襄盛舉，另一方面表達友誼，並且藉著相互支援，連結成音樂團體的結盟。更重要的是一種「面子」，亦即一種在外地展現我村樂隊與精湛技藝的榮耀感。因此北管館閣更是一個社會團體，而不只是音樂團體。而且藉音樂跨越地方疆界，連結了數個同派別的友好館閣，從而擴張了該派別的音樂地盤。

總之，如前述，北管館閣是一個「自願性社團」（邱坤良 1992: 6），從其傳習音樂與展演的功能來說，綜合了音樂廳與音樂學院的角色（呂錘寬

[55] 呂錘寬於國立臺北藝術大學傳統音樂系 86 學年度「南北管音樂概論」課堂上講述。另見林美容 1993b: 54-56。

[56] 例如林美容提出從曲館間的互動來研究村際互動（1997:1）。

[57] Li 1991: 37；關於北管館閣之間的交陪聯誼，另見蘇玲瑤 1998a: 87-89；此外，據《臺灣日日新報》（1928/07/08 第一版）的一則報導，基隆聚樂社受邀到臺北參加城隍廟的陣頭遊行，並且在稻江與艋舺一共演了五臺戲，受到地主曲館的熱誠歡迎，回程時，帶著受賞金牌共 170 餘面返回基隆。

[58] 禮貌，或禮尚往來之態度。

2000: 22），肩負休閒娛樂與傳承音樂傳統的責任。除此之外，館閣成員熱心參與廟會節慶的活動，以音樂服務地方神廟儀式、社區節慶，及與館閣成員相關之婚喪喜慶等活動。其展演形式包括排場清奏、陣頭踩街或粉墨登場上棚演戲等。因此北管館閣不但是地方音樂文化的代表，也是不可缺的社會團體組織之一。透過與同派別友館的交陪與相互支援，得以組成音樂聯盟，成為跨地方的音樂組織。

二、子弟

　　「子弟」意指「良家子弟」，來自中上階層家庭的子弟，一般來說有一定的經濟能力和餘暇。子弟，廣義指業餘傳統音樂戲曲學習者，狹義則指北管的業餘學習者，在傳統社會裡清一色為男性。[59] 如上述，傳統社會許多中上階層家庭鼓勵子弟到曲館學習音樂戲曲，以免遊手好閒而墮落。故北管藝師賴木松談到子弟與職業戲班演員的不同：「『子弟』的意思就是較屬『好人家』的子弟來學的，和伊『做戲』的不同款」（范揚坤等 1998: 213），「做戲」指職業戲班的演員；而且「當時的人總是感覺，阮子弟，出門表演都穿的漂漂亮亮，而且是拿錢出去『開』，不 [像] 『亂彈班』的人，出門是去『賺錢』的」（同上），一語道出子弟的自我肯定與「尊榮感」（簡秀珍 2005: 93-94）。

　　除了前述避免學壞的理由之外，良家子弟參加曲館還有沒有其他原因？加入曲館成為「子弟」的意義何在？以常理判斷，單具有服事地方神祇及服務社會公眾事務的使命感，如果沒有好聽的音樂，恐怕難以吸引許多子弟加入館閣。北管是 1960 年代以前風靡社會各階層的音樂，兼具藝術性與通俗性；呂錘寬認為其「音樂內涵的藝術性，[…] 正是 […] 長期地吸引愛樂者到館閣

的誘因，而不是音樂文化背景下的歷史或社會因素。」（2005b: 3）多位北管藝師，例如故葉阿木、故賴木松及其父親、李子聯等，均表示興趣是他們到曲館的動力，李子聯認為甚至比學校的「唱歌」課還要有趣味（范揚坤等1998: 35, 74, 147）。館閣成員，除了來自同一地方之外，也有以同一職業組成的館閣，[60] 類似於今日由同業公會所組成的休閒娛樂團體，可見興趣是加入館閣，並且得以持續的主要動機與動力。

　　關於子弟館存在於地方的功用與意義，學者們多半聚焦於休閒娛樂、參與社會公眾事務（包括宗教儀式），以及子弟／子弟館與社會的互動等面向。江志宏將子弟館的功能界定為顯性與隱性兩方面，顯性者如娛樂休閒功能，隱性功能則包括組織的動員、地方勢力劃分和認同、宗教，及個人的表現和參與社會活動等（1998: 15-16）。林美容從傳統漢族社會「男主外、女主內」的觀念，亦即「公眾事務由男性參與，家內事務則由女性主理」，來看傳統曲館之由男性成員組成的原因（1993b: 51）。加入館閣，即參與了社會公眾事務，而在參與公眾事務的同時，不但得以自我定位，也表現自我。蘇玲瑤從聖與俗的跨越來觀察子弟地位的提升（1996: 51-52）；她分析子弟團與寺廟的互動，提出「上、下二元對立關係」，如下表（同上，51）：

神（廟）	子弟
父	子
尊	卑

並說明如下：

　　就在北管曲［館］的成員自稱為「子弟」的同時，子弟團與廟方的神

[60] 例如蘇玲瑤提到早期新竹振樂軒的成員多為泥水匠（1998b: 10）或木工（1996: 9）。不論何種行業，均顯示出早期北管館閣的組成因素之一的職業取向。其功能當然包括為該行業奉祀的神明的儀式，但也可以比擬為今日社會之同業工會或公司員工組團休閒娛樂之例。

祇，形成了等同於倫常中父～子對等的主軸關係，這對等關係同時亦隱含著「尊／卑」的二元意涵。廟宇，為地方上的信仰中心，具有其神聖與權威之地位，子弟團依附在這個宗教體系下的二元關係裡，雖然對神而言是居於「子」與「卑」的位階中，但透過迎神賽會的儀式參與及演出，它由原處的「世俗」進入到了「神聖」的狀態，並藉由此等神聖性，巧妙地將原本與神祇的二元關係轉移至它與地方上一般民眾的對等關係裡，形成了「尊／子弟」～「卑／地方民眾」之階級格序，同時透過此一格局來完成整合地方、動員人力的功能（同上，52）。

從上面的分析，可以理解子弟在參與宗教儀式的過程中所得到的位階提昇。總之，由於子弟館成員的良家子弟身份，以及北管作為中上階層（子弟）的娛樂活動與地方神廟儀式的必備音樂，參與北管館閣不但鞏固其社會地位，並且強化「良家」的認同。同時，如同參與一般社會團體，得以擴充人際關係。

第五節 「輸人不輸陣」——軒園相拼與西皮福路之爭

北管興盛時，拼館也特別盛行。拼館是館閣之間比音樂技藝、拼聲勢與人氣的競演，是臺灣傳統音樂生態中的一個常見的現象。[61] 儘管競爭的激烈程度或競爭方式有別，在早期幾乎可以說有北管的地方，就有拼館發生。其中北部為西皮派（堂系）對福路派（社系）之爭，如宜蘭的暨集堂對總蘭社的「西皮福路之爭」；中部為軒系與園系館閣之爭，稱為「軒園咬」，著名者包括臺中集興軒對新春園、彰化集樂軒對梨春園，以及豐原集成軒對豐聲

[61] 拼館亦見於福建，見黃嘉輝 2004: 14, 2007: 80。

園[62] 等。歷史上的拼館以中部地區的「軒園咬」和東北部的西皮福路之爭最有名。然而，拼館，拼什麼？這種競爭意識從何而起？也許俗諺「輸人不輸陣，輸陣歹看面」是最好的說明。其中「人」可以解釋為「個人」，而「陣」指陣頭（邱坤良 1978: 106），廣義可指「團體」；這個諺語所蘊涵的意義即團體的榮譽重於個人。

關於「面子」，項退結解釋為「因某種成就而產生的『榮譽感』」（1994/1966: 55），「大約是我人因得到或失去榮譽時在臉上所有的感覺」（同上：52）。臺灣漢族社會不僅重視個人的面子，更強調我群的榮譽，「輸人不輸陣」的俗諺正顯示臺灣人這種強調我群不落於人後，即重視團體或地方面子的性格。

輸人不輸陣的意識，強烈地表現在分類械鬥中，尤其在清領時期（戴寶村、王峙萍 2004: 131-4）。械鬥指「聚眾持械私鬥，為武裝的社會衝突」（同上，143）；然而，這種械鬥事件並不是臺灣社會特有，亦見於清朝的閩粵地區（伊能嘉矩 1928 v.1: 956；另詳見唐聖美 2003）。在臺灣械鬥原因包括：一、重面子的民族性；二、移民們初到新地，尚未建立對新家鄉的整體意識，僅賴族群、地域與宗族的認同[63] 所產生的我群與他群之分；[64] 三、生存所需的土地與水利爭奪；[65] 四、早期清政府無力維持社會秩序，以致於移民們必須以社會分類的方式自保；[66] 以及五、羅漢腳（指單身無所事事者）的煽動所引發之社會不安[67] 等，在在都是引發械鬥的關鍵因素。

[62] 林蕙芸訪問北管藝師林水金，2009/08/19。

[63] 參見李筱峰 2002: 33-34；戴寶村、王峙萍 2004: 131。

[64] 例如周榮杰 1988: 81；陳孔立 1990: 254 的主張。

[65] 見戴炎輝 1998/1978；唐聖美 2003；簡秀珍 2005: 28。

[66] 見林覺太 1917: 43；林衡道 1977: 420；唐聖美 2003: 54-57；戴寶村、王峙萍 2004:135。

[67] 詳見陳孔立 1990: 103-123。

後來到了十八世紀末，西海岸平原幾乎全部開發殆盡，人口過多使得西部臺灣的生活更加困難（陳紹馨 1997/1979: 382），於是人們移往山區，跨越三貂嶺，到東北部開發蘭陽平原。[68] 前述因素引發的械鬥也發生在臺灣東北部。

械鬥可分為：閩粵分類械鬥、漳泉分類械鬥、臺北頂下郊拼、[69] 宗姓間之械鬥（字姓爭）、與西皮福路械鬥等五類；[70] 最後一類為音樂派別間之拼鬥，是北管音樂。然而，為什麼音樂會與械鬥發生關係？「為何在當時盛行的音樂中，民眾獨獨選擇北管作為分類械鬥的理由？」（簡秀珍 2005: 10）

正如江志宏所說，「由於子[弟]團成員具有強烈的地緣觀念或我群意識，很容易因長期競爭而形成衝突。」（1998: 17）或許「輸人不輸陣」的這種地方與我群意識，經過長期競爭的發酵，成為械鬥發生的主要原因之一。蘇玲瑤分析子弟團、宗族、寺廟等三個形體，加上政治的四方互動關係，梳理械鬥發生的原由：

> 在這場互動裡，子弟團成了整合群體、塑造我群意識與動員人力的一個工具：宗教藉由它來完成其政治的世俗參與、鞏固信仰勢力上的範圍；而政治憑藉宗教、子弟團與宗族的重疊組織，達到了其強化勢力、拓展空間的目的。於此，子弟團的組織，已不再單純是藝術興趣與宗教功能的結合，極高的地緣、血緣與我群意識往往成為地方勢力的抗爭與政治角力的憑據。歷史上「西皮、福路」間的拼

[68] 蘭陽平原的開發，始於吳沙（1731-1798）於 1796 帶領千人以上的移民，翻過三貂嶺到宜蘭墾地。

[69] 頂郊是來自泉州的三邑人的組織；下郊是同安人的組織，也是來自泉州。

[70] 見林衡道 1977: 421-425；另鈴木清一郎提到福客鬥、漳泉拼、字姓爭，以及音樂團體西皮與福路兩派之紛爭（1995/1934: 11）；戴寶村與王峙萍則分為省對省（如閩粵分類械鬥）、府對府（漳泉分類械鬥）、縣對縣（如艋舺的頂下郊拼）、姓對姓、職業對職業、樂派對樂派（如西皮福路械鬥），以及村落對村落的械鬥（2004: 143）。

鬥與「軒園」間的相「咬」，除了是藝術型式上的「拼台」外，同
時也是地方勢力的相互抗衡。對抗的雙方代表著不同的角頭勢力，
這類勢力的對抗，在清代往往變成民間械鬥（1996: 53-54）。

在這種情況下，子弟團所擁有的音樂——北管——自然成了我群的面子意識
與地方勢力抗衡的管道。

　　拼館在禁鼓樂之前的日治時期及戰後約二十年間的節慶或廟會場合最為
盛行，但在 1960 年代逐漸消失；至於東北部的西皮福路之爭引發的械鬥，在
禁鼓樂時已消失。絕大部分的拼館發生於兩個不同派別的北管館閣之間，但
也發生在不同樂種／劇種之間，例如南管與北管、北管與京戲等。一般的相
拼為兩臺戲（兩個北管團體）的競演，但也有多至五、六個戲班相拼者。北
管藝師莊進才（1935~）提到他「曾看過『冬瓜山班』[71] 和四、五個戲班在羅
東帝爺廟（玄天大帝廟）一齊『鬥戲』[72]，而且為了以藝術性取勝，全部都
演同一戲齣《秦瓊倒銅旗》。」（林良哲 1997: 64）可以想像競爭之熱烈。
也因為拼館如此激烈，易於擦槍走火，脫離技藝競爭之軌道，而演變成兩派
支持者的勢力與財力之較勁，甚至有分屬不同派別的父子反目之例子（許常
惠 1997a: 94）。難怪在當時「雖有世界性的經濟不景氣，但是在彰化地區就
有許多新的子弟曲館因被鼓勵著而產生。」（同上）可見得兩派相拼之投入
與激烈的程度，對漢族社會影響之深。

　　然而，在社會及其認同意識的建構中，音樂扮演著什麼樣的角色與意
義？音樂如何被賦與地方象徵意義？Blacking 研究南非文達（Venda）的音
樂與社會，指出「在文達的社會裡，音樂因此是一個聽得到且看得到的社會

[71] 即亂彈戲班新樂陞，俗稱「冬瓜山班」，位於冬瓜山（今冬山鄉）（林良哲 1997: 62）。
[72] 鬥戲又稱拼戲（同上，64）。

與政治群體的記號」，[73] 但音樂之具有意義這件事，只適用在相關的社會脈絡下（1967: 23），因為「音樂的聲音表達出人們的某種狀態，是可以被相關的人們在不同程度下理解的。」[74] 他並且說明音樂「只能表達經歷過的情感與態度：它再確認並強調它所美化的公眾團體的社會意義。」[75] Schechner 則觀察與社會運動相關的劇場，提出「展演是一種體現關心、表達意見和促進團結的方法。」[76] 從上面的討論，可以了解音樂實際上蘊涵著同一社群的人們的共同經驗與理解。此外，Stokes 提出「音樂象徵社會地域」，並且「提供一個人們辨識認同與地方的方法」[77] 的理論，同樣地適用於臺灣北管及其社會脈絡。如前述臺灣漢族移民社會的組成，雖然包括血緣關係與地緣關係，然而後者更為重要與常見（見本章第一節「唐山過臺灣」）。移民們有著相同的經歷與情感，並且代代相傳，對於地方的情感與認同便因此建構而成。而北管主要是漳州籍的移民社會生活中的一部分，不僅蘊涵了一種移民們共同經歷，且彼此理解的意義，並且成為地方的象徵。那麼，北管與所屬社群和地方的互動如何？人們如何藉北管來建立社會認同、標識地方，然後以聲音來辨別地方？下面讓我們從拼館的發生、相拼的過程與內容，以及相拼背後的意義，來看北管與地方的互動，及其對地方的意義。

　　大多數的拼館被安排在年中行事或歲時祭儀的場合：廟會、各種場合的

[73] "Music is therefore an audible and visible sign of social and political groupings in Venda society,"（Blacking 1967: 23，原書斜體）

[74] "[The sound of music] expresses something about the human condition which is understood at various levels by those who are involved."（Blacking 1967: 23）

[75] "[Music] can only express emotions and attitudes that have already been experienced: it reaffirms and enhances the social meaning of the institution that it embellishes."（Blacking 1967: 23）

[76] "Performance is a way to embody concerns, express opinions, and forge solidarity."（Schechner 2002: 265）

[77] "[M]usic symbolises social boundaries"，"[I]t provides a means by which people recognize identities and places."（Stokes 1994: 4, 5）

節慶、陣頭踩街等；包括漢族社會的，或日本殖民政府（例如天長節、地久
節[78]和神社祭典等）、國民政府（雙十節、光復節、蔣介石生日）等的行事
活動均有。在廟會與節慶的拼館大多拼戲曲，排場清唱[79]或上棚演戲均有，
以後者為多；陣頭的較勁則以鼓吹樂形式。一般來說，兩臺戲的相拼，多由
兩方（個人或團體）邀請相對的兩團（堂 vs. 社、軒 vs. 園）來競演，以增加
可看性和精彩熱烈的氣氛。兩團的技藝與聲勢旗鼓相當，同時演出，觀眾不
但可以享受因競爭激發出來的精彩表演，[80]甚至也加入到了競爭的氣勢中，
其角色從「觀者」轉為相拼的「參與者」。常見的是在廟口或廣場搭建兩個
戲臺，面對面，[81]觀眾或站或自備椅子（東方孝義 1997/1942: 250），自由觀
賞兩邊的演出。當一邊的戲棚有超乎尋常的精彩演出時，觀眾幾乎都轉過頭，
目光伸向對臺；於是另一邊被激起鬥志，趕緊傾全力變花樣，把觀眾的目光
吸引回來。而輸贏的標準包括音樂與演戲的技藝、服裝、拿手曲目的多寡、
觀眾的支持度、賞金或賞品，以及陣頭數量與氣勢規模。總之，不但比技藝，
還比人氣與財力。於曲目方面，據林水金的經驗，排場競演時，兩邊各擺一
個黑板，自己寫上演出的曲名，並互派地位最高、且資深的先生來監視，軒
派的先生監視園派，反之亦然。相拼的曲目包括牌子和齣頭（戲齣），如一
方吹某一宮[82]牌子時，另一方也要跟進同樣的牌子。如果無法跟進時，可換

[78] 天長節是日本天皇誕辰紀念日，地久節是日本皇后的生日。然而天長節與地久節等節日，小館閣只有排
　　場，規模較大的館閣才有拼館（林蕙芸訪問林水金，2009/08/19）。

[79] 例如林水金說他曾聽說日治時期在臺中香蕉市場（今豐中戲院）的拼館，只有排場（皇民化未實施前還
　　沒有搬戲的拼戲），當時拼了十數日。而在民國35-6年間在臺中公園，棚頂做戲，棚下排了十幾場在拼，
　　也有的從鄉下自己來，整個公園全部在排場（筆者的訪問，2010/02/23）。

[80] 林喜美（林水金次女）回憶小時候隨父親去看「軒園咬」的情形，她說當時沒什麼娛樂，去看拼戲是很
　　令人興奮的事，她和兄弟們很喜歡跟著父親到臺中公園看拼館（筆者的訪問，2006/08/21）。

[81] 關於今戲臺的搭建與舞臺大小，參見陳孝慈 2000: 137-139；日治時期的戲臺，參見片岡嚴 1986/1921:
　　164 及東方孝義 1997/1942: 249-250。

[82] 「宮」是計算樂曲的單位，於北管牌子指套曲，多指單曲聯章的「三條宮」形式，樂曲以三段組成，包
　　括母身、清與讚。

別的曲目，於是另一邊又跟進，演奏到最後看那邊曲目多，比較厲害，就算贏。戲齣也是如此，如果軒派唱〈三進宮〉，園派也唱〈三進宮〉，跟不上者就輸了。[83]

中部的軒園相拼和東北部的西皮福路之爭是歷史上兩個非常著名的拼館，從其相拼的發生背景、過程與蘊涵的意義，可以了解音樂與地方、社群的互動關係。下面分別討論這兩種拼館，從北管於漢族社會所扮演的角色和意義，來看音樂如何透過活動實踐，凝聚地方與整合社群。

一、軒園相拼（軒園咬）

「軒」和「園」為中部地區兩大北管館閣系統，主要分布在彰化與臺中縣市。「軒園咬」係指軒系與園系館閣間的較勁，曾經是中部地區北管發展的輝煌歷史，聞名全臺灣。中部地區的軒園相拼以北管之展演技藝與曲目為主，鮮有集體械鬥之發生。這種軒園相爭的例子，亦見於福建漳州與泉州等北管流行的地區。[84] 軒園相拼於日治時期已有，[85] 在終戰後十年間達到高峰。「軒」與「園」均為館閣命名的用字，如景樂「軒」、梨春「園」等，意謂著不同的派別。相對於蘭陽地區的西皮與福路派館閣，傳承著不同的音樂派別與曲目內容、使用不同的頭手絃（領奏的絃樂器：提絃或吊鬼子）、且供奉不同的樂神（田都元帥或西秦王爺），中部地區的軒／園系統所傳承的派別（此處指福路或西皮之分）、曲目與所供奉的樂神並無不同，二者均供奉

[83] 筆者訪問林水金，2006/05/27 及 08/21。關於拼館的情形，另見林美容 1993b: 50；許常惠等 1997b v.1:10；呂鍾寬 2005b: 54-55。

[84] 「[吳卓雄校長]說漳州七縣、泉州九縣都有北管且如臺灣分有「軒」、「園」兩派一碰頭分外眼紅死拼不休，吳卓雄校長，福建南安人」（林水金 1994: 18）。另，黃嘉輝引老藝人的談話，提到福建泉港的北管在過去（確切年代未交代），「樂隊之間經常"拼館"（是指樂隊之間比賽誰演唱（奏）的樂曲多，比誰能演奏（唱）其他樂隊沒辦法演奏（唱）的樂曲，而且顯示技藝高超的一種比賽形式）」（2004: 14-15）。

[85] 林水金 1994: 20；筆者訪問林水金，2006/05/27、08/21；另見片岡巖 1986/1921: 17。

西秦王爺，並且福路與西皮兩派曲目均學。既然如此，「軒」與「園」如何區分彼此？

　　事實上館閣名稱中的「軒」或「園」已指出他們的流派；然而更精確的系統是建立在師承系統上。彰化市的梨春園與集樂軒可說是中部地區最重要的兩個北管館閣，他們各自栽培了許多北管先生，分散到各地傳承北管，足跡到達中部甚至西海岸地區（林美容 1993b, 1998；陳孝慈 2000: 3-6；范揚坤 2001: 223）。一位北管先生往往不只指導一個館閣，因此分散各地、但由同一位先生指導的館閣與成員之間自然形成同門師兄弟的情誼，彼此分享與切磋熟悉的聲音與音樂風格，進一步連結成兄弟館的聯盟。[86] 這種館閣結盟還可以擴大到數位不同的先生，但都由同一館閣栽培出來者，如此形成更大的聯盟——一種由師承系統所產生的派別——因而形成。如此一來，音樂就跨越了原有的地方疆界，對於個別館閣的認同，以及音樂作為地方的標識，此時形成更大區域的音樂派系聯盟。換句話說，北管不只「象徵社會地域」（Stokes 1994: 4），「顯示出戲曲活動成為地方勢力分類與認同的功能」（王嵩山 1988: 58-59），更跨越了地方的邊界、結合不同地方的同派團體，組成一種同門派別音樂音響的「聲音聯盟」——即音樂派系的地域範圍，類似於 Blacking 所說的「聲音群」（sound groups）。[87]

　　一般來說，北管的拼館分為四種情形：軒對軒、軒對園、社對軒，與堂

[86] 參見王嵩山 1988: 60；他從技藝傳承的角度觀察南管館閣而提出「同師門」的關係，這種關係亦適用於北管館閣之間的關係。此外這些鄰近地區的友館或兄弟館尚有一種「吃會」的聯誼組織，一方面切磋技藝，更重要的是互相支援，尤其在出陣的場合。這種組織往往一年一次由各館閣輪流舉辦餐會（筆者訪問北管先生詹文贊，2006/06/13）。

[87] 「聲音聯盟」借用自 Blacking 提出的「聲音群」的概念：「是一個有共同音樂語言的群體，與對音樂及其功用的共同想法；這種聲音群的成員分佈，可以與語言文化的分佈重疊，或超越之…」（"[A] 'sound group' is a group of people who share a common musical language, together with common ideas about music and its uses. The membership of sound groups can coincide with the distribution of verbal languages and cultures, or it can transcend them,"）（1995: 232）

對社（邱坤良 1978: 106；蘇玲瑤 1998a: 81）。 其中以中部的軒對園和東北部的堂對社（即西皮福路）的相拼最著名。中部的軒園相拼發生的場合與規模大小不一，大型的拼館一開始是軒與園各一館的競爭（例如臺中的集興軒與新春園），到後來外地的友館，或同門師兄弟館趕來支援，於是軒助軒，園助園，[88] 演變成兩個派別聯盟的相拼。[89]

　　1955 年為了慶祝臺灣光復十週年，臺中市兩大館閣：集興軒與新春園於臺中市中山公園網球場相拼，可以說是一次旗鼓相當，最熱烈的拼館。據《臺灣新生報》10 月 25 日的報導，這場北管戲的競技從 10 月 25 日拼到 30 日，從白天拼到晚上。當年的一張老照片「新春園慶祝光復十週年於臺中中山公園登台競演連勝一星期紀念 四四、十、二五」（照片請見范揚坤編 2004: 9），照片中富麗堂皇的舞臺與臺下擠滿的觀眾，印證了這場拼館的盛況。據曾擔任集興軒館先生的林水金回憶，集興軒與新春園的相拼每年十月舉行，一連拼 7 到 10 天，大家為了「面子」，瘋狂地拼戲。[90] 而前述 1955 年的拼館，可說是最轟動的一次。從林美容訪問調查當時新春園的景況，可以體會一二：

> 他們把小孩打扮成海裡動物的模樣，大人畫好要上戲的妝，坐上三
> 輪車遊街，三十幾輛從館內出發，一路打鼓敲鑼到臺中公園，沿途
> 吸引了一大堆人，聲勢非常浩大（1997: 109）。

到底他們拼什麼？沒錯，拼面子！而且是「館的面子，『軒』、『園』那兩字。」[91] 軒為軒的面子，園為園的面子。那麼，怎樣才算「贏」？關鍵之一也是面子，觀眾多，聲勢強，就有「面子」。事實上，「拼戲沒有真正的輸

[88] 據說 1955 年 10 月集興軒與新春園的相拼，幾乎各地的軒系與園系都來助陣（林美容 1997: 110）。

[89] 關於中部地區的軒園相拼，詳參林美容 1993b: 50-51、1997、呂錘寬 2005b: 43, 54-55 等。

[90] 筆者的訪問，2006/05/27、08/21。

[91] 筆者訪問林水金，2006/05/27。

贏，就是看那邊人氣旺，表示那邊好。人說『憨子弟』，意思就是為面子，不惜拿出身段」（林美容 1997: 110），也因為如此，除了使出渾身解數拼技藝之外，更翻新花樣與招數以吸引觀眾，從放鞭炮、出動特技表演[92] 到掌大旗、上掛賞金炫耀等，[93] 無所不用其極。拼到後來，外地的同派友館紛紛應援加入，包括支援演出者、提供曲目、觀眾，甚至賞金、食物等。於是軒助軒，園助園，成為軒園兩派勢力的對決。不可思議的是連來自各地的觀眾「都分派系，推波助瀾」（邱坤良 1978: 106-107），形成臺上臺下拼成一片——臺上拼技藝，臺下拼勢力的「瘋狂世界」（林水金語）。有趣的是關於輸贏，雙方各有話說：園派說他們的演出精彩，以致軒派的觀眾少而用上一招「蜘蛛放精，肚臍開花」來吸引觀眾（林美容 1997: 110）；園派則號稱財力雄厚，包辦各樣演出開銷。[94] 總之，從日治時期以來，這種旗鼓相當的激烈競技，往往難以拼出勝負，難怪曾經政府當局乾脆製作兩面「優勝」的錦旗，兩邊各頒一面了事。[95]

　　此外彰化市集樂軒與梨春園的拼館也相當著名，尤以 1951 年慶祝第一任民選縣長的就職，集樂軒與梨春園在公園打對臺，雙方競爭非常激烈，持續近二十天，並且鄰近地區的軒派與園派紛紛加入助陣，愈拼愈激烈，最後有賴「治安單位假借防空演習，始把一群熱情的觀眾驅散。」[96]

[92] 例如軒系請了職業的特技團，表演「肚臍開花」，像空中飛人一般，用長竹篙（撐起約五、六丈高的長竹篙，用又粗又長的孟宗竹）架在戲臺前，表演者的肚臍頂在竹篙上，四肢伸直，手拿著火把表演。（筆者訪問林水金長子林英一與次女林喜美，2006/08/21）。關於這一段表演，一說為「西遊記中的『蜘蛛放精，肚臍開花』，叫女子來跳肚臍舞。」（林美容 1997: 109）

[93] 筆者訪問林水金，2006/05/27。他回憶拼館時兩邊藉放鞭炮吸引觀眾的目光，並且增強聲勢。

[94] 園派多生意人，東家較雄厚，有東主可靠，例如賴啟元先生，是當時省議員賴英木的父親。而軒派是小生意人，多在菜市場作生意。因此有人一早到菜市場募集食物、菜、肉…等，做為拼館參與者的伙食（筆者訪問林水金，2010/02/23）。

[95] 日治時期集興軒與新春園的拼館，拼到最後臺中市役所（即市政府）各頒一面優勝錦旗（筆者訪問林水金，2006/05/27）。

[96] 邱坤良 1978: 107。彰化集樂軒與梨春園的相拼在日治時期已有（許常惠等 1997b v.1: 123），經常在農

二、西皮福路之爭

關於音樂、人與地方之互動關係，東北部的西皮福路之爭是很好的觀察例子。西皮福路之爭始於蘭陽平原，然後擴散到基隆及臺北縣（今新北市）。關於西皮福路之爭，是「老宜蘭人茶餘飯後的熱門話題」（陳健銘1989: 2），係肇因於兩個音樂派別：西皮派與福路派之競爭。然而競爭的背後，充斥複雜的利益衝突與地方意識等因素，導致音樂的競爭混入了地方恩怨與衝突，遂引發械鬥。[97]

如前面第一節所述，來臺的移民絕大多數為單身男性，勇於冒險犯難。當西部人口已飽和時，他們翻過三貂嶺，於十八世紀末來到東海岸開墾土地。長途跋涉、找尋新土地、建立新生活的艱難，正如俗諺「過了三貂嶺，不敢回頭想某子」之景況（參見戴寶村與王峙萍2004: 57）。於農墾時，為了土地與水利之爭，亦即為了集體利益之衝突，往往引發械鬥。[98]而械鬥又在當時社會上的一些「羅漢腳」（無業遊民）的煽風引火下，益發嚴重（伊能嘉矩1994/1928 v.1: 954；簡秀珍2005: 41）。前述五類械鬥中，西皮福路械鬥（西皮福路之爭）為音樂派別的械鬥，由北管音樂競技的本質，變質為肢體衝突與械鬥。在整個事件中，北管承載著人們的地域與社群認同，以及前述「輸人不輸陣」的集體意識。換句話說，表面上械鬥起於兩個對立派別的北管團競演的擦槍走火，實際上在競演的背後，隱含了移民社會開發土地過程中的利益衝突與恩怨、社會邊界的認同、文化資本與文化權威的爭奪（江志

曆九月9-11日，當各方神明出巡接受民眾膜拜時的場合（林美容1998 v.2: 485）。 故梨春園館主葉阿木也提到1950年代梨春園和月華閣的一次拼館，雙方日夜相拼，後來還是縣長去按空襲警報才解散的（詳見許常惠等1997b v.1: 123）。

[97] 簡秀珍指出一方面是因為「子弟團不單有音樂社團的特質，也具有團練的特性」（2005: 41），當然負有保護地方的任務。（另見2005: 65；片岡巖1986/1921: 199；江志宏1998:16）

[98] 參見簡秀珍2005: 28。

宏 1998: 18）、地方或社群的面子等複雜因素，可以說音樂、人與地方，三方都是拼鬥的理由。

　　西皮福路之爭大約始於 1850 或 60 年代，在西皮與福路兩派於宜蘭形成之後（參見宜蘭廳 1903），到了 1920 年代逐漸從械鬥轉為藝術本質的競爭（簡秀珍 2005: 59），而在禁鼓樂的禁令下消失。然而作為蘭陽地區與基隆的北管兩大派別：西皮與福路，其分派原因為何？

　　關於西皮與福路的分派，文獻記載說法不一，簡秀珍根據暨集堂（西皮派）與總蘭社（福路派）的先賢圖，而判斷係始於兩位北管人蘇衡普與簡文登於 1850 年代分別建館、招收徒弟，各傳授不同派別的北管音樂，[99] 後來因彼此競爭，分派更顯壁壘分明。西皮派與福路派各以所習之音樂系統認定自我，並且以音樂派別和樂神之不同來區分彼此。福路派傳承古路（福路）戲曲，以提絃領奏，樂神為西秦王爺；而西皮派傳承新路（西皮）戲曲，以吊鬼子（京胡）領奏，奉田都元帥為樂神。這兩個派別在戲齣劇目、[100] 唱腔系統、領奏樂器，與樂神等都不相同；其中，在聲音方面，最明顯的是領奏樂器的聲音，成為樂派的象徵。

　　然而音樂與地方的關係如何？北管在地方認同方面扮演著什麼樣的角色？許文漢 [101] 回憶道：

　　像我本身，因從小就跟傀儡戲班出去走，[…]，那時候還不清楚，只是問號，為什麼會這樣，人為何分得這麼清楚？老師說等你長大了

[99] 2005: 17-21；此說亦見於宜蘭廳 1903: 6。

[100] 西皮與福路戲曲部分劇目雖有相同本事，但唱腔系統及旋律領奏樂器不同。

[101] 許文漢（1967~）出生於宜蘭著名的皮影戲世家，由於宜蘭的皮影戲以北管為後場伴奏音樂，因此他除了精於皮影戲之外，也擅長北管音樂。

就知道；這要分得很清楚，否則你到時領無錢。[102]

他指的是西皮與福路的分派，意即到外地演出，必先清楚該地屬那一派，才不致於演錯派別而領不到酬勞。同樣地，《臺灣日日新報》（1913/05/06 第六版）的「西福啟釁後聞」，記載基隆的西皮福路之爭，提到「是以前清時代。蘭地之人。非福 [路] 即西皮。無不彼疆此界」，可看出音樂派別的分界，與地方疆界之關係，二者是重疊的，而且同樣地壁壘分明。換句話說，條列如下：

<div align="center">

音　　樂 ── 地　　方

西皮派 ── 西皮界

福路派 ── 福路界

</div>

誠如上面的報導，宜蘭一帶，不但人們被分為西皮與福路，所居住之地也冠以西皮或福路之名，[103] 顯示出音樂與地方之連結。因此當某一北管社團（尤其是職業戲班）受邀到某地表演時，往往要先調查該地方是西皮界還是福路界，才不會演錯音樂而得罪地方。總之，當村庄或社區的人們設館傳承西皮派或福路派音樂戲曲時，他們共同擁有西皮或福路派音樂，其聲音也因此強化了他們的地方意識，而「別人也會用『西皮界』或『福路界』來看待地方。」（簡秀珍 2005: 37）反過來說，人們也可以從某人的居住地是西皮界或福路界，來得知他所屬音樂派別。[104] 而「一般人對於某個人是屬於『西皮派』或『福路派』的認定，也是經由他所住的地點來決定。」（同上，

[102] 筆者的訪問，2006/07/19。

[103] 如同一篇報導：「居福 [路] 界者。名為福 [路] 派。居西皮界者。名為西皮派。」

[104] 舉例來說，簡秀珍提到「宜蘭市區除了西門一帶是總蘭社的地盤外，其餘都是西皮派的勢力，」（2005: 38）總蘭社是福路派的母館；西皮派的母館為暨集堂。關於西皮派與福路派的對立與分佈地區，另見邱坤良 1979: 166-169；呂鍾寬 2005b: 17-18。

38）因此可以說蘭陽地區的社會／社群意識建構，音樂／聲音是其中的關鍵；換句話說，音樂的聲音標示了社會疆界，並且成為地方的標誌，正如王嵩山所說：「戲曲活動成為地方勢力分類與認同的功能。」（1988: 59）

西皮福路之爭，除了上述的音樂戲曲與械鬥的文武相拼之外，還以口語互相消遣對方，留下一些饒富趣味的俗諺。例如：「西皮偎官，福路逃入山」（邱坤良等編 2002: 357；戴寶村與王峙萍 2004: 140-142），正如日治時期的文獻記載：「在台灣宜蘭地方亦爭鬥激烈，西路派割據街內、海邊、多富家；福路派入山中，多為貧者，以破福溪為界。」（風山堂 1984/1901: 77）此俗諺顯示出西皮派的財、勢優越。此外，人們以「胡蠅」（蒼蠅）象徵西皮派，以「海蚋仔」象徵福路派，互相鬥嘴，而有「胡蠅捻翅做陰鼓，海蚋仔斬腳做豆乳」、「海蚋仔爬上壁，金蠅死到無半隻」等諺語（詳見邱坤良等編 2002）。儘管這種音樂引發的肢體衝突早已不再，這些代代相傳的諺語及其背後的西皮福路相爭故事，仍然為老一輩所津津樂道。

第六節 北管於臺灣漢族社會的角色與意義

從上面關於軒園相拼與西皮福路之爭的分析，可以看出北管在地方的角色——作為地方的聲音象徵。然而除此之外，音樂在地方社會，尚具何種意義？

臺灣漢族移民社會的組成，以地緣關係重於血緣關係，地方廟宇於是成為人們的精神慰藉與公眾事務的中心。而館閣在地方上同樣也具有多重的角色與功能，是地方社會不可缺之一環。如前述，早期北管或因師承體系、音樂派別、樂神信仰等不同而分派，相對立的兩派館閣之間，經常發生較勁技

藝之拼館。然而拼館還有沒有其他意義？正如林水金所說：

> ［拼館］有很好的好處，沒有拼館就沒有求進步，例如對方有什麼曲
> 目我們沒有，就要研究，他有，我們也要有才可以；大家求進步。
> 像現在就不用了，先生請來，學個三仙白，會扮啦，風入松會吹，
> 牌子最多兩宮至三宮，就出去轉食了。[105]

因此，拼館競演最大的意義在於刺激北管表演藝術的精進，尤以中部的軒園相拼為甚，在軒、園的強烈競爭意識下，參與者無不卯足全力，團結一心，投入「我派」的技藝精進與曲目飽學的工程，在這種氛圍與集體目標的意識下，無形中強化了各層次的認同（包括參與者與觀眾），從館閣、社群、地方，到跨越地方所組成的音樂派別聯盟。

如同 Waterman 的主張：「音樂風格在認同上所扮演的角色，使它不僅是一種反思，而且潛在地構成文化價值與社會互動的一份子。」[106] 歷史上北管音樂團體之間的拼館，正可以看出音樂派別在社會文化價值與認同中發酵。兩派相拼所顯現的，是館閣的技藝水準與曲目多寡之爭，也是為了地方社會的榮譽與音樂價值。尤以西皮福路之爭，兩派之間，為了「我派」的音樂優於「他派」而一拼死活，音樂的競爭背後，更蘊涵了（樂神）信仰體系、社會地位與地方勢力的競爭等意義。因此東北部的北管派別：西皮與福路，選擇反身強化自我，以確認其文化權力和樂神的位階與權力，來鞏固其社會力量。如此一個音樂、地方與人的互動因而形成，並且以音樂來整合。

在音樂聲音方面，西皮福路之爭或軒園之爭，均顯示出 Stokes 所說：「音

[105] 筆者的訪問，2006/05/27。「宮」是北管人計算牌子的單位；「轉食」指出去演出賺取酬勞。

[106] "The role of musical style in the enactment of identity makes it not merely a reflexive but also a potentially constitutive factor in the patterning of cultural values and social interaction." （1991: 66-67）Waterman 研究西非 Yoruba 人的一種流行音樂（Jùjú）而提出的主張之一。

樂並非單純地提供一個已建構的社會空間的一個標誌，而是藉以改變空間的一個媒介。」[107] 拼館發生後，當各地同一樂派聯盟之友館或兄弟館趕來加入相拼陣容時，已打破了單一館閣所屬的地域疆界，將地盤擴大至樂派聯盟的所有空間，於是「音樂的聲音」就在拼館的事件中，超越它作為地方象徵的意義，改變了社會地域邊界，連結成為一個更大的「聲音聯盟」——一個音樂派系地域範圍。

　　總而言之，北管在臺灣漢族社會中，主要用於宗教儀式、休閒娛樂，以及地方與社群的整合。對北管人來說，參與社會公眾的展演活動，一來強化了他們的集體意識和社會認同感，二來藉以表達出某種情感與寄託（王嵩山1988: 63-64）。因此北管（特別在1960年代以前），不論軒、園或西皮、福路，對臺灣漢族社會的意義不僅是音樂方面，還是人們藉以辨認所屬地方，區別我群與他者的聲音。同樣地，北管館閣不只是傳承音樂和提供成員休閒娛樂生活的音樂社團，它代表著地方，是所屬神廟神祇的駕前樂隊與儀式樂隊，也是一個互助團體，強化團結並守護地方。更重要地，北管承載著「輸人不輸陣」的意識，各種拼館競技強化了地方團體的面子意識。簡言之，作為民族社會的音樂傳統，以及個人藝術修養和休閒娛樂以外，北管扮演著標識地方的角色，與社會團體的認同和榮譽密切相關，另一方面鞏固文化資產勢力，進而強化社會勢力。

[107] "Music does not then simply provide a marker in a prestructured social space, but the means by which this space can be transformed." （Stokes 1994: 4）

第五章

清樂於日本社會的角色與意義

　　本書第二章循著唐船的貿易路線，從中國東南沿海到日本長崎來追溯清樂傳入長崎的路線，討論當時那些擅長中國音樂與藝術的清船主、船客與紳商等，如何將當時流行於中國南方的音樂帶至長崎，同時也介紹了清樂的內容和傳承的兩大系統：金琴江和林德健，他們的弟子分別將清樂從長崎傳至大阪、京都、東京等日本其他都市。清樂於清日戰爭（甲午戰爭）前已流行於日本。

　　然而為何作為異國音樂的清樂能在江戶末期開始流行於日本？什麼樣的人物或階層賞玩或傳播這種異國音樂？他們為何對清樂──尤其月琴──如此著迷？是否因嚮往中國文人雅士的生活？如果是的話，為何不選擇中國文人的樂器──琴（古琴）[1]，而偏偏選擇月琴？再者，月琴本是中國民間樂器，何以能匹配文人身份？它如何被賦予新的意義與定位，以符合或鞏固愛好者的身份地位？此外，清樂於日本社會的意義與角色於清日戰爭前後遭逢什麼樣的改變？

　　除了參考一般文獻資料，本章第四節從清樂刊本的序文、跋、插畫與題詩，來探索清樂實踐者的心聲，以了解清樂與月琴對於日本文人階層的清樂愛好者的意義，並揭開清樂從民間音樂屬性轉變為文人音樂的過程，以及在日本所建構用以區分自我（日本）與他者（中國）的角色與意義。此外也分析浪漫化，以及角色與意義的改變等對清樂音樂產生的影響。

[1] 琴指七絃琴，已於十七世紀末由心越禪師（1639-1696）再度傳入日本。參見第二章註 2。

第一節 長崎於日本吸收中國文化的角色與重要性

按長崎港於 1571 年開港，在這之前的 1562 年長崎與中國（明代）已有貿易往來（見第二章第三節）；接著是日本政府的鎖國政策（1633-1854），使得長崎於 1641 年起成為唯一對外開放的港口，而且只開放予荷蘭和中國。其中荷蘭商船除了生意買賣之外，更具意義的是傳入了西方的語言、繪畫、醫學、工業技術、物理、化學及外國地理等知識與技術；[2] 同樣地，來自中國的貿易船不只帶來貨物，也傳來中國文化與藝術，包括語言、詩詞、書畫、品茗、音樂、建築與漢方醫學等。當時日本各地許多有心向學之士為追求外國的先進文化，紛紛來到長崎遊學，吸收荷蘭或中國文化，長崎成為江戶時期的一個充滿異國文明、新知識與學習風氣的城市，[3] 是日本現代化的標的與根基。另一方面，來到長崎的清客雖以商人為主，也不乏文人紳商、知識分子與清政府的外交使節等，他們對於中國思想、藝術及文學有相當的造詣，精通書畫、詩文或音樂，[4] 因此據說江戶時期，日本的「漢學者如果不來長崎與來舶清人進行交流，則被視為恥辱」，[5] 而來長崎遊學的日本文化人就在與上述清客交流中學習中國音樂——清樂（平野健次 1983: 2465），並且將清樂帶到大阪、京都、東京和其他地方，長崎因而成為江戶後期起吸收和傳播中國音樂的根據地。

[2] 關於荷蘭傳入日本之知識與技術，詳參 Numata 1964。

[3] 瀨野精一郎等 1998: 299；另見越中哲也 1977: 6；松浦章著 / 鄭洁西等譯 2009。

[4] 見瀨野精一郎等 1998: 265。例如江芸閣與沈萍香均為船主身份且具高度文化素養，精通書畫、詩文、音樂等，來長崎遊學的日本文化人頗以與江氏等結交為榮，並且從他們學習漢詩、書畫與清樂（朴春麗 2006: 24-25）；此外，李曉燕認為赴日貿易船的船主、船客與水手等，雖然名不見經傳，「也是江戶時代的日本傳入中國文化的特殊使者」（2005: 39）。

[5] 坂本辰之助《賴山陽》，1935: 547-575，轉引自松浦章著 / 鄭洁西等譯 2009: 307。

第二節 清樂流傳於日本之景況

清樂除了流傳於日本文人階層與中上社會家庭之外，更是居留長崎的唐人（中國人）生活中，儀式節慶與排遣鄉愁所不可缺的音樂。因此，清樂一方面於長崎的唐人社會中具宗教與娛樂雙重功能，另一方面於日本的社會中是個人修養和社會階級的象徵；兩方面的音樂景象與社會脈絡極為不同。茲分述如下：

一、長崎唐人社會中的中國音樂

江戶時代，中國節慶與戲劇是長崎生活的一部分（Malm 1975: 152；楊桂香 2005: 51-53），雖然後來長崎的唐人人口數降低，在十七世紀末期長崎的唐人人口曾經高達上萬人，幾乎是長崎人口的六分之一。[6] 這些從中國南方各地來的商人，分為三江幫（指江西、浙江與江蘇）、福州幫、泉漳幫（指泉州與漳州）與廣東幫等四個「幫」（同鄉互助組織、同鄉集團）（王維 2001: 21, 42）。他們為了祈求船隻航行平安、旅居他鄉的安定與生意興隆，分別從家鄉帶來他們的信仰，並邀聘同鄉的僧侶來到長崎，從十七世紀前半葉（江戶時期初期）開始，陸續開山建廟，作為信仰中心。此時期所建的四座中國廟合稱為「唐四寺」：

（一）以三江幫之江蘇、浙江人為主的興福寺，建於 1623 年，俗稱南京寺；

（二）漳州人與泉州人的福濟寺，建於 1628 年；

（三）福州人的崇福寺，建於 1629 年，俗稱福州寺；

[6] 新長崎風土記刊行會 1981: 102；長崎中國交流史協會 2001: 47-48。據統計，從中國東南沿海到長崎的商船以 1688 年最高峰，當年所搭載的中國人累計達 9128 人（大庭脩《江戶時代日中秘話》，北京：中華書局，1997: 167，轉引自李曉燕 2004: 81）。

（四）廣州人的聖福寺，建於 1677 年。

此四寺均屬禪宗的黃檗宗，但也奉祀中國民間的關帝與媽祖，可說是佛、道混合的寺廟（王維 2001: 46）。

　　事實上另一個不容忽視的建廟原因，係因江戶幕府實施禁教（基督宗教），在長崎的中國人為了表明非基督徒的身份而建寺（王維 2001: 29；長崎中國交流史協會 2001: 27, 29）。基於中國與日本佛教信仰的相似性，得以取信於當政者，這些寺廟成為中國商人的身分證明和信仰寄託，同時也是凝聚向心力、團結同鄉、加強與故鄉連繫的多功能社會組織（Berger 2003: 10），成為後世日本華僑組織之先驅（長崎中國交流史協會 2001: 27）。

　　十九世紀中，到長崎的中國船常帶著媽祖、關羽或菩薩的神像在船上，以保佑航行平安並祝福貿易成功。當船到達長崎港，卸完了貨物之後，一隊遊行行列敲著鑼，護送神像到興福寺或其他中國寺安放（參見圖 5.1），[7] 而當唐船啟航返回中國時，鑼聲與鼓聲於港口岸上送行（原田博二 1999：89；長崎中國交流史協會 2001: 22）。

[7] 長崎中國交流史協會 2001: 19；石崎融思的《唐館圖繪卷》（1801，長崎歷史文化博物館藏）也有遊行的行列，圖中僅見兩面鑼。

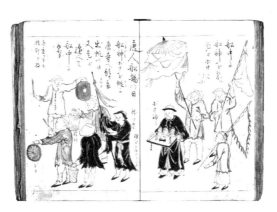

圖 5.1 《長崎遊觀圖繪：長崎雜覽》中的「唐人舩揚の圖」，行列中兩位中國船員敲鑼，餘掌燈舉旗，帶著菩薩神像赴唐寺安放。（京都大學附屬圖書館藏）

　　至於唐人屋敷（見第二章第九節）的生活與行事，首推每年元宵節的舞龍，由大鑼、小鑼、鈸、鼓與嗩吶等伴奏（參見圖 5.2）；而收於《長崎名勝圖繪》的「蛇踊圖」（舞龍圖）還多了一支形似提絃的擦奏式樂器。舞龍不但是當時長崎的中國社會節慶的象徵，也是今日長崎的一個異國風標識，和主要的節慶活動內容之一。在長崎看到龍的標誌屬稀鬆平常，例如圖 5.3 長崎路面電車椅背上舞龍的卡通圖案，印證了舞龍是長崎異國風的象徵之一。

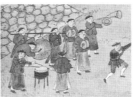

圖 5.2 川原慶賀《唐蘭館繪卷・唐館圖》中的「龍踊圖」，約 1830，描繪舞龍及其伴奏的樂隊場面，右圖為局部放大圖。（長崎歷史文化博物館藏）

圖 5.3 長崎路面電車椅背上的舞龍圖案（筆者攝於長崎市，2006 年 8 月。）

　　此外還有一些當時留傳下來的繪卷，描繪長崎唐人的生活，例如川原慶賀《唐蘭館繪卷・唐館圖》中的「觀劇圖」（圖 5.4），描繪著唐人屋敷的一個宗教節慶的野臺戲演出情形；後場伴奏樂器有笛、大鑼、大鈸、小鈸與嗩吶。戲臺周圍可見觀眾三三兩兩站於戲臺前方或旁邊，戲臺左側一棟建築物二樓的陽臺也圍滿一排的觀眾在看戲。[8] 此外京都大學圖書館藏《長崎遊觀圖繪：長崎雜覽》的「唐人踊舞臺囃子方」（見第二章之圖 2.4）描繪有明清樂的演出情形，樂器包括一個桶形鼓和拍板、大鑼、小鑼、鈸、一件彈撥樂器，一支吹奏樂器（可能是嗩吶），以及兩支擦奏式樂器等，描繪著長崎的另一種音樂景像。

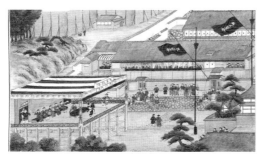
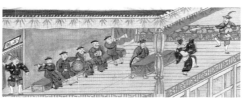

圖 5.4 川原慶賀《唐蘭館繪卷・唐館圖》中的「觀劇圖」，約 1830，右為局部圖。（長崎歷史文化博物館藏）

[8] 長崎中國交流史協會提到所演的劇種為京戲（2001: 53），然而筆者持保留態度。

除了宗教儀式與節慶中的中國音樂以外，唐人屋敷的居住者，經常以月琴、笛子或絃子自娛，尤其是唐船船主或組員，在港口卸貨點交完畢後，必須等待季節風，才能啟航返回中國；等待的時間約數週到半年（王維 2001：20）。在等待中，一方面維修船隻或補給貨物，更重要的是有機會和餘暇和日本文人墨客進行音樂和詩文的交流。

二、清樂與日本社會生活

如前述，清樂（特別是月琴）在清日戰爭前流行於日本許多地方，不但在長崎大為流行，許多中上階級家庭擁有月琴，也流行於東京與大阪等地（小曾根均二郎 1968：17-18）。不僅如此，清樂也曾用於歡迎俄羅斯王子來訪的國宴場合，以及為天皇和皇室成員等演奏（見第二章第九節）。下面就以日本社會為中心，討論清樂的流行情形。

清樂的流行可從不同時期和實踐者來討論，本節從江戶晚期及明治時期的文人與中上階級家庭，及明治時期的清樂會（清樂的音樂組織）兩方面來考察清樂與日本社會生活。在江戶、明治時期，清樂不但是日本文人及中上階級家庭的娛樂與社交媒介（塚原康子 1996：283, 290；張前 1999：238），也是官場上，包括與唐通事、[9] 清政府派遣的使節，以及日本貴族等的社交媒介。[10] 雖然在 1860 年前後已有鏑木溪庵率弟子舉行清樂合奏會的例子，[11] 但據塚原康子的調查，在明治時期之前尚無類似清樂家或清樂會主辦的公開音樂會（1996：283, 290）。明治時期清樂會的演出活動包括了政府或社會的演出場合、祭典儀式、慈善音樂會等的演出，以及清樂會的定期發表會，這些

[9] 例如《清樂曲牌雅譜》的編著者河副作十郎（中尾友香梨 2010：345），及林德健的第一代門生穎川連（平野健次 1983：2466）等。

[10] 參見大河內輝聲 1964。

[11] 據月桂庵豐春（1907：7），清樂的合奏係在自宅中舉行；另見張前 1999：214；鄭錦揚 2003a：19。

演奏會有時在清樂家的家裡[12]或地方上各種場所舉行。[13]儘管十九世紀末清樂已衰微，於 1910 年代至 1930 年代在二代連山（1862-1940）的努力下，演出活動仍然持續進行（塚原康子 1996: 296；張前 1999: 242）。

談及清樂之於中上階級家庭與文人階層，長崎的富庶繁榮對清樂流傳的助益不容忽視。拜鎖國時代唯一通商口岸與貿易繁榮之賜，長崎經濟繁榮、不乏富商。經濟力量的提升，使長崎人有財力學習外國音樂，例如清樂；擁有製作精美而貴重的樂器，尤其是月琴，成為了長崎名物之一，幾乎每個中上家庭都擁有月琴（小曾根均二郎 1968: 18）。圖 5.5 為長崎明清樂保存會收藏的百年歷史月琴，琴柱間與面板上鑲著雕工精細的玉飾，典雅高貴，透露著原主人的財力地位，和當時長崎的繁華與富庶。[14]

圖 5.5 月琴，其琴格與面板上鑲著雕刻精美的玉飾。（筆者攝於長崎明清樂保存會，2006/08/06。）

[12] 例如《音樂雜誌》報導在長原梅園宅中舉行的每月例行清樂小集（1891.02/6: 24）；另見塚原康子 1996: 293。

[13] 參見《音樂雜誌》1891/8: 20, 1893/30: 23, 1893/32: 20 等之報導。

[14] 富田寬與高橋也提到鑲上玉飾的月琴（1918）。筆者在還沒有看到圖 5.5 的月琴之前，很難體會清樂文獻中，對於月琴之美的描述。當在長崎明清樂保存會的定期練習場合，第一眼看到這面月琴時，驚嘆連連，不得不相信清樂月琴之高貴與典雅。

　　為上流社會人士演奏的清樂音樂會也在私人場合舉行，例如以家庭音樂會的方式在達官貴人或富商巨賈的官邸或家園、別墅舉行。[15] 這種私人的音樂會場合，除了演奏與欣賞音樂之外，往往也是文人雅集——煎茶[16]（見圖5.6）、吟詩、揮毫、作畫[17]，和宴會——的場合（田邊尚雄 1965: 71；塚原康子 1996: 289-290）。

圖 5.6 摘自柴崎孝昌編《明清樂譜》（單）的插圖，顯示煎茶是清樂家生活的一部份。圖中的茶器與流行於廣東與福建的功夫茶茶器相同，包括：（中）燒水用的壺置於烘爐（火爐）上，（左）泡茶用的茶壺與杯（附茶托），右邊盤中可能是裝泉水用的壺及茶葉罐等。（上野學園大學日本音樂史研究所藏）

[15] 見清樂家鏑木溪庵於《清風雅譜》（完）（1890）的跋的一段話：「余以區區拙技，往來縉紳諸公之門，朝絃暮歌，傳習漸廣」（標點符號為筆者所加）。

[16] 「煎茶」指泡茶、所泡的茶水及這種泡法用的茶葉（《広辞苑》）。有別於抹茶，煎茶用茶葉沖泡，然而伴隨著泡茶的，是一種茶藝與生活。煎茶於明代流行，由隱元禪師（隱元隆崎，1592-1673）從福建傳入日本（青木正兒 1971: 202）。他於 1654 年來到長崎，不但在日本開創黃檗禪宗，也將明代文化與生活，包括書畫、篆刻、雕塑、建築，以及飲茶文化等傳播到日本（布目潮渢 2002: 252-254；李曉燕 2004: 82, 2005: 40）。煎茶如同清樂，也是日本文人生活之一部分，例如鏑木溪庵「又嗜煎茶矣」（司馬滕〈鏑木溪庵先生碑銘〉，1876，轉引自坪川辰雄 1895a：11-12）等。而《月琴詞譜》之編者大島克，除了擅長月琴、一絃琴、篆刻、繪畫與書畫鑑定之外，煎茶也是他的一技之長（朴春麗 2006：39），著有《煎茶集說》、《鬥茶小譜》、《淹煎茶具圖讚》、《茶寮閑話》等（「觀生居著書目錄」，收於《月琴詞譜》卷下）。

[17] 例如長原梅園與平井連山均精於書畫（《月琴樂譜》（亨））。

　　塚原康子舉三個例子說明日本明治時期上層社會的音樂生活（1996：289）：第一個例子錄自 Clara Whittni 的明治日記，記載 1878 年 3 月 5 日於松平家的茶會，「有茶與酒招待，十九人的清樂合奏，從傍晚到深夜。」[18]第二個例子錄自同一日記，記載同年 5 月 15 日於同一地點松平家舉行的音樂會（這種音樂會很有可能每月或隔月舉行），並且提到鏑木溪庵的弟子津田旭庵在松平家教授清樂（同上）；第三個例子錄自大河內輝聲與中國文人官員的筆談記錄《大河內文書》（大河內輝聲 1964：170-177），描述 1878 年 5 月 10 日輝聲的叔父紀鹿州於深川佐賀町的官邸舉行「清音樂鑑賞會」，中國大使館官員沈梅史[19]和王琴仙[20]等人受邀欣賞清樂演奏會，[21]當日的演奏者包括依田柴浦、松浦默齋與森田廉士等清樂名家，[22]會後另設宴款待賓客。上述例子顯示清樂已融入日本文人與上層社會的生活，是官府或富商巨賈的社交應酬，與個人修養的媒介，無形中成為清樂參與者的一種社會階層和高尚教養的象徵。

　　至於傳承清樂的另一種組織「清樂會」，於清樂的推廣與流行扮演著很重要的角色。關於這一論點將在下節中討論。

　　清樂也出現在其他場合，例如長崎丸山遊女[23]彈奏月琴、胡琴，彈唱中

[18] 「茶や酒が出され、夕刻から夜半まで十九人ほどの清楽のアンサンブルによって合奏が行われた。」（クララ・ホイットニー《クララの明治日記》（上），頁 252-255，轉引自塚原康子 1996：289）此處的茶，指的是傳自中國，於江戶後期已廣傳的煎茶道（同上，298）。

[19] 沈梅史係沈文熒，字梅史，當時擔任公使隨員，是著名的文人（大河內輝聲 1964：12, 19）。

[20] 王琴仙係王藩清，號琴仙，擅長音樂（大河內輝聲 1964：13, 171）。

[21] 於欣賞清樂中有一段關於清樂的對話，輝聲問道：「我國稱此為清樂；不知貴國有沒有類似這樣的音樂？」梅史：「這一般稱為小調，書寫為小令。」輝聲：「與貴國的音律相似嗎？」梅史：「與我國的音律相同。」「這種音樂是從福州來的。」（大河內輝聲 1964：176）

[22] 依田柴浦為紀鹿州的管家（大河內輝聲 1964：171），松浦默齋與森田廉士均為鏑木溪庵之弟子（見頁 57 的清樂傳承系譜）。

[23] 丸山為長崎市著名的花街。遊女們對於月琴等中國樂器、歌唱及詩文等具相當造詣，往往以詩文或音樂娛樂文人騷客，或撫慰來日清人思鄉之情。

國歌以取悅中國商人；商家也盛行彈奏月琴自娛，不分男女，善彈月琴者眾多（長崎市役所 1925: 327；塚原康子 1996: 287）；街頭尚見有走唱藝人表演的「法界節」[24]，以及長崎市「御諏訪祭」的「奉納踊」[25] 所包含的中國樂舞；甚至根據記載，有海軍官兵於停泊長崎港時，購買月琴與胡琴學習清樂以自娛等。[26] 關於丸山遊女彈唱清樂，也是清樂在日本流播之一環，文獻中不乏遊女與清客的相關記載。[27] 當時丸山花街的「花月樓」（見圖 5.7），是到訪長崎的清客與日本文人墨客互相交流的酒樓。值得一提的是，現存最早的清樂譜本《花月琴譜》（1832），其編者葛生龜齡，曾隨清客學月琴，他同時專精於插花藝術，[28] 其樂譜標題的「花月」，據朴春麗的分析，可能與花月樓有關，但也有可能因葛生龜齡的兩項專長──插花與月琴──而命名（2006：43-40）。若從《花月琴譜》之序來看，後者之理由較有可能。[29]

[24] 衍化自〈九連環〉的歌曲，是〈九連環〉在地化曲例之一。

[25] 一種獻神的舞蹈。

[26] 沢鑑之丞 1942，轉引自塚原康子 1996: 288, 298。塚原康子節錄一段關於 1883 年海軍官兵與清樂的典故於註解中（頁 298），大意如下：海軍軍艦於長崎港停泊時，除了於南京街購買土產之外，另買了十八把月琴與數把胡琴；海軍士官中有人對清樂有興趣，官兵們便在長官的指導下熱心學習清樂，所學的曲子為簡易之入門曲，如〈算命曲〉、〈九連環〉、〈茉莉花〉與〈流水〉等，用工尺譜學習。即使在軍艦回到橫須賀港時，入夜後這批清樂愛好者便隨興彈奏自娛，到將近深夜十二點為止。

[27] 例如清客中，江芸閣和沈萍香於丸山均各有寵愛之遊女，常常一起合奏清樂；相關場面亦見於《長崎名勝圖繪》（長崎史談會，1931）及《長崎古今集覽名勝圖繪》（越中哲也註，長崎文獻社，1975）等。關於丸山遊女與清樂及清客，詳見古賀十二郎（1995/1968）、長崎市役所（1925）、朴春麗（2006: 47-42）等。

[28] 據《花月琴譜》中藤資愛所寫的序（1832），開宗明義稱讚曰：「龜齡葛生善插花之技」。

[29] 同上序中之一段話：「龜齡葛生善插花之技」、「蓋葛生胸中貯花月風流，故於其月琴，於其插花，各渦清逸之韻度也。」（筆者加標點符號）

圖 5.7 花月樓外觀，1960 年被指定為長崎文化財，復原後以史跡料亭的面貌營業。（林蕙芸攝，2009/02/12。）

第三節　江戶晚期及明治時期清樂的盛行

　　一種樂種的流行，除了該樂種本身的條件之外，有賴天時、地利與人和的配合。觀察清樂傳入日本的社會歷史背景，顯然，在日本頗受推崇的儒家思想、江戶時期傳入的中國文化、清樂之美、日本人的音樂品味、印刷工業的發展有利於清樂譜本刊印與市場興盛，以及清樂的日本化之發酵等，在在都促成了清樂的普及。這些促進清樂流行的優勢以及清樂普及的情形將在下面各段中討論。

一、地利與天時──江戶時代清樂的社會背景

　　江戶時代提倡中華文化，尤其儒家思想受到德川幕府的重視；唐話是當時流行的外語，如同今日流行的英語一般，中國文化被視為先進文化而被長崎大量吸收（中西啟與塚原ヒロ子 1991: 81）。Malm 舉江戶時期教育體系的

研究為例，證明即使在標榜著「新」德川日本的當時，仍然保持著對儒家思想的興趣（1975: 147）。實際上儒學在日本已被日本化，「是既影響於日本文化，又經日本文化改造的中國儒學的變形物」（王家驊 1994: 3），它於江戶時代進入全盛期（同上：72），並且深受德川幕府的重視。因之，這種對儒家思想的尊崇，也成為吸收並推展中國音樂的一股助力。日本人視清樂為先進文化的音樂，[30] 在日本社會，清樂是一個教養高尚的菁英階層的象徵。

二、人和──清樂與清樂愛好者之間

中尾友香梨研究江戶文人與清樂，認為清樂受文人的喜愛，對於清樂之廣傳流行有重大影響。她分析江戶時期從日本各地來長崎遊學的文人騷客隨清客學習漢詩與書畫時，清客也將所擅長的音樂──清樂──傳予他們。當文人們學成歸鄉，也帶著清樂回到家鄉。由於他們多與地方上的文人儒者交往，便將清樂再傳給地方上的文人雅士們，於是出現了文人階層的清樂迷，清樂大為流行（2008a: 3）。就清樂本身來看，根據大貫紀子的研究，清樂因為被移植到先前流行明樂的土壤上，的確易於流傳；然而日本人對於特定的清樂樂器──例如月琴與清笛──的興趣，可能也是促成清樂發展的重要原因之一（1988: 103）。這一點可以從明樂的流傳並未強調或刻意傳承特定的樂器，而清樂卻以月琴為明星樂器而推展顯明。除此之外，她也提到清樂樂器，尤其月琴的演奏較容易上手，其音樂風格與音色頗投合日本人的音樂品味；而以歌樂為中心，小編制的伴奏規模的形式也帶給日本人親切感（同上：105）。

再者，清樂樂器中多種與日本樂器同類或相似者，例如箏、笛、三絃等，

[30] 日本人甚至推崇中國的月琴製造技術，認為中國製的月琴優於日本製者，正如 Knott 所說：「在日本人眼裡，中國製樂器比日本製者來得高級。」（"In the eyes of the Japanese, Chinese made instruments are regarded as being much superior to the home-made article."）（1891: 384）

減少了學習者與新樂器之間的生疏感，尤其月琴的學習可以運用日本三味線的經驗，月琴上的琴格，更大大地降低了學習的困難（同上：105）。然而日本早已有了同樣從中國傳入的三味線（十六世紀經琉球傳入日本各地），還有更早傳入的古琴，[31] 為什麼他們卻熱衷於接受另一種彈撥樂器——月琴？何況在日本，「至少在十八世紀晚期，彈古琴已流行於『有品味之士』之間」。[32] 然而，明治時期月琴的流行，卻正好與前述彈古琴的理由相似。再從技巧面來看，月琴流行的理由是否因技巧較簡單？答案是肯定的。比起三味線的無琴格和古琴的七絃加上複雜的指法，月琴的技巧顯然容易多了，容易上手的特性，使月琴易於被接受，成為傳播的優勢之一（大貫紀子 1988: 105；塚原康子 1996: 288）。

此外，清樂的異國情調很投日本人所好，特別是上層社會菁英，他們對於外來文化的高度興趣，促成了清樂的流行（大貫紀子 1988: 104）。清樂富於表情而帶憂愁的音色，也很投合當時日本人的品味。[33] 坪川辰雄提到清樂樂器的「雅、韻、幽、清」[34] 及其高尚雅美的旋律（1895a: 10），很適合日本人的音樂品味，因此清樂可說是當時日本社會高雅的時尚之一。鍋本由德分析〈詠阮詩錄〉（收於大島克編的《月琴詞譜》）中三首日人所寫漢詩，發現月琴及其彈奏之音樂，喚起了一種靜謐的「月」和「幽玄」的意象，這種月琴彈奏所浮出的意象，他認為是日本文人、漢詩人或儒學者所喜愛的

[31] 古琴於第八世紀傳入日本，卻未流傳開來，甚至在鎌倉時期（1185-1382）已消逝（Addiss 1987: 32）。後來在心越禪師（1677 年從中國來到長崎）的努力下，一方面因德川幕府所支持的儒家思想的影響，琴逐漸在日本文人間流傳開來。關於心越禪師，參見第二章註 2。

[32] Malm 引自 van Gulik. *The Lore of the Chinese Lute*, 1940: 208：「[A]t least in the late eighteen century, playing <u>ch'in</u> music was one of the popular things to do for 'people of taste'.」（Malm 1975: 149，據原文劃線）

[33] 例如越中哲也提到由各地來到長崎追求新知的志士與知識分子，聽了異國風哀愁的月琴及胡琴等曲調，心受感動（1977: 6）。

[34] 「雅、韻、幽、清」也接近吉川英史（1979）所提出的日本音樂的精神：「和、敬、清、寂」。

（2003: 47）。再者，以大島克對於月琴「形古雅。音清亮」的讚美（《月琴詞譜》卷下之跋）為例，可理解月琴音樂對於日本文人階層來說，是一種高尚雅美的藝術。

三、日本清樂傳承系統的成就

　　清樂與明樂的不同點之一，在於清樂建立了在地的傳承體系——除了剛開始由中國人江芸閣、沈萍香、金琴江、林德健與沈星南等人傳給日本門生之外，以下各代的傳承均由日本清樂家傳給日本人，這種由日本人所建立起來的傳承體系，也是清樂流行於日本各地的重要因素之一（赤松紀彥 2002: 168）。著名的清樂家，例如鏑木溪庵、富田寬（富田溪蓮）、長原梅園、平井連山與山田松聲 [35] 等之門下都有數以百計的弟子。日本清樂教學體系的建立可能始於鏑木溪庵，他是清樂非常重要的一位傳承者，是溪庵派（始於1857）的領導人物。他於 1859 年在東京出版第一本清樂教學用的樂譜刊本《清風雅譜》（單）（坪川辰雄 1895a: 12；塚原康子 1996: 283-284）。不僅他本人門下有數百位弟子，[36] 其最著名的弟子富田寬，據考於 1878 年也有大約 970 位學生，其中的 25 位後來成為清樂教師（富田寬 1907；張前 1999: 212）。此外，平井連山於大阪建立連山派，於京阪地區享有盛名，與長原梅園在東京建立的梅園派都有數百位學生，[37] 後者的弟子中，後來成為清樂教師者超過七十位（張前 1999: 215）。

四、清樂的日本化

　　一般外地音樂傳入的在地化，不離原詞譯寫為本國語歌詞，或衍生出新

[35] 見《清樂合璧》（1888）之前言。
[36] 司馬滕「鏑木溪庵碑銘」，1876，轉引自坪川辰雄 1895a。
[37] 見《月琴樂譜》（元）之「敘」。

的變體等情形，清樂也不例外。例如以〈茉莉花〉的曲調填上日文歌詞的〈水仙花〉和〈紫陽花〉，以及〈九連環〉的在地化曲例之一〈法界節〉等。

　　較特別的是清樂的曲目內容中，加入了日本人所熟悉的日本俗曲，有助於清樂在日本的流傳（山野誠之 1991b: 8；張前 1999: 220）。在清樂諸流派中，梅園派係以清樂樂器演奏日本端歌[38] 及俗曲為特色；其創立者長原梅園除了編有《清樂詞譜》（卷一、二）（1884, 1885），內容為傳統與新作之清樂曲目外，另編有《月琴俗曲爪音の餘興》（1889）、《月琴俗曲今樣手引草》（1889），以及其子長原春田編著《明笛和樂獨習之栞》（1906）等譜集，其內容清一色為日本俗曲，但用清樂樂器：月琴、清笛（或明笛）、胡琴等演奏；其中《明笛和樂獨習之栞》加入了日本樂器三味線。不僅如此，為了適應日本俗曲的傳習，上述譜本中的工尺譜，另加標示節拍的符號「、」或「‧」於譜字右方。關於清樂譜式的變化，詳見第六章第二節。

　　長原春田不但繼承梅園派以日本俗曲為主的傳承系統，更在樂器方面，跨出一大步。他致力於清樂器的日本化，調整胡琴的製作與笛子的音孔等，使適應日本音階的演奏（《音樂雜誌》1890/4: 22）。他並且混合清樂器與日本樂器於合奏中，將日本邦樂的室內樂「三曲」編制（箏、三味線與尺八或胡弓），以清樂的笛子替換尺八，三絃替換三味線，與箏組合成另一種三曲的編制，演奏著名的箏曲《六段》等日本樂曲，音調美妙（同上）。呈現融合中、日之音色，卻又非中非日、介於二者之間的音樂意象。

　　除了梅園派的譜本以日本俗曲為內容之外，許多清樂譜本也加入日本樂曲，包括俗曲、軍歌、唱歌等曲目。表 5.1 是清樂刊本／抄本曲目內容（清樂或日本曲目）的統計，以清日戰爭（1894-5）為界，分別考察清樂譜本中，

[38] 以三味線伴奏的小曲或短歌。

混合日本樂曲的情形。

表 5.1 清樂刊本 / 抄本之出版 / 抄寫時間與曲目內容統計表 *

出版時間 內容	全部刊本	1894（含）以前 出版	1895（含）以後 出版	年代不詳
全部為清樂曲目	74	53	2	19
清樂與日本曲目	35	17	17	1
全日本曲目	16	7	9	0
合 計	125	77	28	20

* 不含附錄一 No.126 之〈月宮殿〉，該譜為單張油印譜。

　　上表的統計數字透露出清樂日本化的趨勢，在戰後出版的譜本（28 種）中，全清樂曲目的譜本大幅縮減，而清樂混合日本俗曲（17 種）或全是日本曲目的譜本（9 種），佔戰後出版種類數量的 93%。事實上處在戰爭的前後時間，譜本中加入日本樂曲，或全用日本樂曲，的確避免或降低了演奏「敵國音樂」（吉川英史 1965: 360）的尷尬和對清樂的輕蔑感。

　　值得注意的是部分清樂刊本出版的版數，有五版、七版，甚至二十版者，例如《明笛清笛獨案內》（1893 初版，1898 第五版）、《新撰清笛雜曲集》（1900 初版，1902 第五版）、《月琴清笛胡琴清樂獨稽古》（1906 第六版）、《明笛胡琴月琴獨習新書》（1910 第二十版），以及《月琴清笛胡琴日本俗曲集》（1912 第七版）等。這些出版多版的刊本大多數是清日戰爭之後才出版的，而且多混合了日本樂曲，或清一色收錄日本樂曲而用清樂樂器演奏。此外，一篇《月琴俗曲爪音の餘興》的廣告（登於《音樂雜誌》第七期，1891.03），強調「當時流行端唱の譜」，顯示出清樂樂譜收入當時流行的日本歌曲的一個趨勢，這種作法對刊本的銷售大有幫助。

　　總之，上述種種現象，顯示出清樂融合日本曲目的現象與成效，成為清

樂流行的重要助力。

五、清樂樂譜刊本的出版

　　清樂的普及，樂譜之出版功不可沒。對於學習一種外國音樂的日本人而言，特別是由日本清樂教師來傳授予日本人時，其傳承方式，除了口傳之外，寫傳尤為重要。在這種情形下，隨著清樂學習人口的增長，樂譜需求量自然大增。另一方面，日本吸收清樂的窗口長崎，也以創製木活字版，成為日本「近代印刷文化的發祥地」（田栗奎作 1970: 26）。因此，拜印刷術之賜，清樂譜本得以大量刊印，在前述的樂譜需求之下，樂譜的廣大市場於焉形成。

　　目前已知最早的清樂譜本的出版，是葛生龜齡的《花月琴譜》，依序的年代在 1832，但出版地不詳。而清樂的譜本中，也有只見抄本流傳，而未見出版者，例如《清樂曲譜》（1837），目前為止筆者只見有抄本二式──包括鋼筆抄寫於稿紙和毛筆抄寫於十行紙──均為長崎歷史文化博物館所藏；此抄本後來收於波多野太郎（1976），題為《清朝俗歌譯》，內容與《清樂曲譜》同。前兩種的抄寫者為「日[39]下老人泰和」，後一種為「月下老人泰和」。抄本收錄曲目包括戲曲與歌曲類，據首頁的「揮筆初言」，係三宅瑞蓮習自林德健的清朝俗歌；抄本無工尺譜及漢語發音的假名拼音，但加了日文的譯解。

　　至於教學用清樂譜本的出版，如前述始於 1859 年鏑木溪庵編輯出版的《清風雅譜》，[40] 這也是鏑木氏編輯出版的第一本清樂譜本。從這一年起到1910 年代之間，共有超過百種由不同的清樂家編輯，於各地出版的清樂譜本（參見附錄一）。其中數種譜本有再版（一次以上）和版權轉手再出版的情形：例如前述《清風雅譜》，就有「單」、「全」、「完」、「富田溪蓮訂正」、

39　「日」可能是「月」之誤植。
40　見本節之三、日本清樂傳承系統的成就。

「鏑木七五郎增補改定」等不同版本，以及翻刻、求版[41]和各家出版（畏三堂、吟松堂、古香閣、文開堂及二書堂等），據筆者所見，至少有十五種以上。此外如前述，一些兼收有日本俗曲的清樂譜本，不但再版，甚至發行到二十版（如《明笛胡琴月琴獨習新書》）。至於自學用的樂譜，例如「獨稽古」、「獨習」、「獨案內」等的出版，如本節之四所舉再版三次以上的譜本中就有三種，而且在筆者所見譜本中，自學用譜本就有 24 種之多（見附錄一）。毫無疑問地，這些自學用譜本的出版與普及，對於清樂由中上社會普及於常民百姓，有很大的效用。[42]

　　然而除了前述自學用的譜本，和譜本中兼收日本俗曲等曲目之外，還有那些線索，透露出清樂譜本的市場與清樂流行的程度？散見於各種刊印的譜本（封底）及《音樂雜誌》各期新譜出版的廣告，透露出十九世紀末及二十世紀初，龐大的清樂譜本與樂器市場。正如《明清樂之栞》裡所述「近來明清樂非常流行，不論城市鄉村，都可以聽到月琴清琴和胡琴的聲音」，[43]其流行之程度，可想而知。此外，許多譜本的最後一頁，例如長原梅園的《清樂詞譜》（1891）、富田寬的《清風雅唱》（乾、坤）（1883）等，前者在版權頁後除了附有大阪、長野縣與東京等地的八個經銷書店之外，另外註明其他清樂教授家也有代售；後者除了列出八個經銷書商的名稱地址之外，另註明書店、樂器店、清樂教授所及雜誌店等均有代售，可見得當時樂譜之普

[41] 求版是向出版者購買已出版譜本的印刷用版子（木製），然後以同名稱的譜本再行印刷出版（參見山野誠之 1991a: 1-2）。

[42] 見大貫紀子 1988: 104；山野誠之 1991b: 8-9；山野誠之也指出清樂譜本出版之盛行，導致譜本品質的降低（1991a: 3）。此外，大貫紀子也指出清樂的曲調簡而單調，漢文歌詞又難懂（1988: 104），這些理由都成了後來清樂流傳的阻礙。

[43] 原文見百足登著《明清樂之栞》（上野學園大學日本音樂史研究所藏）版權頁之後的譜本介紹頁：「近來明清樂非常に流行し都鄙の論なく月琴清琴胡琴等の音調を聞く」（原文無標點），其中「清琴」可能是「清笛」之誤植。

及。尤有甚者，《和漢樂器獨稽古》（1893）的序，更明白指出因樂譜出版的巨額利潤，以致於投機者加入，市面上缺乏用心為初學者解說清楚之樂譜，已影響到樂譜出版的品質。[44] 而樂譜發行的利潤，也激發「求版」的生意，出版商購買已出版譜本的印刷用版木，再行印刷出版（參見山野誠之 1991a: 1-2）。換句話說，同一份譜本印刷的版子，可以換上兩家以上的出版商印行出版，例如《清風雅譜》有盛林堂及吟松堂的求版，《清風柱礎》及《清風雅唱》有吟松堂等之求版發行（中村重嘉 1942b: 63；山野誠之，同上: 2），《明清樂譜》也有求版的發行（山野誠之，同上）。

簡言之，檢視清樂譜本的刊行及市場行銷情形，包括譜本內容、用途、再版數、廣告及求版的興起等，顯示譜本出版的商業利益在明治時期形成了廣大的市場，樂譜的大量刊行，帶動了清樂的流行與普及（大貫紀子 1988；山野誠之 1991a, b；赤松紀彥 2002: 168）。

進一步觀察清樂譜本出版／抄寫地之分布，也可證明清樂於日本之普及。截至目前為止，筆者所閱覽的譜本，包括刊本與抄本，扣除重覆的譜本（附錄一編號有 -1 者），共有 126 種；除了 25 種未註出版地／抄寫地[45] 外，其餘之出版／抄寫地如下（括弧內數目為譜本總數）。其中只有長崎包含兩種抄本，餘皆為刊本。因此以下用「出版地」概括之：東京（50）、大阪（16）、京都（6）、名古屋（6）、靜岡（3）、新潟（3）、群馬縣（含前橋、原市町）（2）、長崎（4）、福井（2）、長野縣（含松本）（2）、伊勢津（1）、富山縣（3）、福岡（1）、宇都宮（1）與歧阜（南寺內）（1）等。從地圖（圖

[44] 另見山野誠之 1991a: 3；他引四竈訥治批評《清樂獨習日本俗曲集》中音樂理論上的錯誤，並指責清樂譜本的大量印行，降低了樂譜的品質。

[45] 絕大多數的抄本未註抄寫地，其中一部分可能抄寫於長崎，另一部分有飛來堂印之抄本可能抄寫於大阪。又，出版地不明的刊本中，多數可能出版於東京（山野誠之 1991a: 1）。

5.8）上清樂譜本出版的分布與數量，可看出十九世紀與二十世紀初清樂於日本的分布與流傳。然而，長崎是日本現代印刷工業的開端，和日本接受清樂的窗口，地位重要，但長崎在地出版的樂譜反而少於東京、大阪、京都、名古屋等地，令人困惑。

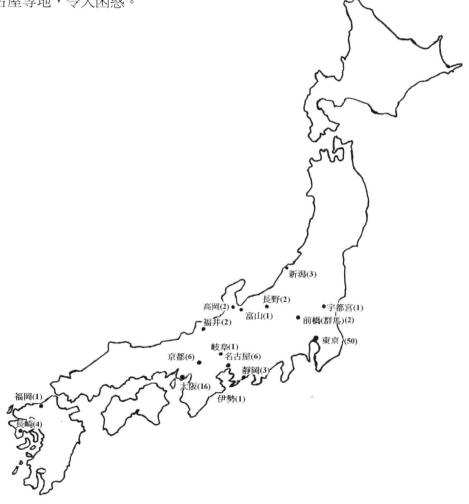

圖 5.8 清樂譜本出版分布圖，括弧內的數字為該地出版之清樂譜本種類數目。（筆者製圖）

六、展演活動與地點

從上面清樂譜本出版分布圖來看，譜本的出版集中在本州與九州，至於遠端的北海道是否也聽得到清樂？

除了樂譜出版地之外，清樂展演活動與地點的記錄，對於了解清樂的流傳亦具重大意義。除了散見於報紙及《歌舞音曲》等雜誌之記載外，明治年間出版發行《音樂雜誌》是第一本音樂領域的雜誌（吉川英史 1965: 376）。這本由清樂家四竈訥治獨資創辦的音樂類月刊（《音樂雜誌》補卷，1984/11: 7），始於 1890 年 9 月至 1898 年結束，共發行 77 期，是研究明治時期清樂活動的重要參考資料。由於創辦人的清樂背景，《音樂雜誌》各期常有清樂的相關報導，內容除了演出活動之外，尚有清樂家介紹、清樂與日本社會，以及樂曲的發表（初以工尺譜，後來加上簡譜的節拍符號）等，各期也經常有清樂譜本或樂器的廣告，提供許多樂譜出版與樂器銷售的消息。從這些雜誌的報導，可知清樂的音樂會始於鏑木溪庵（月桂庵豐春 1907: 7）於安政末年（約 1859）率門生在兩國萬八樓舉行的清樂合奏會，該次音樂會頗受好評（富田寬 1918: 933）。然而據塚原康子從《音樂雜誌》及 1870 年代以來數種報紙的報導，觀察明治時期清樂流行的情形，於明治十年代（1877-1886）開始盛行，以長崎、大阪及東京為中心，到了明治二十年代（1887-96）才開始有公開的清樂展演活動（1996: 286-291）。

關於清樂的音樂會及其聽眾，張前也從各期《音樂雜誌》的相關記事中，整理出清樂的組織與演出活動情形（1999: 238-241），得知從 1870 至 1900 年代，在日本各地成立的清樂社團，乃以教學和演出為主，他們在各種場合公開演奏清樂，[46] 聽眾多時甚至達 800 多人（《音樂雜誌》1893/30: 23）。值

[46] 這些音樂會定期與不定期舉行者均有，曲目內容為全清樂曲目，或混合邦樂（日本音樂），以及歐洲軍

得注意的是，「東京音樂取調掛」[47]（今「東京藝術大學」前身）的設立者伊澤修二（1851-1917）也是清樂音樂會的聽眾之一（《音樂雜誌》1891/8: 21）。清樂的演奏會在二代連山（1862-1940）的努力下，一直維持到 1936 年（平野健次 1893: 2465）。

　　為了從演出活動的角度來看清樂流行的程度，下面根據塚原康子所整理的清樂音樂會的記錄（1996：293, 598-609），在地圖上標示清樂音樂會舉行地點的分布（圖 5.9）。因清樂組織往往有定期的音樂會，圖中所標示的地點實際上涵蓋清樂組織及清樂音樂會等。

樂隊和日本的唱歌曲目。

[47] 東京音樂取調掛成立於 1879 年，是明治政府設立的新式音樂教育機構，教學內容以西洋音樂為主，樹立了日本西式音樂教育的里程碑，初期教學內容也包括清樂和邦樂，是今東京藝術大學的先驅（東京藝術大學音樂取調掛研究班 1967）。

圖 5.9 日本清樂組織與音樂會地點分布圖（筆者製圖）

　　綜合上述，在明樂的先行傳播、唐話的學習，和儒家思想的浸潤等情意、
知識與思想的助力，加上樂器易學，音色又投合日本人的審美趣味與追求異
國風之雅趣之下，清樂因而廣受日本人喜愛。接著又在日本清樂家們的努力
傳承，以及融入在地音樂、混合了日本人所熟悉的歌曲，清樂的傳播逐漸適

應了大眾化的喜好，在社會上形成一股清風潮流。影響所及，使清樂從文人階層普及於常民百姓，從都市及於鄉村，另一方面，形成了樂譜出版、行銷與樂器販售的廣大市場。在市場的推動下，自學用譜本如雨後春筍般紛紛問世，並且佔有一定的市場比例，使得清樂廣傳於更多地方。樂譜出版地及演出活動的分布，如圖 5.8 與 5.9 所示，可看出清樂在日本大為普及與流行，甚至連偏遠的北海道，雖未見有樂譜出版，卻有清樂家及演出活動。關於清樂遠播至北海道，在此另舉數例以為佐證：〈長原春田氏の略傳〉（《音樂雜誌》第 25 期）提到其弟子遍佈各地，包括北海道的渡邊喜代吉、藤本初吉等；同雜誌第 73 期也提到北海道函館的著名清樂家渡邊岱山（1897/73: 42），由此可證清樂遠傳北海道。[48]

從上述可以了解清樂在明治二十年代已廣傳於日本各地，那麼這種原傳於中國的音樂，在日本流傳之後，它在日本社會扮演著什麼樣的角色？對日本社會具有什麼意義？

第四節 清樂於日本社會之角色與意義 [49]

相信當一種樂種或樂器傳到一個新地方，其原來所連結的社會與文化脈絡必定融合了新地方的社會脈絡與認同，於是該樂種／樂器於新的社會所扮演的角色和蘊涵的意義會就有所改變，十九世紀清樂之東傳日本亦然。其轉變結果因社會而異，關鍵在於新的傳承者對於該樂種或樂器的態度，以及新

[48] 此外筆者曾在上野學園大學日本音樂史研究所看過一匣的《聲光詞譜》，內含天、地、人三冊，封面上蓋有「札幌市立圖書館廢棄圖書」印，內頁有「牧水德藏氏寄贈」和「札幌市教育會附屬圖書館藏書印」之印。

[49] 本節部分內容曾以〈挪用與合理化──十九世紀月琴東傳日本之研究〉為題，發表於《藝術評論》第 18 期，見李婧慧 2008。

樂種／樂器定位於新的社會與生活的過程。而且這種音樂或樂器的傳播而產生的再定位，以及新的象徵意義的建立等過程中，各種想法與意識，例如異國風（exoticism）、想像（imagination）、象徵（symbol）、隱喻（metaphor）與認同（identity）等，均可能被賦予而蘊涵於音樂／樂器中，以成就一個新的、異國的「他者」的意義，並據以再確認「自我」。

　　清樂原為流傳於中國東南沿海的民間音樂，於十九世紀初隨著貿易船被帶到新的國度日本，在這種情形下，其音樂本身會遭遇什麼樣的變化？於原社會的位階、角色與意義，會有什麼樣的改變？換句話說，在日本的傳承者與支持者為何許人也？清樂及其代表性樂器月琴對於他們具有何意義？尤以月琴在日本的吸納過程中，其外形與音色美，如何轉換成日本文人的新象徵？

　　清樂譜本中不乏清樂家或愛樂者題識之序文、跋、題詩與插畫等，其中透露出一些耐人尋味的訊息。這些序、跋與題詩大多是日本人（也有清人）以漢文草書寫成、透過這些第一手資料的解讀，可理解十九世紀清樂及月琴的移植日本，在挪用（appropriation）與合理化（legitimization）過程中，已建構了一個新的、得以分別「我群」與「他者」的標誌；在建構的過程中，前述異國風、想像、象徵、隱喻與認同等，均蘊涵於月琴及其音樂中。

　　下面是筆者綜合譜本與文獻資料，來分析與詮釋關於清樂與月琴的移植，於新社會所扮演的角色與意義的轉變。由於引用之序文或跋等出自文人筆下，因此本節之清樂實踐者以日本文人階層為範圍。

一、清樂──異國風之趣味與先進文化的地位

　　相信日本文人接納清樂的首要理由之一，不離異國風之趣味，例如清樂

大師鏑木溪庵之「常嘆異邦之樂風調不同而節奏自異」，[50] 透露出異國音樂之曲調與節奏所帶來之新奇感。不只是異國風的音樂，田邊尚雄也提到時值接受外國文化之際，對於外語的興趣而學唱外國歌曲，也是清樂流行的原因之一（1933: 45）。這一點可從河副作十郎編纂《清樂曲牌雅譜》（三卷）的目的之一，係為了中國語的普及，而得到佐證。[51]

除了異國風的魅力之外，長久以來日本接受中華文化，對中國的憧憬與先進之定位，也是清樂流傳的有利因素之一。例如第五世紀以來的儒學東渡，以及唐代宮廷音樂文化等的東傳，使得日本人以中國為學習對象。廖肇亨從耶穌會士沙勿略（François Xavier, 1506-1552）在長崎傳教（1549-1551）時，體認到日本人「乞靈於中國人的智慧」，[52] 而決心先將天主教傳入中國，以便將福音順利從中國傳入日本的這一段史實，而說道：「對當時的日本而言，中國代表了知識權衡的基準，以及智慧的泉源。」（2009: 311）Keene 也指出大多數的日本人在清日戰爭之前，對於中國的印象是一個繁華的、浪漫的、與英勇的國家（1971: 125）。總之，歷代以來日本一波又一波地接納中國文化為其文化基礎，在此經驗累積下，學習清樂於焉蘊涵了學習一種來自先進國家、華美文化的浪漫與異國風音樂的意義。換句話說，日本文人將「自我」置於更高一層代表先進與異國風文化的「他者」，學習他們所崇拜的中國文人文化與生活。因之學習清樂、漢詩與書畫等，來成為日本文人雅士用以提昇品味與修養，無形中也提昇地位的媒介。

[50] 司馬聘「鏑木溪庵先生碑銘」，轉引自坪川辰雄 1895a。

[51] 中尾友香梨 2008c: 126。她提到《清樂曲牌雅譜》的出版社杏村書舍，是河副作十郎（號杏村）設於大阪的教授中國語的私塾。而且從《清樂曲牌雅譜》中的一段說明：「文中、国字ヲ訓シ難キ字ハ、左ノ方ニ〇印ヲ以テシ、更ニ他日ノ口伝ヲ要ス。」大意是難讀的字以「〇」記於左側，有需他日口傳──可以看出此譜本兼為中國語普及之用意。上例之文字說明，僅見於《清樂曲牌雅譜》。

[52] 2009: 311；作者引自《利瑪竇中國札記》，北京：中華書局，2005: 127-128。

二、「月琴—阮咸—竹林七賢」的聯結與日本文人新象徵的建構

如前述（本章第三節之一、二），月琴之易於上手與音色投合日本人之音樂品味，成為清樂中最流行的樂器，並且是日本文人雅士的修養與中上家庭之教養樂器。然而除此之外，是否有其他原因引發日本文人選擇月琴之動機，而不是其他的樂器，例如中國南方民間音樂常作為領奏樂器的胡琴或提琴？

誠然，樂器並不只是產生聲音的器具，它們是具有社會性、文化性、隱喻性與物質性的產品，而且受到材料、地理環境、社會與文化背景的影響（參見 Dawe 2003: 276）。那麼就月琴而言，它有什麼樣的文化背景？其另一名稱「阮咸」又具有何種意義？

據明代王圻《三才圖會》〈器用三卷〉「阮咸」之說明：「元行沖曰此阮咸所造，命匠人以木為之，以其形似月，聲似琴，名曰月琴。杜祐以晉竹林七賢圖阮咸所彈與此同，謂之阮咸，[…] 今人但呼曰阮。」[53] 這段文字說明了圓體撥奏式樂器的命名典故，因阮咸而得名，並簡稱「阮」。阮咸（阮）與月琴也可指同一類樂器。[54] 然而，原本為圓體的阮咸，在發展過程中也出現八角形的變體，例如清樂的阮咸琴體為八角形（見圖 5.10）。雖然如此，從清樂譜本 [55] 中引用關於阮咸與月琴的敘述，可以推論歷史上撥奏式樂器阮

[53] 筆者加標點符號。相關圖像，見南京西善橋古墓出土之南朝（420-589）竹林七賢與榮啟期模印磚畫像之一的阮咸；他彈奏撥奏式樂器「阮咸」。收於中國藝術研究院音樂研究所編《中國古代音樂史圖鑑》，北京：人民音樂出版社，1988: 62。

[54] 雖然《月琴詞譜》之自敘有這麼一段話：「按阮與月琴有小異。阮卻 [似] 我邦三絃。今人但直曰阮。非也。」此處「卻 [似] 我邦三絃」的「阮」，可能指清樂的長頸八角形共鳴體的阮咸，是一種變體，與短頸圓體共鳴箱的月琴在外形上確有不同。然而同序文也另引《通典》中關於元行沖對阮的說明，其說法同本文的說明。此外，從同一譜本最後收錄的「詠阮詩錄」來看，其中的詩詞標題與內容絕大多數用「月琴」，可見在清樂家的心目中，阮與月琴是同器異名，且均為圓體，如圖 5.11 的長頸圓體阮咸。

[55] 例如《月琴樂譜》（元）（1877）、《洋峨樂譜》（坤）（1884）、《清樂合璧》（1888）等。

咸，因晉（265-420）竹林七賢之一的阮咸善彈之而得名，而與阮咸為同物的
月琴，自然也可視為阮咸的象徵。顯然，從撥奏式樂器「阮咸」命名之歷史
背景得到啟發的日本文人，便將月琴連結到竹林七賢中的阮咸；[56] 因此於江
戶末期，一個新的「知識分子的樂器」的意義已被加諸於月琴之上。

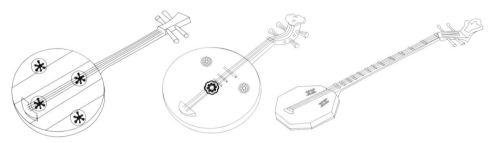

圖 5.10 阮咸與月琴比較圖，左：描繪自南朝竹林七賢與榮啟期模印磚畫像之一 [57] 的阮咸。原
圖的琴柱無法辨識。中與右：清樂的月琴和阮咸。（據圖 2.6 改變方向重繪）

下表（5.2）引用數例清樂譜本的序、跋、題詩與插畫中相關的文句、圖
像來討論日本文人如何連結「月琴（及其音樂）→阮咸（樂器）→阮咸（竹
林七賢）」，賦予月琴一個知識份子的樂器的身份，使之融入文人的生活。

[56] 不僅如此，例如大島克編《月琴詞譜》自敘：「…隋志曰。大業元年稱雅樂十二器之一。有月琴。由是
觀之。自古不唯隱逸之士撫之。雖朝廷之樂。亦有用之乎。」可看出作者（清樂家）認為月琴不但隱士
（指竹林七賢）彈之，也用在宮廷音樂。

[57] 原圖參見註 53。

表 5.2 與竹林七賢、阮咸及文人生活相關的文句摘錄與圖像

連結之主題	相關文句與圖像	引用資料來源
竹林七賢	「想到風流晉竹林」[i]	《月琴樂譜》（利）1877
	「竹林遺響」 「以繼千載竹林之遺響也」	《清風雅譜》（完）1890
	「竹林遺韵，千歲可歌」	《月琴詞譜》（上）1860
阮咸	「一代阮咸能創物千年元澹[ii]是知音」 圖 5.11：「一代阮咸能創物千年元澹[ii]是知音」	《月琴樂譜》（利）1877 《清風雅譜》（完）1890
	「則與咸之遁塵累於竹林」	《弄月餘音》（天）1885
	「千古阮咸傳妙趣」	《弄月餘音》（地）1885
	「使聽者想像晉代阮咸之風」	《清風雅譜》（完）1890
文人的音樂生活	圖 5.12：文人的音樂生活	《清風雅唱》（乾）1883
	圖 5.13：山林中玩樂品茶	《月琴樂譜》（利）1877

i. Malm 已注意到「竹林」和「松山」的重要性，並且認為這些是了解十九世紀日本明清樂實踐者的人生觀的線索（1975: 165）。

ii. 元澹（653-729）字行冲，《新唐書》卷200：「有人破古冢得銅器，似琵琶身正圓，人莫能辨。行冲曰：此阮咸所作器也，命易以木絃之，其聲亮雅，樂家遂謂之阮咸。」（筆者加標點符號）。

　　上表之文句與圖 5.11-13 透露著日本文人如何將月琴連結至阮咸與中國歷史上的竹林七賢，以高度評價月琴。他們將月琴音樂比擬為流傳「千載」的「竹林遺響」，並流露出對阮咸及其音樂的嚮往，視月琴 / 阮咸為其人其樂之象徵，因之彈奏月琴成為模仿想像中的中國古代文人的一個管道，月琴的地位也就從民間音樂提昇到文人音樂的境界，月琴彈奏者的地位隨之提昇。簡言之，透過「阮咸」的歷史脈絡，月琴於日本社會被建構成為文人或教養良好階層的象徵樂器，因此彈奏月琴成為一個模仿中國文人生活並藉以提昇個人社會地位的管道之一。

圖 5.11 「一代阮咸能創物千年元濟是知音」，選自《清風雅譜》（完）。（長崎歷史文化博物館藏）

圖 5.12 文人的音樂生活[58]，選自《清風雅唱》（乾）。（長崎歷史文化博物館藏）

圖 5.13 山林中玩樂品茶，局部圖，旁邊有侍童煮水泡茶。選自《月琴樂譜》（利）。（長崎歷史文化博物館藏）

[58] 圖 5.12 及 5.13 之標題為筆者所加。

三、「聲似琴」[59]——挪用（appropriating）琴的象徵／隱喻與合理化（legitimizing）月琴的地位

傳統上「琴」（七絃琴）是象徵中國文人的樂器，竹林七賢也彈琴，例如嵇康（223-262）是歷史上著名的琴士；既然如此，日本文人如何能不彈「真正」的「琴」而達到中國文人的境界？於此關鍵點上，筆者借用「聲似琴」的意念，來討論日本文人如何連結月琴與琴。「琴」雖為七絃琴之專稱，亦為絃樂器之通稱，但從「月琴抑亦古琴流亞」[60]的概念轉接，挪用關於琴的象徵與隱喻而加諸於月琴之上，得以成功地將月琴在日本的地位提昇至與中國古琴相當的地位。那麼挪用的手段、過程與內容如何？

關於提昇樂器及其彈奏者地位的研究案例，Thomas Turino 對於秘魯都會區梅斯提索（Mestizo，西班牙與印第安人的混血族群）音樂的研究（1984），是一個可以對照本文的案例。他提出此族群中恰蘭哥（charango，小型有柱撥奏式樂器）的實踐者，藉著演奏一些屬於較高社會階層的樂種與歌曲，來提昇恰蘭哥的地位。有別於這種運用更高階層的樂種以提昇地位的方式，日本文人則將月琴連結至一個更高位階的樂器——中國文人的象徵樂器「琴」——以賦予月琴與琴同等地位的意義。

下面從清樂譜本的序、跋、題詩與插畫摘錄數例文句及圖像，列於表 5.3 及圖 5.14-15，以討論及詮釋日本人如何基於前述「聲似琴」的理由，挪用琴的象徵與隱喻，加諸月琴之上。這種運用隱喻與象徵的方式，一方面提昇了月琴的地位，並連帶提昇其品味與社會地位，[61]另一方面建構了一個日本文

[59] 明王圻《三才圖會》；《月琴樂譜》（元）（1877）；《洋峨樂譜》（坤）（1884）；《清樂合璧》（1888）等。

[60] 《月琴詞譜》卷上，土井恪之序。流亞是同類的意思。

[61] 像這種提高某種樂器或樂種的地位的例子，亦見於奈良、平安時代（第八、九世紀）日本吸收唐代音樂

人的新形象與生活模式，以與中國文人有所區隔。

表 5.3 象徵與隱喻之文句摘錄及圖像

連結之主題	相關文句與圖像	引用資料來源
「高山流水」	「誰復之有高山流水哉」 「只聞高山流水之清音耳」	《月琴樂譜》（元）1877
	「流水高山意奈何」	《弄月餘音》（地）1885
	圖 5.14：「高山流水之圖」	《洋峨樂譜》（坤）1884
其他的象徵與隱喻	「圓躬焦尾」	《月琴樂譜》（亨）1877
	「琤琤也勝廣陵音」	《月琴樂譜》（利）1877
	「音韻清朗。與琴瑟稍似焉。然至其婉順委蛇微音迅速之處。琴瑟之所不及。」	《清樂合璧》1888
	「自有風入松」	《清樂速成月琴雜曲自在》1898
	圖 5.15：「管清疑警鶴」「梅園女史屬題 鳴鶴仙史奉題」，用印為鶴。	《清樂詞譜》卷二 1885

　　如上表第一欄之文句，借用形容琴樂之美的「高山流水」之隱喻，來讚美並評價月琴及其音樂。歷史上著名的名琴故事「焦尾琴」與琴曲〈廣陵散〉也被引用在讚美月琴的文辭中。除此之外，更挪用了琴人情操的象徵：「鶴」[62]（見圖 5.15）。鶴與松於傳統琴人生活中具重要意義。高羅佩（Robert H. van Gulik，1910-1967）探討鶴對於琴樂的意義，他認為在大自然中彈琴時必須近老松，而在松樹樹蔭下，必有鶴昂首闊步，彈琴者必須欣賞牠們的動作，並且將之應用到指法上（1968: 58）。而松與鶴皆為長壽的象徵（同上），且

文化的過程中。趙維平研究第八、九世紀日本接受中國音樂文化的情形，而提出「這種無視中國文化的性格、內容，一并將其高級化、上品化、儀式化的接納方式是日本八、九世紀接納外來文化的典型特徵。」（2004: 81）這種情形亦見於十九世紀日本對於月琴及清樂的接納與吸收。

[62] 關於鶴作為琴人情操的象徵，引自張清治教授於國立臺北藝術大學音樂系碩博士課程「琴樂與文學」及「琴樂美學」中講授之內容。

鶴的高貴是牠之所以受到琴人喜愛的理由（同上，141）。張清治舉「依松舞鶴」與「琴鶴相隨」等成語和水墨畫常見的題材為例，說明鶴對於琴士的意義：象徵琴士的高尚情操，以及鶴、松與琴人生活的密切關係。[63]

　　此外，著名的清樂家葛生龜齡與鏑木溪庵更借用傳統的彈琴規範：「操琴十戒」、「操琴十二欲」、「琴有宜彈」與「琴有不宜彈」等，改琴為阮（即月琴），收於譜本中：例如葛生氏編《花月琴譜》中的「八戒」、「十欲」，以及鏑木氏編《清風雅譜》（單）與《清風雅譜》（完）中的「操阮十戒十二欲」、「阮有宜操」與「阮有不宜操」等（見表 5.4 的對照）。此外，村上復雄的《明月花月琴詩譜》（1878）亦載有「八戒」、「十欲」，與前述《花月琴譜》完全相同。[64]

　　值得注意的是清樂家成瀨清月傳自廣東人沈星南的抄本《北管管絃樂譜》中，[65] 也抄有「月琴十二欲」、「十戒」、「月琴有宜彈」、「月琴有不宜彈」等借用琴的規範，但直接冠上「月琴」。據此譜本前面的記載，係沈星南據道光五年（1825）清國寧波人所擁有之〈笙笛詩譜〉（云采軒梓）而抄，以傳予成瀨清月。由此可見借用古琴的習琴規範，可能於十九世紀的江浙已有之，並且傳給日本人。

[63] 同上。

[64] 初步觀察此譜本收錄曲目，包括一越調、清朝新聲秘曲及當中的曲目，與葛生龜齡的《花月琴譜》（1831）有重疊之處，可能與《花月琴譜》有關。

[65] 參見頁 55。

表 5.4 彈琴十戒與操阮十戒／八戒對照表 [66]

彈琴十戒	「操阮十戒十二欲」之十戒（鏑木溪庵《清風雅譜》單，1859）	八戒（葛生龜齡編《花月琴譜》，1832）	月琴「十戒」*（沈星南傳抄「笙笛詩譜」，1825 收於《北管管絃樂譜》）
1. 頭不可不正	1. 頭不可不正	1. 頭不可不正	1. 頭不可不正
2. 坐不可不端	7. 坐不可不端	2. 坐不可不端	2. 座不可不端
3. 容不可不肅	6. 容不可不肅	3. 容不可不肅	3. 容不可不肅
4. 足不可不齊	8. 足不可不齊	4. 足不可不齊	4. 足不可不齊
5. 耳不可亂聽	3. 耳不可亂聽	5. 耳不可不潔	5. 耳不可亂聽
6. 目不可斜視	2. 目不可斜視		6. 目不可邪視
7. 手不可不潔	4. 手不可不潔		7. 手不可不潔
8. 指不可不整	5. 身不可不清	6. 指不可不和	8. 指不可不整
9. 調不可不知	9. 席不可談笑	7. 調不可不知	
10. 曲不可不終	10. 行不可失禮	8. 曲不可不終	

* 實際上只抄八戒。

從葛生龜齡、鏑木溪庵與成瀨清月三位分屬不同的傳承系統來看，[67] 這種挪用彈琴規範，改琴為月琴的情形，並非個案，當中可看出清樂家們學習並實踐中國文人以彈琴為修身之意圖，但以月琴代琴，作為修身養性之媒介，自然而然地提昇了月琴的地位，合理合法地成為日本文人的象徵樂器，其彈奏者也因而獲得了合情合理的文人地位。月琴成了十九世紀日本社會中，教養良好的社會菁英的象徵樂器。

簡言之，日本文人不但學習清樂與月琴，對於漢詩與書畫同樣有相當之造詣。事實上，他們學習了明清時期中國文人「琴、棋、書、畫」以及品茶賞花的生活模式，[68] 但將琴代之以月琴。因此於江戶末期與明治年間，他們

[66] 阿拉伯數字編號為筆者所加；為了便於對照，順序有變動，並將原順序以數字標於前面。

[67] 見第二章第四節。

[68] 參見孫淑芳 2006。日本文人們的生活中也包括了傳自中國的煎茶（塚原康子 1996: 289, 298）。

藉著這種獨特的日本文人生活模式，凸顯他們與中國文人的區別，並且肯定其文人之身份地位。

圖 5.14 「高山流水之圖」，選自《洋峨樂譜》（坤）。（長崎歷史文化博物館藏）

圖 5.15 「菅清疑警鶴」「梅園女史屬題 鳴鶴仙史奉題」，用印為鶴。選自《清樂詞譜》卷一。（上野學園大學日本音樂史研究所藏）

四、「形似月」——文人浪漫情懷的寄託

然而關於為何日本文人選擇月琴仍有疑問：既然崇拜竹林七賢中的阮咸，為何不選擇阮咸善彈的樂器「阮咸」而選擇月琴？是否因為月琴圓形共鳴體，

而清樂的阮咸為八角形？此外，既然仰慕「高山流水」之境界，為何不選擇長板型樂器「琴」，而選擇圓體樂器「月琴」？關於這些疑問，筆者認為關鍵在於月琴的「圓」體，象徵圓滿與團圓，以及月的浪漫聯想，這些象徵與想像均蘊涵於月琴的圓形共鳴體中。換句話說，月琴象徵月亮，是一個「充滿浪漫的地方」，[69] 而其「圓」形更象徵圓滿，因此得以滿足文人心中追求浪漫與圓滿的欲望。

茲將清樂譜本之序、跋、題詩與插畫中，與「圓」、「月」及文人浪漫情懷相關的文句摘錄於表 5.5 及圖 5.16。

表 5.5 與圓月、月琴及文人的浪漫相關的文句摘錄及圖像

連結之主題	相關文句與圖像	引用資料來源
「月」與「圓」	「圓槽象月」 「南部之花」、「北里之月」 「明月掛胸間」	《月琴樂譜》（元）1877
	「琴如月」	《月琴樂譜》（亨）1877
	「月琴形似月」 「琴形學月月圓圓」	《月琴樂譜》（利）1877
	「圓清音流入四條絃」	《月琴樂譜》（貞）1877
	「象月脩玉」 「形之圓者莫過於月，韻之清者莫過於琴矣；而圓與清相兼，器之齊者，為阮疑矣。」	《明清樂譜摘要》（一）1877（筆者加標點符號）
	「其形團團如月 其聲清朗亦如月」	《月琴詞譜》（上）1860
	圖 5.16：月琴與月	《月琴樂譜》（利）1877
文人的浪漫情懷	「月下彈琴坐園林。初知月影助琴音。」 「月妃琴妓相與臨」 「月情琴意兩難禁」	〈月琴歌〉，收於《月琴樂譜》（貞），1877；《音樂雜誌》2（1890.10）：8。
	「宛然月語於金波之間也」	《弄月餘音》（天）1885
	「纖指玉顏人若花」	《月琴樂譜》（亨）1877

[69] 借用自 Said 1978: 1；中譯引自王志弘等譯《東方主義》，臺北：立緒，1999: 1。

上表之文句顯示出清樂家們如何將月琴共鳴體的「圓」形比擬為想像中充滿
浪漫的月，又如何將月琴外形及其清朗樂音之美，比擬為清明的月色，更將
對月亮的浪漫情懷投射於月琴之上，甚至在彈琴時，幻想著月影月語，還有
「月妃」與「琴妓」相伴隨。[70]

圖 5.16 月琴與月 [71]，選自《月琴樂譜》（利）。（長崎歷史文化博物館藏）

　　除了上述之分析與詮釋之外，是否另有其他原因激起日本文人對月琴的
想像與癡情？從下面表 5.6 的文句摘錄與圖 5.17-18，可以看出對於文人 / 詩
人而言，「月」令人想起傳說故事「嫦娥奔月」的浪漫與淒涼。換句話說，
圓形的月琴引發了對「圓月」的聯想，而「月」又令文人們想起住在傳說中「高
處不勝寒」的廣寒宮，對既寂寞又悔恨的嫦娥興起同情心之餘，投射出一種
陰柔與浪漫情懷於月琴上。

[70] 見〈月琴歌〉，收於《月琴樂譜》（貞）（1877）及《音樂雜誌》1890.10/2: 8。
[71] 標題為筆者所加。

表 5.6 與嫦娥及月宮相關的文句摘錄及圖像

連結之主題	相關文句與圖像	引用資料來源
嫦娥與月宮的想像	「嫦娥應寫恨 聲自月中來」	《月琴樂譜》（亨）1877
	圖 5.17：月琴、瓶花與題詩「可識瑤琴，天上至形，如圖月弄癡羧，廣寒宮裏何人造，猶□嫦娥舊爪痕」	《月琴樂譜》（利）1877（筆者加標點符號）
	「不是人間曲 分明月有聲 阿誰倩纖手 細寫翠娥情」	《月琴樂譜》（貞）1877
	「碧海青天夜夜泣嫦娥」	《洋峨樂譜》（坤）1884
	圖 5.18「廣寒宮裏音嘹」（印章）	《月琴俗曲今樣手引草》1889

　　從上表摘錄的文句與圖像，可理解月琴及彈奏月琴的時刻，往往令文人們想起高處不勝寒的月球上的嫦娥，月琴及其聲音就承載著文人們對於嫦娥的浪漫想像，幻想著她的寂寞與悔恨，投射出文人們對於嫦娥的浪漫情懷與同情。

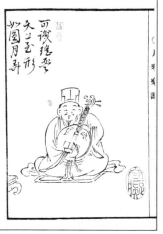

圖 5.17　月琴、瓶花與題詩[72]，選自《月琴樂譜》（利）。（長崎歷史文化博物館藏）

[72] 標題為筆者所加。

圖 5.18 月琴印章，右為「廣寒宮裏音嘹」，長原梅園編《清樂詞譜》卷一、二（1884-5）的第一頁均有此印章。[73] 月琴上有「梅園女史」四字，即長原梅園。摘自《清樂詞譜》卷一。（上野學園大學日本音樂史研究所藏，no.18848。）

五、家庭教養音樂與樂器

　　如第二章的討論，月琴是明治時期日本中上階級家庭太太女兒們的樂器，作為培養氣質與豐富家庭生活之媒介，並且成為十九世紀日本中上社會的標誌。[74] 圖 5.16, 19-21 特別關照樂器及其女性實踐者；圖 5.16, 19, 20 描繪樂器與家庭生活，和習樂作為家庭教養活動；圖 5.21 另見樂器作為家庭的裝飾，顯示出清樂與月琴作為社會階級的象徵與品味的情形（參見吉川英史 1965: 360）這些圖像的說明，分類整理於表 5.7。

[73] 在長原梅園編之《月琴雜曲今樣手引草》與《月琴俗曲爪音之餘興》，以及〈林沖夜奔〉抄本（上野學園大學日本音樂史研究所藏，no.12647）亦見此印章；此外在〈清樂三國史 翠賽英〉抄本（上野學園大學日本音樂史研究所藏，no.12645）封面也有同樣的印章，但月琴中署名為連山女史，即平井連山，與長原梅園均為金琴江傳承系統之重要清樂大師。

[74] 關於樂器與社會階層標誌，參見 Kraus 1989:14。

表 5.7 與家庭教養及裝飾相關的圖像說明

主題	相關圖像說明	引用資料來源
家庭教養樂器	圖 5.16：彈奏月琴的女士仰頭望月	《月琴樂譜》（利）1877
	圖 5.19：女孩們彈著月琴，男孩們則拉提琴與吹笛子，旁邊一位老先生指導他們。	《月琴雜曲清樂の栞》（正編）1888
	圖 5.20：家庭中，一位女老師彈著月琴教女孩們唱歌。	《月琴雜曲今樣手引草》1889
家庭的裝飾	圖 5.21：月琴作為室內裝飾品	《月琴樂譜》（貞）1877

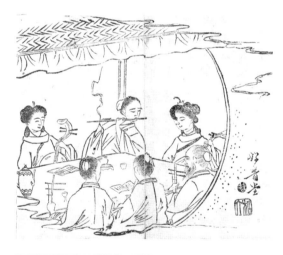

圖 5.19　清樂先生指導孩子們習樂，圖中女孩們彈奏月琴，男孩吹笛和拉胡琴。選自《月琴雜曲清樂の栞》（正編）。（長崎歷史文化博物館藏）

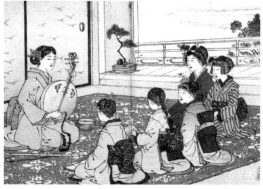

圖 5.20 女教師彈奏月琴教女孩們唱曲，選自《月琴雜曲今樣手引草》。（長崎歷史文化博物館藏）

圖 5.21 作為室內裝飾的月琴，選自《月琴樂譜》（貞）。（長崎歷史文化博物館藏）

六、從〈詠阮詩錄〉來看詩人筆下的月琴與清樂

　　除了分析上述清樂譜本中的序／敘、跋、題詩與插圖所透露出的心聲意念之外，大島克編《月琴詞譜》（1860）卷下附錄的〈詠阮詩錄〉，收有 47首歌詠月琴及其音樂美的詩詞，是洞察清樂家對於月琴與清樂的態度，以及月琴與清樂對於清樂家的意義的重要資料。47 首中，共 25 首題以「題月琴」或「詠月琴」，21 首（部分與上述重疊）題贈大島克或聽大島克彈琴而題，讚美他所彈月琴音樂之精妙與優美。中尾友香梨從〈詠阮詩錄〉之詩與題詩者研究江戶文人與清樂的互動（2008a），她從三十八位題詩者中，調查出其中約三十位為赫赫有名的人物，絕大多數是江戶時期的儒者、漢詩人、書畫家，少數為醫師、僧侶兼儒者。[75] 茲舉數首為例，以顯示清樂家對月琴的情

懷與看法。

江戶後期儒者賴山陽（1781-1832）的〈題月琴〉：

誰提蟾華裁玉琴。團圓影裏帶清音。四絃如語知何恨。碧海青天夜夜心。

詩中蘊涵月琴圓體的「團圓」象徵，清音之音色美，以及浪漫感傷之情懷。

江戶後期儒者龜井昭陽（1773-1836）更將清樂曲名〈到春來〉與〈胡蝶雙飛〉，及〈四節[季]曲〉之曲辭內容等入詩，於〈夏夜始聞月琴用曲中語〉：

月琴彈月到春來。胡蝶成雙芍藥開。夏至更愁添今夕。相思未夢見郎回。

辛島塩井（1755-1839）的〈題月琴囊〉，則寫入對月宮與嫦娥的想像：

此中何有。雲月團團。廣寒之宮。素娥亦彈。

而武富南坭（1808-1875）的〈月琴詞為秋琴大島君〉中的一段「月琴雖琹類。形制原懸異。琴蓋取象歲月時。此時將月為大地。九柱代得十三徽。四絃雙聲是新意。」顯示出以月琴代琴的意圖與對月琴的讚美。這種心境與想法，也可以從竹鼻大岳的〈題月琴贈秋琴大島君〉中窺知一二：「古稱琴者禁。禁邪以正心。對此高山月。彈此流水琴。相對不相厭。悠悠千古心。閒雲指上起。清風入衣襟。（下略）」

除了上引數首之外，其餘各首幾乎可以說句句充滿對月琴的推崇讚美、浪漫情懷與想像，以及對於晉竹林與高山流水等之憧憬，在在顯示這些文人儒者們對於月琴的形似月、其音色之美與浪漫的癡迷。下面就以大島克的兩

年代引自中尾友香梨 2008a。

首詩，作為本節的結束：

〈題月琴〉

兀坐整襟迎月明。峨洋亦自養心情。更憐膝上團團影。能作廣寒宮裏聲。

〈詠月琴〉

對月調琴思不禁。一彈再鼓趣尤深。海天勿道知音少。流水高山慰我心。曾向吾邦傳月琴。西秦遺韻趣尤深。始知萬里滄溟外。不異高山流水心。

第五節 異國風的淡化與新的「他者」

明治時期日本社會上流行的音樂除了邦樂（日本音樂）之外，就是來自中國的清樂和西洋音樂。後二者在清日戰爭之前，對日本人而言都同樣具異國風，且蘊涵「先進」的意義。前面已討論過清樂受到日本人喜好的關鍵性理由之一是異國風，然而一個社會對於異國風的對象與喜好情形並非一成不變，當另有「他者」或不一樣的異國風的選擇對象時，原先選擇的「他者」可能會逐漸失去其異國風的價值與魅力，被新的異國風對象所取代。而且異國風的特色有可能因在地化而流失，琵琶（第八世紀傳入日本）與三味線（第十六世紀傳入）的日本化就是很好的例子。

當清樂傳入日本時，先被認定為傳自先進中國的異國風音樂，浪漫而令人癡迷。經長時間的流傳，象徵、隱喻的投射等過程，加上與追求異國風的清樂愛好者的趣味相應合，於是月琴被文人賦予新的隱喻與象徵——「高山流水」、月亮與嫦娥、社會地位的標誌，以及上流社會的家庭教養等。清樂

/ 月琴從原來中國民間音樂的地位，被提昇為日本上流社會與文人的音樂 / 樂器，而清樂實踐者也藉以提升文化素養，鞏固其社會地位。

然而當另一個「他者」——西洋音樂——闖入清樂的空間時，對於該社會和清樂會帶來什麼樣的影響？從前面的討論，可以了解趣味或異國風的對象並非穩定不變，其易變的特質，說明了十九世紀末清樂衰微的部分原因，即清樂的失勢和淡出，讓出空間予以新的異國風選擇——西洋音樂。

誠然，清日戰爭是導致清樂衰微的關鍵（林謙三 1957；吉川英史 1965；Malm 1975；平野健次 1983；塚原康子 1996 等），許多清樂實踐者避免彈奏「敵國音樂」，清樂也受到鄙視。[76] 山野誠之列舉 1891-97 年間公開演奏的清樂曲目（1991b: 40），清楚地顯示出清日戰爭的影響—— 1894 年演出的曲目有 79 首，但清日戰爭結束時（1895），只有三首曲子被演奏。

塚原康子卻認為除了清日戰爭之外，另有其他因素必須一并考慮（1996: 265）。這些因素，包括：一、西洋音樂的傳入，[77] 提供日本人另一個異國風的選擇；二、清樂的日本化及通俗化，淡化了清樂的異國風情；此外，三、以文人雅士為主的清樂支持者，從中國文化的文人素養，轉向知識分子的西歐化（同上，265, 312-313, 328），其音樂興趣，從中國音樂轉向西洋音樂。小泉文夫也提到洋樂的影響，使得原來明清樂的新鮮感對日本人已不具魅力，

[76] 吉川英史認為清樂的衰微，係因清日戰爭，清樂為敵國音樂而不再被演奏。而戰後因對戰敗國清國的鄙視，連帶清樂被蔑視，日本人轉向西洋音樂（1965:360）。

[77] 早在十六世紀西洋音樂已透過傳教士傳入日本，但並未大量流傳。大約在清樂傳入日本的同時，西洋音樂先隨荷商傳入，然後明治初期，在政府支持下，首先透過軍樂及其他管道的大量傳入。吉川英史提到戰爭時期產生軍歌，清日戰爭時的軍歌中，不乏混合西樂與日本歌曲者（1965: 361）。此外，西洋音樂成為明治時期音樂教育，特別是學校的唱歌課的主要內容，這也是促使日本大量吸收西樂的因素之一。上述的討論，從十九世紀末之後出版的清樂譜本，其曲目內容多數包括了軍歌部及唱歌部等，也可以看出端倪。這些譜本包括《月琴雜曲清樂の栞》（1888）、《清樂獨習の友》（1891）、《才子必携清樂十種》（1893）、《月琴胡琴明笛獨案內》（1897）等。

而逐漸被日本人淡忘（1994/1977: 251）。這些說法，清楚地浮現出清、洋消長之風向改變。至於清樂的日本化，實際上有雙面的影響，一方面有助於清樂的普及，另一方面卻淡化了其「異質性」（同上，312），使原參與者的興趣轉向另一個異國風音樂——西洋音樂。事實上，許多清樂家不只精通清樂與邦樂，也是西洋音樂的先驅。舉例來說，長原春田是一位著名的清樂家與風琴演奏者（《音樂雜誌》1894/47: 22），同時是東京音樂取調掛的教師之一，[78] 負責清樂的教學與演奏；清樂家四竈訥治也是一位手風琴提倡者，除了編有清樂譜本《清樂獨習の友》（1891）之外，尚有手風琴的自學用譜本《手風琴獨習の友》（一～三集）。[79] 箸尾竹軒除了編輯出版有清樂譜本《月琴清笛胡琴清樂獨稽古》（1906）與《月琴清笛胡琴日本俗曲集》（1912）等之外，也出版有手風琴的自學用譜本《手風琴獨案內》。[80] 這些例子透露出清樂已逐漸失去其勢力與空間，在十九世紀末已被另一個異國風的「他者」——西洋音樂——所取代。

第六節 清樂的角色與意義改變之影響

清樂的傳播於明治十年代（1877-1886）達到高峰（見塚原康子 1996）；在此興盛時期，清樂被日本文人們視為來自先進國家的音樂，將中國民間樂器月琴想像為歷史上竹林七賢之一所彈的樂器，並比擬為中國文人雅士的樂

[78] 東京音樂取調掛見註 47。長原春田在東京音樂取調掛所擔任的角色是清樂的傳承與改革者，以清笛和胡琴的改良而著名。他並且建立以箏、三絃（三味線）和清笛合奏的三曲的編制，負責明樂器與清樂器的收藏，以及清樂的教學與演出等工作（〈長原春田氏の略傳〉《音樂雜誌》1892.10/25: 8-11；東京藝術大學音樂取調掛研究班 1967）。月琴是音樂取調掛入學考試的樂器項目之一；此外，音樂取調掛的展演節目中也包括清樂的曲目（大貫紀子 1988: 107-108；東京藝術大學音樂取調掛研究班 1967）。然而上述關於清樂的努力，仍無助於清樂的維持。

[79] 見《音樂雜誌》的廣告（1895.01/50: 10）。

[80] 同上，1893.08/35: 30。

器「琴」,從而提昇了月琴的地位,合理化地成為日本文人形象的象徵,因此建立了日本文人的生活模式,與以琴為象徵樂器的中國文人有所區別。隨著清樂的傳播,在日本化(加入日本歌曲與樂器)、自學用譜本的大量出版,以及記譜法的西化等手段與過程下,清樂逐漸普及於日本社會中,從社會菁英到常民百姓,從都市到鄉村,深受各地不同階層人們的喜好;[81] 這樣的情形一直維持到清日戰爭爆發前。

清日戰爭雖然不是清樂衰微的唯一因素,卻是致命性因素。戰爭期間,清樂被定義為敵國音樂,戰後更因清國戰敗,日本人眼中的先進國家形象幻滅,清樂連帶受到日本人的鄙視(吉川英史 1965: 360)。戰後出版的清樂譜本,雖然也有極少數之標題維持以「清」字開頭,多數的譜本標題已避免「清」字,改用樂器名稱,特別是笛類有清笛和明笛之分,明笛卻較清笛常見於譜本標題。在樂譜的內容方面,一改以清樂曲目為中心,而換上大量的日本俗曲、軍歌、唱歌與雜曲等曲目內容;而真正清樂曲目的數量更大量縮減為 10-20 首,以聊備一格,甚至有些譜本完全為日本曲目,但所用的樂器混合了清樂的樂器,例如月琴、清笛或胡琴等;清樂合奏的編制也逐漸日本化,縮小為「三曲」(三重奏),甚至更小的規模,並且混用了日本樂器,例如箏和三味線等。

在上述的演變過程中,值得注意的是清日戰爭激起日本人的民族意識,並促使日本人迴避清樂及其樂器,許多音樂會的場合也排除了清樂的演出,偶有代之以較無戰爭關連的明樂及明樂器者,並與其他樂器混合使用(參見塚原康子 1996: 293),或以傳自西方的手風琴代替月琴(《音樂雜誌》

[81] 參見《洋峨樂譜》(坤)(1884)中的〈月琴歌曲譜序〉、《清樂曲譜寒泉集》(1895),以及笠原瑞月〈清改良〉《音樂雜誌》1894.05/44: 2-4。

1893.09/36: 16, 1895.01/50, 52；新長崎風土記刊行會 1981: 5）；即使在戰後，
熱心的清樂家試圖恢復清樂的盛況，[82] 然而清樂的演出頻率銳減，已無法回
復到戰前的規模（塚原康子 1996: 295-296）。

　　除此之外，走唱藝人以月琴（或加上胡琴）伴奏，於街頭演唱的〈法界
節〉，[83] 使清樂的規格，從上層社會的高雅品味，淪為下層走唱藝人的街頭
表演，嚴重地破壞了清樂的上品形象（浜一衛 1967: 6；伊福部昭 1971a: 70；
大貫紀子 1988: 111；中西啟與塚原ヒロ子 1991: 88, 294）。因之，清樂喪失
了原來文人雅士與社會菁英所定義之高尚藝術的地位。尤有甚者，清樂家轉
而選擇西洋樂器，並且以西洋樂器替代清樂樂器，加上原已混用的日本樂器
與樂曲，先後融入日本音樂與西洋音樂，清樂的血統已非純正了，終於失去
其異國風味，原清樂實踐者轉而選擇另一個異國風的「他者」──西洋音樂，
而清樂逐漸被吸收且定義為日本音樂。[84] 事實上，清樂已逐漸淡出於日本社
會，喪失了勢力與發展空間；所幸 1978 年被指定為長崎縣無形文化財，目前
由長崎明清樂保存會保存與傳承。

[82] 例如《音樂雜誌》的一則報導，提到戰後由於清樂家們熱心恢復清樂，於 12 月 13 日有一場清樂吹奏大
　　會（1895.12/55: 23）。

[83] 〈法界節〉是一首流行於 1880 年代晚期與 1890 年代早期的通俗歌曲，是中國歌曲〈九連環〉傳到日本，
　　在地化、通俗化後的流行歌曲。有別於〈九連環〉之流傳於中上層社會，〈法界節〉卻是流行於常民之
　　間，而且多半由走唱藝人在街頭表演。關於〈九連環〉傳入日本，有兩個管道之說：隨唐人歌和唐人踊，
　　以及隨清樂從中國南方傳入，詳見廣井榮子 1982。

[84] 例如《讀賣新聞》（1892/03/18）報導票選日本東京最活躍的女性名流的活動，著名的女性清樂家長原
　　梅園被選為日本音樂家的第一位（轉引自大貫紀子 1988: 102），可見當時的社會已將清樂視為日本音
　　樂。

第六章

清樂與北管的社會文化脈絡比較

　　不論北管之於臺灣，或清樂之於日本，均非原生樂種；二者均從中國南方的福建，或加上江浙、廣東等地傳入。如第三章的比較與討論，北管與清樂具相當密切的關係，它們可能傳自同一個（或以上）系統的樂種，然後被移植於不同的土地。北管由渡海來臺的移民們帶到臺灣，流傳於一個在族群、語言、宗教、習俗與社會生活等各方面均與其原鄉大致相同的新地方；清樂則由貿易船之船主船客們傳到日本，一個異族異鄉的新社會。當源自於同地區同系統的音樂，分別被帶到兩個族群與語言完全不同的社會時，它們在原鄉社會所扮演的角色和蘊涵的意義隨之改變。而其變遷是否對該樂種的生態與生命產生影響？

　　本書於第四章和第五章已分別探討北管和清樂的文化與社會脈絡，本章進一步以這兩章的研究為基礎，比較北管與清樂於文化與社會脈絡的不同，以及所扮演的角色與意義之變遷與影響等。

第一節 移植於不同的土壤

　　臺灣全面性的人口調查，始於日治時期。以 1926 年臺灣的人口統計為例，移民的人口（佔全臺灣人口 90% 以上）中，約 83% 來自福建南部，16%來自廣東（陳紹馨 1997/1979: 23；莊國土 1990）。而來自福建南部的移民人口中，以來自泉州和漳州地區為主，因此當時絕大部分臺灣漢族移民社會在

語言、習俗、社會與生活方式等，都和福建南部，特別是漳泉一帶大致相同。

　　一般以跨國移民離散為主題的研究案例，其語言與習俗不同，而且移民者在人口數量、經濟能力、政治與社會權勢等方面，往往處於弱勢；[1] 但福建人與廣東人遷徙到臺灣開墾土地，主要居住在廣大的平原地區，其語言與生活方式沒有太大的改變，在經濟與社會上屬於強勢的多數族群，反而是原住民失去了勢力與土地，成為弱勢民族，日治時期僅佔臺灣人口的約 3%（參見第四章註 1）。

　　深信人們在遷徙時，往往帶著他們的信仰與音樂同行，北管就是在這樣的情形下，由來自福建的移民基於宗教、社會與娛樂之需求帶到臺灣。表面上看來，臺灣漢族社會與其原鄉相同，然而由於遷徙移居，環境的改變促使社會內部的結構產生變化。雖然臺灣漢族移民社會的基礎包括血緣關係與地緣關係，在墾殖定居新地時，單靠血緣關係卻不足以應付開墾與守護社區的人力整合與需求，地緣關係的重要性反而超越血緣關係。[2] 當移民們帶著撫慰與庇佑自己的宗教信仰與音樂，在移居地落地生根時，他們便重新界定音樂對於他們的新生活和新家鄉的意義。

　　清樂原由中國東南沿海一代的貿易船與商人帶到長崎，然後由日本人傳播到日本各地。換句話說，來自中國的船主紳商將中國音樂帶到一個語言相異的他國，日本人吸收的是一種異國音樂。儘管清樂在長崎也用於唐人社會的宗教與娛樂，更具意義的是成為流行於日本各地，滿足日本人追求異國風、時尚趣味與修心養性的音樂。

　　由於清樂與北管都是傳自中國東南沿海一帶的民間音樂，當移植於不同

[1] 參見 Um 2005: 5。
[2] 參見王振義 1982: 6-7；陳紹馨 1997/1979: 467, 496-498；許常惠等 1997a: 25。

的地方與社會時，它們所蘊涵的意義也分別改變：北管還是人們所熟悉的聲音，而清樂對於日本人卻是新的，異國風的音樂。因之，這兩種被移植到不同地區的音樂，其表演實踐、傳與承的方式因而不同。到底二者會產生什麼樣的變化與差異呢？

第二節 從文字到數字──譜式的改變 [3]

相信學習外國音樂比本國音樂，除了口傳之外，更須要借重於寫傳──樂譜的助益；這一點可以從北管的抄本與清樂譜本不同的流通情形，與清樂譜本的大量編印出版得到證明。大多數的清樂譜本為印刷出版的刊本，手抄本僅佔一小部分。以附錄一收錄的 126 譜本為例，其中刊本計 103 種，抄本計 23 種。樂譜的出版一方面得力於日本現代化印刷工業的興起，[4] 另一方面也受到學習外國音樂的大量樂譜需求之刺激。樂譜印刷與行銷之興盛，有助於清樂的普及；而清樂學習人口之增長，又反過來促進樂譜編印與出版市場的興盛。

相對於清樂譜本之大量出版，北管樂譜的出版極為少見，[5] 幾乎都是手抄本，可以說沒有樂譜市場。對於北管先生而言，抄本是個人最珍貴的音樂資本之一，而擁有抄本數量之多寡，意義幾乎等同於是否擁有技藝與豐富曲目。

[3] 本節內容曾擴充增訂，以〈從文字到數字：日本清樂工尺譜的改變與衰微〉為題，發表於《關渡音樂學刊》14: 27-45（2011）。中文初稿發表於「2009 臺灣音樂學論壇」（2009/11/27-28 於師大），英文稿以 "Behind the Transformation: the Change and Decline of Gongche Notation in Shingaku in Japan" 為題發表於 The Second International Conference of ICTM SG MEA, 2010/08/24-26 於韓國學中央研究院。

[4] 感謝上野學園大學日本音樂史研究所所長福島和夫教授出示該所珍藏植西鐵也編《聲光詞譜》（1894）之版木，並提及關於印刷工業與清樂譜本出版事業興盛之關係（2006/07/25），對本節之分析有很大的啟發。

[5] 目前所知唯一公開發行的譜本為嘉義新港鳳儀社的石印抄本《典型俱在》，1928 年嘉義友聲社樂局發行（李殿魁 2004: 154）。

在還沒有影印機之前，北管先生會通常重抄曲譜或戲曲總講給學生，或由學生自行抄寫，而且往往只抄寫該生所學的部分，有的先生於年老時將所有抄本傳贈給他最得意與信任的門生。因此北管樂在臺灣的普及，並非借助抄本的流傳，而是藉由各地館閣的傳承、社會生活的需求，以及廟宇的支持等。

如第二章第六節所述，清樂工尺譜記譜，在長時間的流傳中，其譜式經歷了多重的變化。這種譜式的變化，也是音樂移植於他鄉而產生的結果。北管抄本的記譜形式雖然也有個別的差異，即使經歷了長久的流傳，基本上沒有太大的變化。清樂以其異國音樂的本質，其寫傳方式為了適應學習者，免不了產生變化，最顯著的是在曲辭旁加註假名拼音。此外，在曲譜方面，尤其在節拍的標示和樂譜的西化等，衍生出各式各樣的譜式。清樂初傳入時，不論清樂或日本樂曲，均用工尺譜記譜（見大貫紀子 1988: 105）。然而對於學習異國音樂者而言，傳統工尺譜的綱要性記譜，省略細部節拍標示的用意，反而造成學習的困難。為解決這個問題，清樂家們加了一些輔助符號，以詳標節拍。這些符號有些是清樂家個人的發明，多數則是借自簡譜的小節及節拍符號。

下面舉五種譜式，概要呈現及說明清樂譜式的變化過程，重點在節拍的標示方面。在此必須說明的是，樂譜的變化與時間先後並沒有直接關係，而與編者背景及樂譜使用目的較有關係。

一、清樂最初傳入時使用的譜式：直式，由上而下，右而左，除工尺譜字外，只有表示樂句的符號，例如鏑木溪庵《清風雅譜》。如前述（第五章第三節之三），此譜本是第一本教學用清樂譜本，其譜式簡要，僅記工尺譜字及分句；分句係以「。」記於該句最後一個工尺譜字的下方，如圖 6.1。這種簡要的記譜方式，亦見於中國之相關文獻，例如明代徐會瀛的《文林聚寶

萬卷星羅》中收錄的明代小曲的曲譜，以及李家瑞之《北平俗曲略》（1933）
等。其譜式未見「板」或其他節拍符號，僅在一些工尺譜字下方標記「○」，
似乎是劃分樂句用。[6] 雖然如第三章第三節的說明，北管與清樂的樂譜需求為
綱要性記譜性質，以留給演奏者個別詮釋和加花的空間，因此實際演奏／唱
的曲調並不固定；然而，像這種僅記分句的樂譜，必須倚賴口傳心授。

圖 6.1 〈九連環〉，選自《清風雅譜》（完），古香閣藏版，1888/1859。（上野學園大學日
本音樂史研究所藏）

　　二、直式工尺譜加上「板」和節拍的符號：例如柴崎孝昌的《明清樂譜》
（1877），可能是最早加上輔助符號，以表示節拍的清樂譜本。譜中「。」
表示板，標記著每小節的第一拍，而「｜」記於兩譜字間，可能表示上下兩
字合為一拍，如圖 6.2。當工尺譜加上了小節與節拍的符號時，其曲調便固定
成型，參見譜例 6.1 的譯譜。

[6] 《文林聚寶萬卷星羅》中的文字部分，也有使用同樣記號的地方，例如第 38 卷。

圖 6.2 〈九連環〉，選自柴崎孝昌《明清樂譜》。（上野學園大學日本音樂史研究所藏）

譜例 6.1　　　　　　　　　　　九連環

柴崎孝昌《明清樂譜》
李婧慧譯譜

三、直式工尺譜但逐拍標示的譜式：例如梅園派創立者長原梅園的《月琴俗曲今樣手引草》（1889）；此派的特色在於以月琴演奏日本俗曲等曲目，用工尺譜記譜。在她所編的三種譜本《清樂詞譜》（1885）、《月琴俗曲今樣手引草》及《月琴俗曲爪音の餘興》（1889）中，《清樂詞譜》為清一色清樂曲目，並未標示節拍；然而後兩種譜本全為日本俗曲等歌曲，可能因工尺譜的綱要性記譜習慣難以因應日本俗曲的教與學，因而逐拍標示符號

（見圖6.3）。[7] 譜中的每一個「、」表示一拍，兩拍為「、、」，以此類推；兩音一拍則以短縱線註於上下兩譜字之間的靠右邊（見《月琴俗曲爪音の餘興》）。又，長原春田（長原梅園之子）所編的樂譜集《新撰明笛和樂獨習之栞》（1906），則以「・」點出小節中的每一拍。圖6.3之工尺譜譯為五線譜，如譜例6.2。

圖6.3 〈吉野之山〉，選自長原梅園《月琴俗曲今樣手引草》。（長崎歷史文化博物館藏）[8]

[7] 逐拍標示的原因之一，固然是為了明確地表示節拍，以利學習，但筆者認為歸根究底，與指導者的個人因素與傳承方式有關。事實上也有譜本，例如楢崎富子《月琴獨稽古》（1893），雖收有日本俗曲，卻仍用清樂最初傳入時只記分句的譜式，尤其是這本樂譜為自學用樂譜（「獨稽古」），可以看出清樂樂譜編輯之多樣化。

[8] 附帶一提的是明治時期西洋音樂（樂曲）與清樂（工尺譜及樂器等）的交集；圖6.3「吉野之山」的曲調為 Lowell Mason （1792-1872）於1824年改編的基督教聖詩，原詩歌之英文標題為 "When I survey the wondrous cross"。此曲標題下方有「唱歌」兩字，表示此首歌曲已被吸收為日本西式音樂教育的學校歌曲之一。從此譜可看出借用西方曲調，填上日文歌詞，以中國的工尺譜記譜，作為學校歌曲的情形。此曲亦以不同的標題，收於日本基督教《讚美歌》第142首（日本基督教團讚美歌委員會，1971）。此外，臺灣基督長老教會的《聖詩》（1965及2009年版）與香港的《普天頌讚》均有此首。

譜例 6.2

吉野之山

長原梅園《月琴俗曲今樣手引草》
李婧慧譯譜

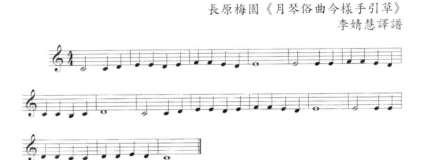

　　四、直式工尺譜加上簡譜的小節線、節拍、休止符與反覆記號等符號，例如箸尾竹軒《月琴清笛胡琴清樂獨稽古》（1906，圖 6.4）。這種譜式為直式，保留了傳統工尺譜的直書精神，附加的節拍符號，又可以彌補綱要性工尺譜節拍不明確的困擾，對清樂學習者來說，可謂兩全其美。事實上，除了學習上的實用目的之外，工尺譜混合了西式簡譜的小節線、節拍與休止符等符號，也意謂著更為「現代」的形式（Malm 1975: 160），更符合了伊澤修二所頒定的東洋音樂（日本音樂）與西洋音樂折衷案之明治時期日本音樂教育政策。他主張混合不同的傳統，而且學習新的東西融合的音樂，必須從日本雅樂、俗樂、西洋音樂與清樂等的學習開始（同上；另見吉川英史 1965: 365-366）。

圖 6.4 〈九連環〉，選自箸尾竹軒《月琴清笛胡琴清樂獨稽古》。（長崎歷史文化博物館藏）

　　五、隨著西化的勢力排山倒海而來，清樂的譜式也受到衝擊，傳統的直
式工尺譜改為西式的橫書方式，直接套用簡譜的譜式，但保留工尺譜字以記
寫音高；接著再將工尺譜字改為阿拉伯數字——至此已完全變成簡譜。圖 6.5
選自四竈納治的《清樂獨習の友》（1891），上下兩種譜例見證了這種從文
字到數字的改變過程。清樂譜式發展至此，已經歷了革命性的變化，工尺譜
直書的精神完全被拋棄，轉而套用橫式，由左而右的西式樂譜。當橫式樂譜
上的工尺譜字被阿拉伯數字取代時，意謂著樂譜的完全西化，換句話說，工
尺譜已完全被西式樂譜取代。不過清樂的此類譜本大多採用兩種並用的方式，
如圖 6.5 與 6.6，以配合不同學習者之需。耐人尋味的是圖 6.6，雖然是橫式、
工尺譜字與數字並列，此數字卻是漢字，可以看出不同的清樂家對於漢字的
堅持與接受西化的不同程度。

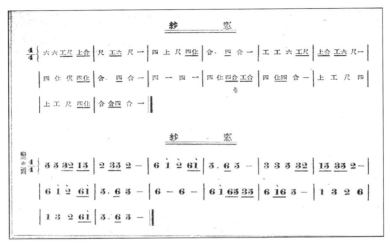

圖 6.5 〈紗窗〉的西式工尺譜與簡譜，選自四竈納治《清樂獨習の友》。（東京國立國會圖書館藏）

圖 6.6 〈算命曲〉的西式工尺譜與漢字數字譜，選自大塚寅藏《明清樂獨まなび》。（資料來源：東京國立國會圖書館網站）

第三節 熱鬧 vs. 幽玄，社會 vs. 個人

　　北管與清樂藉由不同的媒介——移民 vs. 貿易，傳到了同文同種 vs. 異文異種的不同地方。基於不同的民族性、審美趣味，以及在所屬社會所扮演的

角色不同等因素，對於音樂的種類與內容各有不同的選擇，音樂的規模與風格也產生差異。那麼，北管人與清樂家於音樂的審美與趣味有何不同？其差異對北管與清樂的變化與發展，產生了什麼樣的影響？

一、音樂觀與審美趣味──熱鬧 vs. 幽玄

在臺灣，人們常用「鬧熱」兩字，來形容臺灣漢族社會廟會節慶之人氣聚集與豐富的音響氣氛，甚至用熱鬧與否，來形容節慶之成功與否。為何「熱鬧」對於廟會節慶而言如此重要？熱鬧氣氛如何被製造，其目的何在？潘英海定義熱鬧是「一個中國人的社會心理現象」（1993: 330；另見 Lau 2004: 135），他提出熱鬧的三個基本因素是聲音、人群與活動，每個因素「都有其特殊的文化意涵與社會心理意涵」，而且包括在此熱鬧氣氛中的每一份子，「都會建構起『我群』的意識」（同上：331-333）。他分析熱鬧對於民間活動為何重要，提出兩點看法：「其一，熱鬧本身就是一種文化的價值觀。[…]其二，熱鬧底下通常隱藏著另一套中國人際的價值觀的運作，這套人際價值觀就是我們耳熟能詳的面子、禮數、與關係。」（同上：335）從他的理論，可以理解熱鬧所承載的，不只是一個活動的外在氛圍，也就是各種聲響與人群所製造的濃郁氣氛，更重要的是背後的文化與社會價值觀，特別在於參與者的面子、禮數與人際關係的圓滿達成。熱鬧因此成為一個社會活動的必要條件，甚至與社會活動同義。如本書第四章第三節的討論，北管以其氣勢磅礴的鼓吹樂隊與富麗多采的戲曲音樂為特色，它們製造了熱鬧、氣派與澎湃的氣氛與音景，成為許多廟會節慶與活動等場合不可缺少的聲音元素。在這種場合下，北管成為公眾的音樂，而不是各人的休閒娛樂，而且對活動參與者而言（非演奏／唱者），除了少數關心音樂者之外，一般人雖然聽到聲音，所專注的卻不是音樂，而是活動或儀式的本身。再者，對於其他同社區而不

在現場的非參與者，當這些音樂透過擴音器放送時，不管他們願不願意聽，都同樣地聽到了這些音樂。

如上述，北管音樂雖然有典雅細緻的細曲與絃譜，以及熱鬧高亢的牌子與豐富多采的戲曲等不同種類音樂，從漢族社會生活對音樂的需求來看，熱鬧高亢的音樂成為顯性的部分。反觀日本的各類音樂中，雖也有熱鬧大聲的音樂，例如太鼓的合奏、打擊樂器和笛子的合奏、用於各種祭典節慶的祭囃子，與典雅的音樂，例如雅樂與能樂等，日本的中上階層社會則選擇了較優雅的音樂，作為個人或家庭文娛與修養用途。清樂家富田寬用「幽逸」、「幽雅」來形容清樂樂器的聲音，並且認為其幽逸之聲音不適於俚耳，反而投文人學者的聽覺喜好（1918b: 932）。如第五章第三節之二所述，清樂之美符合了吉川英史所提出的日本音樂與藝術之精神「和、敬、清、寂」（1979），與坪川辰雄所提出清樂器的「雅、韻、幽、清」之美有異曲同工之妙（1895a: 10），二者均為日本人的音樂審美觀。此外，鍋本或德也指出月琴及其聲音，令人想起「月」與「幽玄」之靜謐意境（2003: 47）。誠然，月琴其靜謐幽逸的音色與意境，正符合日本人強調靜謐與典雅之美的審美喜好。因之，月琴於清樂中成為最受歡迎的樂器，而且小規模的合奏或獨奏成為流行。由上觀之，清樂在日本社會乃是作為實踐者個人或家庭文娛與修養之音樂，而非社會團體生活之需。從北管與清樂個別的社會與文化脈絡來看，音樂實踐者不同的音樂觀與趣味，影響該音樂的發展。

二、不同的選擇——提絃 vs. 月琴

如第五章第四節之討論，日本清樂最流行的樂器月琴，不但成為日本文人的身份與修養象徵，也是中上階層家庭的教養樂器與家庭裝飾。月琴的形

制，原與四絃長頸撥奏式樂器「阮咸」相同，[9]是明清時期流行的民間樂器，[10]形制產生變化後，有了短頸的形制（藤崎信子 1983: 859, 875），並且使用於戲曲音樂的後場伴奏，例如京戲等。

流傳於臺灣的月琴有兩種：長柄，二絃，與短柄，二或四絃，北管使用的月琴為後者，前者是民間說唱或走唱藝人自彈自唱所用的樂器。也許是因為形象問題——長柄月琴令人聯想到走唱藝人的形象——使得月琴在臺灣被賦予底層社會樂器之意義，北管人因而少用之。[11]如前述（頁 40-41），如今在北管樂器中，月琴非必備樂器且少見，但在 1960 年代及其以前，月琴是北管必備的樂器之一，後來逐漸淡出於北管樂隊，取代其地位的是同為撥奏式樂器的三絃。

臺灣前輩女畫家陳進（1907-1998）著名的膠彩畫「合奏」，[12]描繪月琴（短柄）與笛子的合奏（圖 6.7）。筆者好奇的是她為何選擇這兩樣樂器？[13]畫中精緻典雅又華貴的傢俱與服飾，透露出一種月琴與上層社會的關係；然而在 1930 年代的臺灣，月琴並不是一般上層社會常見的家庭樂器，[14]也未見如同明治時期的日本，以月琴作為女性或家庭教養樂器的現象。

[9] 參見第五章第四節之二及薛宗明 1983: 763，作者引自陳暘《樂書》及明代王圻的《三才圖會》等。

[10] 如李斗《揚州畫舫錄》之記載：「小唱以琵琶、絃子、月琴、檀板合動而謌。」（1963/1795: 257），顯示出月琴用於伴奏民間歌曲小唱之情形。

[11] 林蕙芸訪問北管藝師林水金，2008/12/15。

[12] 陳進出生於新竹的望族與書香世家，留學東京女子美術學校日本畫師範科，作品以膠彩畫為主，畫中具有臺灣傳統文化中細緻高雅的氣質。「合奏」（圖 6.7）是她的代表作品之一，於 1934 年入選日本第十五屆帝國美展，係以姊姊陳新為模特兒（國立歷史博物館展覽組編《陳進畫譜》，臺北：國立歷史博物館，1986）。畫中的月琴為三條絃，可能是潮州音樂的月琴。

[13] 陳進所畫的樂器題材作品，另有二胡（鉛筆畫）。

[14] 北管藝師林水金說他未曾聽過月琴作為家庭教養樂器的情形。林蕙芸的訪問，2007/01/19。

圖 6.7 陳進的「合奏」（蕭成家先生提供）

　　顯然由於不同的審美趣味與社會背景，清樂實踐者與北管人對於月琴有不同的定位與看法。但月琴初傳日本時，它在原鄉的音樂及社會地位如何？是否清客們在故鄉已喜愛且看重月琴，因此日本人隨清客學習月琴的同時，也學到了清客們對月琴的地位認同？或者純粹是日本文人墨客的選擇與建構，賦予月琴符合其文人身份的象徵地位？或許從《日本百科大辭典》中「月琴」條的一句話，可以看出端倪。條文中提到文化、文政年間（1804-1830）舶來品（中國製）月琴的表面必有「樣似琵琶聲似琴、聲聲傳出聖賢心」的一句話（富田寬與高橋 1918），似乎中國樂器製造者已有意藉「聖賢心」來抬高月琴的身價與地位。然而月琴在中國並非文人的象徵樂器，為何在輸日的月琴刻上這樣的一句話？從沈萍香的詠月琴的詩「音韵風清有幽意　圓象天分方法地　一彈再鼓影團團　妙手纖纖芳心寄」（《花月琴譜》跋），可看出他對於月琴的讚美與浪漫情懷，以他的人文素養，以及傳授音樂予日本文人的經歷，勢必有一定的影響力。總之，不論日本文人之尊月琴是出於本意，

還是受到清客的影響，重要的是，月琴傳入日本後，其實踐者選擇強化和提昇其精神、美與地位的這條路，使它逐漸地成為日本文人的象徵。那麼月琴在北管的情形又如何？事實上近年來已少見月琴用於北管樂隊，於是另外一個問題是：為何月琴在北管屬於邊緣樂器或已不用，而月琴卻佔據清樂的中心地位？

除了審美趣味之外，還有一個關鍵在於音色是否契合於展演實踐的場合。北管所用的月琴，其「聲音較為低而冇聲」，[15]「冇聲」是鬆的意思；因其共鳴體較大，音色較寬鬆；反之三絃的共鳴體較小，聲音較紮實。如前述，北管在許多公眾場合提供熱鬧的音樂，月琴的冇聲較不適合於熱鬧的場面，反而提絃或吊鬼子那高度穿透力的音響，成為樂隊的旋律領奏樂器，並且很適合於熱鬧的氣氛。至於清樂，由於它作為個人修養或家庭教養用媒介，大聲或具穿透力音響的樂器並不適合。有趣的是「低而鬆」的音色，對日本人的聽覺而言，反而具備深沉而神秘之美。雖然清樂中也有提琴（即北管的提絃），對清樂實踐者而言，月琴的音色更投其所好，因此他們選擇了月琴，並且發揮其特色，讓它成為清樂中的明星樂器。

三、合奏編制與曲目保存規模

清樂的器樂屬合奏性質，月琴卻一支獨秀而廣為流行。北管卻沒有像月琴在日本那樣的獨奏樂器，雖然偶爾有人拉絃子（提絃）自娛，基本上北管的器樂只有合奏。再者，有別於北管合奏之各種樂器只有一件（除了銅器和嗩吶以外），月琴在合奏中常有兩面以上一起演奏的情形，可能是因為月琴是清樂中初學者的入門樂器，初學者尚未有獨當一面的信心，但重點還是在於月琴的音量較小，為了與其他樂器的音量達到平衡，而使用兩面以上的月

[15] 林蕙芸訪問林水金，2007/01/16。

琴一起演奏。[16]

此外，如第一、二章的介紹，理論上北管與清樂均包含四種樂曲：鼓吹樂合奏、絲竹樂合奏、戲曲與歌曲，儘管清樂與北管對於這四種樂曲沒有相同名稱。由於音樂在社會上的功能與角色不同——北管多用於社會活動場合，而清樂多用於個人修養——彼此所保存的各類樂曲規模也有不同：戲曲與鼓吹樂合奏佔北管音樂中相當大的比例；相反地，清樂則以絲竹合奏和歌曲為主。當然，其音樂實踐者背景的不同——同族同語 vs. 異族異語——對於樂曲掌握能力也有影響，連帶影響各類樂曲規模的變化。清樂中戲曲的曲目數量極少，且以音樂會（排場）的形式呈現，而非粉墨登場。至於鼓吹樂的傳統幾乎消失，現存僅有〈獅子〉一首，可能是明樂的曲目（越中哲也 1977: 5）；相反地，北管保存了相當多的戲曲與鼓吹樂曲目，是漢族社會生活所不可缺少的音樂。北管以合奏的形式，而清樂雖曾有較大編制的合奏，後來發展為小型合奏或獨奏，或以一兩件樂器伴奏歌唱等形式（見第二章第八節之二、樂隊）。

關於日本人對於清樂絲竹合奏的偏好，以「○○流水」為樂曲標題之現象，值得觀察。這類曲目約有三十首，它們可以歸為「流水」一類，絕大多數是器樂曲，而且是標題音樂（見第二章第五節之三），部分曲目還冠以清樂家的名氏或號，例如：〈德健流水〉（林德健）、〈溪庵流水〉（鏑木溪庵）、〈松聲流水〉（松聲女史）等，這些樂曲可能是清樂家的新作。而【流水】在北管是一種板式唱腔的名稱，是古路戲的唱腔之一，又稱【二凡】。其唱辭為上下二句式，每句七字或十字，未見有單獨以器樂形式演奏者。既然是固定的唱腔系統，也就沒有新作的【流水】。那麼為什麼清樂曲目中會有特

[16] 筆者訪問長崎明清樂保存會山野誠之會長（2006/08/08）。

別多的「流水」曲？事實上，「流水」二字令人想起著名的琴曲〈高山流水〉及其背後的故事與象徵意義。是否日本人特別喜愛此琴曲所蘊涵的高山流水之意境？例如清樂的曲目中就有一首以琴曲的「高山流水」為題者。或者「流水」的意境符合日本人喜愛大自然的性格？也許二者皆是。以流水為題來創作或改編樂曲，在清樂實踐者之間不但形成一股風氣，而且背後隱藏著日本人從中國音樂中走出自我，表現自我的意圖，和在地化的過程之一，使他們以自我的審美趣味，發展出新的曲目。自然而然地，絲竹合奏曲目在清樂中得到長足之發展，與北管的發展分道揚鑣。

總之，人、時、地等媒介和條件的改變，啟動了音樂的角色與意義之變化。臺灣漢族社會與日本文人在各自接收的音樂範疇中，各有不同的選擇，並各自重新建構音樂在其社會與生活中所扮演的角色與特具之意義。而音樂的角色與意義的改變，又反過來影響音樂的實踐、曲目內容與數量規模等。

第四節 民族音樂使命感 vs. 異國音樂趣味

北管與清樂對各自所屬的社會，也存在著相同的意義：不論北管人或清樂家都定義其音樂為良家子弟或良好階層家庭教養之音樂，並且高度推崇其美與精神。學習北管與學習清樂同樣地定義了實踐者的所屬社會階層，二者也同樣地用於自娛和修養的用途。但二者植根於不同的土壤，除了上述的共同點之外，它們在社會文化脈絡及變遷方面，也產生差異。

在清日戰爭之前，對於日本文人、社會菁英，以及中上家庭而言，學習清樂意味著學習一種異國風與先進之事物，[17] 是一種時尚。相對地，雖然北

[17] 例如著名的清樂家鏑木溪庵「常嘆異邦之樂風調不同而節奏自異」（司馬騰撰「鏑木溪庵先生碑銘」，

管原傳自中國，但在約三百年的傳承過程中，已根植於臺灣漢族社會，因此
對於北管子弟而言，在學習北管的多重意義中，最不能忽略的是以音樂服務
社區或地方廟宇之使命。由於在宗教儀式場合的演奏只能由男性擔任，因之
傳統社會的北管子弟只有男性；反之清樂的學習者不但男女均有，更有多位
著名的女性清樂家，例如三宅瑞蓮、平井連山、長園梅園、村田桂香、友田
文子、小曽根菊、中村きら與渡瀨チヨ子，還有只知道名號的得我女史與松
聲女史等。而且清樂被用為中上家庭的教養樂器，清樂譜本的插圖中可看到
相當多的女性實踐者。再者，從音樂的實踐意義來看，北管人的音樂實踐，
往往具有社團生活的意義，是其社會生活內容之一；而日本文人的學習清樂，
是連同詩詞、書畫等來自中國的先進文化一起學習吸收。簡言之，北管是一
種為了家鄉的社會活動與宗教的音樂傳統與地方的象徵，承載著地方的面子
與意識；而清樂卻為他者所擁有，以滿足其異國風之喜好與個人修養用，成
為日本文人的象徵文化之一，以月琴為其特色樂器，從而區別出日本文人與
其據以為範的傳統中國文人之不同。雖然清日戰爭造成清樂的遽衰，當時的
日本人確實也試圖區別「戰敗的清國」與「先進的中華文化」，[18] 所以清樂
仍有存續的空間，並且隱身於日本音樂中。

　　此外，也可以用音樂社團觀察與比較社會公眾的音樂與用於個人娛樂修
養的音樂。北管館閣與清樂社都是傳承與展演音樂的組織；北管館閣在整合
地方的音樂活動事物方面扮演著舉足輕重的角色：基於在農業社會與移民社
會中，音樂的多重功能與重要性，北管社團因之具多重的角色與意義，如第

1876，轉引自坪川辰雄 1895a: 11）。又，Keene 指出在清日戰爭之前，大多數日本人認定中國是一個繁
　華、浪漫與英勇的國家（1971: 125）。

[18] 例如 Keene 質疑清日戰爭期間，與戰爭相關的詩詞中，大部分仍然用漢文書寫（1971: 168）。因此他
　認為相較於中華文化，日本人對中國這個國家的感受，更為矛盾（同上，122）。Jansen 也提出日本
　人有可能，也有必要區分中國與中華文化（1995/1975: 19）。此外，戰後仍有許多清樂譜本出版，並且
　繼續使用工尺譜與中國樂器的實際情形，也解答了 Keene 的質疑。

四章的討論，包括：一、提供休閒娛樂，引導年輕一輩從事正當娛樂，避免遊手好閒；二、代代傳承一個社會的音樂傳統；三、以音樂服務社會及神祇，配合節慶與儀式，提供熱鬧歡愉的氣氛；四、提供參與者一個社交與互動的平臺，加強地方之團結與凝聚力，鞏固在地文化；五、作為地方的認同、標誌和榮譽感──面子；六、最重要的是，其音樂為人們所熟悉，代表著地方與團體的聲音。換句話說，傳統社會的音樂團體以服務地方社會為主要任務，館閣的建立者與領導者往往來自社會上之領導階層，他們同時也是館閣強有力的支持者。參加北管館閣，不論是贊助性的館員或參與音樂演出的樂員，一方面意味著良家子弟參與社會公共事物，是一種榮譽感，也因此得以立足於社會團體之中心，另一方面有助於促進人際關係。

　　至於清樂社，由於清樂基本上被用於個人修養及家庭教養音樂，清樂社通常由清樂家招收門生而建立與運作，以推廣清樂，社員加入目的在於個人修養的習藝與興趣。雖然清樂實踐者也參與一些慈善音樂會或公共場合的演出，一般來說，他們沒有以清樂服務社會的義務，因此清樂在日本社會的主要角色，在於滿足並表現文人及中上社會家庭的異國風與先進文化之趣味與修養。

　　北管與清樂參與者的性別也是一個值得觀察的面向。雖然現代社會的女性加入北管館閣已稀鬆平常，然而由於傳統社會「男主外，女主內」的觀念，參與公共事務者盡是男性，北管館閣的成員也不例外。[19] 由於絕大多數館閣的主要任務之一是為了參與服務社會之宗教儀式、節慶活動等公眾事物，因此加入館閣的子弟們，就有了參與社會公眾事務之機會，如前述，得以立足

[19] 參見林美容 1993b: 51；傳統社會的女性必須在家管理家務，另一方面，許多宗教儀式場合，女性不宜參加。

於社會團體之中心。對照之下，清樂實踐者中的許多女性參與者，不乏傑出清樂教師，包括三宅瑞蓮、長原梅園、平井連山與中村きら等，尤其在林德健的傳承系統中（圖 2.1）有不少女性清樂家。有別於北管對於臺灣漢族社會之「我群音樂服務我群社會」的主要任務，清樂是他者的音樂，於日本社會被用於個人修養與培養家庭女性之氣質等私領域。

第五節 保存的傳統 vs. 建構的生活模式

當渡海來臺的漢族移民大量增加，佔有絕大部分的空間與勢力範圍時，他們不但沒有被原住民同化，反而形成強勢的族群，維持著基本上與原鄉相同的漢族社會生活、文化與宗教，他們所帶來的北管音樂，因而在社會公眾音樂事務上，扮演著重要的角色，不但沒有受到原住民音樂的影響，即使在西洋音樂傳入時，仍然是地方節慶與儀式所不可缺少的音樂。[20]

而清樂傳到長崎時，面臨了嶄新的社會與文化脈絡。日本人雖然仰慕中華文化，對於異文化之吸收，有其自我的意念主張與方式。最顯著的策略是改變清樂的角色與意義，以適應日本人與社會。如同第五章的討論，日本文人選擇了月琴並提升它的境界與美感，使之從原來的民間樂器位階，升格為日本文人的象徵樂器。他們將月琴連結到同源同類樂器「阮咸」，然後因樂器的命名與竹林七賢中阮咸善彈之有關，而賦予歷史上賢者所彈樂器之意義，來提升月琴的地位。不僅如此，他們更挪用了中國文人的象徵樂器「琴」的隱喻，加諸於月琴上，以合理化月琴作為日本文人象徵樂器的地位，於是建構出一種屬於他們──日本文人──的生活模式，這種模式以月琴為特色樂

[20] 關於北管與當代社會生活之間的關係，雖然粉墨登場的戲曲演出已極少見，許多地方已被其他的表演形式所取代，鼓吹樂仍然在儀式與節慶場合扮演著很重要的角色。

器，而不是琴。自然而然，這種模式與他們原來所模仿學習的中國文人生活模式有所差別，而這種差別從某方面來說，也鞏固了他們的日本性與特色。[21]

　　同樣地，月琴的浪漫情懷也可說是被日本文人所建構或強化的意象之一。雖然一般中國人也有圓形象徵圓滿、幸福和團圓的觀念，卻很少看到像日本人對月琴那樣的浪漫情懷。附帶一提的是，筆者無意間在網站上看到日本的中國屋樂器店販售月琴的廣告：「月琴最適合贈禮！例如朋友結婚，刻有『圓滿』兩字的月琴是最高情意的禮物了！」[22] 好獨特的想法！在臺灣，像北管用的月琴不但少見買賣，亦未聞將月琴作為結婚禮物之說法，偶然在商店看到販賣月琴，仔細一看，卻是月琴（或中阮）形狀的時鐘（圖6.8），大概因為鐘也是圓形的吧，可兼顧裝飾與實用之用途。同樣的月琴，不同民族的不同解讀與用法，饒富趣味。

圖6.8 月琴（中阮）時鐘（筆者攝）

21 另外，日本文人生活也不同於臺灣的文人生活。晚清時期臺灣士紳自娛的音樂包括南管、北管與琴等（楊湘玲 2000: 45），並非月琴。關於臺灣士紳的音樂活動，詳見楊湘玲 2000: 45-74。

22 http://www.dosodo.co.jp/ （2005/04/30）；同網站上另有刻上「圓滿」兩字的月琴照片（http://dosodo.co.jp/catalog/gekkin_sighn.html）（2009/07/22）。

第六節 現代化的衝擊 vs. 被新「他者」取代

一、異國情調的淡化

　　當外來文化輸入日本時，其異國情調的新鮮感所散發出來的魅力，吸引了日本人，也強力影響到他們對於異文化的選擇。「這種對異國情調及舶來品的愛好，在富商、上層社會武士們當中與日俱增。」[23] 當這些達官貴人與富商菁英逐漸成為日本社會上有權有勢的階層時，他們對異國事物的愛好，一定程度影響了輸入的文化種類及其發展。

　　明治時期起，西式音樂的大量輸入，也衝擊到清樂。有別於江戶明治時期清樂之透過貿易的力量傳入日本，明治時期日本更透過國家的力量，大量地吸收西方文明，包括洋樂，以達到現代化的目的。一些清樂家們也不落人後，積極迎合潮流，學習西式作風，舉例來說，名字書寫的西化，姓在後而名在前（例如「梅園長原」、「連山平井」等），於清樂刊本中屢見不鮮。[24]這種現象透露出清樂家在醉心於中國音樂的同時，也對歐洲先進文化感到好奇，於是在生活上學習西方習慣，顯示時尚的洋派作風。不僅如此，一些清樂家也兼習西洋樂器，成為清洋兩棲，甚至學貫和（日本音樂）清、洋的音樂家，例如長原春田、箸尾竹軒、四竈納治等，都是其中之佼佼者。

　　另一方面，明治時期同在一個時空下流傳的兩種異國音樂：清樂與洋樂，彼此間也產生交流。例如《音樂雜誌》第二十號記載 1892 年 5 月 12 日由清樂家四竈納治主辦，在東京厚生館舉行的「春季音樂會」，其演奏曲目

[23] "[T]he taste for exotic and foreign-made things had increased among the wealthy merchants and upper-class warrior group."（Numata 1964: 6）

[24] 見於《聲光詞譜》（天）、《弄月餘音》（天）、《花月餘興》等刊本。

除了清樂合奏之外，尚有由「陸軍軍樂師諸氏」演奏的「歐洲吹奏樂」，曲目包括改編自日本箏曲〈六段〉及清樂選曲〈漫板流水〉、〈久聞歌〉、〈廈門流水〉、〈如意串〉等，亦即由歐洲軍樂隊合奏清樂曲與日本箏曲（1892.05/20：13-14）。坪川辰雄也提到富田溪蓮（富田寬）的一位傑出女弟子井出一溪，曾經受教於舊軍樂隊之法國教師門下，曾將清樂曲編入軍樂樂譜，也曾將法國樂曲〈露營〉等改編為清樂合奏曲目，可惜婚後便中斷（1895a: 13）。因此在明治時期的日本，清樂與洋樂由於有了交流的舞臺，清樂受到來自洋樂更大的挑戰。先前清樂在日本化的同時，一方面使日本人易於親近而得以普及，也逐漸流失其異國情調的特色，所以原有之異國音樂的身份與舞臺，不得不拱手讓與新來的「他者」——洋樂。

二、新的「自我」vs. 新的「他者」

Creighton 研究日本廣告中「外人」（「他者」）的形象與意義，他提出長久以來日本人吸收許多中華文化，中國是日本人心目中帶來革新的外人角色。然而明治時期，這種角色轉換為西方人，當日本遇上了新的「他者」，中國人連同其他亞洲人被推向邊緣，變成「既非自己人，亦非外人」的曖昧處境，[25] 清樂正是如此。事實上，清樂的日本化使它失去了異國風的特色，好比逐漸失去其根，被嫁接於日本音樂的主幹上，被界定為日本音樂，實質上卻是一種曖昧的、混合的、「既非本土，亦非異國」[26] 的音樂。日本人追求異國風的興趣於是轉向新的「他者」，清樂原來在日本的角色與地位因而被洋樂取而代之。

至於北管戲曲，人們雖然熟悉它的聲音（音樂），卻不熟悉它所使用的

[25] "neither insiders nor outsiders"（Ohnuki-Tierney 1987: 147，轉引自 Creighton 1995: 141）。

[26] 筆者借自 Creighton （1995: 141）的說法。

語言（官話），以致於與觀眾產生隔閡。有別於清樂被另一個新的「他者」所取代，北管戲，特別是戲劇形式的戲曲展演，遭逢的卻是新的、產生於「我群」中的另一種戲曲──歌子戲，吸收了北管的元素而具有「大戲」的身份，並使用社會上通行的河洛語，逐漸奪走了北管戲的展演空間。

三、現代化的衝擊

雖然西洋音樂的傳入同樣地對臺灣的傳統音樂帶來衝擊，然而最大的影響是現代化帶來的生活型態改變，而不只是遭逢一個新的「他者」。在日本，不論清樂或西洋音樂都是「他者」的音樂，北管在臺灣卻是「我群」的、在地的音樂。因此當清樂遭逢對手──洋樂──時，特別在清日戰爭的影響下，其勢力與空間已讓予西洋音樂（一個新「他者」）。相較之下，北管同樣地遭逢西洋音樂的大量傳入，然而由於北管在地方社會所扮演不可或缺的角色與意義，它仍然保有在公眾事務上必要的展演勢力與空間，作為地方與社會團體之標誌，特別在 1960 年代之前的時光。真正衝擊到北管及館閣勢力的是內在的社會結構與生活形態的改變，包括現代化所帶來的農業社會轉型到工業社會的改變，大眾媒體等新娛樂形態的衝擊，以及歌子戲挾其在地語言之優勢，影響到北管的表演市場等。北管館閣成員也不例外，許多人轉而選擇新的娛樂形式，更嚴重的是現代化忙碌生活，使得定期參加館閣練習變得更困難。

第七節 小結

回溯北管與清樂兩個關係密切的樂種，從中國東南沿海的民間音樂，經移民與貿易的不同媒介，移植到臺灣漢族社會與日本社會的不同土壤之上，

經過不同的流傳、發展與變遷，帶給本研究莫大的挑戰與樂趣。相對於北管是臺灣漢族社會所熟悉的聲音，清樂卻是日本人感到新奇與先進的異國音樂。對他們來說，學習一個先進國家的音樂，連同詩詞書畫等，能夠提昇文化修養與社會地位。亦即藉著學習先進的「他者」的同時，達成「優質自我」的目標。

北管隨移民傳到臺灣，在語言、宗教與生活方式基本上沒有改變的情況下，落地生根於新家鄉，活躍於漢族社會。由於它符合各種儀式、廟會與節慶的音景的需要，承載了社會成員的意識與情感，更具意義地成為了地方音景的象徵，以及地方和社團成員據以辨認自我的聲音標誌。因此即使遭逢外在的衝擊，它仍然是地方社會所不可缺之音樂。

清樂同樣地根植於日本社會，特別在文人雅士與中上階層家庭。它作為一種來自先進文化的異國風音樂，投合日本社會菁英之所好而得到充分發展之機會。換句話說，清樂是一種來自先進文化，符合日本人的審美與異國風喜好的音樂。然而，日本人在短短的清日戰爭中，打敗了心目中的「先進之國」——「清國」，重重地摧毀了中國的先進形象，激起了日本人的民族意識。清樂因而被定義為敵國音樂，更因隸屬於戰敗國的一方而受到日本人鄙視。這種意義的改變，使它失去土壤，在日本無法存根。但是，清日戰爭也使日本人陷入「中國」與「中華文化」的兩難，[27] 仍有一些日本人將戰敗的清國與中華文化視為兩回事，這一點可以從戰後清樂譜本刊印仍然盛行的狀況得到佐證。這些譜本的內容以日本俗曲、唱歌等樂曲為主，用清樂樂器彈奏，顯示出清樂在「日本性」的包裝下，仍然延續著一絲生命力——它被嫁接於日本音樂的主幹上，被定義為日本音樂，不再具異國身份，終於逐漸地被新

[27] 見本章註 18 引用 Keene 的說法。

的異國音樂「洋樂」所取代。

　　從北管與清樂因不同的社會文化脈絡所產生不同的保存與發展情形，可以了解關鍵在於音樂的功能、所扮演的角色與蘊涵的意義；亦即音樂如何根植於社會與人們的生活中，成為社會所必要的、並且是不可取代的音樂。因此，一種植根於社會、成為社會所需之音樂，相較於僅提供個人的修養和休閒娛樂的音樂，具有更強韌的生命力。

第七章

結論

　　本書從「根」(roots) 與「路」(routes) 的概念出發，詮釋與比較臺灣北管與日本清樂。這兩個概念受 Clifford (1997) 的理論的啟發，將觀察對象從「人」延用於「音樂」，據以觀察北管與清樂這兩種音樂的流傳與落地生根的情形，即從其不同的移動路線與根植之土壤，來討論音樂的移位──空間移動與境遷──並根植於新社會。Clifford 提出兩個相對成組的人類經驗：「定居 (dwelling) 與旅行 (travelling)[⋯] 根 (roots) 與路 (routes)」(1997: 6)，在這樣的概念下，調查研究的對象與空間，除了固定點之外，還包括空間移動。因此，與人或文化的空間改變相關的「路」與「根」之議題，就顯得饒富趣味。雖然 Clifford 以「人」為研究對象而提出「每一個人 [⋯] 都是旅行者」[1] 的見解，他的「根」與「路」的概念，亦適用於觀察音樂與文化的移位與境遷。此外他也指出「實際上空間的移動，可能會以文化意義的構成來顯現，而不是單純的轉換或擴大。」[2] 如此，當音樂隨移民或其他媒介而移動空間時，在移植的過程中，往往會重新定義音樂在新地方與新生活的角色與意義。

　　因此本研究以前述「根」與「路」的概念切入，來分析與比較北管與清樂的文本與社會文化脈絡。從原傳地溯源出發，分別跟隨移民的足跡到臺灣，以及貿易的路線到日本長崎，調查分析這兩種音樂如何被移植於兩個不同的新地方、新社會，其原來的角色與意義的界定如何發生不同變化，而其改變

[1]　"[E]very man [...] was a traveler."（Clifford 1997: 6）

[2]　"Practices of displacement might emerge as constitutive of cultural meanings rather than as their simple transfer or extension."（同上，3）

又如何反過來影響到音樂的保存與發展之規模。

第一節 北管與清樂之「根」與「路」

北管與清樂是具重疊性、密切相關的兩個樂種，具有相同之地理與歷史背景：二者均傳自中國東南沿海，以福建為主要地區，並且均與明清俗曲、廣東西秦戲、浙江浦江亂彈等相關。就音樂文本來看，它們具有相同的樂曲種類、展演實踐、音階、記譜法、定絃與樂器，在戲曲方面可能使用相同的唱腔系統與語言等，在在顯示出這兩個樂種可能來自相同的音樂系統。然而當它們被移植於不同的空間與社會時，其音樂內容、曲目數量與規模、樂器的地位，以及合奏的編制等，都產生分歧。造成這些差異的關鍵在於植根於不同的土壤(社會)，亦即不同的環境的社會與文化脈絡的改變，影響到其角色的變化與再定義的分歧，這種變化的結果又反過來影響到樂種的生命力與保存規模。

北管與清樂透過不同的媒介與路線被帶到不同的地方。就北管來說，由於十七世紀明清之際的時局動盪，加上生活艱困，與人民的冒險性格，大量的移民從福建與廣東移居臺灣，追求富庶的新生活。在移民們定居新故鄉的同時，他們也從家鄉帶來了音樂與文化，以因應宗教儀式與休閒生活之需，北管就在這樣的情況下傳入臺灣，它是移民們所熟悉的聲音，也是新生活所不可或缺。至於日本的清樂，是在十九世初，由中國東南沿海一帶赴長崎貿易經商的船主紳商們帶到長崎。當時赴長崎的清客中，不乏深具文人素養者，他們精通詩詞書畫與音樂，並且將中國音樂、書畫、文學、品茗等生活與文化，傳到長崎及日本各地前來遊學的文人雅士身上，再由他們散播到日本各

地，包括東京、大阪、京都等許多地方。他們建立了清樂傳承體系，其中最具代表性的是金琴江和林德健兩位的傳承系統。

　　北管與清樂在流傳與植根的過程中，分別被賦與不同的意義──「我群」與「他者」(異國) 的音樂。北管早已隨著移民在臺灣落地生根，不僅普及，且與臺灣漢族社會生活密切相關。雖然漢族移民定居臺灣後，在族群、宗教、語言與習俗等沒有太大的改變，然而移民們長久以來共同經歷的離鄉背井與移墾之情感與艱辛，使得地緣關係更重於原鄉以宗族為社會結構基礎之血緣關係，因此地域的認同、團體的歸屬感與榮譽感更為強化。這種地域與團體之認同和面子意識，正反映在音樂派別之間的拼館競爭心態上。北管興盛之時，拼館經常發生，並且成為臺灣音樂文化中的一個奇特的社會現象。拼館不單發生在相對的兩個館閣之間，還會因為外地同派別的友館／兄弟館的加入，形成兩大音樂勢力的相拼競演，輸贏不單是為了個別的館閣或地方，而是為了更大的音樂派別的面子與勢力。換句話說，音樂派別的聲音，不單象徵個別地方，甚至跨越地方邊界，與各地同派系的館閣結盟，形成更大地域範圍的「聲音聯盟」。[3]

　　清樂既是中國民間音樂移植於異邦土地，於廣為流傳之後，成為頗受日本人喜愛的異國風音樂。其代表樂器──月琴──受到文人雅士與中上階層家庭之歡迎，並且普及於常民百姓。然而隨著在地化的發生，尤其是混合了日本的俗曲與樂器，其原以為特色的異邦色彩逐漸褪色，最後被嫁接於日本音樂系統中，而讓出發展空間與勢力予以另一個異國音樂──西洋音樂。

[3] 見第四章第五節之一、軒園相拼 (軒園咬)。

第二節 音樂的角色與意義的改變

如上述，北管興盛時拼館也隨之盛行；而清樂雖然曾經流行於日本，且有傳承系統的建立，包括連山派、梅園派、溪庵派，及長崎的小曾根流等派別之分，類似上述北管派別之間的拼館案例，卻是聞所未聞。可見同樣的樂種，移植於不同的社會，為不同性格與審美趣味的實踐者所傳習後，新建立的音樂生活與文化也產生歧異。

回溯北管與清樂從中國東南沿海一帶，被不同的攜帶者分別因不同的目的—移民與貿易—移植於兩個宗教、語言與習俗不同的社會，他們在新社會所扮演的角色與所蘊涵之意義也隨之改變。北管提供人們休閒娛樂、強化社會的凝聚力、鞏固參與者的社會地位，更重要的是，其熱鬧音景之特長，使它成為社會上各種宗教儀式與節慶活動所不可缺之音樂，並且為社會成員所熟悉，可以說是地方的聲音標誌。如此重要的角色，使北管的根得以深植於臺灣，成為臺灣漢族傳統音樂的主要樂種之一。相對地，清樂在日本文人雅士附庸風雅之風氣下根植於日本社會，主要功能在於提供個人修養與異國情調之趣味，而不是為了公眾團體生活之需；它被定義為傳自先進文化的異國音樂，滿足 Malm 所稱有品味的人們 (1975: 149) 的喜好，因此它的規格就從原來的中國民間音樂，升格到文人雅士或中上家庭的修養 / 教養音樂。然而，基於下列理由，使清樂失去發展的空間：一、清日戰爭的結果，使清代中國在日本的地位，從一個「先輩」(senpai，日文) 國家 (先進國家，見第五章第四節之一)，淪落為「戰敗」(senpai，日文) 國家；二、明治時期西洋文化之大量輸入，衝擊了清樂於日本之角色與意義，一方面被貼上了敵國和戰敗國音樂的標籤，另一方面先後被日本音樂及西洋音樂同化，失去了「先輩」的地位和異國情調，逐漸被另一個新的「他者」和「先進文化的音樂——洋

樂」所取代。

　　如前述，外在因素影響到這兩個樂種在新社會的角色與意義的轉變；然而不容忽視的還有內在的因素所啟動的改變：即基於該樂種流傳所在之社會與實踐者個人的不同需求、氣質、審美趣味與標準等，對所接納的外來音樂內容有不同的選擇與運用，而影響到該樂種在新社會的角色與意義；北管與清樂在個別所屬社會中，都經歷了上述選擇運用的過程。

　　北管最顯著的功能在於其高亢熱鬧的樂聲，提供臺灣漢族社會上各種廟會儀式與節慶所需之莊嚴或熱鬧氣氛。特別在製造熱鬧氣氛方面，不僅符合人們愛熱鬧的心境，更重要的是烘托出一片社會繁榮的景象。相較之下，清樂以其異國風特色和具有日本人所認定的幽玄與雅緻美，其實踐者從傳入的各種樂曲與樂器中，選擇了符合他們的審美觀與氣質的要素與內容，作為個人趣味與修養之用，並以顯示出其品味與社會階層。

　　簡言之，北管在臺灣是村庄、社區共同體生活所需之音樂傳統，是社群集體的音樂經驗；而清樂在日本主要是滿足異國文化的品味與個人音樂修養，是個別的音樂經驗。如此，音樂於社會的角色與功能之不同，影響到音樂於該社會的發展與保存；北管以熱烈高亢的鼓吹樂，以及具多元表演元素與豐富音響的戲曲成為主流，其樂曲目數量頗豐。相較之下，清樂卻以雅緻的絲竹合奏見長，而且其規模逐漸縮小為小型合奏，特別是三重奏的編制，類似日本邦樂的「三曲」合奏，以伴奏歌唱或純器樂的合奏。月琴不但是清樂合奏的領奏樂器，也是十分流行的獨奏樂器。然而北管只有合奏音樂，而無獨奏樂器。值得注意的是月琴在清樂的特殊地位，它被賦予竹林遺響之憧憬與圓月之浪漫情懷，成為文人雅士之象徵與交誼之媒介，因而從民間樂器的地

位，提升至日本文人的象徵樂器，並且被定義為日本樂器。[4] 因之其實踐者在悠遊於異國文化的同時，也鞏固了其社會地位與日本性。

再者，角色與意義的不同，使北管與清樂在面對西洋音樂的衝擊時，也有不同的結局。北管基於社會之需要，雖有衰微的現象，仍然屹立於漢族社會中；清樂因屬於個人的修養音樂，當面對洋樂的衝擊時，一方面日本人有了新的選擇，另一方面清樂因作為清日戰爭戰敗國的音樂而被鄙視，於是將異國音樂的地位拱手與洋樂。所幸清樂（明清樂）仍然保存於長崎，並且於1978 年被指定為長崎縣無形文化財，在長崎明清樂保存會的努力下，除了定期的練習與演出外，並致力於樂曲的復原。如今明清樂是長崎人的共同歷史與聲音記憶，是長崎的特色音樂，並且是長崎異國風的象徵之一。

第三節 臺灣北管 vs. 日本清樂

北管與清樂雖然原來都是境外傳入的音樂，因根植的土壤不同，而被賦予不同的角色與意義，並且分別成為新社會的文化資產與文化力量。北管落地生根於臺灣漢族社會，承載著移民社會的共同經歷與記憶、共同體的「面子」與勢力，並成為地方與社群的認同，對於漢族社會來說，是「我群」的音樂，是臺灣漢族社會的主要傳統音樂之一。

對於日本人而言，清樂的本質是一種異國音樂，被日本人吸收而稱之「清樂」，是日本文人雅士生活、社交與展現品味和社會階層的音樂。對他們來說，學習一種來自先進文化的音樂是一種品味與時尚。然而，除了清日戰爭

[4] 月琴以其於江戶和明治時期的流行，逐漸被接受為日本樂器，例如《廣辭苑》（第四版）稱月琴為日本與中國的樂器。

的衝擊之外，清樂遭逢被同化的過程，包括適應審美趣味的篩選、混入日本
俗曲與樂器、在地化（包括改為日本歌詞的不同版本出現、改變展演實踐與
記譜法等），逐漸失去其異國風情，規模大為萎縮，如今以日本音樂的一個
樂種，「清樂」或「明清樂」，[5] 以長崎的特色音樂及長崎縣無形文化財的身
份，保存於長崎。

　　總之，北管與清樂源自相同地區的民間音樂系統，經不同的路線與媒介
而植根於不同的社會。為了適應新地方的需求與新的社會文化脈絡，其角色
與意義亦隨之改變，並且連帶地，其展演實踐、樂種規模，以及音樂的性格
都隨著改變。它們各自成為不同的樂種：臺灣的北管與日本的清樂。

第四節 比較結果的意義

　　本研究的分析比較結果與詮釋，對於北管、清樂甚至明清俗曲等的了解
與後續研究，有什麼樣的意義？對於音樂、人與地方的互動，又提供了什麼
樣的理解？回到前言所提關於北管的樂種範圍、歷史與發展等問題，從本研
究的結果可以獲得一些見解與線索。首先就「西秦」的關係來看，清樂譜本
與樂曲標題中的「西秦」，可以作為北管與廣東西秦戲關係的佐證。此外，
從唱腔的比對結果，對於北管或清樂與浦江亂彈的關係等，都值得繼續探討。

[5] 從下面數例，可以了解清樂被定義為「日本音樂」的情形：一、《音樂雜誌》的一篇文章〈我國將來の
諸音樂〉(1894.02/41: 7-8)，列舉了數種日本音樂種類，其中之一為清樂；二、讀賣新聞社主辦的各界最
活躍的女性的人氣票選，清樂家長原梅園被選為「日本音樂家」的第一位 (《讀賣新聞》1892/03/18，轉
引自大貫紀子 1988: 102)；三、小泉文夫將明清樂歸類於日本的流行音樂 (大眾邦樂)(1994/1977: 244)；
四、吉川英史監修《邦樂百科辭典—雅樂から民謠まで》(東京：音樂之友社，1984) 的「明清樂」條，
開門見山稱之「日本音樂の種目名」；五、《広辞苑》(第四版) 稱月琴為日本與中國的樂器；六、徐
元勇研究《魏氏樂譜》，舉數種辭書為例，說明「明樂」、「清樂」、「明清樂」等都被以日本傳統音
樂的形式記述，「他們既承認《魏氏樂譜》源於中國，但也視為日本音樂，至少是"和化了的中國音樂"」
(《日本大百科全書》編者語，轉引自徐元勇 2001a: 130)，清樂亦如此。

其次，從北管與清樂的樂曲規模的比較，可以推測北管在傳入臺灣之前，已完整地具有牌子、絃譜、細曲與戲曲的規模。第三，從國立傳統藝術中心臺灣音樂館藏清樂譜本和清樂樂曲標題中的「北管」兩字來看，由於臺灣的北管與日本的清樂並無直接關係，[6]因此清樂的「北管」並非臺灣的傳統音樂北管，而且由此可知「北管」一詞，亦非始於臺灣。[7]此外，「北管」的意義，從清樂譜本標題中也可了解它作為「樂派」——即北派，而非樂種名稱。

目前北管仍然保存且活躍於臺灣，其活傳統對於清樂的研究與樂曲復原，具有可貴的參考價值。然而在長期的口傳過程中，雖有抄本可供參考，難免遺漏或流失，特別在曲辭的唱唸發音方面，其正確性有待確認。所幸清樂作為一種外國音樂，主要流傳於文人雅士之間，因此有大量的譜本問世，雖有良莠不齊的問題，仍有不少譜本詳實記載其歷史、音樂理論、旋律曲譜，以及曲辭的唱唸發音等。因此清樂的譜本資料，特別是曲辭與道白的假名拼音，對於逐漸流失中的北管正音讀法，有相當的參考價值。簡言之，清樂的譜本與北管的活傳統，二者得以相輔相成。

除此之外，本研究提出一個從音樂的境外移植比較，來探討音樂、人與地方之互動的特殊案例：以來自相同系統的音樂——中國東南沿海一帶的民間音樂——隨著不同的媒介(移民與貿易)，被移植於兩個語言與習俗不同的空間與民族社會(臺灣與日本)時，其音樂的角色與意義隨之改變與再建構，新的角色與定義同時反過來影響到該樂種的保存規模。然而不管遭逢何種變

[6] 目前所知，僅有《典型俱在》中的〈東洋九連環〉，但此曲以及其原曲〈九連環〉在北管音樂中並不流行，反而傳唱於藝旦之間。

[7] 李文政提到「臺灣的『北管』是在臺灣獨有的名稱，指大陸北方語系的戲曲，傳至臺灣的泛稱」(1988: 16；另見邱慧玲 2008: 9)；片岡巖《臺灣風俗誌》的〈臺灣音樂〉(第四集第一章)中則稱北管為「流行於華北一帶的音樂，為了別於南管而稱為北管。」(1986/1921: 244)但他並未明言是否傳到臺灣後才用的名稱；然而，孟瑤提到「因此流行於閩北福州一帶的戲，便稱北管」(1976: 645)；因此「北管」一詞在傳入臺灣之前，已見用於福建。

遷，臺灣漢族與日本清樂實踐者均將傳入的音樂植根於其社會，不論保存或同化，他們都被定義為屬於他們自己的音樂，即「臺灣北管」、「日本清樂」。

第五節　未來的研究

北管是臺灣傳統音樂中，範圍極為廣大的樂種。就音樂的歷史溯源、文本、在臺灣各階段的發展，以及與臺灣漢族社會的互動關係等面向，都值得深入且多重多面向探討。近年來在學界先進的努力下，已有豐碩的研究成果。[8] 清樂規模雖較北管小，卻是了解北管及明清俗曲之重要對照樂種；近年來日本學者在清樂與日本文人的互動方面的研究有很大的進展，[9] 然而在音樂文本方面，尚有很大的研究空間，特別是樂譜的完整解讀、樂器與音樂理論的變遷，以及樂曲、曲辭、音樂實踐等的日本化過程與影響等。

基於比較研究方法於民族音樂學領域，仍然是用來深度了解被比較的個別案例的必要手法（Seeger 2004/1987: 62），未來的研究，仍以比較研究方法為中心。由於北管與清樂的比較，範圍廣大與面向多重，非短時間與個人所能及，因此本研究仍有許多不足之處與研究空間，有賴更多研究者的投入。在音樂的角色與意義的探討，尚待更細膩地比較日本文人與明清文人，而在研究對象方面，不僅是傳統的文人階層，尚包括經濟發達，中產階級興起後的新興紳商階層。而在清客與中國官員於日本的活動，包括與日本文人的交往等，也值得更深入探討，以了解江戶及明治時期日本文人雅士的社會生活，及其與中國文人生活文化之關係，包括挪用、融合與合理化等過程的考察分

[8] 參見潘汝端 2008: 180。

[9] 例如朴春麗 (2006) 與中尾友香梨 (2007, 2008a,b) 等，在清客、清樂與日本文人的交流等，有新的進展。

析等。此外，對於北管在傳入臺灣之前，於原傳地福建的流傳情形的追溯研究，可以更清楚地了解北管在臺灣漢族社會的角色與意義之變與不變。

除此之外，明清俗曲、北管與清樂的深入比較也是未來必須進行的研究。在樂譜解讀方面，未詳細標示節拍及遺漏訛誤的問題，對於樂譜的解讀是一大挑戰。目前可藉由部分標示細部節拍的譜本，以及現存的極少數(約 12 首)的演奏錄音作為參考範本，來達到初步的解讀。然而到底實際演奏時，如何詮釋與加花，清樂家或傳承派別之間，是否有不同的詮釋與表現風格等，這方面的問題，也許可以從為數不少的附有使用者標註記號的譜本，得到一些線索。然而這種具個別性譜本的解讀，也是很大的挑戰，有待研究者的繼續努力。或許可以從北管的活傳統、現存明清俗曲的文獻資料、中國東南沿海各省的戲曲與民間音樂文獻，及相關樂種的活傳統等，找到一些參考線索。

總之，北管與清樂的研究，不論個別研究或比較研究，都是範圍廣大、牽連到許多相關樂種的挑戰。筆者在研讀清樂的前人著述時，發現研究者往往因其專精或背景知識之不同，對於清樂之理解各有其雪亮與模糊之處，因此如果能結合各領域的共同研究，相信會更了解清樂與北管的來龍去脈，甚至對於相關樂種會有更深的了解。最後，筆者認為清樂譜本的出版，相當程度地保存了十九世紀初的中國東南沿海一帶的樂曲；相較之下，中國文獻中對於各地方戲曲的發展、交流與流變，所留下來之曲譜記錄少之又少，往往只能從文人雜記論述中的文字資料尋到蛛絲馬跡。因此清樂曲譜資料的復原與研究，不但有助於對北管的深入了解，對於清初流傳於江西、江蘇、浙江、福建與廣東等地之戲曲探源與民間音樂研究，也有相當大的價值。

附錄一 清樂譜本 (刊本 / 寫本) 一覽表

說明：1. 依年代及譜本排序。多數譜本有多版多本收藏於不同地點的情形，
　　　 本表僅列其中之一本，而於備註欄中說明其他收藏地及版本年代。

　　　 2. 譜本名稱前有「＊」表示寫本 (抄本)。

編號	年代	刊本名稱	編著者	出版地 / 出版 (發行) 者	收藏地 [i] 及譜本說明
001	1832(序)	花月琴譜	葛生龜齡	? / ? [ii]	K, N, U,
002	1837	＊清朝俗歌譯 (清樂曲譜)	月下老人泰和	無	H(據寫本影印), N(兩種抄本)
003	1859(跋) 1860(封面裡)	清風雅譜 (單)	鏑木溪庵	? / 鑑水亭	N, U(1878.10 翻刻)
004	1860.10	月琴詞譜 (上、下) 外題：觀生居月琴詞譜	大島 克	伊勢津 / 隅田鄰	H, N, U
005	1872(跋)	聲光詞譜 (天、地、人)	平井連山	[大阪] [iii] / ?	K, N, U,
006	1877.7	月琴樂譜 (元、亨、利、貞)	中井新六	大阪 / 中井新六	N, U, van Gulik Collection(平井連編，1878.1)
007	1877.9	明清樂譜摘要 (全) (二冊)	佐佐木偍	京都 / 石田忠兵衛	D, N, U
008	1877.9	明清樂譜 (雪、月、花)	吉見重三郎	京都 / 高橋品	D, N(1887 翻刻) U(1894.3 求版) U(1896.9 翻刻)
009	1877.10	月琴手引草 (內題聲光詞譜)	山本小三郎	京都 / 大谷仁兵衛	D
010	1877.11	清樂曲牌雅譜 (一～三)	河副作十郎	大阪 / 河副作十郎	H, N, U
011	1877.12	明清樂譜	柴崎孝昌	靜岡 / 柴崎孝昌	D

012	1877.12	花月餘興 (一～五)	平井 連	大阪 / 中井新六	N, U
013	1877.12	松月琴譜	藤井新助	大阪 / 藤井新助	K
014	1878.1	明樂花月琴詩譜	村上復雄	大阪 / 松本喜三郎	D
015	1878.7	明清樂教授本	平井 連	大阪 / 平井連	D
016	1878.11	清樂秘曲私譜 (乾、坤)	中井新六	大阪 / 中井新六	D, U
017	1879.7	からのはうた	穎川藤左衛門 (穎川源三郎)	長崎 / 穎川源三郎	N(有刊本及寫本兩種)
018	1879.8	清樂歌譜	塩谷五平	長崎 / 塩谷五平	N(有刊本及寫本兩種)
019	1880.2	書畫煎茶清樂圖錄	豐瀬竹三郎	名古屋 / 豐瀬竹三郎	D(只有樂曲目錄與圖錄)
020	1881.2	大清樂譜 (乾、坤)	山下國義 (松琴)	東京 / 小林亦七 (川流齋)	U D(只有乾卷)
021	1881.7	* 清風雅調	堀越琴旭	無	U
022	1881.8	清樂歌譜 (乾、坤)	鷲塚俊諦	名古屋 / 細川小八郎	D, U
023	1882.1	清樂歌譜 (全)	村田桂香	靜岡 / 村田きみ (村田桂香)	D, U
024	1882.3	清樂雅譜 (單)	村田きみ (桂香)	靜岡 / 村田きみ	D
025	1882.9	聲光月琴詞譜 (雪、月、花) (內題：聲光詞譜)	吉見重三郎 (手塚幸七編)	東京 / 松田幸助	U
026	1882.12	月琴はや覚 (全)	藤林美納	東京 / 藤林美納	D, U
027	1883.3	清樂韻歌	秋山鹿園	東京 / 須原鐵二	N
027-1	1883.1 1887.5 改題增補	清樂韻歌詞譜 (內題：清風歌唱)	秋山鹿園	東京 / 井口松之助	N
028	1883.5	絲竹迺栞：粹人秘訣 (第五 月琴の部)	西村三郎	東京 / 和田篤太郎	D

029	1883.11	清風雅唱（乾、坤）	富田 寬	東京／須原鐵二（畏三堂）	N, U(1892.6 求版)
030	1883.11	清樂雅唱（乾）（內題上卷）	太田 連	東京／高橋源助	D
031	1884	清風柱礎	富田 寬	東京／富田寬（清風舍）	D, N, U N, U(1898.1 求版)
032	1884.6	清風雅唱（第貳集）	富田 寬	東京／須原鐵二	N, U
033	卷一 1884.6 卷二 1885.6	清樂詞譜 卷一、二	長原梅園	東京／坂上半七、宮田六左衛門	U, N(只有卷二)
034	1884.7	洋峨樂譜（乾、坤）	高柳精一	富山縣 國本勝治郎	N, U
035	1859/ 1884.8 （翻刻）	清風雅譜（完）	鏑木溪庵	東京／林俊造	D(畏三堂版) U(1892.6 吟松堂版求版) U(1887.8 畏三堂版翻刻) D(1887.10 翻刻) U(1888.6 古香閣版) D, U(1890.5) N(1892.9 再版)
036	1884.12	增補改定清風雅譜（單）	鏑木溪庵／鏑木七五郎（增補改定)	東京／鏑木七五郎	D(文開堂版) U(文開堂版) U(二書堂版1887.10 版權讓受)
037	1885.3	弄月餘音（天、地、人）	長原彌三郎	長野縣／蘆田三木造	N
038	1885.7	袖珍月琴譜めくら杖	野村正吉	東京／野村正吉	D
039	1885.8	聲光月琴詞譜（天、地、人） （內題：聲光詞譜）	吉見重三郎	東京／寺澤松之助	D

040	1887.8	月琴樂譜(雪、月、花) (內題：聲光詞譜)	永田 祇	福井縣/巽彥三郎	D
041	1887.10	清樂譜(乾、坤)	一色親子等	名古屋/一色享三郎	D
042	1887.12	新撰月琴樂譜(一、二)	永田 抵	福井縣/巽彥三郎	D
043	1888.1	清樂合璧	山田松聲	東京/山田信(松聲)	N
044	1888.2	清風雅唱外編(全)	清月舍友田文子(章蓮)	東京/內田喜三郎(發行)	D
045	1888.5/ 1897.9 第九版	月琴雜曲清樂の栞(正編)	岡本 純	東京/西村寅次郎(發行)	N
045-1	1888.5/ 1898.5 第九版	月琴雜曲清樂の栞(續編) (內題：月琴提琴清樂の栞)	岡本 純	東京/西村寅次郎(發行)	N
046	1888.9	清樂意譜(內題：西奏樂意譜卷之上)	富樫悌三	新潟/櫻井產作(發行)	U
047	1889.3	抱月雅唱(乾、坤) (封面裡：聽雪山房藏版)	大場則泰(琴癡)	長野/大場則泰	D, U(東京出版)
048	1889.4	月琴俗曲爪音の餘興(續篇)	長原梅園	東京/田淵重助	N K(宮田六左衛門發行)
049	1889.5	月琴俗曲今樣手引草(全)	長原梅園	東京/阪上半七	N
050	1889.5	雅俗必携月琴自在(內題：月琴自在)	山本有所	東京/高崎修助(發行)	D K(1890.8 訂正再版) U(1890.8 求版訂正再版) U(1895.2 再版)
051	1889.6	明清樂譜(天、地、人)	松本藤七	岐阜/松本藤七	D
052	1889.6	音曲の友：附月琴譜	三輪逸次郎	東京/三輪逸次郎	D

053	1889.11	清風雅曲 (坤之部)	黒沢喜世	東京 / 黒沢喜世	D
054	1889.12	清樂餘唱	富樫悌三	新潟 / 富樫悌三	D
055	1889.12	* 西奏 ([秦]) 樂意詩 (完)	山田福松 (抄)	[長崎]	N
056	1891.1	清風雅調	山本有所	群馬縣 / 山本有所	D
057	1891.6	新韻清風雅唱 (全輯) (畏三堂版)	富田 寬	東京 / 清水太平	N, U U(1892.6 吟松堂版)
058	1891.8 1893.8 三版	三味線月琴曲箏曲獨稽古 (全)	岡本 純	東京 / 井ノ口松之助	N
059	1891.8	月琴雜曲ひとりずさみ	井上輔太郎	群馬縣前橋 /黒田矩鎮	D
060	1891.10	清樂獨習の友 (上)	四竈訥治	東京 / 四竈訥治	D
061	1892.12	清樂詞譜和解 (完)	田中 參 (從吾軒)	東京 / 杉浦 春軒	D, U
062	1893.11	清風詞譜 (全)	田中 久	東京 / 田中 久	U
063	1893.3	才子必携清樂十種(全) (獨習自在清樂十種)	山本有所	東京 / 小林喜右衛門 (發行)	U U(1898.12 六版) N(月琴獨習清樂十種)
064	1893.3 1893.7 版權讓受 1894.1 三版	日本支那俗曲月琴獨習自在	鈴木孝道	大阪 / 中村芳松	K
065	1893.4	清樂横笛獨時習	廣川 正	東京 / 吉澤富太郎	U
066	1893.6	清樂曲譜 (第一)	沖野勝芳	東京 / 百足登	D
067	1893.8	和漢樂器獨稽古	町田 久 (櫻園)	東京 / 西村寅二郎 (發行)	U
068	1893.9	清風雅譜月琴獨稽古	楢崎富子	福岡 / 林 斧介	D, U

069	1893.9 1896.7 再版	月琴清笛胡琴日本俗曲集	箸尾竹軒	東京 / 青木恆三郎	K N(1912.2 七版)
070	1893.10	明笛清笛獨案內 (全)	町田 久	東京 / 西村寅二郎	U N(1898.5 五版)
071	1886.6 1893.10 再版	月琴俗曲爪音の餘興 (全)	長原梅園	東京 / 田淵重助	U(內容與續篇不同)
072	1893.12	月琴雜曲集	土岐達 (六陽居士	大阪 / 吉岡平助	D
073	1894.3	聲光詞譜 (三冊)	植西鐵也	京都 / 若林茂一郎	U(上野學園大學日本音樂史研究所復刻版)
074	1894.3	明清樂之栞 ‧ 橫笛之栞	百足 登	東京 / 大橋新太郎	D U(明清樂之1898.8 六版)
075	1895.11	新選花月迺友	庄司昌造	新潟 / 庄司昌造	U
076	1895.12	清樂曲譜寒泉集 (全)	高柳精一 (峨友)	富山縣高岡 / 高柳精一	D
077	1897.6	月琴雜曲清樂速成自在	靜琴樂士	東京 / 林甲子太郎	K
078	1897.5 1897.7 再版	月琴胡琴明笛獨案內	平井明 (聯山)	大阪 / 矢島嘉平次 (發行)	U
079	1898.3	明清樂譜 (全)	柚木初次郎 (友月)	富山縣高岡 / 柚木初次郎	D
080	1898.4	清樂速成月琴雜曲自在 (全)	靜琴樂士	東京 / 林甲子太郎	N(與 077 不同版本)
081	1859/ 1898.4 翻刻	清風雅譜 (版權頁註：訂正清風雅譜)	鏑木溪庵著富田溪蓮訂正	東京 / 市川源三郎	U
				東京 / 井上藤吉	D(1898.6)
082	1898.8	新譜雜曲月琴獨習 (全)	町田櫻園櫻學會音樂部	東京 / 西村寅次郎	D
083	1898.10	明笛獨習	後藤露溪 (新吉)	大阪 / 又間安次郎	D

084	1900.7	新撰清笛雜曲集	荒井花遊	東京／林甲子太郎	U U(1902.11 五版)
085	1900.9	明笛胡琴月琴	山田要三	大阪／又間安次郎	D
086	1901.2	清常樂譜集	樋口谷五郎	宇都宮／樋口谷五郎	D
087	1901.5	明笛流行俗曲附唱歌軍歌	後藤露溪（新吉）	大阪／又間安次郎	D
088	1901.8	月琴胡琴明笛獨稽古	秋庭縫司	大阪／秋庭縫司	D
089	1902.5 1903.3 再版	陽琴歌譜及月琴明笛獨案內	長谷川竹次郎	名古屋／長谷川竹次郎	D
090	1902.1 1903.3 三版	陽琴使用法及歌譜	長谷川竹次郎	名古屋／長谷川竹次郎	D
091	1903.8	陽琴使用法及歌譜	川口仁三郎	名古屋／岩田みね（發行）	D
092	1903.8	陽琴使用法及歌譜	相田清太郎	東京／齊藤德太郎（發行）	D
093	1903.8	清笛獨案內	林甲子太郎	東京／林甲子太郎	U
094	1906.2 六版	月琴清笛胡琴清樂獨稽古（全）	箸尾竹軒	東京／青木恆三郎	N
095	1906.8	明笛和樂獨習之栞（全）	長原春田	東京／倉田繁太郎	D
096	1905.8 1907.11 增訂三版	陽琴獨習書（訂正增補三版）	岩崎龜次郎	京都／田中傳七	D
097	1909.5	明笛尺八獨習	津田峰子	東京／辻本末吉	D
098	1909.8	明笛清笛獨習案內	香露園主人	東京／池村鶴吉	D
099	1909.11	明清樂獨まなび	大塚寅藏	京都／倉田繁太郎	D
100	1910.7 二十版	明笛胡琴月琴獨習新書（全）	?(好樂散人)	大阪／矢島嘉平次	N

101	1910.8	清笛明笛獨習自在	町田櫻園	東京 / 林甲子太郎	D
102	1913.7	最新清笛明笛獨習自在	町田櫻園	東京 / 林甲子太郎	D
103	?	＊三國志	?	無	N
104	?	清樂─天、地	?	?	N
105	?	＊清風雅調歌	堀越琴旭	無	U
106	?	＊清風雅譜	?	無	U
107	?	＊清風雅譜	得我女史 (抄 ?)	無	N
108	?	明清樂必攜 (天)	小川棟宇	?	D
109	?	明笛清笛獨稽古 (全)	玉笛道人	?	U
110	?	＊西秦樂意 (卷一、三)	穎川 連	宇田川榕菴筆寫本	W
111	?	西秦樂意譜	無	東京 (樂浪亭崎園)	U
112	?	＊西奏 ([秦]) 樂意譜	山田福松	長崎	N
113	?	＊西奏 ([秦]) 樂意譜	?	獨樂山房	N
114	?	＊西奏 ([秦]) 樂意譜 (卷中、卷下)	?	無	N
115	?	＊西奏 ([秦]) 樂意譜	無	無	N
116	?	＊月琴唱歌	米山春子 (抄 ?)	無	U

117	?	[飛來堂寫本] ＊ 林沖夜奔 ＊ 烏夜啼、梁父 [吟] ＊ 耍歌、不諗母 ＊ 四不像 ＊ 梁甫吟、步步 [嬌] ＊ 雷神洞前後 ＊ 三國志、清平調 ＊ 月宮殿 ＊ 翠賽英 串珠連	除「無」之外， 抄寫者均為 藤本松樹	無	U
		＊ 林沖夜奔 (全)(德 健流) (稽古本)	無		
		＊ 長生殿 ＊ 西秦樂意等 ＊ 新平板調、耍棋、 新四季如意、松風 流水、月宮殿			
		＊ 剪剪花換彈、茉 莉花換彈等 ＊ 明清樂譜	無		
118	1878	＊ 南管樂譜 (內附 北管琵琶譜)	伊藤蘿月抄 （成瀨清月）		T
119	1878	＊ 北管琵琶譜：北 管琵琶譜	伊藤蘿月抄 （成瀨清月）		T
120	1878	＊ 北管琵琶譜：北 管月琴譜	伊藤蘿月抄 （成瀨清月）		T
121	1894	＊ 北管管絃樂譜	（成瀨清月）		T
122	?	＊ 北管樂譜：北管 琵琶譜	（成瀨清月）		T
123	?	＊ 北管樂譜：北管 月琴譜	（成瀨清月）		T
124	?	＊ 西秦樂意：上下 卷			T
125	?	＊ 西秦樂意：趙匡 胤打雷神洞			T
126	?	＊ 西秦樂意：月宮 殿			T

i. 收藏地：筆者目前為止所查閱之譜本及收藏情形，實際之收藏地更多。

代號說明如下：

D：東京國會圖書館

H：波多野太郎 (1976)

K：關西大學圖書館

N：長崎歷史文化博物館

T：國立傳統藝術中心臺灣音樂館 (原國立臺灣傳統藝術總處籌備處臺灣音樂中心)

U：上野學園大學日本音樂史研究所

W：早稻田大學圖書館

ii.「？」表示原譜本未見註明，或因譜本殘缺，資料無法確定。

iii. [] 表示原資料無，[] 內係筆者參考其他資料而加者。

附錄二 清樂雷神洞之譜本（刊本／寫本）一覽表

序號	刊本／寫本（抄本）名稱	編著／抄寫者	傳承流派	刊印／抄寫年代	文本	拼音	工尺譜	收藏地*	備註
1	清朝俗歌譯	月下老人泰和	林德健	1837					寫本影印，附有文本之日譯。此抄本係三宅瑞蓮傳自林德健。
2	清樂曲譜	月下老人泰和	林德健	1837				N	寫本，附有文本之日譯。此抄本係三宅瑞蓮傳自林德健。 序言及曲目內容同《清朝俗歌譯》，但曲目順序不同。
3	月琴樂譜（貞）	中井新六	金琴江	1877.6	◎	◎	◎	N	刊本，曲辭與工尺分開。曲辭中用小圓圈，似乎表示一句當中的小分句，大圓圈似乎表示一句。但頗不一致，是否有訛誤？
4	清樂曲牌雅譜（三）	河副作十郎		1877.11	◎	◎	◎	H, N	刊本，曲辭與工尺分開。文本與《月琴樂譜》（貞）幾乎完全相同，但本譜有不少訛誤和遺漏。
5	花月餘興（五）	平井連山	金琴江	1877			◎	N	刊本。
6	清樂秘曲私譜（坤）	中井新六	金琴江？	1878	◎	◎		D	刊本。省略道白部分，曲辭與工尺並刻。
7	明清樂教授本	平井連[山]	金琴江	1878.7	◎	◎		D	刊本。
8	大清樂譜（坤）	山下國義		1881.2			◎	U	刊本。雷神洞二凡，標示有一至七排，屬於細曲類的雷神洞，工尺譜與其他版本基本上相同。 乾卷目錄卷下寫有「雷神洞二凡」，但坤卷工尺譜前只寫「二凡」。

9	清樂韻歌	秋山鹿園		1883.3	◎	◎			N	寫本。
10	清樂韻歌詞譜	秋山鹿園		1883.1	◎	◎			N	寫本。譜式同《清樂韻歌》。
11	清風雅唱(第二輯)	富田 寬	林德健	1884	◎	◎	◎		U	刊本。
12	新韻清風雅唱(全輯)	富田 寬	林德健	1891	◎	◎	◎		N	刊本。曲辭與工尺並刻。譜式同《清風雅唱》(第二輯)。
13	清風雅譜月琴獨稽古	楢崎富子		1893			◎		N	刊本。雷神洞二凡，標示有一至七排，屬於細曲類的雷神洞，工尺譜與其他版本基本上相同。
14	聲光詞譜(二)	植西鐵也		1894.3			◎		U	刊本。上野學園日本音樂資料室復刻。九州大學濱文庫另有此樂譜之六卷本，詳見中尾友香梨2008c: 129-130。
15	西秦樂意：趙匡胤打雷神洞			未註年代	◎	◎	◎		T	寫本。含曲辭與工尺並抄。
16	西奏樂意譜(卷中)	抄者不詳		未註年代			◎		N	寫本。「奏」為「秦」之誤植。館藏編號為中村18-28-1。
17	西奏樂意譜	抄者不詳		未註年代			◎		N	寫本。「奏」為「秦」之誤植。館藏編號為中村18-28-2。譜式同中村18-28-1。
18	月琴唱歌	米山春子		未註年代	◎	◎			U	寫本。只抄寫唱腔的曲辭，無口白，全曲未完。本抄本無目錄，曲目名稱未見，僅註唱腔名稱「二凡」。
19	雷神洞前後	藤本松樹		未註年代	◎	◎	◎		U	寫本。曲辭與工尺並抄，但只抄寫唱腔的部分，無口白。

20	清唱	抄者不詳		推測約1804-1817			U	寫本。只有抄寫一段唱腔，題為〈西皮雷神洞〉，抄有曲辭、拼音與分句。曲辭：「趙玄郎‧打開了‧雷神洞‧霎時間‧現出了‧二八嬌童‧把袖裏 又」。
(i)	聲光詞譜（天地人）	平井連山	金琴江	1872			N,U	刊本。僅見目錄，「追刻於後篇」之預告。
(ii)	聲光詞譜（雪月花）	吉見重三郎		1877			N,U	刊本。僅見目錄，「追刻於後篇」之預告。

* 許多譜本有一本以上，分別收藏於不同機構，本欄未一一列出，僅列出筆者所使用的版本之收藏地。

代號說明如下：

H：波多野太郎 (1976)

D：東京國會圖書館

N：長崎歷史文化博物館

T：國立傳統藝術中心臺灣音樂館（原國立臺灣傳統藝術總處籌備處臺灣音樂中心）

U：上野學園大學日本音樂史研究所

附錄三　清樂與北管〈雷神洞〉文本對照表

凡例：

1. 左欄清樂之〈雷神洞〉摘自《月琴樂譜》（貞）（1877）；中欄葉美景抄本之新路〈雷神洞〉摘自故葉美景先生親筆抄寫之版本；右欄梨春園抄本之新路〈雷神洞〉引用自江月照 2001: 32-36。

2. 文本字體，唱腔用標楷體，口白用細明體；【 】內為唱腔板式名稱，[] 為筆者訂正之字；左欄之編號及各欄之標點符號為筆者所加。

3. 灰底者為唱／白，以及唱腔安排相同之部分。

4. 為了對照與比較，唱辭及口白分句條列。

編號 唱/白	清樂：《雷神洞》《月琴樂譜》（頁）前　段	唱/白	北管：新路《雷神洞》（葉美景抄本）	唱/白	北管：新路《雷神洞》（梨春園抄本）
1. 引	蒼天何故困英雄， 沙灘無水怎存龍。	紅生¹ 上引	浪蕩走天下， 何日轉家鄉。	老生 上引	浪蕩走天涯， 何日回家門。
2. 白話	三尺龍泉万卷書， 皇天生我意何如， 山東宰相山西將， 他也夫來俺丈夫。	白	蛟龍板困山水中， 蒼天何故困英雄， 山東宰相山西將， 漂流四海運不通。	白	蛟龍板困淺水中， 文籍武略腹內藏， 山東宰相山西將， 漂流四海運不通。
3. 白	［白］ 在下：姓趙名匡胤，字表玄郎。 只因吃酒將人打壞， 多蒙爹娘修備書， 叫我五路探親，來到清道觀，偶 得一病， 多蒙老道調治，纏得安寧。 是我問起情由， 卻原來是我叔父， 此恩何日得報與他， 這也不在話下。 今日身上閒［閒］無事， 不免前到觀前觀後便了。	［白］	在下：姓趙名匡胤，表字玄郎， 乃是山西平陽府人民， 只因在家不學正道， 惹下［滔］天大禍逃出在外， 來到青幽幽與叔父相會， 不幸身染一病， 都得老道調治， 且喜病體安然。 今早起來閒［暇］無事， 不免前到關前觀後遊玩一番便了。	［白］	在下：姓趙名匡胤，表字玄郎， 乃是山西平陽府人民， 只因在家不學正道， 闖下［滔］天大禍，逃出在外， 是俺來到清幽關關， 且喜病體癒矸。 今日天家清和， 不免到觀前觀後就近遊玩一番便了。
4. 【二凡】	趙玄郎在家時將人打壞， 連累了爹和娘娘尽受悲傷。 黃土岡有三人幾把結拜， 柴大哥鄭三弟流落何方。	【二達】	趙玄郎在家鬧下了自思自想， 想起爹娘和弟妹妹好不悲傷。 在家中鬧下了［滔］天大禍， 流落在江湖上未得出頭， 黃土岡遇柴大哥賣恩賣油， 滾橋驛柴兄弟們三人分散， 柴大哥抹鄭王駕坐龍亭。	【二黃】	趙玄郎在關中自思自想， 想起了一家人好不悲傷。 在家中鬧下了滔天大禍， 流落在江湖上未得出頭， 黃土岡遇柴大哥賣恩賣油， 柴大哥賣兩傘鄭恩賣油， 董家橋兄弟們三人分手， 柴大哥保鄭王駕坐龍亭。

¹ 以下抄本中簡稱「生」。小旦亦簡稱「旦」。

		小旦		小旦	
		過金橋遇先生把我來算、 他算我到後來九五吾之尊。		過金橋遇先生把我來算、 他算我到後來九五之尊。 坐江山遠事兒全然不想、 又恐怕登九五慢不能。	
		移步兒來住在三王寶殿、		移步兒來住在三王寶殿、 又只見三王爺好不威靈、 雙眼兒跪住在三王寶殿、 等一拜三王爺且聽端詳、 家住在山西鄉趙弘恩、 西雜縣杜氏有家門、 我父親實氏老安人、 母親杜氏名喚做安人。 生下我兄弟們有了三人、 兄匡亂弟匡義妹子美容、 保佑我一家人早脫大禍、 童修廟宇裡再拜金身。	

昨夜裏三更後倚偎一夢、
夢見了呂純陽老祖大仙、
頭戴著九龍巾身披道袍、
登雲鞋兒下來見川。
問大仙下見來所為何事、
他說道奉皇傳待送丹來。
移步兒來住在大雄寶殿、
趙玄郎抬頭看四下一瞧、
那壁上畫的是青山綠水、
這壁上畫的是金刀斬紫龍、
那上面蓋的是流璃明瓦、
缺少了銀砌頭和著金磚、
這上面坐的是三清爺爺、
有金童和玉女站住兩傍、
趙玄郎過趙玄郎跪去立埃地、
拜祝告神听我言、
庇佑我趙玄郎脫去此此難、
重修廟宇裡拜謝金身。
（²重把琉璃燈點。）

| | 生
【二逢緊板】 | 等一拜三王爺細昁聽端詳。
家住在山西平陽府。
西洛縣趙名叫做趙洪恩、
我父親寶氏老安人、
生下我兄弟有三人、
兄匡弟匡義妹子美容、
保佑我一家人子早脫大難、
重修廟宇再拜全身。 | | 老生
【二黃緊板】 | 等一拜三王爺且聽端詳、 |

5. 【緊板】 女	夜把琉璃燈神下佛殿。		生 【二逢緊板】	拜別了三王爺哎呀哎呀出廟門。		拜別了三王爺出廟門。
	好！【苦】呀！			苦呀！		苦啊！
6. 【【緊板】】³	忽听得雷神洞女兒啼哭之聲。			哎呀！ 有听得雷神洞裡叫苦悲聲。		又聽得雷神洞叫苦聲。

² 「L」為原譜本之符號，以下相同。

³ 此處延續上句的唱腔。

7. 白	雷神洞有女兒啼哭之聲，莫不是我叔父不學正道，將民[間]女兒存在裏面。叔父，叔父，沒有此事便罷，若有此事，俺玄郎認不得汝。要知住人心腹事，但听他口中言。	白	雷神洞那有女子啼苦之聲，想是叔父不學正道，私藏人家女子。叔父吓，叔父，想你沒有此事則可，若有此事麼，俺玄郎認你是叔父，恐怕腰間寶劍認你不得。正是：要知住人心心腹事，但願聽他口中言。	白	雷神洞那有女子啼哭之聲，想是叔父不學正道，私藏人家女子。叔父啊叔父，沒有此事則可，若有此事，俺玄郎認得你是叔父，恐怕腰間寶劍認你不得。正是：要知他人心內事，須聽他口中言。
8. 女（未註唱腔）	哭一聲高來，哭一聲娘低，不知多多在那裏，嗳！吾那多娘吓。	日【二逢緊板】	口苦 吓！我苦一聲天來天無路，我叫！我叫叫一聲此地來多不在。叫叫一聲多不在，我叫，叫叫一聲娘在那娘扁，哎呀！趙京娘娘在雷神洞中實賢好"苦麼，皇天吓！未知何日裡纔見娘娘面。	小旦【西皮】哭板	苦啊！我哭！哭哭一聲哭一聲路，我叫！叫叫一聲此地來地無門。我哭！我苦苦來一聲苦不在。我哭！我叫叫一聲娘來娘未難相逢，哎呀！趙京娘在雷神洞裡時時悲傷。
9. 男（唱）【斬板】4	一聲高來一聲低，好似霸王別廢姬。好似張良吹竹簫，怒惱家傑沖牛斗，打開洞門瞧一瞧。	生【刀子】5	哎！一聲高來一聲[低]，好似霸王別廢妃。一聲低來一聲高，好似張良吹玉簫，[怒]惱玄郎沖牛斗，一足[蹬]開兩扇門。	老生白【刀子】	哎！一聲低來一聲高，好似張良吹玉簫。一聲高來一聲低，怒惱玄郎沖牛斗，一足蹬開兩扇門。

4 此處房譜未註唱腔，但對照其曲調，係斬板。

5 葉美景的薪路〈雷神洞〉有三、四種版本，有的版本記為【西皮雙板】，按【西皮雙板】即【刀子】。

【右欄】

白
喔呀！雷神洞被俺打開，裡面黑暗沉沉，如何是好？
唔，是了。神前有燈，不免借燈一照。（小過場）
喔呀！我道什麼東西，原來二八女孩。

老生【西皮】
怒氣兒就把那洞門來打，
一霎時獻出了二八女孩。
用手兒遮了臉難辭真假，
唔，有了。
心內想巧計生假假彈燭花。

小旦 哞！
老生 哞！

老生【西皮】
我看他頭髮未曾滿，
必非是尋常女敗柳殘花。
觀看他小金蓮只有三寸，
好一似月宮裡峰下凡塵。
問一聲小娘子家住何處，
說得真表得真表真心。

小旦【西皮腔】
戳戳跪跪在雷神洞，
燈光之下觀美容。
奴看他好似關公，
五柳長鬚滿胸膛。
他眼前卻少兩員將，
卻少關平和周倉。

【西皮疊板】
呀呀呀呀噯呀！噯呀！噯呀噯呀！
呀呀呀呀噯呀呀！呀呀噯呀噯呀！

【中欄】白【白】
哎吓！
雷神洞被俺打開，裡面黑暗沉沉如何是好呀？
唔，有了。桌上有燈，不免借燈一照。
吓，我道什麼東西，原來二八女孩。

【西皮】
怒氣兒就把洞門來打，
一霎時獻出了二人娘行。
用手兒遮了臉難【辨】真假，
唔，有了。
心中想巧計生假假彈燭花。

旦 哞！
生【西皮】
哎哈哈！
我看他兩邊縊哎哎哎 哎哎哎 哎哎 哎吓 未曾出嫁。
莫不是花中女敗柳殘花。
觀看他小金蓮哎吓吓吓只有三寸。
好一似月宮女降下凡兒塵。
問一聲小娘子家住何處，
說得真講得真我就送你回程。

旦 哎哈哈！
生【花腔】
戳戳跪跪之下觀美容。
燈光之下觀美容。
我看他好似關公樣，
五柳長鬚滿胸膛。
他眼前卻少兩員將，
卻少關平和周倉。
我心中自思想，想起了我爹爹，
想著我的娘，淚淚在胸膛。
想起了我的爹娘。

【左欄】白
雷神洞黑暗沉沉，
卓上有神燈一個，
待我借來照便個明白。
我道甚麼東西，卻原來一個女兒。

10.【西皮】
趙玄郎打開了雷神洞，
霎時間現出了二人嬌童。
把袖麥遮了臉照不見兩，
假意兒彈燭花觀看銳容。
只見他那青絲未曾梳起，
那兩傍有耳環隊落兩邊。

白
問一聲那家兒講家眷，
說個明白送送汝回歸。

11. 女【嗩吶皮】
戳戳跪跪之下觀銳容，
丹鳳眼臥蠶眉五絡長鬚，
渾卻腔兼鬍三國關老爺。
嗳哈兒噂兒哈，哈兒噂兒哈
哈兒噂兒噂兒哈，哈兒噂兒噂兒哈
噂兒噂兒噂，噂兒噂兒哈，
哈兒噂兒噂兒哈。

版本一		版本二（中）		版本二（左）	
呀呀噯呀噯！				女【緊板】	唫唫，唫唫唫唫唫叫。〔開墨把把大王爺叫。〕
噯呀！開言就把大王叫噯！		女【緊板】	哎，我開言就把大王叫。		
我不是大王，乃是鄉民。	老生白	生白	呸，我不是大王，乃是鄉民。	12. 男白	我不是大王，乃是鄉民。
【西皮】鄉民爺噯呀，且聽端詳噯。	小旦	旦	鄉民爺噯，細聽奴言。	女	〔唔，鄉民爺。 段 後段 【二凡】聽奴尾～ 【西皮尾】
家住那裡？	老生白	生【白】	家住那裡？	13. 男白	家住那裡？
家住在山西平陽府，	小旦【西皮】	旦	家住在平陽府，	14. 女【西皮】	〔家住在山西平陽府，
那裡有家門？	老生白				
西羅縣裡有家門	小旦		西洛縣裡有家門。		西樂縣內有家門
你父親叫何名字？	老生白	生【白】	你父親叫何名字？	男白	你父名叫的？
我父親名叫趙弘義。	小旦【西皮】	旦【西皮】	奴父親名叫趙弘義。	女【西皮】	牧父名叫做了趙〔洪〕義。
你母親呢？	老生白	生白	你母親呢？		
母親康氏老安人。	小旦	旦	母親康氏老安人。	男白	母親康氏老安人。
可有兄弟沒有？	老生白	生白	可有兄弟沒有？		可有兄弟兩麼？
上無兄下無弟呀，噯呀嗚呀！上上無兄下下無弟噯！單生奴家獨自一人。	小旦【花腔】	旦【花腔】	上無兄下無弟，噯哎伊噯噯呀哎伊，下下無弟伊，單生奴家獨自一人。	15. 女【巧調】女【西皮】	上無兄下無弟弟弟弟，〔單生奴家一個人。
你叫何名字？	老生白	生白	你叫何名字？	男白	汝名的？

序號	文本（左）	清樂	北管
16.（女）	［乳名叫做小金娘。］	旦：取名京娘 生：唔，你可有人在朝為官？ 旦：沒人在朝為官。 生：沒有人在朝為官，為何取名京娘呢？ 旦【二達平】：哎，爺爺吓！等一聲爺爺聽端祥。母親在京都生下奴，與此取名叫京娘。	小旦：取名京娘。
17.男白	為何金娘相［稱］？	生：因甚到此？	老生白：因甚到此？
18.（女）	［奴爹娘那時節生下奴，夢見了金銀光將金取名。家家戶戶祭祖先。別家有兒男上墳，奴家無兒無女往墳上，將身單未往在墳墓上，漢空降下二強人。］ 將奴身扭住在雷神洞，強迫奴家要成親。	旦【梆子腔】：都只為三月初三上山祭掃，哎爹娘伊。伊伊伊伊。 生：中途路上遇強人。伊伊伊伊。 旦【二達平】：強人把你怎怎樣？ 將奴家綁往在雷神洞，強迫奴家要成親。伊伊伊伊。 生：你可有從他沒有？ 旦【西皮】：趙京娘他本是清節女，豈敢從他那強人。 生：到後來向人將你［搭］救？	小旦【梆子腔】：都只為三月三上山祭掃，哎！爹娘吓吓！ 老生白：中途路上遇強人哪！ 小旦【二黃平】：強人把你怎麼樣？ 奴家拏往在雷神洞，強迫奴家要成親。吓！ 老生白：你可有從他沒有？ 小旦【西皮】：趙京娘他本是清節女，怎肯依從那強人。 老生白：後來向人搭救？

角色	文本（左）	角色	文本（中）	角色	文本（右）
19. （女）【唱皮】	〔多虧了觀中趙老道，搭救奴小女子命殘生。救救奴爺爺還搭救奴，鄉君恩報奴九重恩。請問鄉爺家住在那州那府那里人，喂恩若爺貴姓大名。	日	多虧老道來〔搭〕救，救救奴爺爺送奴回家轉，鄉民爺爺救送奴古轉你恩。頭戴戴香盤答謝你恩。	小旦	後來老道將奴搭救，搭救奴爺爺救我一命全。鄉民爺爺救我回家轉，頭戴戴香盤答謝你恩。
20. 男【斬板】	〔察罷言來問起姓，卻原來問宗共鄉人。他父名叫喚趙弘義，我父名叫喚趙洪恩。洪恩洪義引字輩，五百年前一家人，自古道親不親來鄉中水，美不美來故鄉人。我今送汝回家轉，不知汝回家庭不回家庭。	生【刀子】	哎吓，查起名來問宗共姓姓，原來名全鄉全鄉趙弘姓人。他父名叫喚趙弘義，我父名叫喚趙洪恩。弘義弘恩共字輩，五百年前一家人，親不親來鄉中水，美不美來古鄉人。娘行，俺今送你回家轉，但不知你回程〔程〕不回〔程〕。	老生【採子】	查起名來問宗共鄉人，原來名叫喚趙弘義。他父名叫喚趙弘恩，弘義弘義共字輩，五百年前一家人，親不親來鄉中水，美不美來共鄉人。俺今送你回家轉，不知送你回程不回程。
女【斬板】	〔一非親來二非故，非親非故怎樣行。	日【刀子】	一非親來二非故，無親無故怎樣行。	小旦【採子】	一非親來二非故，非親非故怎樣行。
男	〔我今喚你來結拜，結拜兄妹送你回歸。	生	三王殿前來結拜，結拜兄妹好登程。	老生	三王寶殿來結拜，結拜兄妹好登程。
女	〔請問大哥年多少？	日	問聲大哥年多少？	小旦	請問大哥年多少？
男	〔趙玄郎三十單二〔春〕。	生	玄郎三十單二春，	老生	玄郎三十單二春，
女	〔趙金娘纔得十六歲，	日	京娘二八〔有〕十六歲，	小旦	京娘二八十六歲，

男	〔汝為妹來我為兄。	生	你為妹來我為兄。	老生	你為妹來我為兄。
	叫聲賢妹且請起	旦	恐怕大哥有假意，	小旦	恐怕大哥有假意，
21.男〔西皮〕	全到前殿把誓盟	生〔西皮〕	三王殿前把誓盟，叫聲賢妹請起	老生〔西皮〕	對著蒼天把誓盟。叫一聲賢妹請起來跪
	〔趙玄郎前跪在塵埃地		望皇天把誓盟 各表真情，		望皇天把誓盟 各表真心，
	禱告虛空有神明		趙玄郎與京娘 結拜在三王寶殿，		玄郎跪在三王寶殿，
	我今結拜有假意		死在千軍萬馬之下，		等玄郎與京娘 結拜若有假意
	死在千軍萬馬營		趙玄郎發了丁共洪誓大願		死在千軍萬馬營
	趙玄郎發了丁共誓大願。				回頭來就把那賢妹叫，
	賢妹，				賢妹！
男白	大哥，	男白		小旦	
女白	汝也前來把誓盟 表表汝的心。	女白		白	
22.女〔西皮〕	〔趙金娘前跪在塵埃地	男白	回頭來叫京娘 各表真情，我就送你回程。	小旦〔西皮〕	你亦來上前來 各表真心、我就送你回程。
	禱告虛空有神明	旦〔西皮〕	大哥吓，趙京娘跪〔住〕在三王寶殿，	老生	大哥
	奴今結拜有假意		祝告了虛空過往神	〔西皮〕	趙京娘跪在三王寶殿，
	回家懸梁一條繩		趙京娘與大哥 結拜有假意		等一聲三王爺且聽端詳。
			七尺紅綾喪奴命		等與玄郎大哥 結拜有假意，
					七尺紅綾懸上樑。
23.男白	改綢成辞	生〔刀子〕	哎呀，見京娘發下了洪誓大願，哎哈哈 豪傑遠裹做裡笑容。	老生〔採子〕	哎呀！見京娘發下了洪誓大願，玄郎臉上發笑容。
24.女〔斬板〕	大哥請上受一禮，	旦〔刀子〕	大哥請上受一禮，	小旦〔採子〕	大哥請上受一拜，
男	為兄這裏裹禮相還	生	玄郎這裡禮禮相迎	老生	玄郎一旁還禮相還
女	請問前殿老道是那一個？	旦	後帳老道是道那一個？	小旦	老道是那個？
男	老道是我父親	生	老道是我叔父親	老生	老道是我叔父親
女	大哥前殿辞叔父	旦	請來妹子會一會。	小旦	請來妹子謝一禮，
男	賢妹後殿換衣裳	生	念他是個出家人	老生	念他是個出家人

角色	台詞	角色	台詞	角色	台詞
女白	从【命】。	旦	京娘進了後兩去，	女旦	【命】。京娘進了後堂去，
男白	叔父請了。	生 [白]	兄妹打辦要起程。	生 [白]	叔父把馬上凋鞍。
內白	請了。	內白	叔父請了，何事？	老生 [白]	玄郎請了。
				內白	請了。
25.男白	雷神洞女兒我如今與他結拜兄妹，叫他關津渡口路上我送他回歸。 那二賊回來，叫他關津渡口路上一趕，來者君子，不來者小人。	生白	雷神洞被俺打開，裡面有一娘行，俺兒問起情由，乃是與俺兒全鄉共姓之人，俺兒要送他還鄉，兩句話奉上。	25.生白	雷神洞被俺兒打開，裡面有個女子，問起情由，與俺兒同宗共姓，俺兒要送他還鄉。
內白	那兩句？	內白	那兩句？	老生白	那兩個強人若到，俺兒有兩句話奉送。
生	強人若趕來若子，	生	強人若趕來君子，	內白	那兩句？
內白	不趕呢？	內白	不趕呢？	老生白	來者君子，
生	不趕是小人。	生	不趕是小人。	內白	不敢呢？
內白	誰是君子，誰是小人，多多拜二老。	內白	誰是君子，誰是小人，多多拜二老。	老生	是個小人。
生	你回多多拜上你（爹）娘。	生	俺兒告別了。	內白	好啊！多多拜上二雙親。
26.[男]	[任]兒拜別了。			老生【採子】	俺兒告辭了。酒色財氣四堵牆，多少古人理內藏。有人跳出牆兒外，賽過長生不老仙。
				小旦【花腔】	大雄殿來拜別了大菩薩咿！小菩薩咿！大大菩薩咿！小小菩薩咿！在頭上就把烏雲整，腳下花兒頓頓，頓上幾朵兒咿！嗳呃嗳嗳，嗳嗳嗳嗳！呀啊咿咿嗳嗳，嗳嗳嗳嗳！呀！咿咿嗳嗳呀！呀嗳嗳呀！呀嗳嗳呀！

27. 男【斬板】	昔時有個三大賢，劉備關公千里拜桃園，趙玄郎今千里耑送妹還鄉。	生【刀子】	昔日有了三大賢，關公曾劉備結拜在桃園。今日玄郎把皇嫂送，將馬綁在楊柳樹，賢妹相耑好路程。	老生【樣子】	昔日有個三大賢，關張劉備結皇園。關公曾把劉備送，今日玄郎送妹還。俺今玄郎送妹回家轉，只怕你有恩不報反為仇。
28. 女【斬板】	拜別聖神下佛殿，打打扮扮梳粧家庭，頭上青絲梳一梳，腳下花鞋登登上幾幾程。	旦【花腔】	大雄殿來拜別了大菩薩伊，大大菩薩伊，小小菩薩伊，在頭上伊，烏雲整整伊，腳穿花鞋伊花裙頓頓頓上幾幾步，呀兒兒與，呀呀呀呀哎兒兒呀與，呀兒兒呀呀與，與兒兒，與兒兒呀，呀兒兒呀，與與與，呀兒兒呀，呀呀呀。		
29. 男【斬板】	昔日打馬去遊秋，只見紅日在山頭，玄郎帶過青綜馬，叫聲賢妹送妹程。	生【刀子】	昔日裡梅羅下幽州，有恩欣來紫之下來玩，梅羅郎都有將他救，有恩不報反為仇。		
		旦	大哥送奴回家轉，不知大哥住那郡那那鄉那村的家門。		
		生	家住山西平陽府，西洛縣呂家村。		
		旦	今日送奴回家轉，頭戴香盤答問大哥帶幾匹馬？	小旦	大哥送妹回家轉，頭戴香盤謝謝你。恩。
女 男	請問大哥帶過幾匹馬？ 為兄只有帶一匹馬。	生	玄郎只有帶馬一匹。	紅生	大哥帶有幾匹馬？ 只有青綜馬一匹。
30. 女	二人只帶一匹馬嗎，叫你妹子怎樣行，山又高路又低腳又小，叫你妹子怎樣的行。	旦	一匹一匹又一匹，山又高來水又深，妹子金蓮小不能行，哎你的哥哥哥哥我的哥哥的伊，你看妹子金蓮小，實實妹子金蓮不能行。	小旦【疊板】	馬子一匹山又高水又深，妹子金蓮少不難行。我的哥哥我的哥哥！哎哟哥哥的哥哥！我的哥哥！我的哥的哥啊！

序號／角色	台詞	角色	台詞	角色	台詞
31.（男）	賢妹不必淚淋淋，汝的騎馬我步行。	生	哎！賢妹不必淚淋淋，為兄言來你細聽。你今馬夸了粉紅馬，你夸馬夸來我步行。	老生白【採子】	賢妹！賢妹不必淚淋淋，為兄言來你細聽。俺今帶有青鬃馬，你上馬來俺步行。
女	有勞大哥帶過青綜馬，	旦	關津渡口人盤問，叫妹子何言答對了他。	小旦	關津渡口人盤問，妹子何言答了他？
男	賢妹上馬要小心。	生	關津渡口人盤問，只說全娘共母生。莫說中途共結拜，結拜二字記在你心來。	老生	關津渡口人盤問，只說同胞共娘生，莫說中途來結拜，結拜二字記在共娘心。
女	打破玉龍飛彩鳳，	旦	好。帶馬。京娘上了粉紅馬，	小旦	京娘上了青鬃馬，
男	扭斷金鎖走蛟竜。	生	玄郎加鞭隨後行。	老生	玄郎打鞭隨後行。
		旦	打開玉龍飛彩鳳，	小旦	打開玉龍飛彩鳳，
		男	扭斷金鎖走蛟龍。	紅生	扭斷金鎖走蛟龍。
32.女白	大哥這裏來。	女白	大哥隨奴這裡來。		
男白	賢妹請。	男白	為兄這就來吓。哈哈。		
	來了。				

附錄四　清樂與北管〈將軍令〉曲譜比較

工尺譜比較之說明：

1.（1）選自北管先生江金樹的抄本，以細明體表示。

　　（2）選自《明清樂譜》(柴崎孝昌編)(1877)，以標楷體表示。此譜本的節拍標示清楚：「。」表示「板」，劃分小節；譜字之間的直線表示上下兩字合為一拍。

2. 關於譜字的寫法，乂＝尺、士＝四；此外「五」與「士/四」，「六」與「合」可以互換，視為同音。

3. 加框者為二者不同處。

4. 由於北管與清樂的工尺譜都是以記錄骨譜 (基本旋律) 為原則，不同的傳承系統所界定的基本旋律未必相同，因此基本上只要板 (強拍) 的音相同即視為相同，因之在弱拍處的不同音，除了凡與工之外，並沒有太大的意義。

(2)　(1)

乂工上工乂
、
乂工上乂士
、
士合士上乂工乂上士士合
。
四
仕尺
尺
四合
。
凡
合

尺工上工尺
、
尺工上尺四
、
四
仕尺
尺
四尺上四合
。
工
合

士乂上士合
。
合
士上合
、
合士上
、
工
士合士上
、
五
六五仕
尺上四
。
上

四仕四合凡
。
工
。
尺
六
尺六工尺上
、
尺工上

士上士合凡
。
工
。
六
乂六工尺上
、
上上乂工
、
上乂工六乂

乂工上工乂
、
工上工
凡
、
六
凡五六
。
乂工上工乂
、
尺工上尺六
、
六凡
六
五
、

尺工四上尺
、
工
、
六
。
工
。
六
尺工四上尺
。
尺工上尺六
。
六
工六五

五尺上五六
。
凡六五乂上五六
。
五上六
、
六
五六上

五尺上五六
。
工六五尺上五六
。
五
。
六
。
六
五

六上上六五
。
乂上五
、
乂上乂
。
乂工六乂

五仕
。
六五
尺上四
尺上尺
。
工六尺

* 清樂〈將軍令〉於這一段的曲調，主要有兩種版本，一為「工」，例如本譜及《大清樂譜》等，以及長崎明清樂保存會所演奏的曲調；另一為「凡」，如《清樂曲牌雅譜》（二）等，以後者較常見。
** 抄本上並未註明節拍的細分，此處亦可處理成「六 凡六」，與清樂的節拍相同。

附錄五　清樂與北管〈雷神洞〉曲辭道白之唱唸發音比較

　　茲將清樂文本的拼音與北管正音比較於下表。清樂與北管的發音相同者於本表省略。比較之字辭僅提一次，第二次出現後省略。

凡例與說明：

1. 茲以《月琴樂譜》(貞)的〈雷神洞〉前段文本，與故葉美景傳授的北管新路戲曲〈雷神洞〉同一部分為例，比較清樂與北管的唸法，表列於下。

2. 標點符號為筆者所加。

3. 原抄本中註有「。」、「○」等記號，為使表格清晰，於本表省略。

4. 唱腔用標楷體，口白用細明體表示。

5. 原文本旁註日文片假名拼音，受限於日語拼音無法完全拼出漢語唸法，部分字辭唸法必須推敲其與北管的唸法是否雷同；此外必須考慮誤植的可能性。由於北管以正音唱唸，正音較接近北京語，多數讀音與北京語同，部分讀音不同的字辭，正顯示出正音的特色。清樂的假名拼音均未註音調。

6. 表中「*」與下面的 (1) 相對照；「**」與 (2) 相對照；「***」與 (3) 相對照。

　　(1) 缺少子音「h」(ㄏ)：何、雄、下、話、奉、黃、壞、豪、鞋等，與北管相較下，清樂的拼音均少了「h」。

　　(2) 子音「g」(ㄍ) 與「k」(ㄎ) 的差別：如金、家、嬌、見、假、九等，與北管相較下，清樂拼音的聲母為「g」，北管為「k」。

　　(3) 子音「j」(ㄐ)：如佳、姬等字於清樂的發音記為「k」；而正、祝等字於清樂為「ch」(ㄘ)。這些字在北管的唸法中聲母均為「j」。不過這一項考察的字數較少，尚待觀查更多的字。

唱 / 白	文　本 (前 段)	A: 唸法接近且顯出規則者： 「*」：h 「**」：k / g 「***」：j 漢字 (假名拼音) / 北管羅馬拼音	B: 唸法接近，尚未找出規則者 漢字假名拼音 / 北管羅馬拼音
	雷神洞		神 (ジン) / sin
引	蒼天何故困英雄，沙灘無水怎存竜。	* 何 (オフ) / ho * 雄 (ヨン) / hiong	無 (ウ) / bu
白話	三尺竜泉万卷書，皇天生我意何如。 山東宰相山西將，他丈夫來俺丈夫。 在下，姓趙名匡胤，字表玄郎， 只因吃酒將人打壞，多蒙爹娘脩書， 叫我五路探親，來到清由觀， 偶得一病，多蒙老道調治， 纔得安寧。 是我問起情由，卻原來是我叔父， 此恩何日得報與他。這也不在話下， 今日身閒無事，不免觀前觀後便了。	** 卷 (ケン) / gen * 下 (ヤア) / hia ** 叫 (キヤウ) / giau * 父 (ウ) / hu * 話 (ワア) / hua ** 今 (キン) / gin	萬 (ワン) / ban 俺 (ユン) / an 人 (ジン) / lin 治 (ズウ) / ji 卻 (キア) / kioh 得 (テ) / dai 後 (エウ) / au(hau)
【二凡】	趙玄郎　在家時　將人打壞， 連累了　爹和娘　受盡悲傷。 黃土岡　有三人　纔把結拜， 柴大哥　鄭三弟　流落何方。 昨夜裏　三更後　偶得一夢， 夢見了　呂純陽　老祖大仙。 頭戴著　九竜巾　身披道袍， 登雲鞋兒　下來凡川。 問大仙　下凡來　所為何事， 他說道　奉皇傳　特送 [舟] 來。 移步兒　來住在　大雄寶殿， 趙玄郎　抬頭 [看] 四下一瞧。 那壁上　畫的是　青山綠水，	** 家 (キヤ) / gia * 壞 (ウワイ) / huai * 黃 (ワン) / huang ** 更 (ケン) / gin ** 見 (ケン) / gien ** 九 (キウ) / giu ** 巾 (キン) / gin * 鞋 (ヤイ) / hia * 奉 (ウオン) / hong * 皇 (ワン) / huang *** 舟 (チウ) / jiu *** 住 (チヒ) / jhü	結 (キ) / gieh 著 (ジア) / jioh 頭 (デウ) / tau 瞧 (ツヤウ) / qiau 綠 (ロ) / lu(lü)

【緊板】	這壁上 畫的是 劍斬鰲竜。 那上面 蓋的是 琉璃明瓦， 缺少了 銀砌頭 和著金磚。 這上面 坐的是 三清爺爺， 有金童 和玉女 站立兩傍。 趙玄郎 跪住在 塵埃地， [拜] 祝告 過往神 听我言。 庇佑我 趙玄郎 脫去此難， 〔重修了 汝廟宇 粧塑金身。 夜把琉璃燈點， [拜] 別聖神下佛殿。	*** 這 (チへ) / jei ** 劍 (ケン) / gien ** 金 (キン) / gin *** 祝 (チヨ) / ju(jü)	塵 (ジン) / qin 粧 (チア) / juang 塑 (ソ) / su
	(女) 好 [苦] 吓！ 忽聽得雷神洞女兒啼哭之聲，		哭 (コ) / ku
	雷神洞有女兒啼哭之聲， 莫不是我叔父不學正道， 將民門女兒存在裏面。 叔父，叔父，沒有此事便罷， 若有此事，俺玄郎認不得汝。 要知佳人心腹事，但聽他人口中言。	*** 正 (チン) / jin ***(**) 佳 (キア) / jia(gia)	學 (ヤ) / hioh 沒 (メ) / mai 若 (ジア) / liok
女	哭一聲爹來哭一聲娘吓， 不知爹娘在那廂。 嗳，吾那爹娘吓！		
男	一聲高來一聲低， 好似霸王別虞姬。 一聲低來一聲高， 好似張良吹竹簫。 惱怒豪傑沖牛斗， 打開洞門瞧一瞧。	*** 姬 (キヒ) / ji * 豪 (アウ) / hau	
男	雷神洞黑暗沉沉， 卓上有神燈一個， 待我借來照便個明白。		沉 (ジン) / qin 白 (ベ) / bai
	我道什麼東西， 卻原來一個女兒。		

【西皮】	趙玄郎 打開了 雷神洞， 霎時間 現出了 二八嬌童。 把袖裏 遮了臉 照不見面， 假意兒 彈燭花 觀看貌容。 只見他 那青絲 未曾梳起， 那兩傍 有耳環 墜落兩邊。 問一聲 那家兒 誰家眷， 說個明白 送你回歸。	** 間 (ケン) / gen * 現 (エン) / hien ** 嬌 (キヤウ) / giau ** 見 (ケン) / gien ** 假 (キア) / gia	
女【嗩吶皮】	戰兢兢 跪住在 雷神洞， 燈光之下 觀貌容。 丹鳳眼 臥蠶眉 五絡長鬚， 漂胄腔 賽過了 三國關老爺。 噯喏喏 聖賢爺， 缺少了 關平和 和著周蒼。 哈兒嘻嘻兒哈，哈兒嘻嘻兒哈， 哈兒嘻嘻兒哈，哈哈嘻哈嘻兒哈， 哈哈嘻哈嘻兒哈，嘻兒哈哈兒嘻， 哈哈哈哈哈哈。	*** 兢 (キン) / jin	
女	開聲就把大王爺叫。		
男白	我不是大王，乃是鄉民。		
女	唔，鄉民爺！		

參考資料

一、北管、粵戲抄本

1. 雷神洞 (新路)，葉美景抄本。

2. 雷神洞 (新路)，林水金抄本。

3. 雷神洞 (新路)，梨春園抄本 (見江月照 2001)。

4. 打洞，車王府藏曲本。

5. 奪棍 (古路)，葉美景抄本。

6. 北管細曲，王宋來抄本。

7. 北管絃譜，葉美景抄本。

8. 北管絃譜，江金樹抄本。

9 《典型俱在》，新港鳳儀社，1928。

10. 粵戲打洞結拜二卷，以文堂機器板，俗文學叢刊第 131 冊，283-302。

二、清樂刊本 (見附錄一)

三、參考書目

文獻

新唐書

宋 陳暘 樂書

明 王圻 三才圖會 (1609)

李朝 (韓國) 成倪 樂學軌範

中、日文部分

說明：1. 按姓氏筆劃，同筆畫者依注音符號順序，日本姓氏亦採漢語發音。
　　　2. 同姓則按姓名之第二字筆劃。

クララ ・ ホイッニー (Clara Whittni)

　　1976　クララの明治日記，一又民子譯。東京：講談社。

大河內輝聲

　　1964　大河內文書，実藤恵秀譯。東京：平凡社。

大庭脩編

　　1974　割符留帳 (關西大學東西學術研究所集刊九)。吹田市：關西大學東
　　　　　西學術研究所。

　　1984　江戸時代における中国文化受容の研究。同朋社。

大庭耀

　　1928　国璽を刻んだ小曽根乾堂。長崎談叢 3。

大貫紀子

　　1988　明清楽と明治の洋楽。日本の音楽・アジアの音楽，vol. 3: 98-
　　　　　120。東京：岩波書店。

小泉文夫

　　1985　台湾に残る明清楽の伝統。民族音楽の世界，頁 76-78。東京：日
　　　　　本放送。

　　1994/1977　大眾の邦樂。日本の音：世界のなかの日本音樂，頁 242-
　　　　　　　　251。東京：平凡社。

小島美子等編

　　1992　図説日本の樂器。東京：東京書籍。

小曽根吉郎

 1980　明清楽の復興に賭ける。旅：九州新風土記 1980/6: 122-123。

小曽根均二郎

 1962　小曽根乾堂略伝。長崎文化 8: 9-10。

 1968　小曽根家と音楽。長崎文化 23: 17-20。

山本紀綱

 1983　長崎唐人屋敷。東京：謙光社。

山根勇藏

 1995/1930 台灣民族性百談。臺北：南天。

山脇悌二郎

 1972/64 長崎の唐人貿易。東京：吉川弘文館。

山野誠之

 1990　明清楽研究序說 (一)。長崎大学教育学部人文科学研究報告 41: 87-
　　　　95。

 1991a 明清楽研究序說 (二)。長崎大学教育学部人文科学研究報告 43:
　　　　1-11。

 1991b 長崎の外來音楽研究「明清楽の受容と伝承に関する総合的研究」。
　　　　文部省科学研究費補助金研究成果報告書。

 2005　長崎明清楽「金線花」演奏に関する音韻論的研究。長崎大学教育
　　　　学部人文科学紀要，人文科学 70: 17-25。

比嘉悅子

 1997　文獻資料に見る御座楽。御座楽―御座楽復元研究会調査研究報告
　　　　書，頁 5-14。那霸：沖繩縣商工勞働部観光文化局。

中西啟與塚原ヒロ子

 1991 月琴新譜：長崎明清楽のあゆみ。長崎：長崎文献社。

中村重嘉

 1942a 唐人踊の中央進展─近世支那音樂本邦傳來史素稿の一。長崎談叢
 31: 33-39。

 1942b 清楽書目。長崎談叢 31: 60-63。

中尾友香梨

 2007 亀井昭陽を魅了した清楽。南腔北調論集：中国文化の伝統と現代：
 山田敬三先生古稀記念論集。山田敬三先生古稀記念論集刊行会
 編，頁 155-183。東京都：山田敬三先生古稀記念論集刊行会出版。

 2008a 江戸文人と清楽。福岡大学人文論叢 40/2: 535-570。

 2008b 江戸時代の明清楽：江戸文人と異文化受容。九州大学博士論文。

 2008c 濱文庫の明清楽資料について。中国文学論集 37: 121-135。

 2010 江戸文人と明清楽。東京：汲古書院。

中國 ISBN

 1996 中國戲曲音樂集成廣東卷。北京：新華。

王一德

 1991 北管與京劇音樂結構比較研究──以西皮二黃為主。國立臺灣師範
 大學碩士論文。

王家驊

 1994 儒家思想與日本文化。臺北：淑馨。

王振義

　　1982　　臺灣的北管。臺北：百科文化。

王嵩山

　　1988　　扮仙與作戲：台灣民間戲曲人類學研究論集。臺北：稻鄉。

王維

　　1998　　長崎華僑における祭祀と芸能―その類型及びエスニシティの再
　　　　　　編。民族学研究 63/2: 209-231。

　　2000　　長崎に伝わる中國音楽「明清楽」再考―その傳承と變容。長崎談
　　　　　　叢 89: 1-26.

　　2001　　日本華僑における伝統の再編とエスニシティ：祭祀と芸能を中心
　　　　　　に……。東京：風響社。

王耀華

　　2000　　海上交通與福建音樂文化的延伸。福建傳統音樂。福建：福建人民
　　　　　　音樂。

月桂庵豐春 (富田豐春)

　　1907　　清楽三大家略伝。歌舞音曲 7: 6-8。

布目潮颯

　　2002　　中國茶文化在日本。中國傳統文化在日本，蔡毅編譯，頁 242-255。
　　　　　　北京：中華書局。

片岡巖

　　1986/1921　台灣風俗誌，陳金田譯。臺北：大立。

平野健次

　　1983　　明清楽。音楽大事典 2465-2467。東京：平凡社。

朴春麗

2005　江戸時代の明楽譜『魏氏楽譜』：東京芸術大学所蔵六巻本をめぐって。東アジア研究 4: 25-40。

2006　長崎の「明清楽」と中国の「明清時調小曲」。文化科学研究 17/2: 48-22。

田仲一成

1981　中国祭祀演劇研究。東京：東京大学出版会。

田栗奎作

1970　長崎印刷百年史。長崎：長崎県印刷工業組合。

田邊尚雄

1933　九連環の曲と看看踊。唐人唄と看看踊，淺井忠夫著。東亞研究講座 54: 45-52。

1965　九連環とカンカン踊。明治音楽物語，62-72。東京：青蛙房。

古典研究會編 (原作者不詳)

1975/1716　唐音和解。唐話 書類集，第八集。東京：汲古書院。

古賀十二郎

1995/1968　新訂丸山遊女と唐紅毛人（前編）。長崎：長崎文献社。

吉川英史

1965　日本音楽の歴史。大阪：創元社。

1979　日本音楽の性格。東京：音楽之友社。

加藤徹

2009　中国伝來音楽と社会階層—清楽曲「九連環」を例として。から船往來—日本を育てたひと ふね まち こころ，東アジア地域間交流研究会編，頁 219-242。福岡：中国書店。

2012　日本における中国伝來音楽伝承の特異性―清楽曲「九連環」工尺譜の音長表記を例にして。明治大学人文科学研究所紀要 70: 244-262。

江月照

2001　北管戲雷神洞唱腔研究。國立臺灣師範大學碩士論文。

江志宏

1998　論子弟團的社會意義。臺灣歷史學會通訊 7: 14-20。

曲亭馬琴

1891　著作堂一夕話。東京：博文館。

西川如見

1898/1720　長崎夜話草。西川如見遺書第 6 編。東京：求林堂。

矢內原忠雄

2002/1956　日本帝國主義下之台灣，周憲文譯。臺北：海峽學術。

伊能嘉矩

1928　台灣文化志，上冊、中冊。東京：刀江書院 / 臺北：南天。

伊福部昭

1971a　明清楽器分疏 I。音楽芸術 29(11):68-71。

1971b　明清楽器分疏 II。音楽芸術 29(13): 48-51。

1972a　明清楽器分疏 III。音楽芸術 30(1): 68-71。

1972b　明清楽器分疏 IV。音楽芸術 30(2): 66-69。

2002　明清楽器分疏〔含図録〕。伝統と創造 2002: 3-30。

李文政

1988　臺灣北管暨福路唱腔的研究。國立臺灣師範大學碩士論文。

李家瑞

1974/1933　北平俗曲略。臺北：文史哲。

李婧慧

2008　挪用與合理化——十九世紀月琴東傳日本之研究。藝術評論 18: 57-80。

2009　北管尋親記：臺灣北管與日本清樂的文本比較。關渡音樂學刊 10: 157-189。

2011a　從文字到數字：日本清樂工尺譜的改變與衰微。關渡音樂學刊 14: 27-45。

2011b　關於臺灣音樂中心典藏的清樂抄本。臺灣音樂中心電子報 12。

李筱峰

2002　快讀台灣史。臺北：玉山社。

李献璋

1991　長崎唐人の研究。佐世保市：親和銀行ふるさと振興基金會。

李殿魁

2004　抄本的保存整理解讀——以北管石印抄本《典型俱在》為例。南北管音樂藝術研討會論文集，頁 154-167。

李曉燕

2004　明末清初中國僧侶的東渡對日本文化的影響。湖州師範學院學報 26/5: 80-82。

2005　明末清初中國文人與僧侶東渡扶桑的原因及影響。安徽教育學院學報 23/4: 38-41。

呂訴上

1961　臺灣電影戲劇史。臺北：銀華。

呂鈺秀

2003　臺灣音樂史。臺北：五南。

呂錘寬

1994　台灣的道教儀式與音樂。臺北：學藝。

1996a　臺灣傳統音樂。臺北：東華。

1996b　論南北管的藝術及其社會化。民族藝術傳承研討會論文集，頁 149-176。臺北：教育部。

1997　論台灣的古典音樂「北管」──從社會及藝術層面之分析。傳統藝術研究 3: 97-110。

1999a　北管細曲集成。臺北：國立傳統藝術中心籌備處。

1999b　北管絃譜集成。臺北：國立傳統藝術中心籌備處。

1999c　北管牌子集成。臺北：國立傳統藝術中心籌備處。

2000　北管音樂概論。彰化：彰化縣文化局。

2001a　北管細曲曲集。彰化：彰化縣文化局。

2001b　北管細曲賞析。彰化：彰化縣文化局。

2004a　北管古路戲的音樂。宜蘭：國立傳統藝術中心。

2004b　北管戲。臺灣傳統戲曲，陳芳編，頁 39-79。臺北：台灣學生書局。

2005a　台灣傳統音樂概論：歌樂篇。臺北：五南。

2005b　北管藝師葉美景‧王宋來‧林水金生命史。宜蘭：國立傳統藝術中心。

2007　台灣傳統音樂概論：器樂篇。臺北：五南。

2009　台灣傳統音樂現況與發展。宜蘭：國立臺灣傳統藝術總處籌備處。

2011　北管音樂。臺中：晨星。

邢福泉

　　1999　日本藝術史。臺北：東大。

赤松紀彥

　　2002　中國音樂在日本。中國傳統文化在日本，蔡毅編譯，頁 152-164。
　　　　　北京：中華書局。

沈冬

　　1998　清代台灣戲曲史料發微。海峽兩岸梨園戲學術研討會論文集，頁
　　　　　121-160。臺北：中正文化中心。

　　2002　書寫與表演──再論清代臺灣戲曲史料。收於明清時期的台灣傳統
　　　　　文學論文集。東海大學中文系編，頁 268-302。臺北：文津。

佐佐木隆爾

　1997-98　明治期における明清楽および沖縄民謠の歴史情報化をめざす研
　　　　　究。文部省科学研究費補助金研究成果報告書。

　　1999　近代日本における民衆意識の形成と明清楽・民謠の役割。人文学
　　　　　報　1999/03: 25-44.

　　2005　明治期における進取的音楽感性の定着─明治期長崎で利用された
　　　　　工尺譜曲集の分析─。幕末・明治期における進取的音楽感性の形
　　　　　成に関する歴史的研究：長崎における洋楽・清楽・民謠の相互交
　　　　　流史の研究─。文部省2003-2004科学研究費補助金研究成果報告
　　　　　書。

沢鑑之丞

　　1942　海軍七十年史談。東京：文政同志社。

余英時

2003　士商互動與儒學轉向──明清社會史與思想史之一面相。士與中國
　　　文化，頁 527-576。上海：人民。

坪川辰雄

1895a　清楽。風俗画報 100(M28.10.10): 10-13。

1895b　清楽 (前號の續)。風俗画報 102(M28.11.10): 24-27。

1895c　清楽 (前號の續)。風俗画報 104(M28.12.10): 26-27。

波多野太郎

1976　月琴音樂史略暨家藏曲譜提要。橫濱：橫濱市立大學。

1977　日本月琴音樂曲譜。臺北：東方文化書局。

孟瑤

1976　中國戲曲史，第三冊。臺北：傳記文學。

東方孝義

1997/1942 台湾習俗。臺北：南天。

東京芸術大学音楽取調掛研究班

1967　音楽教育成立の軌跡。東京：音楽之友社。

林水金

1991　台灣北管滄桑史。作者自印。

1995a　台灣北管音樂的滄桑史 (上)。北市國樂 105: 17-19。

1995b　台灣北管音樂的滄桑史 (中)。北市國樂 106: 15-17。

1995c　台灣北管音樂的滄桑史 (下)。北市國樂 107: 15-16。

2001　北管全集。臺中大里市：樹王里萬安軒。

林良哲

1995　呂仁愛女士訪談錄。宜蘭文獻雜誌 15: 58-77。

1997　浮浮沉沉的戲台人生——北管藝人莊進才先生訪談錄。宜蘭文獻雜誌 25: 61-96。

林美容

1988　從祭祀圈到信仰圈——台灣民間社會的地域構成與發展。第三屆中國海洋發展史研討會論文集 95-125。臺北：中央研究院。

1992　彰化媽祖信仰圈內的曲館與武館之社會史意義。人文及社會科學季刊 5(1): 57-86.

1993a 台灣人的社會與信仰。臺北：自立晚報。

1993b 台灣中部地區的曲館。台灣史料研究 1: 47-56。

1995　業餘民俗樂團與台灣中部城鄉的互動——以彰化集樂軒和梨春園為中心的考察。發表於「台灣近百年史 (1895-1995) 研討會」，吳三連台灣史料基金會。

1997　彰化媽祖信仰圈內的曲館。南投：臺灣省文獻會。

1998　彰化縣武館與曲館，上下冊。彰化：彰化縣文化局。

林茂賢

1996　台灣的北管戲曲。鑼鼓喧天話北管・亂彈傳奇，黃素貞編。基隆市：基隆市立文化中心。

林清涼

1978　台灣子弟戲研究。中國文化大學碩士論文。

林維儀

1992　台灣北管崑腔 (細曲) 之研究。國立臺北藝術大學碩士論文。

林衡道編

1977　台灣史。臺北：眾文。

林謙三

 1957 明清楽。音楽事典，vol. 9: 177-179。東京：平凡社。

 1994/1964 正倉院楽器の研究。東京：風間書房。

林覺太

 1917 現代的西皮、福祿。台法月報 11(6): 42-45。

林鶴宜

 2003 臺灣戲劇史。臺北縣：國立空中大學。

岡島冠山

 1975/1718 唐話纂要。古典研究會編，唐話辞書類集，第六集。東京：汲古書院。

花和紅

 1981 中村キラ：長崎県指定無形文化財明清楽保存者。トピックス九州 42: 56-61。

邱坤良

 1978 北管劇團與臺灣社會。中華文藝復興月刊 10(1): 101-107。

 1979 西皮福路的故事——近代台灣東北部民間的戲曲分類對抗。民間戲曲散記，頁 151-177。臺北：時報。

 1980 臺灣民間戲曲表演的社會功能。文藝復興月刊 112: 53-59。

 1982 台灣近代民間戲曲活動之研究。國立編譯館館刊 11/2: 249-282。

 1983 現代社會的民俗曲藝。臺北：遠流。

 1992 舊劇與新劇：日治時期臺灣戲劇之研究（一八九五——一九四五）。臺北：自立晚報。

 1993 台灣近代戲劇研究及史料概說。臺灣史料研究 1: 31-46。

 1997 臺灣劇場與文化變遷：歷史記憶與民眾觀點。臺北：臺原。

邱坤良、施如芳、張秀玲、藍素婧、郝譽翔

 2002　宜蘭縣口傳文學，上下冊。宜蘭：宜蘭縣政府。

邱慧玲

 2008　北管的聲音：在地的喧嘩與在地的人類學家。國立暨南國際大學碩士論文。

青木正兒

 1970a　本邦に傳へられたる支那の俗謠。支那文藝論藪 (青木正兒全集第 2 卷)，頁 253-265，東京：春秋社。

 1970b　遠山荷塘が傳の箋。支那文藝論藪 (青木正兒全集第 2 卷)，頁 287-293，東京：春秋社。

 1971　茶書入門喫茶小史。中華名物考 (青木正兒全集第 8 卷)，頁 191-205，東京：春秋社。

卓克華

 1999　清代宜蘭舉人黃纘緒生平考。臺灣文獻 50/1: 325-351。

周志煌

 1994　台灣北管「子弟班」所反映的社群分類現象——以西皮福祿及軒園之爭為中心的探索。國文天地 10(1): 70-75。

周耘

 2007　古琴東瀛興衰之文化要因闡釋。蔡際洲主編，民族音樂學文集，頁 286-294。上海：上海音樂。

周敏華

 2001a　淺談台灣大戲——北管。中國語文 532: 95-100。

 2001b　再談台灣大戲——北管。中國語文 533: 96-99。

周榮杰

 1987　西皮與福祿之爭。史聯雜誌 10: 81-87。

長尾義人

 2002　＜かんかん踊り考＞——或いは，“流行”のサウンドスケープ。
　　　　サウンドスケープ 4: 63-73。

長崎中国交流史協会

 2001　長崎華僑物語。長崎：長崎勞金サービス。

長崎市役所 (編)

 1925　長崎市史風俗編。長崎：長崎市役所。

長崎県教育委員会

 1984　長崎県の文化財。長崎：長崎県教育委員会。

松浦章著，鄭洁西等譯

 2009　來日清人與日中文化交流。明清時代東亞海域的文化交流 (第五編
　　　　第二章)。南京：江蘇人民出版社。

松浦章

 2010　來舶清人と日中文化交流。近世東アジア海域の文化交渉 (第一編
　　　　第二章)。東京：思文閣。

宜蘭文化局

 1997　宜蘭縣傳統藝術資源調查報告書。臺北：國立傳統藝術中心籌備處。

宜蘭廳

 1903　西皮福祿の歴史的調查。台灣慣習記事 3(1): 10-15。

岩永文夫

 1985　土の中のメロディ。東京：音楽之友社。

范揚坤

2001　曲館文化與常民生活──以日治時期 (大正昭和年間) 彰化街 (市) 北管子弟活動為例。彰化文獻 2: 217-249。

范揚坤、高嘉穗、劉美枝、林曉英等編

1998　彰化縣口述歷史，第四、五集：戲曲專題。彰化：彰化縣文化局。

2002　台北市北管藝術發展史 ‧ 田野紀錄。臺北：臺北市文化局。

范揚坤編

2004　傳統音樂戲曲圖像與文書資料專輯。彰化：彰化縣文化局。

2005　集樂軒‧皇太子殿下御歸朝抄本。彰化：彰化縣文化局。

風山堂

1984/1901　俳優與演劇。台灣慣習記事。台灣省文獻委員會譯編，1(3): 23-30。

胡台麗

1979　南屯的字姓戲：字姓組織存續變遷之研究。中央研究院民族學研究所集刊 48: 55-78。

洪惟助

2006　台灣「幼曲」【大小牌】與崑曲、明清小曲的關係。人文學報 30: 1-40。

洪惟助等

2004　關西祖傳隴西八音團抄本整理研究。臺北：臺北市政府客家事務委員會。

洪惟助、徐亞湘

1996　桃園縣傳統戲曲與音樂錄影保存及調查研究計畫報告書。桃園：桃園縣文化局。

洪惟助、江武昌

　1998　嘉義縣傳統戲曲與傳統音樂專輯。嘉義：嘉義縣文化局。

洪惟助、高嘉穗、孫致文

　1998　崑曲的《賜福》與臺灣北管的《天官賜福》──比較兩者在文辭、
　　　　音樂的異同與變成。明清戲曲國際研討會論文集 (下)。臺北：中央
　　　　研究院中國文哲研究所籌備處。

洪惟助、孫致文等

　2003　新竹縣傳統音樂與戲曲探訪錄。桃園：中央大學中文系。

浅井忠夫

　1933　唐人唄と看看踊，附田邊尚雄 "九連環の曲と看看踊"。東亞研究
　　　　講座 54。

施振民

　1973　祭祀圈與社會組織：彰化平原聚落發展模式的探討。中央研究院民
　　　　族學研究所集刊 36: 191-208。

音樂雜誌 (音研センター)

　1890-1898　音樂雜誌 (1-77 期)。東京：音研センター。

　1984.11　音樂雜誌補卷。

浜一衛

　1955　唐人踊について─特に看看踊の興行について─。文学論輯 3:
　　　　1-14。

　1966　明清楽覚え書 (其の二)─清楽 (一)。文学論輯 1966/04: 1-18。

　1967　明清楽覚え書 (其の三)─清楽 (二)。文学論輯 1967/04: 1-11。

　1968　長崎の中国劇。日本芸能の源流 372-384。東京：角川書店。

唐聖美

2003　清代閩粵與台灣地區分類械鬥之比較。東海大學碩士論文。

流沙

1991　廣東西秦戲考。宜黃諸腔源流探：清代戲曲聲腔研究，頁 136-158。
　　　北京：人民音樂。

徐元勇

2000　界說 "明清俗曲"。交響——西安音樂學院學報 19/3: 38-42。

2001a　《魏氏樂譜》研究。中國音樂學 2001/1: 129-144。

2001b　論明清俗曲的流變。上海音樂學院博士論文。

2001c　中、日《九連環》歌曲的流傳與變異。中央音樂學院學報 1: 53-60。

2002a　明清俗曲與日本 "明清樂" 的比較研究。音樂藝術 2: 87-92。

2002b　流存於日本的我國古代俗曲樂譜。黃鐘 2002/2: 37-44。

2011　明清俗曲流變研究。南京：東南大學出版社。

徐亞湘

1993　台灣地區戲神——田都元帥與西秦王爺之研究。中國文化大學碩士
　　　論文。

2006　史實與詮釋：日治時期台灣報刊戲曲資料選讀。宜蘭：國立傳統藝
　　　術中心。

徐亞湘編

2001　臺灣日日新報與臺南新報戲曲資料選編。臺北縣：宇宙出版社。

2004　日治時期台灣報刊戲曲資料檢索光碟。宜蘭：國立傳統藝術中心。

徐會瀛

（明代）　文林聚寶萬卷星羅，北京圖書館古籍珍本叢刊第 76 冊。

孫淑芳

　2006　茶、花與文人的交會——談明代文人的風雅情趣。僑光學報 27: 167-177。

峨洋山人

　1907　長原梅園女史が事。歌舞音曲 9: 55-57。

原田博二

　1999　図說長崎歷史散步。東京：河出書房新社。

馮光鈺

　1998　中國同宗民歌。北京：中國文聯。

　2002　中國同宗民間樂曲傳播。香港：華文國際。

陶亞兵

　2001　明清間的中西音樂交流。北京：東方。

國立藝術學院校務發展中心編

　2001　北管音樂與戲曲研習營研習教材。臺北：國立傳統藝術中心籌備處。

許常惠

　2000/1994　日本明清樂的源流。音樂史論述稿 (一)，頁 16-19。臺北：全音。(原刊於民生報，1998.12.28-29)

許常惠等

　1991a　台中縣音樂發展史。臺中：臺中縣文化局。

　1991b　台中縣音樂發展史田野調查總報告書。臺中：臺中縣文化局。

　1997a　彰化縣音樂發展史・論述稿。彰化：彰化縣文化局。

　1997b　彰化縣音樂發展史・田野日誌 1-3 冊。彰化：彰化縣文化局。

莊國土

　1990　海貿與移民互動：十七～十八世紀閩南人移民臺灣原因。臺灣文獻
　　　　51/2：11-26。

莊雅如

　2003　台灣北管藝人所唱細曲初探──以曲文溯源及曲種比較為主。臺北：
　　　　國立臺北藝術大學碩士論文。

張前

　1998　《魏氏樂譜》與明代的中日音樂交流。中日音樂比較研究論文集。
　　　　天津：天津社會科學院。

　1999　中日音樂交流史。北京：人民音樂。

張啟豐

　2004　清代臺灣戲曲活動與發展研究。國立成功大學博士論文。

張勝彥

　1996　臺灣開發史。臺北縣：國立空中大學。

張繼光

　1993　明清小曲研究。中國文化大學博士論文。

　1994　明清小曲〈銀柳絲〉曲牌考述。國立嘉義師範學院學報 8: 252-
　　　　272。

　1995　明清小曲〈劈破玉〉曲牌探述。國立嘉義師範學院學報 9: 373-
　　　　410。

　1999　民歌《十八摸》曲調源流初探。復興劇藝學刊 27: 73-106。

　2000　民歌〔茉莉花〕研究。臺北：文史哲。

　2002　台灣北管細曲與明清小曲關聯初探。人文藝術學報 1: 29-54。

　2003　小曲〔銀柳絲〕在台灣的流變──〔乞食調〕曲調淵源及其同宗曲

調試探。成大中文學報 11: 201-218。

2004　台灣北管與泉州惠安北管之關聯探討。南台科技大學學報 29: 179-192。

2006a　明清俗曲在臺灣北管細曲之發展暨傳播過程試探。靜宜人文社會學報 1/1: 203-228。

2006b　台灣北管與日本清樂關聯探究。國際文化研究 2/2: 1-31。

2011　廣東北管音樂的發現：日本清樂中的北管音樂探查。中山人文學報 31: 43-60。

陳孔立

1990　清代台灣移民社會研究。廈門：廈門大學。

陳孝慈

2000　北管館閣梨春園研究。國立臺灣師範大學碩士論文。

陳健銘

1989　野台鑼鼓。臺北縣：稻鄉。

陳紹馨

1997/1979 臺灣的人口變遷與社會變遷。臺北：聯經。

陳萬益

1988　晚明小品與明季文人生活。臺北：大安。

富田寬

1907　清楽に就て。歌舞音曲 2。

1918a　清樂。日本百科大辭典，第五冊，齋藤精輔編，頁 932-933。東京：三省堂。

1918b　明樂。日本百科大辭典，齋藤精輔編。東京：三省堂。

1918c　月琴。日本百科大辭典，齋藤精輔編。東京：三省堂。

富田寬與高橋

　1918　月琴。日本百科大辭典，第三冊，1215，齋藤精輔編。東京：三省堂。

富田豐春

　1907　音楽家三氏の略伝。歌舞音曲 9: 52-55.

湯本豪一

　1998　月琴。図說幕末明治流行事典，頁 186-189。東京：柏書房。

連橫

1977/1920　臺灣通史。臺北：幼獅。

黃一農

　2006　中國民歌〈茉莉花〉的西傳與東歸。《文與哲》9: 1-16。

黃吉士

　1984　浦江亂彈音樂。http://203.64.5.189:8080/ebook/do/basicSearch?id
　　　　=380b.10197084

黃琬茹

　2000　台灣鼓吹陣頭的音樂研究。國立台灣師範大學碩士論文。

黃尊三著 実藤惠秀、佐藤三郎譯

　1986　清國人日本留學日記：一九〇五——一九一二年。東京：東方。

黃嘉輝

　2004　福建泉港北管概述。交響——西安音樂學院學報 23/1: 11-15。

　2007　福建泉港北管概述。泉南文化 13: 74-80。

項退結

1994/1966 中國民族性研究。臺北：商務。

曾永義

　2004　閩臺戲曲之傳承。戲曲與歌劇。臺北：國家。

越中哲也

　1977　長崎の明清楽。「近世の外來音楽」演奏會節目手冊，1977年7月8-9日。東京：国立劇場。

鈴木清一郎

　1995/1934　台灣舊慣習俗信仰，高賢治、馮作民譯。臺北：南天。

新長崎風土記刊行会

　1981　長崎県の歴史と風土。新長崎風土記，vol. 1。東京：創土社。

塚原康子

　1996　十九世紀の日本における西洋音楽の受容。東京：多賀。

楊桂香

　2000　明清楽——長崎に傳えられた中国音楽。お茶の水音楽論集 2: 70-80。

　2002a　檢視沖繩與長崎中國音樂之流變——以明清俗曲《打花鼓》為例。交響——西安音樂學報 21/2: 13-15。

　2002b　日本と中国の両国における九連環の広がりとその変化。お茶の水女子大学人間文化論叢 5: 13-21。

　2005　清楽における戲劇性。お茶の水音楽論集 7: 49-56。

楊湘玲

　2000　清代台灣竹塹地方士紳的音樂活動——以林、鄭兩大家族為中心。國立臺灣大學碩士論文。

楊蔭瀏

　1981　中國古代音樂史稿，上下冊。北京：人民音樂。

萬依

　1985　清代宮廷音樂。北京／香港：故宮博物院紫禁城與香港中華書局。

臺南新報社

　　1898-1944 臺南新報。(與戲曲相關條文收於徐亞湘 2001、2004)。

臺灣日日新報社

　　1898-1944 臺灣日日新報。(與戲曲相關條文收於徐亞湘 2001、2004)。

臺灣新生報社

　　1945~　　臺灣新生報。

廖奔

　　1992　中國戲曲聲腔源流史。臺北：貫雅。

廖秀紜

　　2000　藝師蘇登旺的北管戲曲研究。國立臺灣師範大學碩士論文。

廖肇亨

　　2009　瓊浦曼陀羅——中國詩人在長崎。空間與文化場域；空間移動之文
　　　　　化詮釋。黃應貴等主編，頁 293-318。臺北：漢學研究中心。

趙維平

　　2004　中國古代音樂東流日本的研究。上海：上海音樂院出版社。

潘汝端

　　1998　北管嗩吶的音樂及其技藝研究。國立臺灣師範大學碩士論文。

　　2001　北管鼓吹類音樂。臺北：國立傳統藝術中心籌備處。

　　2006　北管細曲中之小牌音樂研究。作者出版。

　　2008　北管研究。臺灣音樂百科辭書，頁 180。臺北：遠流。

　　2012　北管子弟的藝術傳唱——細曲大牌音樂之分析研究。新北市：揚智。

潘英海

　　1993　熱鬧：一個中國人的社會心理現象的提出。本土心理學研究 1: 330-
　　　　　337。

德田 武

1990 遠山荷塘と広瀬淡窓・亀井昭陽。江戸漢学の世界，頁5-73。東京：へりかん社。

滕軍

2007 論長崎唐人貿易中的茶文化交流。南腔北調論集：中国文化の伝統と現代：山田敬三先生古稀記念論集。山田敬三先生古稀記念論集刊行会編，頁185-206。東京都：山田敬三先生古稀記念論集刊行会出版。

劉序楓

1999 明末清初中日貿易與日本華僑社會。人文及社會科學集刊 11/3: 435-473。

劉美枝

2000 話日治時期北管音樂風華。聽到台灣歷史的聲音，江武昌編，頁30-34。臺北：國立傳統藝術中心籌備處。

劉春曙、王耀華

1986 福建民間音樂簡論。上海：上海文藝。

劉曉靜

2005 清代小曲與日本的"清樂"——介紹幾部日本清樂集。文獻季刊 2005/3: 281-287。

廣井榮子

1982 九連環とその周辺：明清楽への問題提起。音楽文化 (1981 大阪音楽大学音楽文化史研究室年報) 9: 35-67。

蔡振家

2000 論台灣亂彈戲福路聲腔屬於亂彈腔系——聲腔板式與劇目的探討。民俗曲藝 124: 43-88。

蔡曼容

　1987　台灣地方音樂文獻資料之整理與研究。國立臺灣師範大學碩士論文。

蔡毅

　2005　長崎清客與江戶漢詩：新發現的江芸閣、沈萍香書簡初探。日本漢學研究續探：文學篇，頁 209-235。臺北：國立臺灣大學出版中心。

鄭錦揚

　2003a　日本清樂研究。福州：海峽文藝。

　2003b　《洋峨樂譜・坤》所載《漳州曲》初探。音樂藝術 2: 65-69。

　2003c　日本"清樂"興衰初析（上）。樂府新聲（潘陽音樂學院學報）2: 32-36。

　2003d　日本"清樂"興衰初析（下）。樂府新聲（潘陽音樂學院學報）3: 26-31。

　2003e　日本"清樂"興衰再探。音樂探索 4: 34-42。

　2005　'日本清樂'興衰緣由的初步研究。第五屆中日音樂比較國際研討會論文集，趙維平編，頁 143-167。上海：上海音樂院出版社。

遠藤周作著，林水福譯

　2007　沉默。臺北：立緒。

霍布斯邦 (Eric Hobsbawm) 著，陳思仁等譯

　2002　被發明的傳統。臺北：城邦文化。

橫山宏章

　2011　長崎唐人屋敷の謎。東京：集英社。

錢仁康

　1997a　流傳到海外的第一首中國民歌──《茉莉花》。錢仁康音樂文選（上

　　　　冊），頁 181-186。上海：上海音樂。

1997b 學堂樂歌是怎樣舊曲翻新的。錢仁康音樂文選（上冊），頁 399-
　　　　409。上海：上海音樂。

錢國楨

2005 《魏氏樂譜》作品導踪。第五屆中日音樂比較國際研討會論文集，
　　　　趙維平編，頁 80-98。上海：上海音樂院出版社。

戴炎輝

1998/1978 清代臺灣之鄉治。臺北：聯經。

戴寶村、王峙萍

2004 從臺灣諺語看臺灣歷史。臺北：玉山社。

鍋本由德

2003 近世後期における中国音楽の伝播と受容―主に唐人踊・看看節を
　　　　中心に―。幕末・明治期における民謡・大津絵節の歴史的研究。
　　　　文部省 2001-2002 科学研究費補助金研究成果報告書。

2005 江戸時代「清楽」の復元試論―『清風雅譜』収録曲の五線譜化―。
　　　　幕末・明治期における進取的音楽感性の形成に関する歴史的研究：
　　　　長崎における洋楽・清楽・民謡の相互交流史の研究―。文部省
　　　　2003-2004 科学研究費補助金研究成果報告書。

簡秀珍

1993 台灣民間社區劇場羅東福蘭社研究。中國文化大學碩士論文。

1995a 羅東福蘭社與震安宮――日治時期北管戲曲社團與寺廟間的互動關
　　　　係。宜蘭文獻雜誌 16: 88-102。

1995b 《宜蘭縣北管人物誌》――之二：林松輝先生。宜蘭文獻雜誌 14:
　　　　75-83。

　　2005　環境、表演與審美——蘭陽地區清代到一九六〇年代的表演活動。
　　　　　臺北：稻鄉。

薛宗明
　　1983　中國音樂史樂器篇。臺北：商務。

藤田德太郎
　　1937　近代歌謠の研究。京都：人文書院。

藤澤守彥
　　1951　流行歌百年史。東京：第一出版社。

藤崎信子
　　1983　月琴，阮咸。音楽大事典，頁 859, 875。東京：平凡社。

瀨野精一郎等
　　1998　長崎県の歴史。東京：山川。

蘇玲瑤
　　1996　Chi-to，場域，子弟戲～從 play 觀點看北管子弟團的演出與脈絡。
　　　　　國立清華大學碩士論文。
　　1998a　竹塹憨子弟——新竹市北管子弟的記錄。新竹：新竹市文化局。
　　1998b　聲震竹塹城——新竹市北管子弟團振樂軒專輯。新竹：新竹市文化
　　　　　局。

西文

Addiss, Stephen
　　1987　*Tall Mountains and Flowing Waters: The Arts of Uragami Gyokudō*.
　　　　　Honolulu: University of Hawaii Press.

Berger, L.J.W.

2003 The Overseas Chinese in Seventeenth Century Nagasaki. PhD Dissertation. Harvard University.

Blacking, John

1967 *Venda Children's Songs.* Chicago and London: The University of Chicago Press.

1995 Music, culture, and experience. In *Music, Culture, and Experience: Selected Papers of John Blacking*, ed. Reginald Byron, 223-242. Chicago and London: The University of Chicago Press.

Bohlman, Philip Vilas

1989 *The Land Where Two Streams Flow: Music in the German-Jewish Community of Israel.* Urbana: University of Illinois Press.

Clifford, James

1997 Diasporas. In his *Routes: Travel and Translation in the Late Twentieth Century*, 244-278. Cambridge and London: Harvard University Press.

Creighton, Millie R.

1995 Imaging the other in Japanese advertising campaigns. In *Occidentalism: Images of the West*, ed. James G. Carrier, 135-160. New York: Oxford University Press.

Dawe, Kevin

2003 The cultural study of musical instruments. In *The Cultural Study of Music: A Critical Introduction*, ed. Martin Clayton et al, 274-283. New York and London: Routledge.

Du Bois, F.

1891 The gekkin musical scale. *Transaction of the Asiatic Society of Japan* 19:

369-371.

Gilroy, Paul

 1987 *There Ain't No Black in the Union Jack: The Cultural Politics of Race and Nation*. London: Hutchinson.

Hobsbawm, Eric

 1983 Introduction: Inventing Traditions. In *The Invention of Tradition*, ed. Eric Hobsbawm and Terence Ranger, 1-14. Cambridge and New York: Cambridge University Press. (中譯本：陳思仁等譯，2002，《被發明的傳統》。臺北：城邦文化。)

Howe, Sondra Wieland

 1988 Luther Whiting Mason: Contributions to music education in nineteenth-century America and Japan. PhD Dissertation. University of Minnesota.

Jansen, B. Marius

 1995/1975 Challenges to the Confucian Order in the 1770's. In *Tradition and Modernization in Japanese Culture*, ed. Donald H. Shively. Princeton, N. J. : Princeton University Press.

Keene, Donald

 1971 The Sino-Japanese War of 1894-95 and its cultural effects in Japan. In *Tradition and Modernization in Japanese Culture*, ed. Donald H. Shively, 121-175. Princeton, N. J. : Princeton University Press.

Knott, C. G.

 1891 Remarks on Japanese musical scales. *Transaction of the Asiatic Society of Japan* 19: 373-391.

Kraus, Richard Curt

1989 *Pianos and Politics in China: Middle-Class Ambitions and the Struggle over Western Music.* New York and Oxford: Oxford University Press.

Lau, Frederick

2001 Performing Identity: Musical Expression of Thai-Chinese in Contemporary Bangkok. *SOJOURN* 16(1): 38-70.

2004 Serenading the Ancestors: Chinese Qingming Festival in Honolulu. *Yearbook for Traditional Music* 36: 128-143.

2005 Morphing Chineseness: the Changing Image of Chinese Music Clubs in Singapore. In *Diasporas and Interculturalism in Asian Performing Arts*, ed. Hae-kyung Um, 30-42. London and New York: Routledge Curzon.

Lee, Ching-huei

2007 Roots and Routes: A Comparison of *Beiguan* in Taiwan and *Shingaku* in Japan. PhD Dissertation. University of Hawaii at Manoa.

Li, Ping-hui

1991 The Dynamics of a Musical Tradition: Contextual Adaptations in the Music of Taiwanese *Beiguan* Wind and Percussion Ensemble. PhD Dissertation. University of Pittsburgh.

1996 Processional Music in Traditional Taiwanese Funerals. In *Harmony and Counterpoint: Ritual Music in Chinese Context*, ed. Bell Yung, Evelyn S. Rawski and Rubie S. Watson, 130-149. Stanford: University of Stanford Press.

Lipsitz, George

1994 Diasporic Noise: History, Hip Hop, and the Post-Colonial Politics of Sound. In his *Dangerous Crossroads: Popular Music, Postmodernism,*

and the Poetics of Place, 25-47. London and New York: Verso.

Malm, Wiliam P.

1971 The modern music of Meiji Japan. In *Tradition and Modernization in Japanese Culture*, ed. Donald H. Shively, 257-300. Princeton, N. J. : Princeton University Press.

1975 Chinese music in the Edo and Meiji periods in Japan. *Asian Music* 6(1-2): 147-172.

Merriam, Alan P.

1964 *The Anthropology of Music*. Evanston: Northwestern University Press.

Meyer, Leonard B.

1956 *Emotion and Meaning in Music*. Chicago and London: University of Chicago Press.

Miki, Tamon

1964 The influence of Western culture on Japanese art. In *Acceptance of Western Cultures in Japan: from the sixteenth to the mid-nineteenth century*, 146-167. Tokyo: The Centre for East Asian Cultural Studies.

Nettl, Bruno

2005/1983 *The Study of Ethnomusicology: Thirty-one Issues and Concepts*. Urbana and Chicago: University of Illinois Press.

Numata, Jiro

1964 The Acceptance of Western Culture in Japan: General Observations. In *Acceptance of Western Cultures in Japan: from the sixteenth to the mid-nineteenth century*, 1-8. Tokyo: The Centre for East Asian Cultural Studies.

Ohnuki-Tierney, Emiko

 1987 *The Monkey as Mirror: Symbolic Transformations in Japanese History and Ritual*. Princeton, N. J. : Princeton University Press.

Pian, Rulan Chao

 2003/1967 *Song Dynasty Musical Sources and Their Interpretation*. Hong Kong: Chinese University Press.

Piggott, Sir Francis

 1909/1893 *The Music and Musical Instruments of Japan.* Yokohama: Kelly & Walsh.

Romero Raúl R.

 2001 *Debating the Past: Music, Memory, and Identity in the Andes*. Oxford and New York: Oxford University Press.

Said, Edward W.

 1978 *Orientalism*. New York: Random House.

Schechner, Richard

 2002 *Performance Studies.* London and New York: Routledge.

Seeger, Anthony

 2004/1987 *Why Suyá Sing: A Musical Anthropology of Amazonian People.* Urbana and Chicago: University of Illinois Press.

Shively, Donald H.

 1971 The Japanization of the Middle Meiji. In *Tradition and Modernization in Japanese Culture*, ed. Donald H., 77-119. Shively, Princeton, N. J. : Princeton University Press.

Siebold, Philipp Franz von

 1977/1841 *Manners and Customs of the Japanese in the Nineteenth Century: from the accounts of Dutch residents in Japan and from the German work of Dr. Philipp Franz von Siebold.* Tokyo: Charles E. Tuttle Company.

Slobin, Mark

 2003 The Destiny of "Diaspora" in Ethnomusicology. In *The Cultural Study of Music.* New York and London: Routledge.

Stokes, Martin ed.

 1994 *Ethnic, Identity and Music: The Musical Construction of Place.* Oxford/ New York: Berg.

Thrasher, Alan R.

 1985 The role of music in Chinese music. *World of Music* 27/1: 3-18.

Turino, Thomas

 1984 The Urban-*Mestizo Charango* Tradition in Southern Peru: A Statement of Shifting Identity. *Ethnomusicology* 28(2): 253-270.

Um, Hae-kyung

 2005 Introduction: Understanding Diaspora, Identity, and Performance. In *Diasporas and Interculturalism in Asian Performing Arts*, ed. Hae-kyung Um, 1-13. London and New York: Routledge Curzon.

van Gulik, R. H.

 1968 *The Lore of the Chinese Lute.* Tokyo: Sophia University.

Waterman, Christopher Alan

 1990 *Jùjú: A Social History and Ethnography of An African Popular Music.*

Chicago: University of Chicago Press.

1991 Jùjú History: Toward A History of Sociomusical Practice. In Stephen Blum et al. *Ethnomusicology*. Urbana: University of Illinois Press.

Yung, Bell

1985 Da Pu: the Recreative Process for the Music of Seven-String Zither. In *Music and Context: Essays in Honor of John W. Ward*, ed. Ann Shapiro, 370-384. Cambridge: Department of Music, Harvard University.

有聲資料

深潟久

1974 長崎の月琴 . Philips, PH 7521.

Yampolsky Philip

1991 *Music of Indonesia 3--Music from the Outskirt of Jakarta: Gambang Kromong*, Smithsonian/Folkways CD SF 40057.

網站

明清樂資料庫 http://www.geocities.jp/cato1963/singaku.html

國家圖書館出版品預行編目資料

根與路：臺灣北管與日本清樂的比較研究 /
李婧慧著. -- 初版. -- 臺北市：臺北藝術大學, 遠流
2012.12
　面；　公分
ISBN 978-986-03-4082-2（平裝）

1. 北管音樂 2. 清樂 3. 比較研究 4. 臺灣
5. 日本 6. 月琴

919.882　　　　　　　　　　　　101021369

根與路：臺灣北管與日本清樂的比較研究

著者／李婧慧
執行編輯／何秉修
文字編輯／謝依均
美術設計／上承文化有限公司

出版者／國立臺北藝術大學
發行人／朱宗慶
地址／臺北市北投區學園路 1 號
電話／(02) 28961000（代表號）
網址／ http://www.tnua.edu.tw

共同出版／遠流出版事業股份有限公司
地址／臺北市南昌路二段 81 號 6 樓
電話／(02) 23926899　傳真／(02) 23926658
劃撥帳號／ 0189456-1
網址／ http://www.ylib.com

著作權顧問／蕭雄淋律師
法律顧問／董安丹律師

2012 年 12 月 7 日 初版一刷
行政院新聞局局版台業字第 1295 號
定價／新臺幣 300 元